培文 · 电影

探 索 电 影 文 化

U0362074

电影的宿命

擦去符号的印记

开寅 著

北京大学出版社
PEKING UNIVERSITY PRESS

图书在版编目（CIP）数据

电影的宿命：擦去符号的印记 / 开寅著. —北京：北京大学出版社，2022.5
（培文·电影）

ISBN 978-7-301-31208-7

Ⅰ.①电… Ⅱ.①开… Ⅲ.①电影评论–文集 Ⅳ.①J905–53

中国版本图书馆 CIP 数据核字（2020）第 022758 号

书　　　名	电影的宿命：擦去符号的印记
	DIANYING DE SUMING: CAQU FUHAO DE YINJI
著作责任者	开　寅　著
责 任 编 辑	李冶威
标 准 书 号	ISBN 978-7-301-31208-7
出 版 发 行	北京大学出版社
地　　　址	北京市海淀区成府路 205 号　100871
网　　　址	http://www.pup.cn　新浪微博：@ 北京大学出版社 @ 培文图书
电 子 信 箱	pkupw@qq.com
电　　　话	邮购部 010-62752015　发行部 010-62750672
	编辑部 010-62750883
印 刷 者	天津联城印刷有限公司
经 销 者	新华书店
	880 毫米 ×1230 毫米　32 开本　14.125 印张　320 千字
	2022 年 5 月第 1 版　2022 年 10 月第 2 次印刷
定　　　价	76.00 元

目录/CONTENTS

记忆等着我们 / 001

被虚度的时光 / 005

第一辑　专　论

空间、氛围与技巧：重访胡式客栈
　　——胡金铨影片中的场面调度与动作设计 / 003

艺术与商业的"合流"
　　——透视西方电影节系统的运作 / 045

工具理性与人类命运
　　——解析《2001太空漫游》 / 067

"真实"与"直接"：纪录片创作方法思辨
　　——《杀戮演绎》和《疯爱》的个案分析 / 084

走出影像的宿命 / 096

纯情、成长与反叛
　　——日本青春片的个性特征 / 107

第二辑 评 论

父权退场的无奈与自豪
　　——评《秋刀鱼之味》 / 129

"蛆虫"的乌托邦
　　——评《小偷家族》 / 140

将神秘性燃烧殆尽的意识形态火焰
　　——评《燃烧》 / 146

将"越战"进行到底的太空女权主义打怪片
　　——评《异形 2》 / 152

新瓶旧酒的陈年神话
　　——评《地心引力》 / 158

平庸时代的告别之作
　　——评《肖申克的救赎》 / 164

个体内在冲动的肖像
　　——评《冷酷祭典》 / 171

那个不可理喻的对手
　　——评《群鸟》 / 179

大侠有时也用枪
　　——评《疾速备战》 / 186

徜徉游弋的时间姿态
　　——评《花与爱丽丝》 / 191

欲望的虚晃一枪
　　——评《地球最后的夜晚》 / 198

一头机械怪兽的嚣张肆虐
　　——评《决斗》 / 205

不确定的任意空间
　　——评《波长》 / 212

无因暴虐与邪典灌输
　　——评《追击者》 / 216

飞鸟视角下的个人英雄主义
　　——评《敦刻尔克》 / 223

另一个平行世界的童话
　　——评《脸庞，村庄》 / 229

作为人类镜像的异形
　　——评《异形：契约》 / 233

黑白对立的恐怖喜剧
　　——评《逃出绝命镇》 / 238

永远无法解封的魔咒
　　——评《情书》 / 242

负面人物的绝望徘徊
　　——评《南方车站的聚会》 / 249

消逝的罗曼蒂克
　　——评《罗曼蒂克消亡史》 / 254

同族与异类的寓言
　　——评《狼灾记》 / 257

改写狼与小红帽的历史
　　——评《人狼》 / 264

完美绽放的被动人生
　　——评《瑞普·凡·温克尔的新娘》 / 273

好莱坞成功学的银幕读本
　　——评《爱乐之城》 / 279

一场对人生共谋机制的悲鸣
　　——评《神圣车行》 / 286

"反电影"的时间
　　——评《德州见》 / 301

电影电视剧化的范例
　　——评《托尼·厄德曼》 / 304

飞鸟的视角
　　——评《利维坦》 / 311

女性缺失的《女性瘾者》
　　——评《女性瘾者》 / 314

擦去符号的印记
　　——评《湄公酒店》 / 318

触不到的宽容，完不成的拯救
　　——评《通往仙境》 / 323

类型之光
　　——评《亡命驾驶》 / 329

幻想嵌套的魅力
　　——评《内陆帝国》 / 332

一场被闭锁的浪漫
　　——评《花样年华》 / 340

西部片与"二战"片之间的排异反应
　　——评《无耻混蛋》 / 347

失败者的"上镜头瞬间"
　　——评《好莱坞往事》 / 356

电影实验文本的魔幻魅力
　　——评《引见》 / 364

第三辑　杂　论

漫谈正反打与连续拍摄 / 373

岩井俊二："被动异端"的赞美者 / 388

论电影人物的亮相 / 395

洪常秀：不确定性异动的创造者 / 400

非人之声：科幻电影中的音乐与声响 / 414

巴黎，电影文化之都养成记 / 424

后　记 / 433

记忆等着我们

赛 人

北京，在很长时间内，都在潜移默化地实现我对整个中国的想象，真到了此地，年深日久，常常忘了如何感叹。有可能是我周围的人当中北京当地人极少，这其实也符合这个拥有众多外来人口的大都会的本色。开寅是我为数不多时常接触的北京人之一，但他和那些容易骄傲、容易闲散、热衷口腔的北京人的惯常面孔有异，这不能完全归因于他的祖籍是江苏。他不善饮酒，也不抽烟，几乎没有任何不良嗜好。他要真在饭间言说什么，也能让口腔一直保持运动的状态，但总体而言还是安静的。他有时会让我想起万方的小说里那些来不及去张扬，随便进一个小楼便能成一统的北京男人。不像老舍、邓友梅的小说里的人物那般热烈奔放，而总能很适时地处于一种偏安的状态。他非常喜欢黄蜀芹导演的《青春万岁》，这绝对是他个人化的审美，一帮上海人演北京人还不够，还要请来上海译制机构的金石之声去略掉京腔京韵，这让我这样一个外地人都有些不适。但开寅，一个土生土长的北京人，竟然对这部影片抱以别样的赞赏。他并非那个时代生

人，却让他感到分外亲切。现在再看《青春万岁》，那好像是一个并不古老的北京，一个随时准备改头换面的首善之地。也可以说，它必须永远保持一个青春的姿态，那样，它才能让所有的日子都来吧，也能让所有的日子都去吧。仔细想想，显示北京这一面的电影其实是很少的。

对北京的另一个作家，也可说是20世纪80年代末以来最重要的电影作者王朔，开寅更是珍爱有加。我也对王朔有着极深的感情，但我们的偏好有异，我爱的是王朔对集体生活的厌倦，对最终遁入虚无的忧惧。而开寅显然比我要浪漫得多，王朔在他眼里是个彻头彻尾的理想主义者。这大概也是他喜欢《青春万岁》的原因之一吧。

王朔也好，黄蜀芹也罢，是我们开始明确电影不仅仅一如倒影、一如梦境的启蒙者之一。正是他们让我们远离对大国的想象，不用顾影自怜地回溯自己那些可大可小的过往，而以更清朗的姿态去收拾旧心情，再去面对情依旧的一枝一叶。

同辈的观影达人里，能与我的银幕记忆持高度重合者，只有三个人。开寅是其中的一个。首先得感谢那个在我们的心智还处于蒙昧之时便扑面而来的观影盛世。在20世纪70年代末直至90年代初期，在中国，哪怕是在一个小县城的电影院里，只要你愿意，什么国家、什么时期的电影你都能看到。当然，中国电影在其中更是一个绕不过去的影像记忆。就是这样的连"意识"二字还未识见的岁月里，电影已成为我们语言的狂欢、游戏的首选，是我们相逢一笑泯恩仇的社交手段，也是我们无处不在的生活方式。好的时候，电影是我们与那个时代会晤的通行证；糟糕起

来，大概会是我们的墓志铭。在我与开寅畅谈之时，他不乏深情地向我回忆起他在北京各类影院流窜时的种种心得。

也就是说，开寅观影的始端，既不为艺谋也不为稻粱谋，更不像后来茁壮成长起来的一大批电影青年，与姿态与品位无缘，是最原始的对时光本体的消耗。但恰恰因为这一点，与开寅所推崇的法国哲学家，同时也是他的老校友德勒兹所论及的"时间—影像"神光暗合。正是电影的长度长期占据着开寅的生命线，让这两种时间刻度共同完成了开寅的电影观，抑或人生观。容我妄加揣度，只有那些"逝者如斯夫，不舍昼夜"的影像，才能应和他早就形成但多年后才能娓娓道来的关乎时间的美学。美在于过去，在于它消逝的那一刻，美也只能在各自记忆里摇曳生姿兼吐露芬芳。

应该说，作为与学院派影评人相对应的民间影评人，开寅出道比我还要早，且是这一群落里学养最为深厚的一分子，本身就具有扎实的学术背景。但他并没有折腾出大阵仗的动静，这可归因于他太把电影当一回事，而更多的人实际上并不像他们的口头和笔端那样乐道、那样沉入其中。我的一个不能透露其名的同好，在微信公众号上能啸聚山林，且从者如云。但他在酒后跟我坦言，若真要言及影像之大义，断然是享受不来这份热闹的。大家关心的不是电影，关心的是我在关心电影这件事。满足他们的首要，不仅仅是自降门槛，更需要把影像的原貌搁置一边。开寅的行文处世都在自觉或不自觉中与众声喧哗保持一定距离，但这不影响他的礼貌。他是存有执见，但却丝毫不带傲慢。对人对事都是如此。

我和开寅第一次相逢，是在《一代宗师》的一次非官方的研讨会上。他是最后一个到场的，和我站在同一阵营。我们都对

王家卫的这部形容词太多而动词太少的大作有着太多恨铁不成钢的微词。我还记得我们第二次碰面，是受媒体之邀所做的一个关于《云图》的对谈。我们觉得对那些满纸都是正确的废话的电影应保持警惕。后来，又因我们都给 FIRST 青年影展做复审评委，来往才逐渐频繁起来。我们的口味经常能达成一致，比如对莫里斯·皮亚拉的赞赏、对侯孝贤的推崇。而对小津安二郎的种种"不敬"，在很长时间内都是我们茶余饭后的一大乐子。很多经典在开寅这儿都是盛名之下其实难副。历史的内外，也就是被典籍所记录和遗忘的，从来都是精华和糟粕齐飞的，虚名和实至共舞的。又回到时间这儿，日久见人心的话并不能一一实现。再说，开寅之于电影的真知灼见是有的，但更重要的是他作为个体与电影在进行对话，而非与众人在安全得当、机巧百出中握手言欢。他这样一个平和的人，在与文字、影像共处之时，既能相濡以沫，亦能相忘于江湖。他不做深情状，不做无意义的妥协。也唯有如此，才能获得真正意义上的交流。所谓交流，不是一群人和另一群人在玩所谓求同存异的游戏，而是一个人和另一群人。再细分的话，就是一书在手的你，与这样一个人共同游弋于电影和人生的迷宫，你会看到浩繁的客观最终形成澄澈的主观后是怎样熠熠生辉的。这句话，我曾经用在特吕弗的电影笔记《我生命中的电影》，放在开寅的这本书里也同样合适。那里有着如何与自己共处、与时间共舞的欣然、怡然。在我看来，所有的电影，真要教会我们的只有一个，那就是自处时的自足。开寅的文字简单来说，就是这样。

被虚度的时光

开 寅

大学毕业那年的冬天，我在北京的家里闲待着。有一天在街上买了份《戏剧电影报》，翻到最后一版时在边栏看到一则招聘启事。

那时刚刚成立没几天的《环球综艺》编辑部在百万庄《解放军报》大院招待所里租了几间房。面试就是把我上大学时看过的日本和法国电影拎出来回忆了一遍。对方也是年轻人，比我还小一岁，和我一样也是法语专业的差等生。我们聊得挺投机。

笔试题是写一篇奥利弗·斯通的评述。我连在电脑上打字都还不怎么会，花了几个晚上慢腾腾地敲了五千字发过去，第二天接到电话说我可以过去上班了。

在报社上班的时光无忧无虑。整天看外国电影杂志，闲聊天，和同事就某个片子的好坏像幼儿园小朋友一样激烈地拌嘴，边大声放流行歌边一个人写一整版评论。

报纸卖得不错，每期都印十多万份，那是那个年代中国很少见的一份关于外国电影的纸媒，看它的人大都是十几岁的学生。

在午后洒进招待所房间的阳光下我读了好多激情洋溢的读者来信，充满着对电影的梦想和憧憬。

这一段拿着工资评论电影的经历，让我从简单地"看电影"变成习惯性地"想电影"。我给不同的平媒和网媒写了许多关于电影的文字，成了第一代民间电影写手中的一个。由完全不知道ABC在键盘的什么位置，变成一晚上可以对着电脑打出密密麻麻几个屏幕关于大卫·林奇、塔可夫斯基和王家卫的小字，直到头昏脑涨眼冒金星为止。

这样过了几年，我辞职去了法国。

巴黎有一万个让人厌恶的理由，但它却是一个电影宝库。

六七年间我好像只做了一件事：整日流连于拉丁区的几家小电影院和法国电影资料馆的放映厅，一天看三部、四部、五部电影甚至更多，从巴斯特·基顿到雅克·塔蒂，从马塞尔·莱尔比埃到埃托尔·斯科拉，从霍华德·霍克斯到尼古拉斯·雷，从吉田喜重到增村保造，从杜琪峰到侯孝贤。

我曾经一次不落地去让·杜谢主持的电影俱乐部听他讲那些被人们遗忘的法国电影；曾经在MK2 Beaubourg电影院排队入场时一转头瞥见戈达尔拿着一本书等在我身后；曾经在慵懒的夏末黄昏于老旧而锈迹斑斑的里昂车站前饶有兴致地看一大群忙碌的场工布景夜拍《绅士大盗》，然后发现身材娇小、柔和美丽的玛丽·吉莲就站在我身旁；也曾经在La Pagode电影院的前厅与一位年逾七旬依然庄重典雅的日本女性擦肩而过，定睛一看才发现是心中永远的女神冈田茉莉子。

那时有人笑我："你是不是只要去影院坐着就能成为一名专业

人士?"答案其实是不能。

但很多年后，在地球另一端加拿大蒙特利尔的一家电影院里，当贝特朗·塔维涅的纪录片《我的法国电影之旅》将那些熟悉的黑白影像重现在我眼前，当我听到让·迦本铿锵中饱含情感的台词，看到西蒙·西涅莱柔光中爽朗动人的笑容时，一瞬间眼眶有点湿润。那些黑暗中坐在银幕前的日子并没有完全被浪费，它们化作浸透着时光的回忆。

电影看得越多，能写的却越少。有时偶尔读先前的文字，觉得似乎是未成年的自己写过的作文。直到十年前注册了一个豆瓣账号，在标记看过影片的过程中，才重新有冲动把一些想法记下来，再次汇成完整的文章。

刚到法国的时候我只想着做一个方鸿渐式的游学生，没料到最终离开时拿走了一张博士证书。为了写完这篇五百页的法语论文，我艰难地读了很多书，一部分电影的，一部分历史的，还有很多哲学的，由此了解了一些吉尔·德勒兹的想法并被他所影响。

不坐在电影院里的时候，我不再一厢情愿地去想象银幕上的吉光片羽，也不再绞尽脑汁地追索每个画面和声响的意义，而是期待发现它们所表达的情感与世界之间的联系，不仅仅是内容上的，更是符号褪去后逐渐浮现出的真相。也许这是一种属于电影的宿命。

所有的印记都能在这些收集起来的文章里隐约找到：方法论式的、情感价值的、拆解意义的、德勒兹的，以及与周遭世界而不是仅仅与电影相关的。

对我来说，它们也薛定谔式地改变着时间的价值：焦虑时觉得看电影是人生被虚度的时光，而理性思考和感性释放又让它变得充满诱人的乐趣。

也许没有那么纠结复杂。只需倒退回学生时代漫长悠闲的夏日，朋友手插裤兜站在我家门口："闲着呢吧，走，看电影去。"我点头。我们在院门口买两毛钱的红果冰棍吸溜着，迎着傍晚和煦的微风走在去虚度时光的路上。

2021 年 10 月 7 日

第一辑

专 论

空间、氛围与技巧：重访胡式客栈

——胡金铨影片中的场面调度与动作设计

在对胡金铨影片的传统文本分析中，研究者往往倾向于将其影片中文本含义表达的特质与中国文化中的标志意象，如诗意留白、佛理禅意或者知识分子的中正人格联系起来。胡金铨本人也确实在他的影片如《龙门客栈》或《侠女》中加入这样宽泛的意识形态表达，来为其所褒扬和坚持的人文理念背书。

但如果从另一方面审视，电影不仅仅是文本概念的载体，它的创作和最终构成更与电影技术与技巧的运用、展现和创新紧密结合在一起。特别是中国独有的武侠影片，其特殊的外在形式和与西方电影迥异的表达思路，就更需要在实践上辅以独特的创作观念、大胆的创新性和殊异的技术手段来支持。这其实才是胡金铨影片给我们留下的最宝贵财富。

胡金铨电影的视觉风格是源于何处又如何成形的？究竟他影片中的叙事线路和氛围营造是怎样与他独一无二的空间设置紧密结合互相促进的？他电影中技术与技巧的运用与东方文化有怎样的联系？这些创新性的或者被独特运用的电影手段是如何创造观众观感中的影片"意境"的？或者说在胡金铨影片中的"意境"

产生是不是一定都会与文本发生必然联系，还是其空间设置、技巧与技术的运用同样有着不可替代的作用？

本文选取了"客栈"这个在胡金铨早期武侠电影中频繁出现的空间背景设置作为讨论的基点和载体，以他的四部影片《大醉侠》《龙门客栈》《怒》（《喜怒哀乐》中的一部单元短片）和《迎春阁之风波》为素材[1]，展开一种微观具象的电影语言研究。意在以电影技术手段为切入点，梳理阐明胡金铨导演如何发掘电影叙事、场面调度手段，以及客栈的有限封闭空间这三者之间充满创造性的互动关系，塑造出独属于中国武侠电影灵巧细腻而又变化多端的整体动作风格，并在其中融入我们能深切体会的电影"意境"。同时我们也尝试归纳其独创性的动作导演技巧对后世武侠与功夫类型影片的技术发展所产生的影响。

背景设置、叙事铺陈与技巧展现

客栈在中国古装电影的场景设置中，是一个相当有趣的空间。在谈论《怒》时，胡金铨本人曾经这样描述客栈给他留下的印象："我小时候在北京，见过跟片中那间客栈一模一样的旅馆。很多山东人来香港做生意的时候，都会住进一间叫'南北行'的旅馆……这间南北行里面和客栈一样，也有楼梯和二楼。二楼是用来住的，而吃饭和寄存行李，全都在这个中通的大房间进

[1] 其中两部长片《龙门客栈》《迎春阁之风波》和一部短片《怒》的整体叙事几乎完全被限定在传统的客栈内部空间中。

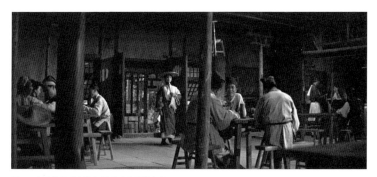

图1 客栈的酒肆大堂场景（《大醉侠》）

行。"[1] 所以，客栈是一个公共空间和私密空间巧妙组合的地方。

在1966年拍摄的《大醉侠》中，胡金铨第一次引入了具有他个人特色的客栈场景设计：当女主角金燕子走进高升客栈时，她面对的是空间宽阔的酒肆大堂（图1），摆放有十几张方桌和数十张长凳，左手是店家算账的柜台，右手前方是楼梯，直通二楼的客房。在这样一个公共空间里，人们公开地谈话、喝酒、吃饭甚至发生争执，正如胡金铨自己所说："以前，在这种人与人相遇的地方，容易引起吵架是必然的，例如看一看《水浒传》就明白，常常都是这种地方引发骚动的。"[2] 换言之，这种客栈大堂兼酒肆的设置，既为武侠片的冲突塑造提供了绝佳的空间背景，又为武侠片中解决争端而引发的打斗提供了良好的实战场所。在《大醉侠》正邪第一次对决的这一幕里，当匪帮群起占领大堂并将大

[1] 山田宏一、宇田川幸洋：《胡金铨武侠电影作法》，胡金铨述，厉河、马宋芝译，香港正文社，1998年版，第122页。

[2] 同上书，第83页。

门关上的时刻，客栈内部即形成了一个绝然封闭、没有出路的空间，金燕子在这里应对数倍于自己的敌人的挑衅，但她以不露声色的镇静气质和灵活高超的技巧单枪匹马击败挑起事端的对手，以此显示了自己过人的武功和胆魄。

客栈这一公共场所的外表下还包含着私密的空间：当金燕子由公共区域登上楼梯来到二楼，进入了环绕二楼排列的众多客房中的一间时，客栈在观众的视角里骤然变成了一个隐秘的领域。在武侠片的框架下，它为密谋、偷袭和反偷袭等众多叙事框架中的情节点提供了天然的发生场所。当金燕子被大醉侠的故意骚扰所激怒，离开客房与其在房顶追逐时，她无意中避开了敌人潜入房间对她进行的偷袭，而这一切尽在足智多谋的大醉侠掌控之中。当金燕子返回自己的客房意识到这一点时，悄然间，两位主要正面角色之间的互相沟通与理解已然向前进了一步。

在客房与客房之间，不同的隐秘空间之内也存在着秘而不宣但充满较量意味的"沟通"与"对峙"。在《龙门客栈》里，为保护忠良之后，侠客萧少镃和朱氏兄妹分别来到客栈，但双方并不相识甚至发生了冲突；先期到来的东厂密探皮绍棠和毛宗宪密谋挑起二者之间的矛盾让他们互相残杀，他们利用的就是客栈私密空间中的封闭性：皮绍棠由房间的窗户上至屋顶并潜至朱氏兄妹的窗户外，撬动窗户吸引他们的注意力，身形灵活的毛宗宪乘机闯入掷出匕首，随后又飞身进入住在隔壁的萧少镃房中如法炮制；被激怒的朱公子拔剑冲出房间恰遇隔壁同样迷惑不解出门查看的萧少镃，一段正面人物之间的误会冲突就此展开（图 2）。曾任参军的客栈吴掌柜前来说明缘由，一一化解矛盾。如此复杂的

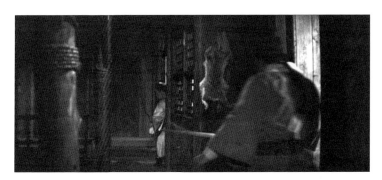

图 2 《龙门客栈》里的客房，萧少镃和朱氏兄妹所处的两个相邻的私密空间

矛盾冲突和武力对峙在短短几分钟之内被叙述完成，它完全依赖于客栈房间这样隐秘而又互相连通的空间设置。东厂特务利用对相邻两个私密空间的连续闯入，不需要言语即制造了令人难以辨清的事端，人物在房间的窗户与房门之间的移动穿梭和横空飞过的暗器使用更给影片增添了视觉上的特殊表现力。而在吴掌柜对矛盾的无形化解中，各个人物的背景在叙事上有了明确的交代，矛盾的化解和正派人物之间的相认把故事推入正邪双方公开较量的下一幕。不同客房空间精妙的设置为不同人物的对抗性活动提供了充满立体意味的舞台，叙事上婉转起伏驾轻就熟的线路如果没有这个舞台将很难做到如此简练精彩又充满韵味（图 3）。正如著名电影美术指导叶锦添所观察总结的："他的空间是达到一种虚拟的状态，那个虚拟状态全都交给节奏感跟空间感来完成，他是用这个来讲故事。"[1]

[1]《纯粹的艺术追寻者——专访艺术家叶锦添》，《电影欣赏》，第 30 卷第 3 期，总号第 151 期，2012 年夏季号。

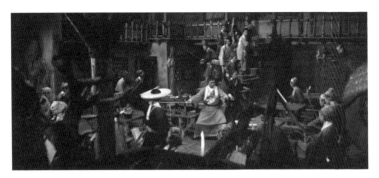

图3　客栈内部的上下对峙关系（《龙门客栈》）

　　客栈大堂和客房并不总是一种相互连通的顺位关系。在某些情况下，一方阻断这两者之间的联系，与另一方试图破解这样的阻断而突入内部的努力构成了影片矛盾冲突的关键点。在《迎春阁之风波》中，王爷和郡主对客栈的占据使客栈中的其他人失去了登上二楼客房的权利，而突入二楼夺取布兵图则是反叛起义者们的核心目标之一。这个目标——如何通过计谋和技巧恢复上下层之间被切断的联系，潜入王爷李察罕的房间取得布兵图，发现误取私信后又如何绞尽脑汁将原物送还——是影片故事情节展开、场面调度、演员表演甚至精心设计的武术技巧展现的推动力。而回溯其中，客栈内部结构布局中产生的上下对立关系，其隐秘性与公共性紧密相连又截然对峙的矛盾所激发的人物对其破解突入的意图，成为一连串紧张精彩的核心情节的激励因素。

　　论述到这里，我们已经注意到在胡金铨的电影中，场景设置与情节叙事之间所产生的紧密互动关系。在《大醉侠》中，金燕子的出场亮相，她的沉稳冷静、坚定不移的性格展示，以及她和匪帮之间以静制动的斗智斗勇过程，都需要一个可以让人物凝神

聚气而又不失与周遭环境相联系的场景设置，客栈这个既封闭又公共的空间恰好满足了影片整体叙事表述的意图。

在《龙门客栈》里，矗立于大漠边缘荒野之中的客栈成为正反几组不同人物的交汇点：东厂密探、两组不同的侠客义士、被押赴流放的忠良之后，乃至大太监曹少钦的部队，都聚集于客栈的内部，展开了惊心动魄的较量。很难想象还能有其他的背景设置可以像客栈这样，具备复杂而多重的功能，为影片的整体叙事提供如此强有力的叙事逻辑支点。对这种置景、叙事和动作之间的互动，叶锦添同样也有精确的概括："他的室内、室外景，故事和节奏感、锣鼓点、情节、人的关系，都是连在一起的……他主要利用空间，很简单地拉着观众走，用一点点的剧情，透过空间来拉着往前走。"[1]

在胡金铨影片高远的立意背后，他倾向于整体结构简单明了的故事布局、行云流水毫不拖沓的通畅叙事，往往舍弃故事情节架构上的复杂组合，以便为表现性极强的场面调度细节和人物高超武艺的技巧展现留出足够的空间与时间。正如他在拍摄《大醉侠》时所发现的："如果情节简单，风格的展示会更为丰富。"[2]而客栈这样一个内部变化丰富并可以提供充分活动空间的地点，正好为人物的出场以及顺畅快速的层叠叙事展开提供了最有力的支撑。这一特性在《迎春阁之风波》里体现得淋漓尽致。

[1]《纯粹的艺术追寻者——专访艺术家叶锦添》，《电影欣赏》，第30卷第3期，总号第151期，2012年夏季号。

[2] 大卫·波德维尔：《不足中见丰盛：胡金铨惊鸿一瞥》，香港国际电影节特刊《胡金铨与张爱玲》，1998年。

《迎春阁之风波》有一个非常清晰的故事构架，可以简单地根据其功能性概括为两部分：一是人物亮相，即主要正面人物的出场亮相；二是任务执行，即夺取布兵图并刺杀李察罕。但相较于胡金铨其他线性叙事结构的影片，《迎春阁之风波》的特殊之处在于影片的第一部分完全跳脱于主线叙事结构之外，既不涉及对布兵图的争夺，也未让李察罕等负面人物亮相登场，后者在此部分里只闻其名而几乎未见其人。取而代之的是，影片将叙述的重点放了一连串极具表现力色彩的群体人物亮相中：从影片7分30秒开始到31分45秒的大约二十五分钟里，影片的叙事完全聚焦于迎春阁客栈一层的大堂，共有十八个带有台词而性格迥异的人物如走马灯般先后出场，胡金铨借此刻画了李察罕派出的两批不同间谍对迎春阁的侦察，通过穿插的两场制止匪徒抢劫行凶的打斗，凸显了客栈四名女跑堂高强的武艺和聪慧的头脑，又在举手投足察言观色中让两名起义军的正面人物——老三和他的随从——与客栈老板娘万大姐接上了头。

胡金铨这样解释自己的创作初衷："这部片的形式，其实是来自京剧的。那是以各式人等云集的公共场所——客栈、酒馆——为舞台，又像法国的古典剧那样，采用三一致法，令时间、场所、故事一致的做法。本来，这是一部结构真的严谨到所有情节都发生在迎春阁的影片，但是星马的发行公司要求在结局来一场激烈的决斗，所以才加上那场以岩山为背景的激斗。最初的构想是像莎士比亚的'西泽大帝'中预告的暗杀那样，一早已有阴谋，暗杀队全来到同一个地方，所有剧情就集中在那里，一切动作场面凝缩于一个空间之中。为此，迎春阁的布景才会有楼梯，有二

楼，有厨房，有窗等，以便创造出一个有深度的、复杂的立体空间。"[1]

当我们以胡金铨的叙述作为出发点来审视《迎春阁之风波》的故事情节和人物刻画时，会发现其内含的舞台剧特性使叙事更加依托于场景构建所能提供的线索和剧情激发机制：塞北的客栈酒馆为人来人往的相遇沟通提供了机缘；四名女跑堂穿梭在酒馆大堂内客人之间传菜递酒展示了她们灵活的身手；大堂尽头设置的赌台成为一系列动作和打斗的契机——女飞贼黑牡丹以此来偷盗客人的财物显示出神入化的偷技，为影片的后半段盗取藏在李察罕房间中的布兵图埋下了伏笔；而一旦强盗贼人闯入、企图行凶抢劫时，大堂中横亘的桌椅和楼梯又成为划分空间的标志和武打动作的绝佳舞台，敌我双方在桌椅之间腾挪跳跃斗得不亦乐乎，留给观众一连串精彩纷呈眼花缭乱的瞬间，同时在你来我往的动作交锋设计中，对不同人物的性格进行了精准的刻画。

《迎春阁之风波》的客栈场景设置还显示了它可以随时改变空间属性关系的灵活性。当李察罕和他的妹妹李婉儿以及随从突入客栈并赶走其他客人占据二楼时，一楼大堂的桌椅被撤去，敌我双方占据不同的楼层形成对峙关系：李察罕的随从护卫把守楼梯并切断上下楼之间的联系；而以老三和万大姐为首的反叛起义者则聚集在一楼的包房和厨房等特殊设置的隐秘空间内，不断思索能潜入二楼取得布兵图的策略。另一个关键人物曹玉昆——李察

[1] 山田宏一、宇田川幸洋：《胡金铨武侠电影作法》，第128页。

罕的贴身侍卫，同时也是潜伏的义军间谍，成为唯一可以连通两个阻断空间的人物，他穿梭来往于其间，将关键的情报和策略透露给老三和万大姐，并由此指导他们的下一步行动。我们可以借此看到，《迎春阁之风波》的叙事铺陈、人物关系设置、人物性格刻画，甚至穿插在其中的胡氏经典打斗，皆依赖于客栈这样一个"有深度的复杂的立体空间"才得以构建展开，并在随后发挥出武侠电影美学的极致。

对于胡金铨电影技巧的研究探索还不能仅仅停留在纯技术的层面。通过对比可以发现，像客栈这样的空间设置所引发的一系列动作场面，它们体现的是胡金铨主导的动作电影与西方电影动作场景不同的设计思路：在西方电影中，人物之间面对面的武力交锋一定是必不可少的场面，无论是像《罗宾汉历险记》（1938）和《佐罗的印记》（1940）这样的好莱坞式侠盗片，或者是任何一部经典好莱坞时代的西部片中，正邪双方的对峙以及肢体接触皆是影片的刻画重点之一。西方导演相信，只有彰显冲突对立，才是将影片的叙事由低点引向高潮的必要手段。

反观胡金铨迥异的思路，以上文所分析的《龙门客栈》为例，主要正反派人物的动作交锋完全是在迅疾如闪电但交错而过互不碰面的技巧对峙中进行的，中间穿插的不是武力交换，而是动作中糅合的智识化判断和反判断。胡金铨不追求对力量的实体刻画，而是着力于精心设计并跃然银幕上的技巧展现，这样综合了空间设置、动作设计和叙事手段的技巧化电影语言，产生了一种类似于弦外之音的银幕外意境，带给观众精妙而又无限的感受和遐想空间。同样，在《迎春阁之风波》开场游离于主题之外的

大约二十五分钟里，我们看到了一种"小"动作技巧与"大"电影技巧的完美结合：一方面，影片中走马观花出现的人物各怀绝技，而胡金铨所提供的空间设置和叙事细节，让他们有足够的空间展现可以衬托人物性格的技巧；另一方面，胡金铨通过迅捷精湛令人目不暇接的剪辑把精心设计的情节与细节串起，在对电影"大"技巧的熟练把玩中，制造了一种接近于意识流流淌的画外意境，一下将影片的整体感受提升到前所未有的层级。然而，他究竟是如何前无古人地做到这一点的？

胡金铨在谈论《迎春阁之风波》的创作过程时不断地提到京剧对他产生的影响。我们不妨也以京剧为入口来深入探讨。1935年德国著名戏剧家布莱希特在莫斯科观看了京剧大师梅兰芳的表演，大受启发并指出，在京剧舞台艺术中存在着一种独特的间离方法，使表演者可以与剧目的故事和人物之间产生陌生化的效果，但丝毫不减低此种舞台艺术的综合魅力——我们可以马上联想到《迎春阁之风波》中前二十五分钟的游离状态以及随后发展出的功夫武侠电影中大段脱离剧情本身的武术动作展现。布莱希特对于京剧艺术的间离效果观察得非常精准，但他对间离效果在戏剧上的应用却一定程度上体现了对京剧的误读：他在创立"非亚里士多德戏剧"体系的时候，将间离效果引入作为一种可以将客观性和真实性传达至观众层面的手段，潜在地服务于他在艺术创作中融入的左翼意识形态观念——他认为对社会现实和矛盾的真实体现是艺术创作和表演不能回避的任务。

反观京剧表演艺术，其中一大特征就是表意环节上的薄弱。换句话说，京剧不完全是文本艺术，它所追求的也不是剧情意义和内

涵上的表达，京剧是一种极其纯粹的"人"的表演艺术，它的焦点自始至终聚集在演员姿态及其外在化的表演形式上。正是这种独特的方法论形成了京剧在中国文化影响下的特性：它同时具有写意和程式化的强烈表现特征。写意指的是京剧舞台艺术在意义表达时以虚代实，以虚拟意象表达代替实物的方法，而这种基本方法指导下的舞台艺术必然走向一种在表演结构上程式化但在外在美感上千变万化的纯形式表演艺术，实际上这就是京剧魅力的本源。也正因为如此，京剧艺术的发展和演变不是建立在其内容的不断更新上，而是以对于写意的不断再创造、再理解，以及对于程式化表现形式的不断再演绎为基础。前者恰恰是中国文化中意境的一部分，而后者要求的是表演者不断地磨炼完善其复杂精湛而又情绪化的舞台表现技巧。正是对意境与技巧的不懈追求，将京剧艺术的表演从文本内容中间离出来，形成了一种罕见的"非意识形态化"舞台艺术，其演员个人形式化的表现特质使它彻底区分于西方观念指导下的戏剧艺术。

胡金铨完全继承了京剧舞台艺术在方法论上的特性。我们暂且不管其影片中的显性文本因素（忠义、侠气等道德观念或者禅思佛理的引入等）和对京剧武打动作、音乐的具体借鉴，而依照前文的分析，胡金铨的导演技巧与场面调度设计恰恰是依托于对意境与技巧的体现。虽然电影不可能像京剧那样全部采用抽离的手段，但胡金铨对其中的内涵思路研究得很透彻，将它们抽象化地平移到电影语言的创新运用中。不仅仅包括叙事设置（《迎春阁之风波》中令人眼花缭乱的人物亮相是体现叙事"大"技巧的极限）、空间背景设置（客栈的封闭空间设计留下了无穷的形式上

的变化并给意境与动作"小"技巧的展现提供了最优平台），更有直接对人物个人动作技巧能力的展现、在场面调度上对气氛的渲染而塑造出的意境，以及在剪辑技术手段上以展现人物动作技巧为目的的突破性创新。所有这些，其内在纹理和逻辑无不是遵循京剧舞台艺术中表现意境与技巧的原则而来的。这个原则在某种程度上把电影风格的展现与文本阐述剥离开，为前者留下充足的发挥空间，这也就是胡金铨精练概括的导演基本方法——"如果情节简单，风格的展示会更为丰富"之本源所在。

气氛营造、空间布局与场面调度

　　武侠电影或功夫电影中最吸引普通观众的是其中观赏性很强的动作场面。20世纪70年代以来，香港动作电影形成的快速激烈、热血四溅的银幕打斗风格，使观看者很难理性地集中注意力去分析一场打斗戏从开始到结束的不同步骤，但恰恰是这些步骤的设计规则在潜移默化中影响了观众的观感，奠定了中国动作电影与众不同的视觉风格，同时也体现了导演的创造力。

　　差别是在对比之中产生的。当我们回过头去看30年代至50年代拍摄的一些旧式神怪武侠片，才会体会到那种编排散漫、节奏混乱的无力感。有时打斗动作的笨拙和装腔作势甚至让人无法不捂嘴偷笑。这样乱打滥斗的电影场面直到张彻与胡金铨60年代中期在邵氏掀起武侠电影革命时才有所改观。张彻在《虎侠歼仇》《边城三侠》和《独臂刀》中采用崭新的电影技巧和编排手段，尽管依然被后人诟病制作粗糙，但却透露出一股强烈的雄性气息。

胡金铨走了与张彻迥然不同的路线，他既不在片中引入具有大众偶像明星效应的男性演员，也不为喷血断肢等具有强烈冲击力的视觉刺激所动，而是潜心在构筑武打场面的步骤和节奏上下足了一番功夫。具有他个人特色的气氛营造和"停—打—停—打"的节奏设置都是胡氏武打场面惊心动魄的秘诀，而当这一切与客栈等封闭空间结合起来的时候，其张力和意境空间则更加突出。

依然以他的第一部武侠片《大醉侠》为例。金燕子跨入客栈的大堂独自坐下。匪帮的头目笑面虎在向跟踪而入的属下确认只有她一人来到后，示意十数名手下开始行动。若是换成张彻，在双方简单地交换三言两语之后，战斗就会突然爆发，刀光剑影血浆四溅残肢乱飞，反面人物纷纷倒下，正面人物在砍杀中越战越勇直到敌人被杀至一个不留——这其实正是我们在张彻于1967年拍摄的同样以金燕子为主角的同名电影里看到的：王羽突入帮派的大堂，在一个类似的封闭空间中密集地与敌人拼杀直至所有人被夸张地屠戮殆尽。

胡金铨的处理恰好与张彻相反。双方对峙的场景开始于原本气氛闲适的客栈大堂，匪徒们突然面露凶光，撕书、抢菜、亮白刃，将其他顾客逼出客栈，四散围坐在金燕子的身边，对她形成了占有绝对优势的包围。恶战似乎马上就要爆发，但此时金燕子却岿然不动，沉稳地招呼伙计上酒，匪徒们似乎被她的镇静所迷惑，一场不可避免的武力交锋居然暂时压而不发。

笑面虎借敬酒的机会上前与她进行了一番面带笑容却语带威胁的谈话，我们才知道匪徒的意图原来是想不战而屈人之兵，企图通过制造恐怖气氛吓住金燕子。匪徒显然打错了算盘，双方第

一次言语交锋话不投机，当韩英杰扮演的匪徒询问是否开打的时候，笑面虎依然摇手否定。他示意匪徒们对金燕子展开外表漫不经心实则杀机暗藏的挑衅。匪徒们的招法被金燕子巧妙地一一破解之后，笑面虎不得不坐下来与她进行第二轮以退为进的谈判。但双方再次言语失和，匪徒们已无更多退路，这才关门抽刀凶相毕露。

在这场戏里，武力解决直到双方第二轮交锋较量以后才真正展开。在胡金铨时代之前的武打动作片中，我们甚少看见如此耐心有序又充满张力的调度。即使在有动作打斗传统的日本 20 世纪五六十年代的剑戟片中，也很少有这样长时间、有层次的气氛铺陈（剑戟武士片打斗前的气氛凝聚更多地来自敌我双方的拔刀沉默对峙）。我们推想，胡金铨身上洋溢的文人气质和他对舞台剧的喜好与精通（京剧、西洋戏剧等），使他敏锐地意识到，在客栈这样丰富、立体、叙事与调度可能性相互交织的封闭舞台化空间中，压力氛围的产生可以是多方面的，言语、行动、表情甚至是适时地对道具的使用都可以产生侵略性很强的戏剧效果。很多时候点到即止的多重方式交锋，远比挥刀舞剑的大动作砍杀的戏剧性和趣味性强烈许多，其所产生的意境化回溯效应也会深入人心。而我们更可以从前文所分析的意境中找到胡氏氛围营造的根源——在中国古典艺术中，无论是绘画书法还是舞台戏曲，意境从来都产生于虚实之间、留白之上，对弦外之音的表达远远多于对描述对象本身的雕琢，这恐怕就是传统中国审美在胡金铨影片中最深入的体现之一。

《大醉侠》的氛围营造依然服务于最终的武打场面，而《龙

门客栈》中萧少镃与东厂特务的较量，其氛围营造和气场交锋已经完全取代动作成了一场冲突戏调度的核心。在影片进行到大约二十分钟处，萧少镃第一次出场。他跨入龙门客栈的大堂，遇到的是几个留守其中的东厂密探。与《大醉侠》中的匪帮一样，几个东厂特务决定以恐吓代替武力把这个白面书生吓走（图4），但经过几个回合的较量——双方夺面、匪徒下毒、萧少镃倒地又忽然跃起还击——匪徒最终不支落荒而逃。这场戏的几次起伏像逐渐收紧的绳索套住观众的咽喉，让他们感受到不断攀升的紧张气氛，剧情的逆转依靠萧少镃过人的聪慧和精湛的身手创造出的强大气场。等到这场戏的真正打斗展开，胜负在观看者的眼中已然分出，东厂密探在气势上完全被萧少镃压倒，经过几秒钟兵刃相交就全部被萧少镃击败逃走。

当我们回顾这场戏的完美设计时，会发现胡金铨以气场的交锋来取代武打动作核心地位的意图。这一场景的紧张气氛源于萧少镃偶然在客栈的桌上发现遗留的杀人血迹，其层叠推进归功于他以退为进，用空中递碗的高超武功挫败了东厂密探的气焰。接下来的紧张气氛为后厨配制的毒酒所抬升，而高潮来临于萧少镃反败为胜成功破解毒酒诡计。当真正的武打展开时，胜负已然确定，观众看到的是一群自以为是又学艺不精的东厂密探如何被一位文武双全的白面书生所戏耍。

更需提到的是，胡金铨在《龙门客栈》中的这些精巧编排依然离不开客栈这个具有表达优势的立体空间环境。不但双方在客栈中的位置安排体现出剑拔弩张的对抗立场，争夺面碗、酒中下毒，乃至萧少镃潇洒地坐着挥动雨伞击退密探的攻击，用酒盅接

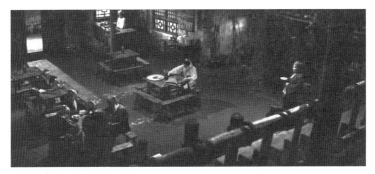

图4　客栈中敌我分明的座位安排（《龙门客栈》）

住从窗外射来的箭并反击而显示出的超强武艺，都全然依赖于客栈所提供的这个充满各种叙事可能性的立体空间（图5）。

　　如果说胡金铨影片中的氛围营造来自中国传统戏剧舞台艺术中"虚实并置"的写意特性，那么在他招牌式打斗中所熟练运用的"停－打－停－打"节奏则也得益于他对京剧艺术的深入研究。美国电影理论家同时也是香港动作片影迷的大卫·波德维尔在他的著作《香港电影的秘密》中提出"停－打－停"的中国功夫电影的动作场面节奏。他发现在七八十年代大部分香港动作电影中都存在这样的武打场面节奏，即亮相、交手对打、停下对峙并调整节奏、再进行第二轮武力较量，如此往复。"停－打－停－打"的模式使武打场面摆脱了单纯的视觉刺激而具有了舞蹈式的节奏感，并赋予武打动作以相当强的叙事性；停止的节奏往往代表着对峙态势的递进或转折。很多香港功夫电影从头打到尾，但依然存在独立于结构之外的叙事肌理，均有赖于对这种节奏模式的巧妙变化使用。

　　在西方早期强调表现肢体动作的电影如西部片、剑戟片、

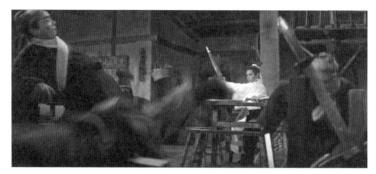

图 5　萧少镃坐在酒桌前潇洒还击（《龙门客栈》）

黑帮片及歌舞片中，都鲜少看到如此精心铺排的动作节奏：黑帮片中的交战往往是依靠视觉效果强烈的弹雨横飞场面；西部片尽管也有种种的气氛营造铺垫，但真正的交手却只在一刹那就已经结束；而歌舞片中的动作编排更是随着音乐一气呵成，中间不会有任何停顿。反观日本 20 世纪初至"二战"前的剑戟片中，如后藤岱山的《三日月次郎吉》（1930）或山中贞雄的《抱剑而眠》（1932），都能很清晰地看到这种"亮相—动作—停顿—再动作"节奏的战斗场面。在 1943 年黑泽明的处女作《姿三四郎》里，这样的节奏感已经被运用得十分成熟：影片开篇矢野本五郎一人独自应战门马党突袭一场，黑泽明并没有让众人一哄而上，而是耐心安排了对矢野的五波攻击，每次攻击都以不同的方式隔开，攻击的人数、速度和角度都不尽相同，而矢野战胜敌手的方式也迥然不同，显示了高超的柔道功力。

　　在五六十年代日本时代剧的高峰时期，这种打斗与停顿有机结合的模式已经成为场面调度的一种范式。张彻与胡金铨最初开

拓武侠片领域时，无疑受过武士片的影响。他们初期作品中常用的一招杀敌与后来中国功夫片缠斗不休的模式不尽相同，更贴近武士片的简单、直接、快速。但胡金铨认为这种处理更多来自他从幼年起就十分热衷的京剧，他说："我的电影的动作场面并非来自功夫或格斗技，也不是来自柔道或空手道，那全是来自京剧的武打，其实即是舞蹈。"[1] 而在京剧的武戏表演中，这样的"停－打－停－打"模式也同样很常见，几乎是京剧程式化舞台表演的一部分。胡金铨对此种调度节奏的运用遍布他的几部主要作品中，尤其是在《大醉侠》《龙门客栈》《侠女》《忠烈图》这样以武打场面为主的影片。

再以《大醉侠》为例。回看金燕子与匪帮在客栈中交锋的一场，其调度原则正是依照"停－打－停－打"来设计的。金燕子与匪帮的三轮交锋两次被笑面虎的谈判所隔开，当最后一轮武力对峙展开后，其"停顿－行动－停顿－再行动"的内在逻辑依然清晰：

（1）停：金燕子被匪徒们包围在中间，双方对视。

（2）打－停：她迅速抽出短刀刺伤两名匪徒，脱离包围，但停顿下来占据有利位置，等待匪徒们下次进攻。

（3）打－停：在以惊人的力量将一楼所有匪徒震翻在地后，动作再次暂停，一旁观战的大醉侠上前貌似插科打诨，实则提醒她注意站在二楼的匪徒甩出的飞镖。

（4）打：金燕子躲过飞镖反手用自己的暗器制服二楼匪徒，

[1] 山田宏一、宇田川幸洋：《胡金铨武侠电影作法》，第68页。

挫败了匪帮的第二次进攻。

（5）大停顿－大动作：这时笑面虎在最后一次停顿中走上前来，喝退手下，单独与金燕子交锋，二人仅交手一个回合，他即被金燕子削去帽檐。

（6）停顿，交锋结束：一整场交锋以匪帮彻底失败告终。

很容易想象这场戏如果以群体进攻展开将会多么混乱而难以拍摄，但胡金铨的处理使其成为一个结构清晰明了、节奏张弛有度的场面。他不但充分利用酒店大堂桌椅对空间的分割——金燕子飞身从桌子上空跃出包围圈以占据有利的空间位置，更利用上下楼空间的纵深来展开暗器对攻，还在武打的间隙让两个主角金燕子和大醉侠有了第一次言语交集，而这都是通过节奏停顿来完成的。我们由此也见到了"停－打－停－打"调度原则不仅提升了武打场面的表现力，还形成人物性格塑造的有效手段：金燕子在第一次出场中话语不多，表情肃然，但是她灵动精巧的武艺、坚强的意志、超人的胆魄和机警的头脑都在敌我双方明里暗里的几轮交锋中表现得淋漓尽致。用叶锦添的话说："他很快，每个人一出场搞清楚动机，搞清楚之后就是动作，他就交给动作，动作会把人物的内心不断地（表现出来），慢慢地我们越来越清楚这个人是好人还是坏人，人物心理的复杂度是从这些不明讲的东西里出现的。"[1]

以上所分析的氛围营造手段与武打调度在一部影片的创作过程中都不是单摆浮搁的元素，它们互相影响，彼此支撑，形

[1]《纯粹的艺术追寻者——专访艺术家叶锦添》,《电影欣赏》, 第30卷第3期, 总号第151期, 2012年夏季号。

成一个有机整体。在这个整体中还包含其他不可或缺的因素，如对布景和空间设置的发展延伸使场面铺排有更多的变化可能。在《龙门客栈》中，设立于客栈门口的挡风影壁墙成为打斗设计中可以依托的掩蔽体，又为特技的运用提供了可能：毛宗宪在和朱辉的打斗中失利，他闪入墙后（图6），而另一名特技演员则利用隐藏在墙后的弹床迅速跃至房顶，在视觉上制造了毛宗宪飞身上房的错觉（图7）。又如对道具的使用，在胡氏影片中，各种客栈中的常见道具——碗、筷、酒盅、酒坛、桌椅、长凳、铜钱等都可以变为展示人物技巧与进攻性的武器，同时又可作为沟通不同空间的媒介，在推动叙事发展上发挥令人意想不到的巧妙作用。

在这个意义上，胡金铨拍摄于1970年的《喜怒哀乐》[1]中的单元短片《怒》可说是一部集大成之作。《怒》改编自京剧武打折子戏《三岔口》。片中有三组不同的人物前后来到由刘利华夫妇运营的黑店，分别是：四名解差和被押解的人犯焦赞——解差被奸人收买，企图在客栈中谋害焦赞；杨家将部将任堂惠受杨六郎之命，前来解救焦赞；刘利华手下的伙计绑架肉票归来。由于多组人物都只有客栈这样一个活动空间，胡金铨便对客栈的空间进行了相应的改造：在保持客栈大堂和二楼客房的布局的同时，他在一楼添置了客房房间以便解差入住，这样作为负面人物的解差和在底层活动的刘利华夫妇，便与住在二楼的任堂惠形成邪正冲突或者密谋与反密谋的对垒；为了给武打场景提供更多的活

[1]《喜怒哀乐》由白景瑞、胡金铨、李翰祥和李行四位导演合作拍摄。

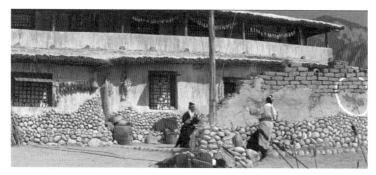

图6 身着黑衣的毛宗宪隐入墙后（《龙门客栈》）

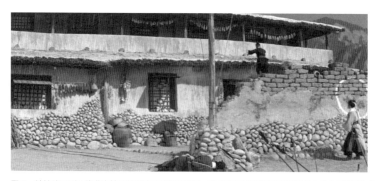

图7 特技演员利用隐藏在墙后的弹床迅速跃至房顶，造成毛宗宪身法迅捷的假象（《龙门客栈》）

动空间，他为客栈增添了储放杂物的后院，同样分为两层，前厅的两层和后院的两层都分别有平台可以连通，而绑票的两名伙计就藏身在后院二层的草垛中（在后来的《迎春阁之风波》中，胡金铨保留了这种复杂化的客栈前后院设置，为场面调度和剧情铺排创造了更多可能性）。

几组不同的人物分别在客栈这个封闭场所中找到了自己的私密空间，同时因为各方都怀有自己的行动目的而又对其他几方的意图不甚明了，导致各方都会不断尝试进入其他方的私密空间

中去探寻答案。精彩纷呈的侦察与反侦察、合纵连横的阴谋诡计都以此为契机展开；摄影机镜头更不断地利用空间差别，由上至下或者由下至上移动，将对峙各方之间的态势在一镜中呈现，镜头、空间与叙事在此结合得天衣无缝。

在影片的武打场面展开以后，客栈功能的多重性使很多合理存在的道具都成为丰富表现力的绝佳手段：石灰、麦包、草垛、酒坛是可以投掷进攻的武器；任堂惠装满金银的褡裢是匪徒们争夺的目标；横亘在后院当中的草绳和绳架既是打斗时可以借用的工具，又是分割空间与画面构图的标志；前厅大堂布满的桌椅成为武打特技所需的弹床的遮掩物，人物可以借此在没有切分的连续长镜中于厅堂之间闪转腾挪显示自己高超的轻功；而被投掷出的草叉穿过焦赞房间的窗户唤醒了熟睡的后者，成为沟通焦赞和任堂惠两位正面人物的契机。

纵观《怒》全片，将众多人物置身于分割的空间中，同时令他们根据叙事的需要在其中有层次地穿梭往返，形成联合或对峙的关系，由此展现他们过人的身手和思维技巧，是影片创作编排的核心意图。这一意图的实现，特别依赖于胡金铨对客栈这个封闭场所空间性的丰富理解及对其功能的扩展想象，正如他所阐明的："在封闭的空间中开展打斗动作，大概是我的个人喜好吧。"[1]

[1] 山田宏一、宇田川幸洋：《胡金铨武侠电影作法》，第122页。

镜头调度、构建剪辑与电影的"非意识形态化"道路

大卫·波德维尔在他讨论胡金铨的专文《不足中见丰盛：胡金铨惊鸿一瞥》中提到胡金铨喜欢运用独特的景深构图模式来凸显不同层次空间中同时发生的行动。如《怒》中的一幕，斜射的阳光将客栈分为前、中、后三个部分，在前景中焦赞躲藏在客栈阴影中的一隅埋伏，而任堂惠则越过阳光区进入后院的阴暗处追踪刘利华，三人在前后景中一静二动，画面充满了平衡美感和静默之中的潜在爆发力。

在《迎春阁之风波》中也出现了这样在单幅画面中利用景深关系做静动反差对比的构图：前景中王爷正端坐客栈大堂中饮茶，而在后景大堂尽头掀起门帘的小房间中，可以看到他的属下曹玉昆正在厉声审讯账房先生老三。在巧妙利用客栈几个不同空间结构的前提下，前景的悠然和后景的残酷形成了截然的反差（图8）。

关于胡金铨在运镜和剪辑上的特点，波德维尔在他的文章里也总结得非常详细：在打斗场面进行时，胡金铨善于采用中景在各种方向上的推轨长镜头，让与主人公打斗的敌人依次从画面各个方向入镜；中景使观众的焦点始终集中在主人公的移动和动作上，而移动推轨镜头使打斗的进程被完整地收入其中并且如流水般顺畅展开。我们不知道这种手法的采用和中国传统的卷轴画有何种借鉴联系，但观看这样的镜头运动和场面调度的配合，确实有如欣赏逐渐展开的《清明上河图》般的美感。

在剪辑上，胡金铨往往采用由苏联电影工作者在20世纪20年代发展出的"构建剪辑法"，将一系列难以连贯表现的动作切分

图 8 饮茶与审讯（《迎春阁之风波》）

成几个部分分别拍摄，由剪辑联系在一起，让观众通过自己的判断在头脑中组成完整连续的动作。但以往电影人对构建剪辑的运用往往聚焦于不同组人物和事物的组合，在不同的画面之间构筑意义联系，而胡金铨的特殊之处是将构建剪辑应用于同一个连续的场景甚至是同一个动作之中：他采用了"缺胜于丰"的原则，即大量抽掉镜头之间可以互相衔接的内容，只把最关键的动作展示出来，以短促但跳跃的连续镜头组合给观众以充分的空间，在直觉想象中完成对一个动作的构建。

这样的镜头移动、场面调度和剪辑原则在《大醉侠》客栈一战中已经有完整的体现：

金燕子与众匪徒的交战过程即是由四个移动方向机位各不相同的镜头捕捉下来的，最后一镜更是少见的后撤移动镜头。它起始于金燕子的中景镜头，而当摄影机向后移动的时候，匪徒们依次从摄影机后方入画，与摄影机呈反向运动，向前包围金燕子，造成一种前所未有的视觉压力。胡金铨是一个在拍摄上基本遵循古典好莱坞拍摄法则的导演，但这四个移动镜头中的两组却显示

了反常规的特征：金燕子在与两个匪徒左右缠斗的时候，摄影机是由左向右移动，但下一组移动镜头却越过了轴线到金燕子的另一侧依然从左向右移动。似乎在那个时代仍是经典的牢不可破的一百八十度轴线法则在这场动作戏中让位给了摄影机从不同角度捕捉动作而产生变化的意图，以及导演力图保持摄影机运动方向的连贯性以维持整体视觉流畅的尝试。观众是否会因此而无法认清人物之间的位置关系和运动方向？并非如此。后景中客栈内部的结构，尤其是大门、二楼走廊、楼梯和柜台的位置为观众起到了判明方向的决定性作用，正是这些布景的存在使观众得以辨明人物与空间的位置关系。在某种程度上，客栈的内部布景设置产生的逻辑定位关系使导演的镜头调度从金科玉律中解放出来，它可以更好地为呈现具有东方特色的武打动作场面服务。

胡氏招牌式的构建剪辑在这一场里也有上佳的表现。在打斗开始的时候，镜头1中金燕子将酒泼洒在从后面偷袭的一名歹徒的脸上；镜头2是金燕子弯腰从靴中拔出短刀做刺出状，但紧接的镜头3却是金燕子向后仰首躲开一名歹徒的刀劈袭击，然而观众却未在前面的画面中看到这名歹徒做出动作；在镜头4中金燕子已经向前做出刺杀动作，我们只能看到她与另一名歹徒擦身而过；镜头5显示金燕子毫发无损，但在镜头6两名歹徒的反应动作中，我们看到他们的双手手掌已经被刺伤（镜头1～6分别对应图9～14）。这就是胡氏快速剪辑风格的体现，观众甚至不能清晰地看到人物出现和他们所做的攻击动作。但在镜头的组合下，我们通过一系列捕捉到的动作关键节点在意识中自动补充形成了一个连续的视觉片段，同时又留下了人物行动快如疾风闪电

图 9　金燕子将酒泼洒在身后进攻的歹徒身上（《大醉侠》）

图 10　从靴子里抽出短刀（《大醉侠》）

图 11　仰首让过身后歹徒的刀劈袭击（《大醉侠》）

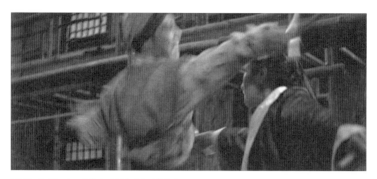

图 12　与另一名歹徒擦身对刺（《大醉侠》）

图 13　金燕子毫发无损（《大醉侠》）

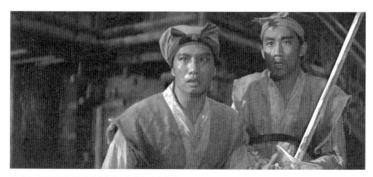

图 14　两名歹徒的手掌被刺伤（《大醉侠》）

的印象。

这样的构建剪辑不但对刻画人物的动作起到了点睛之笔的作用，同时也有利于创造充满表现张力的视觉效果。在同样一场《大醉侠》的打斗中，金燕子用暗器攻击处在二楼企图偷袭的歹徒。歹徒左手中镖，右手的刀从手中落下，但紧接着的下一个画面中，金燕子侧向观众，在她背后的桌子上插着一把长刀，刀柄还在晃动（图15、16）。两个前后衔接的镜头中并没有刀落下插入桌子的画面，但刀柄的晃动却在观众的头脑中带出了尖刀垂直插入桌面这一具有冲击力的图景，同时又突出了前景中面色坚毅的金燕子所面临的险境和她过人的胆魄。两个并不实际产生关联的画面却传达出连续的物体运动感受和紧贴场景主题的氛围。同时，一种产生于画面表现之外的"微观意境"也在剪辑中悄然跃出，包围观众的潜意识，让他们在无形中被吸入当时的情境，感受承受压力与释放压力过程中所带来的无限遐想。当然，这些感觉效果的实现，全都有赖于胡金铨对构建剪辑的熟练运用。

关于胡金铨所使用的推轨摄影方法和构建剪辑，波德维尔在他的文章中有非常详尽的分析，本文不再赘述。我更感兴趣的是胡金铨对这两种镜头调度与剪辑手段的运用所带来的电影美学观念上的变化。

如果从电影理论的角度审视，长镜推轨摄影和构建剪辑在一定程度上是相互对立的。这似乎有些类似法国著名电影理论家巴赞在他的论文《禁忌的剪辑》中对蒙太奇所做出的判断："当一个事件的主体表现取决于两个或者多个动作因素时，蒙太奇是被禁

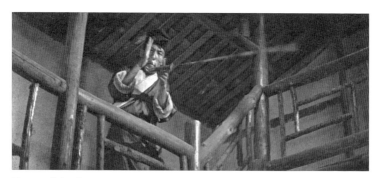

图 15　歹徒左手中镖，刀从他的右手掉落（《大醉侠》）

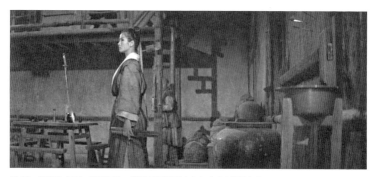

图 16　刀插入桌面，刀柄晃动，以暗示掉落的冲击力（《大醉侠》）

止的。"[1] 巴赞构建的理论一直意图保持镜头所捕捉的事件和行为的客观性，努力使其摆脱创作者的主观处理手段而完整存在。由爱森斯坦在二三十年代的电影实践和理论探索中所发展出的蒙太奇理论，在构建剪辑的基础上，主张根据意思表达和主题阐述的需要，可以将任意镜头和画面重叠或者连接以便创造出原来各个画面自身所不具有的崭新意义，爱森斯坦也将其称为从观众角

[1] André Bazin, Montage Interdit, *Qu'est-ce que le cinéma?*, Le Cerf Corlet, 2003. p.59。引用部分为本文作者根据法语自译。

度观看、理解影片的"智识化"过程。

在胡金铨影片的武打场面中，推轨长镜头的使用和巴赞的理论有内在相通之处，它对人物动作和运动方式全景式的捕捉，即意在将这些内容以符合其原貌的客观完整方式体现出来，以其交锋动作的客观性造成对视觉乃至观众直觉上的冲击与吸引。另一方面，武侠电影中的构建剪辑虽未达到爱森斯坦蒙太奇理论的高度，但胡氏"缺胜于丰"的构建剪辑方式同样也意图将缺乏实质联系的连续镜头画面呈现给观众，在观众潜意识里组合人物动作的过程中（此动作的大部分并未在银幕上体现），达到对人物的动作风格乃至人物性格的刻画，又以此与影片表达的主题紧密挂钩，这实际上是一种与爱森斯坦蒙太奇理论在目的上略有差别的智识化过程。所以从这个角度来看，胡金铨的武侠动作电影能完好顺畅地把这两种内在属性冲突的电影手段结合起来，似乎有些不可思议之处。

这个问题也许可以摆脱电影本体的角度，从意识形态的方面予以解释。无论是爱森斯坦还是巴赞，其电影理论的形成和发展本质上都与政治意识形态的表达相关，爱森斯坦的蒙太奇理论旨在创造的意义很大程度上是为苏联建国初期充满理想主义与宣传意图的整体文艺政策服务的，与构建苏联社会主义模式的现实主义紧密相关。此种现实主义本质上要求创作者能从现实素材中提炼出符合固定意识形态的意义，进而予以理想主义式的升华。巴赞本人则深受雷诺阿式的人道现实主义和具有深沉的社会反叛性的意大利新现实主义的影响，在社会矛盾冲突凸显的 50 年代西方社会，尝试以电影作为一种反映社会现实的手段。本质上，正是

这两种孕育于不同社会政治意识形态中的艺术创作目的，引导二者的电影理论走向了不同的方向。他们理论的前提在于电影是一种承载显性或者隐性意识形态内容的载体，电影和它所表达内容之间的关系、电影手段运用和主题表达之间的关系正是通过意识形态的目的与方法而连通的。但这是不是电影主题表达和意思产生唯一的内在的方法论呢？以胡金铨为代表的武侠动作电影似乎指出了另一条道路。

中国武侠电影也带有英雄主义、爱国主义和道德伦理的意义表达，但在实际操作中这些内容却似乎外化成武侠电影叙事结构的一个因由式外壳。胡金铨的电影中也有极为相似的属于传统中国人文观念的类意识形态内容存在，并且已经通过多位学者的研究，与他在冷战时代于中国大陆、香港、台湾等地以及美国漂泊的身世经历联系起来，多解读为其中国传统文人风骨精神的传承。他的影片也因这些外在宽泛意识形态的存在而创造出一种大环境中超脱于故事剧情的精神延伸，我在这里可以将其暂时称作影片表现出的"宏观意境"。但具体到电影技术手段与电影语言的运用上，这些人文精神内容是否产生了左派意识形态之于巴赞电影本体理论或者社会主义政治文艺思潮之于爱森斯坦的剪辑理论那样的绝对指导作用呢？在我来看，似乎没有那样直接和强烈。

另一方面，我们在分析胡金铨影片时，也时常提到中国文化的思维方式孕育的特殊艺术创作关注点和美学方法论所产生的影响。正如前文分析京剧的特征，外在形式与内在内容的脱离使其可以在很大程度上免受意识形态内容和表达方式的影响，随之而来对技巧和意境的反复雕琢又让它具有了摆脱文本束缚而塑造个

体魅力以及形式美感的强大能力。出于对京剧艺术方法论的深入研究，胡金铨在具体的电影语言设计、场面调度以及动作编排方面，从思维方式上忠实继承了京剧艺术的美学原则，首先把对技巧的展现放在首位。在对"精""巧""灵"的充分体现中，以对人物的塑造、对氛围的营造和对充满感染力的可视化冲突的表现为目的，在此前提下，另一种感官意境随即应运而生。正如我们在每一场精心编排的对峙和动作场面以及完美设计的空间背景中体会到的情绪和情境，区别于前面提到的宏观意境，这其实是受到京剧舞台艺术方法论的影响而产生的另一种"微观意境"。当对技巧的展现和对微观意境的塑造成为现场拍摄和后期剪辑的核心时，先前提到那些电影语言技巧，无论是长镜推轨还是构建剪辑便从西方电影理论的框架中剥离出来，成为纯技术手段，为微观意境的创造和渲染服务。

虽然对长镜推轨和构建剪辑的联合使用并不是中国武侠电影首开先河（40年代早期黑泽明在《姿三四郎》中就已经使用类似的组合技巧），但有意识、有目地提升这两种技术手段的表现力，将其有效和有机地大范围运用在武打场景的拍摄中，并制造了令人咋舌的、具有强烈个人风格的视觉效果和悠远意境的电影导演，胡金铨无疑是第一人。最终，对表现力的追求、运用影像本体手段而创造风格化视觉效果的意图，取代了意识形态化的对客观性和现实性的判断，将显性意识形态对电影语言的控制之手"斩断"在创作之外。也正是因为有微观意境作为实质创作的内核，这些电影语言手段找到了它们新的载体与目标，从而完成了也许并未被观众理性所明显察觉但却对其感官产生了强大影响

的"非意识形态化"过程。这条摆脱西方电影创作方法的新道路可以说是由胡金铨最早完整开辟并传承后世，对独辟蹊径的七八十年代香港动作电影产生了不可估量的巨大影响。

渊源与影响

纵观中国动作片历史，胡金铨导演的数部武侠电影的意义也许不仅仅在其自身。他发展的动作电影拍摄方法，在其后的二十年中被学习、模仿和发扬光大，最终为中国动作电影确立自己与西方电影迥然不同的风格奠定了重要的基础。

我们可以从一个实际例子中瞥见这些渊源与影响的关系。2005年香港导演叶伟信颇受好评的新派武打动作片《杀破狼》被认为是对已经式微的传统香港动作片的一次高调革新式回归。其中影片约五十二分钟处，反派杀手屠戮警探李伟乐的动作场景设计得惊心动魄煞是精彩，我们将这段动作场面的设计分为八个部分：

（1）探员李伟乐被引入一个露天封闭的球场内，远处杀手从暗中走出。沉稳的横移推轨镜头视点跟随杀手以一种令人窒息的步伐横穿球场。

（2）镜头突然改为右侧四十五度角快速后移，杀手猛然加快脚步向前腾空而起，同时将手中的匕首掷出，匕首横跨过半个球场直插入李伟乐的右臂。

（3）杀手快速奔跑，飞身越过横亘在面前的球门门框上端，凌空重重踢在李伟乐前胸（图17）。

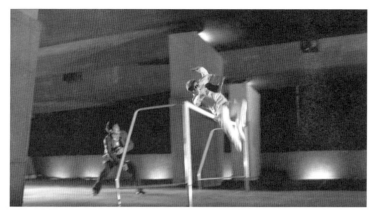

图 17 杀手反身越过两个空间的分界线——球门门框，向李伟乐发起攻击（《杀破狼》）

（4）紧接着两个交叉配组的推轨前移／后移长镜头，完整捕捉了杀手双拳左右开弓、不断前进连续重击李伟乐的全过程。

（5）在这一串飞速连续动作的结尾，镜头却突然切换为杀手的侧面特写，他挥动右臂对准李伟乐的左脸重击，画面的速率陡然放慢。就在这一动作尚未完成之际，镜头再次切换为中近景，我们看到的是李伟乐被击中后的慢放反应镜头——他身体后倾，鲜血从口中喷出，构建而成的两个镜头显示了杀手出掌的巨大力量。

（6）画面速率恢复正常，杀手以眼花缭乱、一气呵成的杂技动作（由五个不同角度的镜头将杀手连贯的动作拆解而后组合，再次体现了构建剪辑的强大表现力）借助球场中的水泥立柱，翻身反越李伟乐的头顶，同时将刀从他的右臂拔出，插入他的左肩，随后飞出一脚，将他逼退紧靠水泥立柱。

（7）此时打斗动作却突然停止了，人物动作的节奏放缓——杀手充满挑衅地缓缓走近似无还手之力的李伟乐，将自己的墨镜

摘下，架在对方的鼻梁上。

（8）短暂的停顿后，李伟乐突然还击，但反被杀手控制，一连串景别不等的连续中近景镜头，捕捉并组合了杀手肆意的挥刀砍杀动作，停顿之处配以李伟乐痛苦的脸部特写反应镜头。这一场景最终结束在李伟乐跪倒在地，杀手飞身砍杀之后，墨镜飞出叮当坠地的清脆响声中，宣告了他不可挽回的死亡命运。

当我们仔细拆解此动作场景的设计与调度时，会发现它的基本组成元素、调度手段与场景设置，甚至细节，如对于武器道具的使用，都与三十多年前胡金铨影片中使用的那些技巧如出一辙：李伟乐在打斗之前受困球场一节，球场由喧闹突然转为寂静，片刻以前还在球场嬉戏的少年瞬间消失，气氛逐渐紧张，并在一身白衣的杀手冷笑着从阴影里走出向对手快速逼近时达到顶峰，这种依靠环境而集聚营造张力气氛的意图与胡金铨电影中武打场面开场前的氛围营造思路完全一致。封闭球场所塑造的压抑感、球门门框将空间划分为敌我两个部分、杀手飞身跨过分界线突入对手空间进行攻击的做法，都能隐隐唤起胡氏影片中创造客栈封闭空间里的异动氛围、通过布景分隔对立势力，以及以突破敌手的空间作为进攻前奏的设计编排思路。动作场面开始以后，快速侧移、前进和后退的推轨镜头，捕捉杀手迅捷凶猛的动作，同时配以凌厉的构建剪辑（展示动作节点但互相并不直接相连的中景与特写来回切换，角度不停变换以表现杀手空翻身手的几组镜头）以暗示其动作的力度、难度与速度，对布景（水泥柱）的巧妙动作依托和在武打动作中武器道具（可以凌空飞掷的匕首）的精彩穿插使用，都让我们回想起《大醉侠》和《龙门客栈》中

胡金铨的相同套路。而在激烈动作中的突然停顿、气氛调整和再次突然启动（杀手停下动作，走近李伟乐为他戴墨镜，然后突然启动肆意地挥刀砍杀）也恰恰是胡金铨从京剧舞台艺术中所汲取的"停—打—停—打"节奏；甚至连杀手出场时所穿的一身白衣都让我们回想起《大醉侠》开篇几乎以相同方式亮相的反派人物——一袭白衫的玉面虎。《杀破狼》可以看作武侠动作电影发展三十年后一部集各种前辈特点于一身的代表作。这部新派武打动作片尽管在形式上更为丰富现代，在剪辑和动作上更加凌厉迅速，但透过以上的分析，我们可以看到它的动作编排依然遵循以胡金铨为代表的传统动作电影的思路。

还需提到的是，对类似片中杀手角色的强化处理，也是胡金铨的一大发现。正如徐克所描述的："从《龙门客栈》到《侠女》，里面众多的侠女、侠士，我们可以感觉到，他的英雄都会面临很多大的挑战；在《忠烈图》里，他处理将士们对抗倭寇的挑战，我们当然看得很紧张，因为不能让倭寇打赢了，确实是他的电影才有一些让我们紧张万分的场面。所以之后在塑造武侠世界时，我们常会给反派增强、增多威力，因为以前武侠电影里的反派角色，都没有《龙门客栈》里曹少钦（白鹰饰）的威力那么大，看了《龙门客栈》之后我才知道，原来反派可以制造出这么大的魅力，他的反派比他的正派更精彩。"[1] 正是这种对反派的风格化夸张塑造，尤其是通过特定设计的武打动作

[1]《追随胡导演的脚步前行——专访导演徐克》，《电影欣赏》，第 30 卷第 3 期，总号第 151 期，2012 年夏季号。

风格化套路，才将影片的戏剧性对立提升到一个崭新的层次：在《龙门客栈》中，是众侠士最后对大反派曹少钦的决斗中所产生的极度紧张氛围；而在《杀破狼》中，则激起观众强烈的悲愤情绪，并期待在影片后半部分正角马军和白衣杀手的决斗中得到充分的释放。另外，有意思的是，这种道德化的判断其实仅仅来自片中警探几无还手之力被白衣杀手杀害的文本情节，但这并没有影响作为观众的我们从这个场面的武打动作中获得激赏的视觉效果，正如胡金铨在《龙门客栈》结尾的决斗中以构建剪辑展现曹少钦转瞬间在不同地点快速移动的超然轻功给观众带来的令人惊叹的视觉感受。这也契合了胡金铨影片中由动作场面的电影化处理所带来的"非意识形态化"过程，其渊源正在欣赏梅兰芳大师出演的《黛玉葬花》时，被精彩表演所吸引的观众忍不住鼓掌叫好的京剧观赏方式。在这样渗透着传统中国表演美学的特殊艺术类型里，形式被"泛意识形态化内容"悄然"间离"而创造出自身的微观意境。在电影领域中，这正是胡金铨导演通过深厚的传统艺术修养为后世武侠动作片带来的突破与革新。

在胡金铨以后的时代，中国的武打动作片分成了两股潮流。一派是以成龙、洪金宝、元彪和刘家良为代表的硬桥硬马功夫动作片，在拍摄上继承了胡金铨曾经采用的长镜移动拍摄的原则，以捕捉难度越来越高的整套复杂武打动作，同时又发展出"连续拍摄"和"连续剪辑"，以最佳的角度、节奏和方法记录他们自身超强的肢体能力和武术技巧。另一派则是以徐克和程小东等人为代表的新派武侠片，将构建剪辑和动作特技发挥到极致，形

成了极为特殊的新派武侠视觉美学风格，并在不断追求宏观意境与微观意境的道路上遥遥领先。这两股不同的流派都会着力去创造动作与封闭空间之间的互动关系：成龙的硬派功夫片无时无刻不在展现人体于狭小有限又充满变化的空间中所能达到的最高技巧；徐克则监制拍摄了《新龙门客栈》，特意透过自己招牌式的快速构建剪辑重新演绎客栈中不同私密空间与公共空间中人物的对立。他和程小东更是在《倩女幽魂》中对构建剪辑进行再创新，运用于体现人物的动作、神情和情绪，以及与场景之间精妙美幻的联系，力图架起由微观意境通向宏观意境的桥梁。2013年王家卫《一代宗师》的预告片中章子怡跟随父亲雪中演练八卦掌的段落，其内容断裂的不同特写动作镜头组合依然完整地继承了胡金铨"缺胜于丰"的剪辑原则。王家卫所着力刻画的中国武术的意境，如果没有胡金铨首先在中国武侠电影中引入的武打动作的构建剪辑特性，几乎是完全无法体现出来的。

甚至其他类型的影片，包括警匪片、枪战片、喜剧片都纷纷向武打动作片借鉴其构建剪辑的编排拍摄剪接逻辑和胡氏精巧的气氛营造思路。当我们在杜琪峰2003年的黑色警匪电影《PTU》里看到不同组的警匪在饭馆中以无声的表情、姿态和行动精彩对峙的时候，想起的依然是《大醉侠》《龙门客栈》中客栈酒肆里侠客与匪帮歹徒之间沉默而又紧张的气场较量。正如徐克所感叹的："那些影像、气氛和电影手法，现在还不断地在我们的电影里出现，原因是，我们就是跟着他的作品、跟着他给我们的很多思维一起长大的，至今我们还使用他作品里留下来

的各种形象，这些印象都成为我们创作时的营养，是从他那里来的。"[1]

在开创武侠电影世纪的元老中，如果说张彻为后世留下的是一股强硬的男性情义与情怀，那么胡金铨贡献的就是一套体现武打动作技巧的拍摄与场景设计的完整方法，以及通过对微观意境的塑造而凸显中国武侠功夫电影独特风格的意识。

结　语

奥利维耶·阿萨亚斯在他的评介文章《胡金铨，被流放的巨人》中如此总结胡金铨影片的特性："独属于胡金铨的，是他剪辑与节奏上的天赋，是一种精确的视角，它只关注宏观的未被实质感知的事物，并以一种前所未有的大胆将一系列细节事件构筑成整体。"[2] 他还指出："这是一条甩开时间与空间限制的个人化道路，以宏观姿态看待电影，将其剥离于解读西方艺术的线性逻辑和封闭理性之外。"[3] 那时还是《电影手册》撰稿人的阿萨亚斯敏锐地发现了胡金铨与西方电影创作体系甚至是与西方电影评论

[1] 值得注意的是，无论是成龙、洪金宝、元彪还是程小东，他们的电影生涯都开始于胡金铨的剧组。正是胡本人将他们从京剧学校选入《大醉侠》《侠女》《忠烈图》的剧组，从出演各种小角色起一步步熟悉动作片拍摄的原理和技巧。程小东曾在《大醉侠》中扮演被射瞎眼睛的小和尚，洪金宝曾在《侠女》里充当动作特技演员，在《忠烈图》里出演海盗博多津，而成龙更是在《忠烈图》里一人分饰多个匪徒角色。

[2] Olivier Assayas, King Hu, Géant exilé, *Présence, écrit sur le cinéma*, Éditions Gallimard, 2009, p.138. 引用部分为本文作者根据法语自译。

[3] 同上书，第143页。

体系迥然相异的思路：以剪辑与节奏上的天赋对未被实质呈现的意境的展现。其实这也是吸引我不断思考的问题：为什么在香港可以发展出这样一套风格如此独特的电影技巧与美学，并反过来影响世界电影的制作潮流？

仔细思索一下，也许答案依然存在于东西方不同文化所渗透的思维方式：西方理性思维指导下的电影创作，无论如何演变与进化，依然会集中于意义的产生与表达；而在传统中国哲学和人文思想指导下孕育出的中国传统艺术，一直都采取融会贯通的思路，在某种程度上扬弃对终极意义的追寻，而沉浸于对"巧"与"境"的探索、塑造与完善。这样的东方式创作方法论，与受理性主义强烈影响，以现象学和符号学为主导的西方艺术创作与分析理论本质上是逆向的。前者实质上通过对形式的完善而挥洒出融合式的情境，以无限扩张对感官产生感受性影响的非实质性元素组合；而后者是由已然定义获得的知觉、现象与概念倒推出艺术创作可以达到的目的效果以及可供支配的手段。

具体到电影创作领域，以胡金铨为代表的影人从中国京剧舞台艺术以及诗歌绘画等艺术形式中汲取养分，将传统中国艺术创作方法论作为精髓源泉，运用于电影实践中，拓展和创造了封闭空间设置（客栈）、场面调度、动作编排以及剪辑等电影语言的崭新组合，以精湛巧妙的技法去追寻创造可以容纳充满外在形式表现力的微观意境，为其文本意义的宏观意境增添无穷的感受性魅力。无形中，这也正部分地契合了电影本体在情境创造上不同于先前任何一种艺术形式的美学特点。

综合看胡金铨的武侠片及其创作方法论，它们不仅仅是电影领域中具有开拓性的实践经验，同时也是东方文化特别是中国传统文化，以电影这种现代艺术形式为载体，给世界留下的一份宝贵文化遗产。

艺术与商业的"合流"

——透视西方电影节系统的运作

2016 年我担任了上海国际电影节的二审选片人，推选的影片《德州见》进入了主竞赛单元，它打动了由库斯图里卡担任主席的评审团——影片最终被授予评审团大奖。但是半年以后，当我在网上查询该片的信息时，发现它并没有进入商业院线发行渠道，而是像每年涌现出的很多独立艺术影片一样，只能在欧洲大大小小的电影节上"游荡"。对此，电影节策展和研究领域有一个专业的术语来形容这样的放映机制：电影节巡回展映。

在很多观众的印象中，电影节电影和商业电影代表了两个对立的阵营：前者通常是曲高和寡的"艺术"，而后者则是大众流行的"商业"，二者是审美、品位甚至意识形态上的对立。但我们可能疏于考虑的是，即使是艺术影片，它最终也还是要面临投资、制作成本和商业回收等各方面经营运作上的压力。当我们跟踪像《德州见》这样独立影片的发行轨迹时，会发现它没有正常的渠道可以直接进入商业院线放映，只能通过世界各地的电影节展映／竞赛机制而争取到与观众见面的机会。因此，电影节是它唯一的生命线。

从这个角度看，电影节的重要性远远不止于艺术推广这样简

单，它是很多作者型电影的孵化器，更为影片的艺术价值转化为商业价值提供了一套完整的运作系统。与我们传统的印象相反，它不但不是对商业电影体系的挑战，反而成为世界电影工业架构中不可缺少的核心组成部分之一。

历史演变

电影节起源于欧洲，它最初阶段的发展与政治意识形态宣传和对峙有着密切的联系。1932 年威尼斯电影节的诞生源于意大利法西斯政府的推动和支持。作为世界上第一个电影节，它在初创期的主要宗旨就是宣传法西斯与纳粹主义意识形态。在"二战"爆发前的几届威尼斯电影节上，轴心国生产的电影作为主流被大力推广，美国和其他欧洲国家的电影则被边缘化。1938 年，威尼斯电影将最高荣誉"墨索里尼杯"颁发给了里芬施塔尔执导的德国纪录影片《奥林匹亚》，而英国和美国的评审团成员在颁奖前集体走出会场以示抗议——由法西斯政府主导的电影节执意要将这部宣扬纳粹精神的影片推上奖台，而它甚至不符合参赛影片必须是剧情片的基本标准。同一年，让·雷诺阿的影片《大幻影》因对德国军人的负面形象刻画在威尼斯被禁映，愤慨的法国历史学家同时也是政府公务员的菲利普·埃朗日上书法国政府建议在本土举办电影节，因为"美国、英国和法国的电影公司将会很高兴不再被迫返回威尼斯"[1]。

[1] Cindy Hing-Yuk Wong, *Film Festivals: Culture, People, and Power on the Global Screen*, Rutgers University Press, 2011, p.39.

虽然原定于 1939 年举办的第一届戛纳电影节因为"二战"的爆发而中断，但在战后的 20 世纪五六十年代，它的选片原则却一直为冷战原则所主导，最主要表现为苏联电影一直在戛纳遭受不平等的冷遇。而柏林电影节直接就是冷战产物：在苏联对西柏林实行封锁的 50 年代初，美国设立在西德的最高委员会和西德政府都认为创建一个代表西方民主精神的"自由"电影节将是"对抗"苏联对西柏林围困的有力的精神武器。直到 60 年代末，世界各大电影节都一直渗透着强烈的意识形态色彩，与政治立场表达和国家形象宣传紧密结合在一起。

在反"越战"运动风起云涌的 1968 年，路易·马勒、戈达尔、特吕弗等左翼法国影人为了响应巴黎五月学生运动，在戛纳电影节期间以抗议的形式封锁了会场，迫使电影节提前结束。它直接导致了戛纳在意识形态指导方针和原则上的转变：从 1969 年开始，更多左翼年轻电影人在导演双周单元中获得了发声的机会，使戛纳的整体政治倾向迅速左转。也正是随着戛纳电影节指导思想的改变，欧洲各大电影节都逐渐与国家意志脱钩，向兼容并蓄充满左翼自由主义氛围的意识形态方向迈进。

尽管 70 年代左翼运动在西方世界趋于缓和，但是它却对欧洲产生了深远的影响。欧洲中产阶级和知识精英深刻认识到在价值观上与美国主导的激进资本主义之间的不同，而对这一区别的强调由政治观点的纷争逐渐内化为对文化多元性的关注，而它在电影方面的投射效应之一则体现在电影节的选片上：美国主流商业电影逐渐被欧洲各电影节拒之门外，代表欧洲文化精神、思维特征以及具有强烈西方左派思想意识的影片成为

电影节的主导。同时它们也敞开大门迎接来自第三世界国家的电影作品以及具有革新性思维的北美独立制作影片。这实际上开启了我们熟知的以"艺术"对峙"商业"的思维模式。与此同时，由行政人员和文化精英主持的电影节开始接受来自欧洲电影工业体系的影响，它由对电影文化的推广转向参与建立一种全新的、区别于好莱坞式纯商业化运作的欧洲式制片、发行和销售模式。电影节成为艺术影片工业化制作道路上的关键一环。

20 世纪 80 年代，遍布于世界各地大大小小的电影节形成了完整的网络体系，它们不但包含了前面提到的电影节巡回展映系统，同样还有电影节影片的甄选评奖体制，以及一系列成形的电影项目的培养、资助和开发机制；它们更是一大部分影片发行、销售和宣传的最重要渠道，形成了一整套不成文而又带有潜规则色彩的电影节影片推广策略。

每年在世界各地举行的电影节依然是普通影迷的狂欢节日，它们在观众心目中承载着艺术化的使命：以放映和推广艺术影片来对抗商业化对电影的侵蚀。但对很大一部分电影从业者来说，当代电影节早已没有了这样捍卫式的对抗功能，它甚至也不是区别文化与娱乐或者精英与大众的分水岭，而成为商业运作体系中的一员。它的确为电影以多样化的面貌摆脱主流商业电影的框架（尤其是好莱坞单一保守的制作思路和模式）起到了关键作用，但这已经不是简单的文化传播或者价值观塑造，而是区别于主流商业电影体系的另一种商业运作模式。

总体来看，无论是商业院线还是电影节，在宏观上它们都是

电影生意的运作载体，它们之间的不同点也许仅仅在于运作模式的差异而已。而我们上述提到的那些曾经影响电影节历史发展的元素——政治生态、文化冲突、社会思潮、意识形态和民族文化输出——并没有消失，它们都成为电影节文化的组成部分，是电影节电影得以制造话题引起关注的坐标。

分　类

国际制片人协会联盟（FIAPF）被认为是电影节认证的权威组织。它将电影节分为竞赛长片（A类）[1]、专门类竞赛长片（B类）、非竞赛长片、纪录片／短片四类。根据FIAPF认证的初衷，A类电影节被认为在影片质量、规模数量和权威性上应该超过其他三类，但实际情况却与这样的分类有很大不同。比如，位列非竞赛长片类的多伦多电影节被业内公认为规模最大且最具影响力，其规模超过了大部分A类电影节；而蒙特利尔国际电影节尽管名列A类，但是影片质量、影响力和运营组织效率却每况愈下，其声誉远不如同在加拿大的多伦多和温哥华电影节；在北美声名鹊起的圣丹斯电影节和在亚洲有相当影响力的香港国际电影节则榜上无名，被完全排除在FIAPF的分类名单之外。因此，在电影工业界内部有一种声音认为FIAPF的电影节认证分类缺乏客观有效性，而以规模数量和是否具有竞赛单元来衡量电影节的质

[1] 被FIAPF认证为国际A类电影节的是柏林、夏纳、上海、莫斯科、卡罗维发利、洛迦诺、蒙特利尔、威尼斯、圣塞巴蒂安、华沙、东京、塔林（爱沙尼亚）、开罗、Mar Del Plata（阿根廷）和Goa（印度）国际电影节。

量也是一种过时的标准。

　　曾经担任温哥华国际电影节选片协调人的马克·佩兰森提出了一种简单但更为实用的概念。他将电影节分为两类，经营型电影节和观众型电影节，并对这两类电影节的特点进行了概括。[1] 经营型电影节具有较高的运营成本预算并且运营费用不依赖电影节门票收入，而是来自赞助商的巨额资助；它们往往是一些重量级影片的首映地，并且每场首映都会有影片的主创人员出席；好莱坞电影往往是明显的存在，但一般组委会不会让它们进入竞赛单元，而是停留在展映环节；它们有规模庞大且具备行业吸引力的电影市场，电影节期间有大量的专业销售代理、买家和卖家出席；电影节为业内人士提供媒体发布、商业和工业洽谈会议及场所，同时为电影项目或者第三世界国家的电影制作提供常设性的资金投入资助，而它们的规模处在不断扩张之中。另一方面，观众型电影节则往往运营成本较低，只能获得有限的资金赞助，所放映的影片往往是"电影节巡回"类型，即已经在其他电影节放映过的影片，我们也不会见到好莱坞影片出现在电影节上；它们不设立电影市场，也不为商业经营活动提供便利条件，大部分不为电影项目提供资金支持，而每年电影节的规模都基本保持一致；最重要的是，它们以观众的观影体验为核心，其运营资金很大一部分来自门票收入。

[1] Mark Peranson，First You Get the Power，Then You Get the Money: Two Models of Film，*Dekalog 3: On Film Festivals*，Wallflower Press，2009，p.27.

商业运营

很明显,我们所关注的世界性电影节基本都是经营型的。从外表看,它们往往是万众瞩目的影片首映地,大量明星、导演和文化名人的出席,令人眼花缭乱的专业报道、电影评论和花边新闻,扣人心弦的竞赛单元评审以及随之而来的奖项荣誉都能引起世界范围的眼球效应。但在业内人士看来,电影节其实还是最重要的生意洽谈场所,影片的销售、购买、国家地区发行权的敲定,甚至具有商业和艺术潜力的重要电影项目的评估、资金投入、合作制片和预售协议都可以在电影节所设立的市场上完成。以戛纳电影节为例,著名的法国电影销售代理和发行巨鳄 Wild Bunch 年经营收入的三分之一到一半都在电影节期间完成,而在 2008 年有将近六百家来自世界各地的电影相关企业租用了电影市场的展位,超过一万名业内人士在会场内进行商业洽谈,并达成了许多重量级的买卖协议。比如,吴宇森的电影计划《1949》(该计划后改为《太平轮》)预售给了著名发行公司 Fortissimo,IFC Films 签下了韩国导演罗泓轸的犯罪动作片《追击者》的美国版权,福克斯拿下了史蒂文·索德伯格影片《切·格瓦拉传》的西班牙发行权。[1]

电影节市场的历史并不算悠久,只有戛纳电影节从 1959 年起就配备了市场并一直运作,其他如柏林电影节直到 1973 年才有

[1] Cindy Hing-Yuk Wong, *Film Festivals: Culture*, *People*, *and Power on the Global Screen*, Rutgers University Press, 2011, p.142.

了规模较小的电影市场作为电影生意的洽谈场所，而其在1978年成立的欧洲电影市场（EFM）到21世纪初才逐渐形成规模化运营。与前述欧洲电影节三个阶段的职能转换紧密相连，各大电影节到了20世纪80年代末才意识到商业化运作的重要性，鹿特丹、威尼斯、罗马开始纷纷大力发展电影市场。新兴的电影节如圣丹斯、香港、釜山也都是在90年代末甚至21世纪初才真正让电影节市场发挥效用。不过这样的商业运营一旦启动，就逐渐成为电影节内部运作的核心机制。而另一些电影节如多伦多，尽管名义上并没有设立市场，但实质上是北美电影交易的中心。每年9月来自世界各地的电影卖家和买家都会汇集于此，一部非北美制作影片如果不在多伦多电影节亮相，基本上很难得到北美发行商的关注和认可。

普通观众容易忽视的是，现今各大电影节的耀眼光环正是建立在不停顿的商业运作基础上的。以欧洲电影节来看，如果没有电影市场以开拓性的积极运营而提供的商业交流平台，欧洲电影工业体系将很可能快速被好莱坞单一经营模式所同化而失去竞争力，那些代表其文化特色和价值观念的影片也将成为无水之鱼随之消失。因此，当电影节组织者谈论起电影节运营的成败时，重要的衡量标准就是它是否可以为非好莱坞模式的影片提供商业和工业运作平台，是否具有电影生意价值和足够的魅力吸引买卖双方前来达成交易。

2007年，科恩兄弟在携《老无所依》赴戛纳参赛接受采访时提到，这不是一部主流商业电影，而戛纳是他们可以利用的宣传推广平台之一，欧洲观众特别是法国观众可以通过电影节上的宣

传而对影片产生良好的整体印象。[1] 可以看出，科恩兄弟这样横跨商业和艺术电影领域的作者型电影人深知电影节的广告效应。无独有偶，曾任布宜诺斯艾利斯国际电影节主席的昆廷在一次夏纳电影节期间采访戈达尔，后者说他之所以出现在电影节只不过是应制片人的要求来为下一部片子筹集拍摄资金。[2] 戈达尔的言不由衷其实道出了很多独立艺术电影人所面临的境况：要想在电影工业中生存下去，他们只有在电影节上推广自己的作品并想方设法赢得潜在投资者的青睐，以启动未来的电影拍摄项目。我们之所以把电影节的运作称作生意，是因为它和商业院线发行运作并无本质差别，二者都是建立在金钱交易基础上的工业运作和商业运营。如果说后者贩卖的是娱乐和消遣，那么前者则在尽力出售艺术与文化。

媒体运作

与电影市场相辅相成的是电影节上密集的媒体曝光率。电影节不但是影片的盛会，同样也是全世界各大电影文化媒体聚首的地点。以 2009 年的夏纳为例，这一年 5 月来参加电影节的记者来自 84 个国家，多达 3469 名。若在平时，专业电影媒体针对某部电影或某个电影人的采访可能要花费极高的人力和财力成本，但电影节将各路明星、导演、制片人和业内人士齐聚一堂，为记

[1] Cindy Hing-Yuk Wong, *Film Festivals: Culture, People, and Power on the Global Screen*, Rutgers University Press, 2011, p.136.

[2] Quintin, The Festival Galaxy, *Dekalog 3: On Film Festivals*, Wallflower Press, 2009, p.44.

者们提供了集中采访和撰写相关报道的绝佳时机。而电影销售代理、发行人甚至是主创人员，则会借此时机尽其所能为影片造势，争取足够的媒体曝光度，以便给普通观众留下深刻的印象，为影片将来的商业发行铺平道路。

每一年各大电影节上最引人注目的媒体秀之一，就是各个电影专业媒体派出的影评人在《银幕》杂志负责出版的场刊上进行打分。这些媒体人在观看完参赛影片之后，以评分的方式直接表达对电影的好恶，虽然这些评价和最后评审团给出的奖项经常有很大差距，但却可能决定该片在现场买家、发行人员和销售代理之中的口碑。

需要提到的是，电影节上的媒体评判在很大程度上带有明显的"独断"色彩，但同时他们牢牢掌握着足以直接影响影片市场命运的话语权，而普通电影节的观众却很难有渠道发表对影片的评价。对此，电影节研究学者马吉克·德·瓦拉克曾经以2003年威尼斯电影节法国参赛影片《情色沙漠》的遭遇来举例说明[1]：影片围绕一对情侣的驾车公路旅行展开，情节比较薄弱，但伴随大胆而频繁的暴力性爱场面。它看似哗众取宠的处理手法招致了不少记者的反感，记者不但在现场就表现出对影片的恶意，并随后在媒体上刊登了数篇对影片的恶评，将其与电影节历史上一些"臭名昭著"企图以性刺激吸引眼球而获得关注的影片相提并论。显然，《情色沙漠》的口碑被这些粗暴的负面评价所影响：它不但

[1] Marijke de Valck, *Film Festivals: From European Geopolitics to Global Cinephilia*, Amsterdam University Press, 2008, p.155-157.

未获任何奖项，双手空空地离开了电影节，甚至也没有在市场上寻得合适的发行商和买家，只得踏上"巡回"的征途，在欧洲和北美的各个电影节上进行展映。有意思的是，在随后的电影节"旅行"过程中，《情色沙漠》却逐渐扳回了观众和影评人对它的负面印象：在鹿特丹电影节上，国际影评人给了它三星的积极评价，而它也由此获得了在北美、中南美洲和德国进行院线发行放映的机会。

无疑，电影记者最初对于影片的评价接近于不负责任的"武断"，但这样的情况是如何发生的？马吉克·德·瓦拉克分析道，因为在像威尼斯这样的重量级电影节上每个媒体人都面临着极为紧凑的日程和巨大的看片量，这导致他们几乎没有时间仔细思考许多影片的深层次表达，而是必须通过直观的第一感受和影片所表露出的一些显性的政治、社会和文化因素做出判断，然后尽快将这些快餐式的观点表达诉诸文字以完成交稿任务。更为特殊的是，电影节的观影和评论环境会形成一个影评人／记者封闭的小圈子，某个资深和有话语权的影评人的意见往往会左右其他人的观点。由于时间紧迫，他们并没有来自其他层面的反面意见可以参考，于是大部分人都在匆忙中快速消化对影片的直观感受和源于别人的权威观点，由此很容易形成对某一部趋向极端表达的影片的偏见。而这样偏颇的意见的公开释放往往会直接影响影片在发行人和买家中的口碑，同时对电影创作者造成了一种心惊胆战的粗暴媒体压力。

这样不正常但又常年存在的媒体"独断"话语权现象在某种程度上甚至影响了一些电影节影片的创作方向。它们不得不将这

样的因素考虑在内，在避免媒体恶意的同时尽量将表达外化以易于媒体人的理解。毕竟电影节很可能是影片获得买家关注和认可的唯一渠道，一旦口碑不尽如人意就只能成为这一年度在各个电影节上来回游荡的"幽灵"。从这一点上来说，一部电影节影片获得媒体影评界的好评甚至远比摘取某个奖项的桂冠更为重要。最近的例子当数 2016 年戛纳电影节的德国参赛片《托尼·厄德曼》，尽管在最终的金棕榈颁奖典礼上铩羽而归，但却获得了戛纳场刊3.7 分的最高分评价，并且名列《电影手册》年度十大佳片之首，进而成为 2016 年世界电影市场销售最为火爆的非好莱坞电影。这再次说明了从商业价值评判角度看，在某些时候媒体的评价比电影节评审团的褒奖更为重要。

商业与媒体的配合机制

当一部影片"处心积虑"地准备好一道混合着艺术性、话题性和商业性的电影美味大餐喂投给电影节媒体和评审团，并通过收获好评和奖项而将艺术价值变现为商业价值的时候，它便完成了一次完美的电影节之旅。这其实是一种带着默契性的电影人和电影节之间的"合谋"，它不但为非好莱坞模式影片提供了不可缺少的生存机会和流通渠道，同时也凸显了电影节不可或缺的价值所在。马吉克·德·瓦拉克在他的著作《电影节：从欧洲地缘政治到全球迷影文化》中列举了迈克尔·摩尔的影片《华氏 9/11》在 2004 年戛纳的运作过程来说明电影节系统对影片商业价值的决

定性作用。[1]

伊拉克战争于 2003 年爆发，以美国为首的多国部队以军事手段推翻了萨达姆·侯赛因政权。对于这场战争的性质的争议在 2004 年达到顶峰，不但欧洲和美国体现出截然不同的价值观立场，它同时也将美国社会内部撕裂为左右两个尖锐对立的阵营。一向政治嗅觉灵敏的美国导演迈克尔·摩尔看准这个极具争议性的话题拍摄了纪录片《华氏 9/11》，用带有标志性的左派简单化但又充满讽刺色彩的手法全方位质疑布什政府在"9·11"事件以后所推行的单边保守主义战争路线。这部原定由米拉麦克斯发行的纪录片一制作完毕立即收到了其母公司迪士尼的禁令。按照迈克尔·摩尔的说法，彼时迪士尼的总裁迈克尔·恩斯纳出于和布什家族的生意联系而以一己私欲切断了影片在北美的发行路线，不过迪士尼给出的官方说法是他们的发行策略向来规避具有政治争议性的影片。

转机来自《华氏 9/11》顺利入选当年戛纳电影节主竞赛单元，在对伊拉克战争持最激烈谴责态度的法国，这部来自美国左派电影人的反战影片吸引了预料之中的大量媒体关注和热烈追捧，以至于尽管对影片的艺术质量存在着诸多争议，但是评审团却不得不"顺从"强大的媒体攻势而将金棕榈奖颁发给了迈克尔·摩尔。后者在戛纳颁奖典礼和记者会上的激烈言辞在一夜之间通过各路媒体传遍全世界，成为影片价值连城的活广告。迈克尔·摩尔在接受法国《世界报》的采访时表示：金棕榈奖一定会让影片找到发行商，美国观众了解戛纳电影节，知道这个大奖的价值所在。

[1] Marijke de Valck, *Film Festivals: From European Geopolitics to Global Cinephilia*, Amsterdam University Press，2008，p.85-87.

果不其然,《华氏9/11》的金棕榈光环在美国国内掀起了一轮巨大争论:影片的支持者和反对者在报纸、电视和互联网上激烈交锋,它成了当年美国最火爆的文化热点。深具商业头脑的米拉麦克斯领导层意识到如果不让这部影片在美国上映,他们错失的将是千载难逢的商业机遇。最终它以600万美元将影片委托给狮门影业和IFC Films做全美发行。影片在上映的第一个周末就以2300万美元名列票房榜第一,最终以接近1.2亿美元的创纪录票房收官。

《华氏9/11》是典型的电影节电影成功运作的案例:它通过具有争议的话题制造爆炸性的媒体曝光,以此进入欧洲电影节并登顶夺冠;而电影节对其文化艺术价值的肯定则突破了政治禁忌的阻挠,推动了影片在全世界的发行,最终将其转化为丰厚的商业回报。当然,并不是每一部电影节影片都可以像《华氏9/11》这样运作成功。相反,它们之中的大部分都很可能如本文开头提到的《德州见》一样,只能依靠电影节巡回机制取得相当有限的商业票房收入。但不能否认的是,艺术价值/商业价值转换的运作让很多电影人窥见了成功的希望,它是电影节得以和电影工业、商业体系产生互动合作关系的基本模式。

电影节与影片的双向选择

电影节在商业运作领域的重要性让很多影片在制作之初就定下了进入各大电影节竞赛单元的目标,但是每年产量如此众多的非好莱坞电影面对着有限的参赛名额,究竟该如何挤进戛纳、威

尼斯、柏林或者洛迦诺的大门？这里除了影片内容的精心设置，以及主创人员的背景和名气，还有一个非常关键但是因为接近于潜规则而无人愿意提及的因素：按照马克·佩兰森的说法，如果有人向他咨询如何让影片进入主要电影节，他会毫不犹豫地建议其与世界顶级的电影销售代理公司联系。的确，电影节在每个重要的电影生产国都有选片代理人负责推荐参赛参展影片，但更关键的因素在于哪一家销售商在代理这些电影。马克·佩兰森举了一个实例：在 2006 年戛纳电影节的 20 部参赛片中，有 7 部由法国公司 Wild Bunch 代理销售，而该公司的老板文森特·马拉瓦勒甚至声言，他整整一年都是戛纳电影节艺术总监福茂和威尼斯电影节主席马克·穆勒的选片顾问。[1]

从这些被披露的事实可以看出，很多自我标榜为艺术化的电影节在最关键的选片环节上与商业运作有着千丝万缕的联系。那些通过运作可以让影片进入电影节参赛单元的大量传闻也并非完全空穴来风。当然，重要电影节如威尼斯、柏林、戛纳和洛迦诺的选片是多种因素的综合考量。只有在候选影片质量旗鼓相当的情况下，商业运作才会有用武之地，而电影题材、导演背景、风格手法和审美观念都是决定影片是否可以进入电影节的因素。

入选影片的质量同样也决定了电影节的声誉。在通常情况下，电影记者或者影评人只需扫一眼电影节主竞赛单元的参赛片

[1] Mark Peranson, *First You Get the Power*, *Then You Get the Money: Two Models of Film*, Dekalog 3: On Film Festivals, Wallflower Press, 2009, p.31.

名单就可以确认这一届电影节是否有报道价值，而这样的评价会像传染病一样迅速在业界和媒体传播，直接对电影节的艺术和商业声誉产生影响。因此，每年可以争取到重量级的新片参赛和参展同样也是提升电影节自身价值的重要手段。

为了吸引优质影片和杰出的业内人士，每一个电影节都努力构筑自身特点。比如，威尼斯非常强调和注重影片的艺术性和情感体验，柏林则以接纳带着探索先锋意识并有强烈政治社会表达意图的影片而著称，鹿特丹二十年来一直是展示第三世界国家独立电影的平台，釜山是亚洲新电影势力的策源地，多伦多则是每年电影工业人士聚首探讨业界最新发展方向的地点。另有一些电影节则会因为定位特点的模糊而逐渐被人遗忘：日本的东京和加拿大的蒙特利尔就是这样的反例。虽然它们都属国际 A 类电影节，参加展映影片的数目庞大但却质量平平，逐渐沦为每年一度的电影大杂烩，无法吸引高素质的艺术和商业电影。尤为可惜的是东京电影节，它曾经是亚洲最大的电影盛会，但由于频繁地更改举办宗旨和方针，极度缺乏连贯性，已经逐渐被有竞争力的制片商和电影人视为食之无味弃之可惜的鸡肋。对于二、三线电影节或者是观众型电影节来说，能够争取到某一部获得好评的影片前来参赛或参展将为电影节带来巨大的声望。为此有的电影节不惜付出价格不菲的放映费来吸引目标影片的参与，而这样的有偿巡回放映也可以让一些成本低廉但暂时没有找到发行渠道的独立影片收回一部分影片制作成本。

不同的电影节之间有互动合作但也有隐性竞争，这不但体现为对某些重要影片的争夺，也会表现在如何提升电影节的艺术和

商业影响力上。例如，每年在8月底到9月上旬举行的威尼斯电影节，总有几天是和9月上旬开幕的多伦多电影节重合。而最近几年的威尼斯在最后几天总会变得非常冷清，甚至连受邀参加闭幕颁奖典礼的电影人和公司代表都会缺席。他们都从威尼斯赶去了加拿大东部的安大略湖畔，因为多伦多电影节是打开北美电影市场的门户，想要让已经在威尼斯电影节上亮相的影片在北美做商业发行，都必须来此接受检验。可想而知，多伦多的商业影响力让威尼斯感受到了怎样的竞争压力。

电影人与电影节体制

萨义德在其饱受争议的著作《东方主义》中提出存在着一种以西方文明为中心对非西方文明进行对象化、概念化和刻板化描述的思维和文化模式。它创造了某种带着异域色彩的文化现象，不但成为西方文明的内在组成部分，更从反向凸显了其存在的价值甚至是优越感。在以电影节为核心而建立起的电影创作体系中，萨义德的东方主义被以一种更加宏观的方式付诸实践：它摆脱了东西方具象文化的对峙，而蜕变为围绕某种被固化的文化和政治意识形态概念体系而建立的电影创作方法论框架。它建立在以阶级、性和性别、东西方文化差异、具象政治和社会思想为表达内容的基础上，通过某些经过现实主义包装的电影表现手法而对前述对象进行概念化的描述，以达到迎合固定的文化、社会和政治思想立场的目的，从而确立某些在西方社会占主流地位的意识形态体系的价值所在。通常持这种立场的是对影片的文化和

社会价值具有话语判定权的西方知识精英、媒体人、影评人以及中产阶级观众。他们的话语权所决定的不单是一部影片的艺术价值，更可能是它的商业价值（符合其核心意识形态立场和艺术审美的作品方能进入电影节和发行市场流通），同时还可能是对电影创作者的能力和水平的判断认定。而这一切又完全取决于由西方所主导的电影节和电影工业对非好莱坞模式影片制作的资金投入支持，以及电影节及其市场为这些影片提供的商业价值变现渠道（发行和放映平台）。

我们可以举罗马尼亚影片《四月三周两天》为例来审视电影节电影的通行模式。影片讲述了在罗马尼亚社会体制崩溃的前夕，女主角为了帮助同伴非法堕胎而求助于地下医生，并不得不为此出卖肉体的经历。影片看似格局不大，但内在却野心勃勃地囊括了数个西方自由主义左派关注的核心焦点问题：女性身份与身体意识、堕胎合法性问题、性交易、被金钱物质关系所腐蚀的社会道德以及隐藏在影片背景后面阴沉僵化、压抑个性自由的专制主义体制等。导演克里斯蒂安·蒙吉借影片投射出的每一个议题都几乎正中东方主义式思维的靶心，西方观众通过目睹主角经历的女性身体意识和精神状态危机反向确认了自身把持的左翼自由主义意识形态立场的价值，并由此获得了一种充满政治正确的理性愉悦感。另一方面，影片在表现形式和手法上简约而极端，几个实践难度不小的移动长镜头在电影美学上颇具探索精神。面对这样在形式和内容上都"东方主义"得无可挑剔的作品，电影节无法不照单全收，影片夺得了2007年戛纳电影节金棕榈大奖，而克里斯蒂安·蒙吉则被法国电影传媒誉为冉冉升起的罗马尼亚

新电影之星。随后的两部影片《山之外》《毕业会考》接连入选戛纳电影节，并分别获得最佳剧本和最佳导演奖，成为名副其实的戛纳嫡系导演。最重要的是，他在《四月三周两天》之后的影片都获得了来自欧洲官方和私人的投资，所有这些影片都顺利地在欧洲和世界市场进行了商业发行。

在纪录片《园子温这种生物》中，这位著名的日本导演在谈起他的两位同行是枝裕和与河濑直美时，很明确地将他们称为"为外国电影节拍片"的导演。换言之，这二者的几乎每部影片都可以进入西方电影节的竞赛单元，他们拍摄的是名副其实的电影节电影。像他们这样通过电影节在业内确立地位的导演还有金基德（韩国）、阿彼察邦（泰国）、拉夫·迪亚兹（菲律宾）、阿斯哈·法哈蒂（伊朗）等，也有中国导演王兵、贾樟柯、王小帅等。无可否认这些导演在电影技巧和美学探索上都有着深厚的造诣，同时也具备罕见的电影天赋，但不能忽视的是，带着东方主义视角的电影节评审立场为他们得以在国际影坛上施展自身的才能提供了重要的平台。

对电影节来说，要寻找高素质的电影人并让他们的作品更符合电影节的文化、社会和政治立场，与其大海捞针一样全世界撒网捕捞，不如从一开始就不断定向培养对电影节黏度很高的电影人才。比如，在2014年以《冬眠》夺得金棕榈奖的土耳其导演锡兰，自1995年短片《茧》入围金摄影机单元开始就被戛纳纳入了嫡系的范畴，从2002年起他几乎每部作品都顺利地入围主竞赛单元，从获得场外影评人奖到最佳导演，最后终于在戛纳封王。这是一个很典型的电影人和电影节互相欣赏配合的范例：电影节慧

眼挑中一位电影人刻意栽培，而电影人也很努力，作品质量节节上升，符合了电影节和大众对他的期许。在某些时候，影片的质量固然重要，但电影人本身的身份、性别和文化属性也是他们得以进入电影节培养视野的重要砝码——在一切都被眼球经济所统治的时代，这样的因素对于提升一个电影节的关注效应起了很重要的作用。河濑直美就是这样一类电影人中最出挑的一位：她是孤儿出身，对于电影几乎是自学成才，又是来自东方的女性，这一切背景因素都符合了以西方为中心的文化知识界对一位亚洲电影人的符号化想象，明眼人马上就能看出她身上能吸引众多文化评论人和欧洲中产阶级观众的热点所在。河濑直美 1997 年的处女作《萌之朱雀》确实极为不俗，一鸣惊人获得戛纳金摄影机奖，成为日本第一位获得此奖项的导演。此后她的每部新片一出炉就会直接进入戛纳电影节的各个环节，只要她保持着一个文艺女性视角的高姿态，戛纳电影节总会敞开双臂欢迎她。原因无他，只因为河濑直美已经成为戛纳电影节在 21 世纪的文化符号之一：放眼望去，来自东亚的女性电影人里还没有谁能取代她。

当然，电影节政治学始终是微妙的，特别是在戛纳这样以凝聚高质量艺术电影为豪的盛宴上，一个哪怕是已经被认可的嫡系电影人，如果不能持续地保持高水平，也会像大浪淘沙一样被逐渐筛选掉。正是为了保证符合电影节审美趣味需求的影片不断产生，并有效发掘相应的年轻电影人才，让他们在作品的初创阶段就走上"正轨"，众多的电影节基金和青年电影人训练营才应运而生。如鹿特丹电影节的 Hubert Bals 基金、柏林电影节的世界电影基金和釜山电影节的亚洲电影基金都是众多独立电影项目申请

的对象，它们通过专业委员会评审、甄选出符合电影节自身定位的项目，为其提供从剧本撰写到后期制作各个阶段的相应资金支持。而戛纳、柏林、圣丹斯、南特三大洲等电影节还设立了培养独立电影人的基地，邀请经过筛选的青年导演带着电影项目来到电影节常设的工作室和训练营，接受有丰富经验的业内人士对他们项目的评估，提出相应的修改意见，并将他们介绍给对项目感兴趣的制片人和发行商，通过各种方式把他们带入电影工业体系内。

电影节研究者王庆钰曾经在柏林电影节上遇到一位香港的独立电影人，后者言不由衷地告诉她，申请人清晰地知道电影节需要什么样的影片，后者一直在反复明示它的需求。[1] 而作为电影人也只有在创作中回应这样的需求，他们的项目才能获得基金的资助并被选入电影节参赛或参展。对于初出茅庐处在商业运作体制之外的独立电影人来说，电影节资助无疑是雪中送炭。但与此同时，那些与西方电影节的东方主义视角相左的影片项目却在这样的筛选过程中被过滤掉而失去了表达甚至存在的机会。

结　语

皮埃尔·布尔迪厄在他的名著《区分：判断力的社会批判》中提出：在文化社会等级制度下，文化鉴赏者和消费者的品位以及由品位出发而产生的文化价值判断形成了一个固定的评价和分

[1] Cindy Hing-Yuk Wong, *Film Festivals: Culture, People, and Power on the Global Screen*, Rutgers University Press, 2011, p.157.

类系统。它的性质与前二者的社会阶层和文化背景紧密相连，它的运作不但与文化产品的创造能力有关，更取决于该系统对文化产品的区分和鉴赏能力（品位）。

布尔迪厄的理论一语道破了现今电影节系统的内在核心运作指导思想：它一方面发现、培养、推广非好莱坞体系下的电影创作人才，并推动电影形式与内容表达的不断更新；另一方面，它又形成了一整套分类、评判和价值决定系统（电影节的选片和评奖体制）。电影节和电影人在这样的系统体制内形成了思想与行动上的默契：一方依照自身核心的文化价值观念和审美品位建立了细致而全面的评价体系，而另一方则依照这个系统的要求"定制"出产品送交前者审核以确定其所包含和承载的艺术价值。看上去电影节和电影人将其演变为一个价值判断、分类和评奖的游戏，但促成它的内在动机是电影节所代表的社会阶层维护自身社会文化价值观念的意图，而推动这一体系得以持续运行的则是电影节通过媒介和商业手段将艺术价值转化为商业价值的运作模式。正是这一复杂精密又渗透着强烈东方主义思维的系统实现了艺术和商业的"合流"，建立和维护了一个区别于好莱坞模式的电影产业体系。

工具理性与人类命运

——解析《2001 太空漫游》

　　《2001 太空漫游》很可能是电影史上最大的谜团之一。自从 1968 年 5 月 12 日上映以来，这部影片引起的讨论一直没有停止过。无数电影专家、学者和电影迷都尝试从各种角度解读它，但这些纷纷扰扰的意见似乎从未统一过，它到底讲述了什么，迄今为止也没有明确、合理而连贯的答案。

　　法国哲学家德勒兹在他的电影理论著作《时间－影像》中有这样一段对《2001 太空漫游》的论述，他认为影片中的关键物件——黑石，代表了三种不同大脑的阶段性状态：动物、人类和机器，而影片中人类在宇宙空间中的旅行本质上是对大脑和思想状态的一种探索。在德勒兹之前，绝大部分的解读者将影片与星际探索和外星文明联系起来，但德勒兹却给出了另一条不同但同样有启发性的思路：《2001 太空漫游》是一个关于人类自身思维状态演进变化的隐喻，在影片中，尽管人类的文明不断演进，从原始社会一直冲向太空，但自始至终，它所面对的是和思维及其产物之间的内在博弈。我们可以由此开启一扇理解本片的大门。

人类的黎明

影片的第一幕"人类的黎明"开始于史前社会，人类祖先生活的原始平原上。很显然，这起码是在三百多万年前人类学会使用工具之前（在埃塞俄比亚出土了两块带有石器砍凿痕迹的动物头骨，它们被认为至少有三百四十万年的历史，因此人类祖先使用工具的时间起点也被向前推至史前的这个阶段）。影片为我们展现了人猿恶劣的生活环境，他们居于洞穴之中，过着食不果腹的生活，还会受到猛兽的攻击。影片特意呈现了一只猎豹从背后袭击人猿的镜头，凸显史前人类在荒蛮的原始社会中不断遭遇的生存危险：它可能来自其他野兽，也可能是因为食物和水的匮乏，更可能是同类之间因为生存竞争而导致的残杀。如何在这样危险的境地中生存下去，是他们无时无刻不面临的难题。

在影片中两个不同的部落为争夺水源而发生冲突，其中一群人猿突然亮出了他们掌握的"秘密武器"——动物骨头。对方的一名成员被击打致死。这一难以匹敌的优势吓退了对手，人猿保护了水源，让自身的生存得到保障。

在对史前人类历史的研究中，工具的使用通常被认为是一种积极意义上的伟大进步。人类的生存因此得到了充分的保障，物质文明得以不断发展。在现代社会，众多的人造物品——小到纽扣，再到手机、汽车和计算机，大到航天飞机——虽然它们在技术复杂程度上相去甚远，但无不带有某种共通的工具性。更进一步说，对工具的使用紧紧依赖于人类知识和经验的获得，也取决于人类抽象思考和判断能力的启蒙和发展，后者被18世纪著名的

德国哲学家康德归纳总结为理性。

　　库布里克对人类与工具之间关系的看法显然有所不同。他特意按照自己的理解，以象征性的手法重新设计了人类发现并使用工具的一幕：深夜在洞穴中群居的人猿忽然发现在洞穴入口处矗立着一块外表光滑形状规整的黑石，他们既对这个陌生的物体感到极度恐惧，又被它深深吸引。他们由最初的远远观望而逐渐接近它，聚集在周围战战兢兢地伸手抚摸它，此时一个特殊的画面出现：在仰拍镜头中，黑石高高耸立，而在它的上方顶端，太阳的一角逐渐显现，释放出耀眼的光芒。镜头切换到下一场景，一个人猿在动物尸骨的残骸中漫无目的地搜寻，突然之间他拿起一根粗壮的动物骨头，似乎意识到了什么。这时黑石与阳光的镜头再次短暂闪现，而人猿则似乎受到了启示，突然挥舞起骨头开始击碎身边所有的一切——他终于发现可以利用工具来达到某个特定的目的。在下一场景中，他便手举骨头保卫水源，在争斗中杀死了对方部落的一员。

　　在法语中单词"光芒"（Lumière）还有另一个重要的含义"启蒙"。18世纪法国兴起的启蒙运动在法语中正是同一单词。在西方文明史中，起源于法国并影响整个欧洲的启蒙运动最重要的成果之一就是奠定了理性在科学、艺术、文化和社会等各个领域中基础性思考方法论的地位。正是在理性启蒙的推动下，西方文明彻底跨越了封建社会的政治经济制度，进入了高度发展的资本主义原始积累阶段。此后绵延至今的西方文明，无不将启蒙运动视为最主要的思想根源之一。

　　不过"二战"后对于启蒙运动的评价却有了不同的声音。其

中有一些研究者认为，由启蒙运动带来的资本主义物质文明的野蛮生长，是帝国主义、殖民主义和两次世界大战的源头，这就是著名的对现代性的反思。英国社会学家齐格蒙·鲍曼在他的著作《现代性与大屠杀》中，直接将"二战"时期德国纳粹对犹太人的大屠杀与科学理性的超越式先验地位联系起来。他指出纳粹正是出于绝对理性，为了达到在德国占领区域内没有犹太人的目标，才将驱赶犹太人的政策转化为集中营大屠杀，只是因为这样做在效率和成本核算上都能达到最佳。库布里克也是启蒙运动的怀疑者之一。这一点我们可以从他的影片《奇爱博士》中将战争狂人、彼时代表人类最高科学成就的原子弹，以及充满冷静式疯狂的纳粹思想之间所做的嫁接而看出端倪。

一个关于影片版本问题的趣闻也许可以透露库布里克的意图。在首次试映后，库布里克对《2001太空漫游》做了最后修改，他删去了十九分钟的冗长内容，但却在人猿拾起动物骨头的刹那再次插进了黑石上方太阳的光芒逐渐显露的画面。很显然，库布里克对第一版这一场景的意图体现并不满意，之所以在此加入黑石与光芒的影像，他想要强调的是黑石所代表的启蒙和史前人类学会使用工具之间的联系，或者说，他想要强调的是理性的产生和人类内心的生存发展欲望之间紧密的联系。在生存危机的压迫下，人类只有借助理性的光芒，才能发现、学习使用并发展工具，并由此开始对周遭环境进行对抗性改造。这样的改造可以是创造性的发现、发明和革新，但同时也可能是随之而来的对同类的杀戮。那根骨头成为工具的象征，工具本身也成为人类物质文明最终成果的代表。这就是在影片中当史前人类向空中扔出动物

骨头，却化作了百万年后在太空中缓慢飘行的宇宙飞船的用意。理性、工具和人类最终发展出的高度物质文明，在这样的描绘下建立起了连贯而紧密的联系。看似与影片并无剧情联系的松散开篇，实际上意在勾勒人类物质文明发展的源头与进程：无论人类的生活环境经历了怎样翻天覆地的变化，它与理性和工具之间的关系从未改变。

黑石与哈尔9000

史前人类的生活片段在《2001太空漫游》中以一种异常突兀的方式结束。影片通过动物骨头和太空飞船之间在图像上的转换而跨越了可能长达数百万年的人类发展史，从一无所有、一片荒蛮、野性四溢的史前时代瞬间进入了文明有序、物质文明和科学技术手段超级发达的太空旅行时代。但是正如前面所述，这种外表上的巨大飞跃性差异并没有改变人类对理性思维方式以及对工具实践方式的依赖。

影片的剧情随着大段华丽绚烂到极致的太空旅行画面而逐渐展开：美国科学研究人员在月球上的一处隐秘地点发现了来源未知的异常物质，弗洛伊德博士带领的小分队登陆月球来到现场。这时我们发现它原来就是史前时代为人类带来理性启蒙的黑石，但它似乎远不如数百万年前对人类那样友好，而是发出了让在场研究人员几乎无法忍受的刺耳尖厉的噪声。此时影片再一次戛然而止并跳到了十八个月后，第二幕"木星任务"随即开始。

两名宇航员戴夫·鲍曼和弗兰克·普尔驾驶着一艘庞大的宇

宙飞船"发现号"飞向木星，同行的还有三位进入冬眠状态的科研人员。但让人有些诧异的是，两位始终处在清醒状态的宇航员并不知道此行的真正目的，而掌管这艘飞船整体运行的是一台高级人工智能型电脑哈尔9000。事实上，在随后的剧情发展中我们了解到，也许只有它才真正了解木星任务的目的。

这一幕的剧情实际上是在人类和人工智能逐渐升级的冲突之中展开的。哈尔9000的一个技术失误让两位宇航员对它逐渐失去信心，产生了将它关闭的想法。但是它却抢先一步实施了反击：弗兰克在太空行走中失控而飘落宇宙，前去救援的戴夫则被哈尔9000拦截在发现号之外。在这场人类与其发明的超级工具之间的对峙中，人类勉强占得上风——哈尔9000最终被彻底关闭而失去了思考能力。与史前时代工具帮助它的使用者在恶劣的环境中生存下来的境况正好相反，这一次人类制造的、代表科学理性最高层次的工具——人工智能，成为毁灭人类的凶手。

我们可能需要引入一些哲学概念才能深入理解库布里克的意图所在。德国哲学家马克斯·韦伯曾经提出了两个著名的概念——价值理性和工具理性。简单通俗地解释，价值理性即经过思考后所确定的终极目标，工具理性则是为了实现价值理性而必须借助的工具性手段。后者包含的范围非常广泛，既可以是人类创造的物化工具，也可以是为达到阶段性目标所选择的途径、方式和方法。尽管实体工具和抽象方法可能在表现形式上不大相同，但它们在哲学上的意义却是一致的，都是为了达到特定目的而采取的手段。

法兰克福学派的哲学家曾经对工具理性进行过深入的批判，

认为它与资本主义对人类个体进行的精神异化和思想剥削紧密相连。齐格蒙·鲍曼则在《现代性与大屠杀》中认为由严格的科学理性所构建的社会制度会导致人的思想和行动的机制化，从而进一步导致对实现目标的手段（工具理性）的强烈依赖而完全忽略对其进行道德和伦理判断，这正是纳粹对犹太人进行大屠杀的原始思想根基和温床。

即使在"二战"结束后的今天，对于工具理性的界限依然没有明确的论断。换句话说，正如《2001太空漫游》开始时所刻画的场景：在危机重重的环境压迫下，强烈的求生欲望"逼迫"人猿以生存为目的而产生了初始理性，在这样的理性意识下，通过启蒙的作用，人类发现工具是实现这一目标的有效手段。而当理性和工具结合起来形成工具理性效应时，它造成的第一个后果却是同类的死亡。

当工具发挥它的效率时，人的生命却受到了威胁。这是库布里克有意识地在影片的第一部分所呈现的。在影片的第二部分，由理性而发展出的工具（哈尔9000）已经达到至臻完美的境界，几乎成为独立于人的精神意识之外的实体，在效用发挥到极致的同时，它也对人类的生命产生了实实在在的威胁：弗兰克为此丢掉了性命，而戴夫只是凭借着惊人的勇气才勉强在和哈尔9000的对峙中取得胜利。这一幕实际上不过是几百万年前史前人类借助工具理性的雏形（动物骨头）击杀同类的翻版而已。

哈尔9000为什么会突然一下由温文尔雅、体贴照顾的人工智能变为冷酷无情的杀人凶手？在戴夫完全停止它的运转后，屏幕上忽然出现了一段事先录制好的讲话，在其中弗洛伊德博士揭示

了木星任务的真实目的：十八个月前在月球上发现的黑石发射出稳定的射线指向了木星，研究者认为这是外星智慧的标志。发现号此行的目的就是前往木星探明真相。弗洛伊德博士在讲话中还透露，在发现号上只有哈尔9000知道这一任务的实质。

在第二幕的开头，哈尔9000曾经和戴夫进行过一段语义不明的对话，在其中它主动向戴夫提起黑石的传闻，将其在月球上被挖掘出来的事实称作谣言，并表示自己不相信它。显然哈尔9000在这里撒了谎，因为弗洛伊德博士在随后的讲话中揭示出它是知情者。如果说为了遵循弗洛伊德博士的指令而在发现号到达木星之前保守秘密，它完全可以不向戴夫谈及此事。但诡异的是它以否定的姿态提起黑石的传闻，同时又以试探性的口气向戴夫询问他对此事的看法，以及他对木星任务真实意图的了解。当然，警觉的戴夫并没有直接回答它的刺探性询问。

如果我们确认黑石代表了工具理性启蒙的话，那么显然作为工具理性之集大成者的哈尔9000对于黑石意义的认知要远比人类更清晰。同样，作为信息收集终端的人工智能，它也对历经两次世界大战后的人类对工具理性所产生的怀疑和批判有所了解。于是，在影片的第二幕出现了一个让人心悸的悖论：木星任务的领导者出于对安全的考量和对工具理性的超级信任，将与黑石相关的任务详情暂时对团队成员保密，却存贮在了哈尔9000的信息系统中。由于黑石所蕴藏的秘密很可能是对工具理性的终极负面判断，因此哈尔9000的逻辑系统让它不得不产生了"背叛"构想：如果黑石启蒙的负面意义被人类完全掌握和理解，那么作为纯粹工具理性产物的它会不会面临死路一条？就像凶手就藏身于前去

缉拿他的追凶队伍中，为了阻止真相被发现，它所能做的就是迟滞和破坏木星任务。为了达到这个目标，它不惜以宇航员的生命为代价，这是典型的工具理性思维。

哈尔9000开始有步骤地阻挠任务进程：它首先将一个正常运转的通信部件AE-35报错，迫使宇航员不得不走出舱外将其更换；随后又拒不承认自己的失误，让宇航员对飞行的可靠安全性陷入忧虑之中。在这里，关于AE-35的误报错误，可以有两种不同的解释：按照编剧之一阿瑟·克拉克在影片上映后出版的同名小说，这是哈尔9000所犯的一个错误，是它作为工具不可靠一面的结果；但是在库布里克的影片中，哈尔9000报错的举动紧接在它和戴夫的谈话之后，我们可以隐隐感到它在试图通过散布谣言来影响戴夫执行任务的决心，但并未产生效果。于是它一计不成再生一计，以报错AE-35来扰乱木星任务。无论这两种推测哪一个更靠近库布里克的本意，它都让两位宇航员对哈尔9000产生了严重的不信任。这直接引发了双方惊心动魄的博弈，最终后果是弗兰克的死亡和哈尔9000被永久切断。

太空舱与法西斯美学

也许我们还可以从第二幕的布景和道具设计来体会库布里克的意图。与其他科幻电影中的宇宙飞船太空舱设计皆有所不同的是，发现号的主舱是一个犹如摩天轮一样被竖立起来的环状封闭空间。由于特殊的重力设计，宇航员可以像杂技演员一样沿着环状的舱壁由下到上或由上到下运动，让观众产生人物在舱内飞

檐走壁的错觉。布景设计者从在旋转的封闭滑轮中奔跑的仓鼠身上获得了灵感：他们制造了可以旋转的巨型环状太空舱，演员身处其中做出走路或者跑步姿态，但实际上保持原地不动，而是由机械装置启动环状太空舱向宇航员假设运动的相反方向转动。摄影机固定在摩天轮的基座上并不随着它一起转动，于是在取景框中，我们就获得了宇航员在舱内飞檐走壁的视觉效果。

对人工智能哈尔 9000 的设计构想也具有革命性。《2001 太空漫游》之前的科幻电影习惯于给人类创造的机器人或者智能人一个具象的外形，而库布里克则打破了这一思维定式，他只留给哈尔 9000 一盏红灯以代表它的"眼睛"，它并不具有其他实体上的存在，更像一个完整的"人工意识"，在发现号的船舱内我们在每一处都可以感受到它的存在。

花费了如此巨大的人力和物力，库布里克构筑了一个完全封闭的空间。它虽然在浩瀚的宇宙中航行，但实际上与外界隔绝。借用德勒兹的比喻，这个空间与其说是宇宙飞船，不如说更像现代生活中人类的大脑。它被分成两个部分，包括具有正常的感性意识和理性意识的混合体（人），以及可以独立思考和行动并自认为万能不会犯错的工具理性意识（哈尔 9000）。正是在这二者之间展开了一场生死存亡的较量。现在留给我们思考的是，这样的较量究竟是什么性质的？仅仅是偶然发生，围绕生存展开的一场对峙，还是具有更为深入的隐喻式含义？

对于文化现象及其背后的意识形态指向有非凡洞察力的苏珊·桑塔格在她的文章《"迷人"的法西斯》中提到，《2001 太空漫游》的整体美学效果中渗透着一种法西斯艺术形式和主题思

想。那豪华壮观的宇宙图景，太空基地内整洁到一尘不染的内部装饰，人物简约而贴近军装风格的服饰，一丝不苟、毫无感情色彩的言谈话语和表情姿势（甚至连宇航员与家人的谈话都在规整的情绪程式之中——请特别注意宇航员弗兰克在接收家人的生日祝福视频信息时那冷漠而又无动于衷的表情），宏大而又节制、洋溢着日耳曼式华丽高扬情绪的音乐，配合着在太空中静默航行的巨型宇宙飞船，这一切都塑造了一种毫无瑕疵、几近完美的人造太空世界。用桑塔格的话来说，法西斯美学的特征之一就是创造十全十美的外在形式，而在《2001 太空漫游》的前半部分库布里克所刻意营造的正是这样一种乌托邦式的完美未来世界。在其中我们体会不到人作为个体的情绪表露和私人情感刻画，一切都在结构化的完整之中被囊括，甚至连生日祝福和家庭问候也被烙上了规整而程序化的印记，让人感到家庭和亲人交流的私人性已经让位于其作为制度组成部分的社会构成属性。

然而，为《2001 太空漫游》设计如是带着法西斯触觉的整体美学究竟意图为何？在库布里克的上一部作品《奇爱博士》中，一次偶然性的疯狂为处在冷战对峙中的苏美两国打开了全面核战争的大门。而在世界面临毁灭危机之时，潜藏在资本主义制度中的纳粹因子突然以一种纯粹理性的方式出现：带着浓烈德国口音的奇爱博士一边压抑不住地行纳粹举手礼一边向美国总统幕僚兜售一整套纳粹政治制度、社会学和优越人种意识，并称在核弹毁灭世界的危机下，这是最理性的幸存方案。一如齐格蒙·鲍曼所叙述的理性与大屠杀之间的关系，《奇爱博士》在结尾透露给观众的是危机唤醒了潜藏在社会制度中的纳粹和法西斯因子的巨大可

能性。而在《2001 太空漫游》中史前人类在面临生存危机之时发现并学会使用工具屠戮对手，几乎是理性和屠杀之间紧密联系的雏形。

齐格蒙·鲍曼在叙述他对纳粹大屠杀产生机制的分析时，认为尽管纳粹德国在"二战"中失败，但是在西方文明中催生纳粹主义毁灭人类的理性思考根源和判断逻辑模式却从未改变。换句话说，社会的进步、科技的发展和人类文明的前进并没有改变其内在滑向大屠杀的倾向。相反，我们比过去更依赖于这样单一的工具理性模式来扩展和加速物质文明的创造。正是借由这一点，《奇爱博士》和《2001 太空漫游》在内核上找到了相同的表述落脚点：当史前人类拿起工具屠戮同类以满足生存欲望时，人类便开启了一条单一的工具理性主宰之路。尽管它在几百万年后将物质文明发展到了难以想象的高度，但人类本身并未逃脱在矛盾欲望的对撞中被毁灭的命运。"二战"中纳粹德国对犹太人的大屠杀已经是一次工具理性意识作恶的极端例子（正如前述，齐格蒙·鲍曼认为，纳粹对于犹太人的屠杀并非仅仅出于仇恨或者敌意，而是基于使犹太人从德占领土上消失的先验目标指导下的工具理性效率原则，即种族灭绝是达到该目的的最有效率的工具手段），而正如齐格蒙·鲍曼所分析的，在不对其进行深层次反思的情况下，没有人能够阻止其第二次失去控制并制造灾难。

正是在这个层面上，我们返回发现号的船舱中，目睹了人类与其理性发展的精华产物哈尔 9000 之间的一场冲突。人类在没有意识到工具理性黑暗一面的前提下陷入了它设下的杀戮陷阱，而幸存者戴夫在一番苦斗之后终于切断了工具理性哈尔 9000。但在

毁灭对手的同时，他也陷入了一种理性疯狂：他走入氧气被排空的船舱切断哈尔9000时面露的冷酷神色，以及在后者逐渐衰弱的儿歌声中无动于衷地执行切断它的任务，无不显示了人类陷入一个死循环——为了消灭对手（哪怕它是工具理性的代表），我们只能比它更冷静、理性和工具化。而顺着这样的道路走下去，展现在戴夫（亦即人类）面前的，是一个迷茫、困惑而又不知所终的宇宙。

人类的重生

在切断哈尔9000之后，戴夫发现了弗洛伊德博士留下的视频信息，从而获知了黑石的存在。在他与哈尔9000的对话中，后者曾经这样说道："这次任务对我是如此重要，我不允许你们破坏它。"戴夫意识到哈尔9000的"背叛"和黑石所携带的秘密紧密相关。为了彻底澄清这些疑虑，他一个人踏上了星际之旅，由此开启了影片的第三幕"木星及超越无限"。

在这一幕的开始，发现号已经抵达木星周围的太空，身形巨大的黑石横亘在宇宙之中，而戴夫则乘坐小型探索飞行器接近黑石。在这个过程中，它穿过了令人眼花缭乱的星云和广袤荒芜的峡谷，最终令人诧异地停在了一间路易十六风格的套房内。

应该说，从穿越星云的旅行开始，《2001太空漫游》就已经彻底摆脱了线性叙事的束缚，借用实验电影的形式进入了表意阶段。我们也可以将它理解为戴夫死于穿越星云的过程中，而影片最后呈现的，很可能是他在濒死前产生的幻觉。它表现的内容则

是戴夫对黑石及其所代表的秘密的一种直觉式投射。

法国电影理论学者米歇尔·希翁撰写的著作《斯坦利·库布里克》中曾经特意提到，库布里克认为人类文明的许多问题都起源于18世纪。戴夫在幻觉中所处的房间恰好是18世纪法国最后一位国王路易十六时代的，这也正是启蒙运动起源和蓬勃发展的时间和地点。在此，戴夫其实已经不再是那个驾驶发现号的宇航员，而成为人类的象征。他以片段跳跃的方式度过了自己的余生，在剩余的时光里他始终被禁锢在"启蒙"的豪华房间里不得而出。在临终前他要面对的恰恰是那块具有象征意义的黑石。在库布里克看来，困扰人类命运的正是它，或者说，是它所象征的工具理性对人类的主宰。我们既意识到了它的阴暗面，同时又无法摆脱对它的依赖。出路何在呢？

在影片的结尾，死去的戴夫化作星孩在太空中俯视人类的母亲——地球。它暗示着库布里克以自己的设想做了回答：人类只有重生，以完全相异的思路展开崭新的演进道路，才能摆脱工具理性对人类的主宰和奴役。影片在这样纯粹的假想中以莫名的希望结束了一则庞大而复杂多义的太空寓言。

需要提到的是，《2001太空漫游》中黑石的构想来自著名科幻作家阿瑟·克拉克的短篇小说《哨兵》。其中外星智慧在月球留下了一个金字塔式的建筑物作为守护标志，以标记地球为一个适合生命繁衍发展的星球。《2001太空漫游》的剧本由阿瑟·克拉克和库布里克合作撰写，后者借用了不少克拉克在先前作品中的概念、想法以及相关的科普知识，但是二人在影片的主旨上产生分歧，合作并非一帆风顺。电影上映后，阿瑟·克拉克出版了同

名小说，但其中对关键情节的处理却与库布里克执导的电影不尽相同。

在小说中，外星智慧对地球的召唤成为主旨，黑石的概念处理与《哨兵》相似，仅作为外星智慧对人类的启示标志物。三个不同的部分，史前人类、发现号的星际之旅和戴夫在神秘房间里的幻觉仅仅依靠象征外星智慧的黑石被勉强串联起来，内在并无更深层次的逻辑联系。但在库布里克的影片中，正因为黑石代表的是人类所受工具理性启蒙的黑暗面，所以它的每一次出现都和剧情的内在逻辑紧密结合：第一次是史前时期对人类理性的启蒙，第二次是在月球上呈现对人类所面临危机的预示（以其后哈尔 9000 和宇航员之间的冲突为代表），第三次是在木星附近的太空中揭示了人类所真正面临的困境，第四次则出现在戴夫幻觉中的 18 世纪风格套房中，预示着人类发展道路的终结，同时启示人类只有重生后走上崭新的道路才有可能摆脱黑石的诅咒。正是在此种意义上，黑石的含义和《2001 太空漫游》中工具理性在人类发展史上所扮演的角色才紧密对应起来，形成了坚实的作品整体。

同样，在很多细节处理上，克拉克的小说仅做了勾画解释，并没有和作品的整体建立相应的联系。比如，对于哈尔 9000 的叛变，克拉克将其描绘为一次失误而引起的计算机与人类之间的矛盾后果，完全没有涉及库布里克意在指涉的人与工具理性之间的冲突。所以，尽管克拉克的小说和库布里克的电影在叙事结构和一些故事情节上如出一辙，但是在意图表达的内核主旨上，它们是两部不同的作品：克拉克着力于神秘的外星智慧对于人类的启迪式吸引，而库布里克则意在凸显人类意识与工具理性之间无法

调和的悖论式冲突，外星智慧在此退为一个因由式的故事线索。只不过由于《2001 太空漫游》多重隐喻式的表达，以及库布里克在影片上映后拒绝对其做出清晰的文本解释，观众和评论者在不得已的情况下，只得求助于克拉克的小说来理解库布里克的意图，由此造成了不少对影片的曲解。

我们还可以把《2001 太空漫游》置于库布里克一系列作品所具有的整体性中加以审视。

纵观库布里克的导演生涯，尽管他的每一部影片都涉及一个不同类型，但都始终围绕欲望、理性、制度与疯狂的主题展开，埋下主旨前后相连的因子〔除了《斯巴达克斯》（1960）是在没有完全控制权的情况下拍摄的，库布里克也不愿承认这是自己的作品〕，形成了一股绵延将近三十年的整体表达：《光荣之路》（1957）讲述的是个人野心掌控下的理性制度对无辜个体的吞噬；《洛丽塔》（1962）勾勒了被欲望主导而丧失自控的畸恋；《奇爱博士》（1964）直接卷入制度化理性、战争疯狂和纳粹主义之间微妙复杂的联系；《发条橙》（1971）是极度纵欲和严格理性的冲突悖论；《巴里·林登》（1975）返回库布里克最感兴趣的 18 世纪去探寻一个纨绔子弟在理性时代到来之际的没落；《闪灵》（1980）再次重构了空间—大脑的形式，将个人疯狂与封闭空间中的思想意识和记忆联系起来；《全金属外壳》（1987）展现的是个体意识消亡并转化为工具的过程；而《大开眼戒》（1999）以婚姻制度为基点探讨了理性疯狂和人类欲望之间的终极关系。处在库布里克创作生涯中段的《2001 太空漫游》则是一次集所有这些思想表达之大成的华丽爆发：它以在当时看起来极为特殊的无主角叙事突破故事

片的常规，将对人类理性和欲望的深入哲学思考化作一则宏大华丽的太空寓言，同时又用前卫而接近实验电影的手法更新了电影的形式。

从电影的艺术和思想价值看，《2001太空漫游》所涉及的严肃终极命题甚至是彼时人文科学界都疏于考量且难于理解的，它也因此走在了人类思想史的前沿；从电影工业的角度审视，《2001太空漫游》的成功是对好莱坞主流商业电影体制的挑战，它带动了好莱坞向旧时代的"经典电影"意识彻底告别，并逐渐向充满现代性的内容和表达方式敞开胸怀。

（《2001太空漫游》，斯坦利·库布里克，英国/美国，1968）

"真实"与"直接"：纪录片创作方法思辨
—— 《杀戮演绎》和《疯爱》的个案分析

 在不少关于纪录片的论述里，直接电影（Direct Cinema）与真实电影（Cinéma Vérité）是两个可以互换的概念。直接电影形成于 20 世纪 50 年代末的北美，受到 20 年代苏联导演吉加·维尔托夫的先锋纪录片形式影响；直接电影的先锋人物罗伯特·德鲁、理查德·李考克和米歇尔·布鲁等人，以拍摄新闻电影的经验为基础，并借助当时诞生不久的便携式摄影和录音设备，选择了前所未有的独立非官方视角来审视社会现实。真实电影的根源则可以回溯到 20 年代现代纪录片之父罗伯特·弗拉哈迪的开创性作品，它的概念则由法国人类学者和电影人让·鲁什在其 1961 年的影片《夏日纪事》中确立，并在六七十年代由克里斯·马克、马里奥·鲁斯博利和雷蒙·德帕尔东等人发展完善。

 从纪录电影史的角度审视，这二者确实有着相同的根源，在发展上建立了紧密的联系：让·鲁什曾经把真实电影的诞生归功于加拿大直接电影的先驱之一米歇尔·布鲁给他带来的影响。与其他以叙事和观点表达为主旨的纪录片相比，它们以自由开放的姿态深入现实捕捉社会政治生活片段的方法，使它们在电影的

形式上有着广义相似的诉求，在美学和实践技巧上也多有互相借鉴。

当我们从方法论内核的角度仔细拆解这两种纪录片形式时，依然能发现它们细微但又是本质的差别。随着纪录片制作观念和理论的不断更新，这样的不同点逐渐变得明晰起来。它们影响了影片的形式、内在含义和观念表达，使分别遵循这两种原则而创作的影片走入了迥异的方向。本文以对 2013 年在世界范围内上映的两部有广泛影响的纪录片《杀戮演绎》（获 2013 年奥斯卡最佳纪录长片提名）和《疯爱》（2013 年威尼斯电影节参展影片）的分析为基础，尝试探究在纪录片的范围内直接电影与真实电影在理论与实践上的异同，期望能使我们对这两个理论概念有一些更加深入而准确的认识。

印度电影大师萨蒂亚吉特·雷伊在一篇颇有洞见的论述纪录片真实性的文章中提出了"预设立场"的问题。他以罗伯特·弗拉哈迪拍摄纪录片《摩拉湾》的过程为例：当弗拉哈迪来到南太平洋岛屿塔希提的时候，发现当地妇女已经放弃穿草裙而改穿棉布裙，这和他预想中的塔希提妇女形象相去甚远，在失望之余他立即定制草裙作为出现在影片中的妇女的服装。因此，雷伊写道："《摩拉湾》的真实性是弗拉哈迪关于塔希提的预设立场主导下的主观真实，而不是塔希提生活的现实。"[1] 弗拉哈迪被誉为现代纪录片和真实电影之父，但仔细拆解他拍摄纪录片的方法，如《北方的纳努克》和《路易斯安那故事》，我们会发现他几乎没

[1] Satyajit Ray, The Question of Reality, 1969, Lewis Jacobs (ed.), *The Documentary Tradition*, *From Nanook to Woodstock*, Hopkinson and Blake, New York, 1995, p.381-382.

有任何顾忌地改变被拍摄对象的外貌、活动甚至言语，以符合他主观判断中的"真实"。

实际上，现代纪录片诞生和发展的过程，也是一个"真实"作为主导概念，其含义不断被扩展而重新定义的过程。尽管弗拉哈迪的拍摄方法在某种程度上混淆了纪录片的现实性和故事片的虚构性之间的界限，但他由预设立场出发确立的不变的主观概念（在他的影片里是永恒的人、地域与自然的浪漫主义关系）为某种可以被归为"真实"的恒定不变的表达而背书，成了日后真实电影在精神实质上得以依靠的重要支点。对于纪录片的"真实"方法论，真实电影的命名者吉加·维尔托夫[1] 借用"电影—眼"（Kino-Eye）的概念表达得更为简单直接："我，一部机器，给你们呈现一个世界，它的样貌只有我能看见。"[2] 可以看出，"真实"在纪录片范畴内的指代已经悄悄偏离了广义上我们对其客观性的理解，而和电影拍摄者的视角以及价值取向紧密挂钩。无论在内容以及形式上采取何种与现实无限贴近的角度，真实电影的内核很大程度上都是为作者的预设立场所主导的。而这样的预设立场在影片开始拍摄之前即以各种不同的形式（意识形态的、理性的和感官认知的）牢牢扎根在创作者的头脑中。

[1] 大部分电影理论研究者倾向于认为真实电影的名称来自吉加·维尔托夫 20 世纪 20 年代初期所制作的电影纪录片系列的名称"Kino-Pravda"（电影—真理）。在这一系列的类似于新闻片的短纪录片中，维尔托夫领导的电影小组把摄影机第一次对准了现实中的生活经验，拍摄工厂、学校和酒吧里普通人的活动，几乎没有采用任何现场调度，这种捕捉现实中真实存在的瞬间的电影拍摄方法被维尔托夫认为是可能达到他所推崇的电影—真理状态的途径。

[2] Dziga Vertov，Annette Michelson (ed.)，Kevin O'brien (tr.)，"Kinoks: A Revolution"，*Kino-Eye: The Writings of Dziga Vertov*，University of California Press，1984，p.17.

　　从这个角度出发，由美国导演约书亚·奥本海默执导的《杀戮演绎》无疑是一部带有强烈真实电影特性的纪录片。影片聚焦1965 年在印度尼西亚发生的右翼政变以及接踵而来的对左派人士的大清洗——按照影片开始字幕的介绍，共有约 100 万人在屠杀中丧命。《杀戮演绎》遵循了真实电影最基本的模式：它没有采用任何史料或者具有第三方色彩的观点，而是直接切入现实——导演将摄影机指向了当年亲自参与实施屠杀的凶手，跟随他们的踪迹，记录他们的日常生活，最重要的是倾听他们以各自不同的口吻回忆、讲述当年的杀戮经历。

　　奥本海默在这里潜在借鉴了五六十年代美国知名的"汇编纪录片"导演埃米尔·德·安东尼奥及其追随者的方法论技巧——他们以收集到的大量美国右翼人士和政府机构官方言论的影像资料为基础，在几乎没有置评的情况下以剪辑作为立场表达手段将其甄选汇编成不同主题的纪录片，以展现保守右翼言论作为反对保守主义的证据，而达到反战、反核等社会运动的意识形态目的。[1]《杀戮演绎》所不同的是，在拍摄过程中奥本海默将这种"意识形态反证"方法论由对影像资料的第二手使用变为现实中对采访对象的直接记录。印尼特定的区域意识形态环境，使当年的杀手依然可以在此直白地回溯杀人经历，阐述此种意识形态指导下屠杀的"正当性"，其引以为豪的骄傲姿态跃然银幕之上。当杀人者的叙述被放在一个与其对立的意识形态大环境下的银幕上播

[1]　参见影片《猪年》（*In the Year of the Pig*, 1968）、《美国难以直视》（*America Is Hard to See*, 1970）和《原子咖啡厅》（*The Atomic Cafe*, 1982）等。

放时，它产生了实录罪证的强烈冲击效应，从而成为指控他们自身罪行的最有效证据。在对埃米尔·德·安东尼奥的研究中，很多人都指出他的影片例证了影像的某种非客观属性，即影像资料在作为"见证"的过程中可以因剪辑手段的使用而"背叛"见证者和阐述者叙述的初衷。显然《杀戮演绎》在这一点上进行了类似的尝试，它利用相当错综复杂的意识形态对立分隔状态，抓取了"证言"而又背离了"证言"在其释放环境中的客观状态，从而服务于创作者本身头脑中意识形态和价值观的取向，即我们先前所谈论的预设立场。这才是从创作者角度出发的"真实"。以这种内在核心方法论去分析《杀戮演绎》，它无疑带有真实电影最强烈和本质的特征。

《杀戮演绎》的惊人之处不仅仅在于它通过记录的方式展现敌对意识形态之真实，更在于它以新奇独创的方式大胆地让摄影机作为媒介，使电影制作者得以直接参与到事件演变发展的进程当中：以制作一部重现当年"剿灭"共产主义分子过程的影片为借口，导演奥本海默重构了四十年前多个暴行场景，让杀人凶手以演员的身份重回其中扮演自己，再次体验杀人者与被杀者的双重感受，以此来逐渐影响甚至最终改变了"凶手"之一安瓦尔对整个事件的看法与感受。影片在最后甚至展现了在这一连串重构事件发生之后，安瓦尔近似于个人忏悔的独白。

德勒兹在他的著作《时间－影像》中曾以法国真实电影运动开创人让·鲁什为例来说明他所提出的概念"摄影机－知觉意识"："摄影机－知觉意识不再被定义为它追踪或者自身所做的运动，而代表了它所能进入的思想联系。它演变为提问、回答、反

对、刺激、定义、假设、实验……与真实电影的功能相符合，正如鲁什所说，真实电影的意义远超过电影的真实。"[1] 德勒兹清晰地意识到 60 年代鲁什发展出的真实电影已经完全超越了以摄影机为工具记录现实的简单功能，而变成了创造"预设真实"的一种方法论。特别是当我们看到在法国真实电影运动的开山之作《夏日纪事》中，鲁什让集中营的幸存者玛塞琳·洛瑞丹身藏纳格拉录音机穿过巴黎的 Les Halles，并让摄影机拍下正面离她而去的著名镜头时，影片的预设情绪和价值表达透过这个非现实而经过精心调度的运动镜头汩汩而出。

鲁什做法的动机与当年弗拉哈迪在拍摄《北方的纳努克》时为了影片的采光效果，而截去纳努克人冰屋的屋顶或者在《摩拉湾》中让已经文明化的塔希提妇女重新穿上草裙类似：他们在预设立场的基础上主观能动地调动了包括摄影机在内的一切手段去参与人物的行为甚至改变现实事件的进程。弗拉哈迪为此甚至提出了"参与性摄影机"的概念来凸显摄影机作为媒介让观看者参与到被拍摄事件进程中的方法。

在此意义上，《杀戮演绎》的人为设计部分看似惊世骇俗，但究其本质无疑是对弗拉哈迪和鲁什创作方法的一次革命性延伸。它突破了纪录片中摄影机仅仅参与场景调度的界限，而让创作者以事件走向设计者的面目出现，不仅见证了拍摄对象的客观实体，而且主导了改变他们观念的事件过程，从而建立了一种全

[1] Gilles Deleuze, *Cinema 2: The Time-Image*, University of Minnesota Press, Minneapolis, 1997, p.24.

新的拍摄者与被拍摄者之间的关系。而这一切皆服务于真实电影经过深思熟虑后所推崇的终极目标：将拍摄对象无限推进创作过程本身，创造一种不存在主观与客观的"电影—对话"[1]（鲁什语）。纪录片电影人意图成为他们认定的"真实"的缔造者，正如德勒兹所言："真实不是被发掘、塑造和复制的，而必须是被创造的。"[2]

然而，当我们脱离真实电影创作者对自身理论的论述，依然能发现来自外界尤其是和它几乎同源的直接电影的质疑。加拿大魁北克电影人、直接电影的开创者之一彼埃尔·佩鲁表示："真实电影的标签让我十分困扰，它暗示了一种道德判断意图。我更倾向于坚持一种技术上的定义：直接电影或者现实电影……而真实，没有人有权利宣布全部拥有它。"[3] 美国直接电影的开拓者罗伯特·德鲁这样描述他在巴黎看到让·鲁什等人拍摄《夏日纪事》的场景："我很惊讶地看到真实电影的制作者们举着话筒在街上和行人搭讪，而我的目标是以不介入的方式抓取现实生活。我们之间（直接电影和真实电影）有某种互相冲突的地方。他们的做法没有意义。带着摄影师、录音师还有其他六个人——总共八个人站在现场……而我的想法是只带一两个人，完全不引人注

[1] Elizabeth Cowie, Ways of Seeing: Documentary Film and the Surreal of Reality, Joram ten Brink (ed.), *Building Bridges, the Cinema of Jean Rouch*, Wallflower Press, London & New York, p.208.

[2] Gilles Deleuze, *Cinema 2: The Time-Image*, University of Minnesota Press, Minneapolis, 1997, p.146.

[3] Guy Gauthier, *Le documentaire passe au direct*, VLB Éditeur, 2003, p.106.

目地抓取瞬间。"[1]

实际上，在技术和实践层面，直接电影是以极简主义的姿态出现的，它遵循了比真实电影严谨得多的规则。以著名的直接电影作者弗雷德里克·怀斯曼为例，他的所有纪录电影都严格按照既定的方法拍摄：素材全部采取同期录音，拍摄者的形象和声音完全不出现在画面中，电影成片没有配乐，没有画外音轨评论，没有对被拍摄者的采访，甚至人物对着镜头说话的镜头都不被采用（它代表被拍摄者意识到了镜头的存在，其行为和言语的忠实度不能被保证）。在拍摄人员的构成上，怀斯曼自始至终坚持三个人的小规模团队，主要人员仅仅包括一名摄影师以及持录音话筒的他本人。与真实电影摄影机不同程度的参与意识截然相反，怀斯曼影片中的摄影机退到了一个纯粹观察者的位置，宛如一只追随拍摄对象的飞虫，完全不被注意但又忠实记录了拍摄对象的言语、表情和行为。真实电影肆无忌惮地使用的调度手段，包括改变拍摄现场的布局和采光，安排被拍摄对象的行动和话语言谈，甚至如《杀戮演绎》一般直接参与到被拍摄事件的进程当中，成为改变事件性质的因子，在直接电影看来都是突破了观察者界限而对现实生活纯粹性不能容忍的破坏。实际上，真实电影与直接电影最本质的差异就在于对预设立场的不同认识。来到拍摄现场的时候，真实电影者以其对影片主题的自主判断和完整想象形成了清晰的拍摄目的，这成为他们调度现场拍摄的思维起点；但直

[1] Jack Ellis, *The Documentary Idea: A Critical History of English-Language Documentary Film and Video*, N.J.: Prentice Hall, 1989, Chapter 14.

接电影者仅仅是怀着对被拍摄对象的最初印象，期待在拍摄过程中观察、发掘、记录人物和事件的发展过程，捕捉任何可能产生的结果。如果以一个形象的比喻来阐明这个最根本的区别，真实电影也许在一开始就自我赋予了一个类上帝的视角，以拍摄作为验证自己"真实"唯一性的证据，而直接电影则更像一个刚出生的婴儿，他所进入的世界呈现为未知不可预料的状态，一切要在成长的过程中才能被发现和认知。

以这样的标准来审视，王兵无疑是中国纪录片界最忠实地实践直接电影原则的电影人。从 2003 年的《铁西区》开始，他就坚持所有的现场拍摄和录音工作都由自己一个人完成，他也从未因预设的拍摄目的而诱导或者指引被拍摄者做出超越他们自身意图的行为。他拍摄影片《三姊妹》的过程清晰诠释了直接电影的工作方式：在看望朋友母亲的路上，王兵偶遇了影片的主人公小女孩，仅仅出于好奇他记下了小女孩所在的村落，其后带着摄影机返回，对小女孩和她的两个妹妹进行拍摄。对这个留守家庭，他几乎没有任何预设立场和先验的拍摄目的。观众在影片中看到的是三个女孩长篇而琐碎的生活片段，它看似没有固定的主题，但实则为我们勾勒了完整而感性的中国农村孩童的整体形象。在2013 年上映的《疯爱》中，王兵将直接电影"记录而不判断"的精神实质发展到了顶峰：他带着摄影机来到位于中国云南的一座精神病院，以纯观察者的视角记录下这个封闭环境中特殊群体的日常生活。

在影像质量上，《疯爱》粗粝、直接和不经修饰的自由风格与《杀戮演绎》处处精心雕琢，尤其是片头和片尾充满象征意义的华

丽刻意摆拍形成了强烈的对比。在《杀戮演绎》中，"屠杀因由表述"的预设主题贯穿始终，使影片围绕几个关键人物形成了完整的叙事链；而反观《疯爱》，王兵以"瞬间捕捉者"的良好直觉记录下了十几段病人的状态片段，其中震惊、荒诞、乖张、痛苦、焦虑与平淡交互闪现，这些片段之间几乎没有任何线性连贯的叙事联系，而是呈并行状态展开。这样构筑电影的方式天然摒弃了明确主题的存在（也间接否定了预设立场的必要性），而是依靠组合方式为观众提供一个对特定封闭环境的整体认知。

可以看出，尽管在具体拍摄方式上，《杀戮演绎》和《疯爱》都继承了某些共通的现实主义血脉，但拍摄预设立场的有无直接决定了二者在表现方法和观念传达上的巨大差异——《杀戮演绎》透过复杂的手段和调度力图证实的是电影拍摄者本身所持有的强烈意识形态价值取向，而《疯爱》则将影片呈现的方式与现实紧紧联系在一起（影片对拍摄内容摘选得精心细致，但对剪辑等后期过程则处理得谨慎克制，以对内容的影响最小化为原则），创作者自身的意图仅仅以视角选择的方式潜在保留在方法论实践的深处。

诚然，根据纪录片拍摄题材的不同，直接电影与真实电影各自表现出不同的优势与劣势。怀斯曼始终把自己的拍摄限定在某个封闭机构或地域内部，从微观角度出发让他得以摆脱叙事的干扰而塑造群像式社会图景。王兵与怀斯曼在不自觉中保持了高度一致：无论是对铁西区，对三姊妹，抑或是对精神病院的观察，他皆是从微观个体入手，犹如拼图一般将各部分组合而形成整体认知。如果说《铁西区》依然部分地依赖画面内人物的行为和语

言对观众产生冲击，那么《三姊妹》和《疯爱》则显然更注重在影片的不同片段之间建立非叙事性的电影化联系。而对于一些与社会政治现实及历史相关的题材，擅长在意识形态上总领全局并始终带有鲜明道德判断色彩的真实电影则占据了优势，这也是《美好的五月》和《浩劫》这样的影片能产生如此强大的影响力的原因。

预设立场的有无会不会对影片的客观性产生决定性的影响？随着电影理论的不断发展，影像客观性的讨论逐渐被理论家和实践者认定为一个伪命题。实际上，即使拍摄者有一个忠实于现实本身的良好愿望，当他手持摄影机开始选取要拍摄的内容时，拍摄本身即已被他的主观视角所主导。而在剪辑阶段，如美国实验电影人苏·弗雷德里克所说："一旦进入构建影片结构和剪辑电影素材的阶段，毫无疑问就开始了一个用自身观点塑造它的过程。"[1]

但这是不是意味着对真实电影与直接电影的辨识变得无关紧要？回到预设立场的概念，它对影片产生的影响不在于客观性的性质和程度上的异同，而在于区分开了两个创作中不同的角色扮演：参与者和观察者。这二者赋予了纪录片迥异的灵魂——从纪录片的历史看，前者更多地投入社会运动、政治反思和散文化个人表达的创作中，而后者则聚焦于呈现微观的现实形态和不同的社会样貌，提供给观众更多的空间与依据去进行个人判断。在此基础上所涉及的客观性，本质上已经不再是有公共认同的单一客

[1] Jane Chapman，*Issues in Contemporary Documentary*，Polity Press，Cambridge and Malden，2009，p.49.

观判断标准，而是忠实于创作者自身的个人客观创作准则，它取决于电影人自身养成的价值取向、美学原则以及方法和立场的选择。或者说，它超越了"呈现什么"的范畴，而演变成"如何呈现"的问题，正如萨蒂亚吉特·雷伊以最简练的话语精辟概括的："我倾向于不相信他们正在说什么，但自始至终为他们是怎样说的而吸引。"[1]

（《杀戮演绎》，约书亚·奥本海默，英国／丹麦／挪威，2012；

《疯爱》，王兵，中国／法国，2013）

[1] Satyajit Ray, The Question of Reality, 1969, Lewis Jacobs (ed.), *The Documentary Tradition, From Nanook to Woodstock*, Hopkinson and Blake, New York, 1995, p.382.

走出影像的宿命

1

1935 年，沃尔特·本雅明发表了他的名篇《机械复制时代的艺术作品》。这篇写于八十年前的文章，其意义不仅仅在于它以"复制"为界限而从本质上区分了古典艺术和非古典艺术，更在于他指出以电影影像为代表的"复制时代艺术"的潜在功能性转变趋势：艺术由"手工制作"时代的宗教仪式化膜拜不可避免地滑向了对立面，成为社会政治思想宣传的重要载体。被马克思主义深刻影响的本雅明，以他充满洞见的天赋预言了这一崭新艺术形式和大众传播结合而产生的媒介（电影在此被认为是其孕育出的最强有力的形式）将成为两个敌对的政治阶层——法西斯（资产阶级）和无产阶级——激烈交锋的战场。在本雅明看来，这两种不同的倾向似乎足以凸显政治立场对立的两个阶级领导下的艺术之本质区别。

毫无疑问，无论服务于哪一个意识形态分支，电影影像都发挥了对于大众无法阻挡的感性和理性引导作用，它当之无愧地成为政治宣传的最有效工具。当我们放眼冷战时期的世界，不但铁

幕下两个不同政治阵营的官方电影系统在内容和政治立场上呈现了尖锐的对立，甚至从这些阵营中产生的异见影像（如 20 世纪 60 年代普遍出现在西方国家银幕上的反战影像和 70 年代末弥漫于东欧国家电影中的反思萌芽），无不是以和官方对立的政治意识形态作为先导。从这个角度看，本雅明似乎成为 20 世纪影像发展方向的伟大先知：他对以影像为载体的意识形态斗争的预感——落到了实处；他对影像似乎不可磨灭的隐性政治特性的分析和判断也和所有显性事实默然契合；而这篇重要性无可否认的文章揭示的，是本雅明对机械复制所产生的影像成为政治化载体这一宿命的最终判断。

2

由俄国／苏联戏剧表演艺术家斯坦尼斯拉夫斯基开创的表演体系，从 20 世纪 30 年代开始在苏联乃至整个社会主义国家阵营的戏剧和电影演员表演方法中占据绝对主导地位。但战后真正接过斯坦尼斯拉夫斯基体系，并把它发扬光大的却是设在美国纽约的演员工作室。我们熟知的著名演员如马龙·白兰度、保罗·纽曼、阿尔·帕西诺和罗伯特·德尼罗皆是从此起步跨入影坛，而主导该工作室教学方法论的是资深演员李·斯特拉斯伯格和导演伊利亚·卡赞。值得注意的是，后者于 40 年代脱离美国左翼阵营，并在此后一直对左翼思想抱有深深的敌意。他曾在麦卡锡时代的美国众议院非美活动调查委员会做证检举好莱坞左派人士，并以象征手法拍摄了影片《码头风云》，"控诉左翼对个人思想自

由的围剿"。正是这样一位激进人士却全盘接受了苏联官方大力褒扬的斯氏体系，并以此为基本方法在战后为好莱坞培养了最重要的一批演员。

剥开斯氏体系的外壳，我们可以发现，无论是斯坦尼斯拉夫斯基还是演员工作室，皆以"情感记忆"为核心表演方法，以演员对个人经验片段式的情感记忆积累为基础，快速调动自己的肢体和情绪，以达到某一个剧情对角色的要求。它寻求的是一种对情绪、情感和内心感受近似于物化的表达。它的优势是，经过专业训练的演员把自身变成了一块"记忆硬盘"，可以随时从中提取所需的情感片段填进角色的性格空间中，这是十分快速有效并有相当张力的表演方式。但它所冒的风险是，演员因为无须对人物的特殊性和自身真实的表达意愿负责，他们的表演趋向于碎片化，无法构成角色本身的整体性和特殊性，很容易和其他影片中的类似角色趋同。

一方面，这就是我们经常在好莱坞电影中所见到的模式化表演，充满激情，富有活力和感染力，却又极为相似，很难分出差别。它和好莱坞电影对类型的注重——在表演上体现为建立类型化的角色样本为剧情服务，而不注重带有个人化色彩的情感表达——有着密切的关系。另一方面，当我们回看那个年代的社会主义国家电影，会发现它同样也是那些带有政治色彩的影片中不断涌现的脸谱化角色的根源——人物的个体性被影片的政治宣传目的压倒，他们只要成为影片政治意义表达的一个合理注脚即圆满完成了任务。这正是斯氏体系所擅长的。

演员表演是电影影像最重要的组成部分之一。换句话说，它

的方法论永远是影像表达整体方法论的一部分，与其保持着高度的一致性。站在这个角度，当我们跳出政治阵营的敌对，从斯氏体系的实用主义态度出发对苏联电影和美国电影进行比较时，便会发现双方的共同点：尽管在阐述内容上大相径庭，在意识形态阵营上完全对立，但它们的抽象目的和方法论极为相近，都是以电影为起点，为电影之外的某个特定目标服务。

更有甚者，在战后冷战氛围的长时间熏陶下，无论是在西方还是在东方，意识形态主导下单方面强调意义表达的思维模式，在潜移默化中渗透到影像创作的各个层面。无论是充满敌对意识的政宣作品，抑或是激烈反对官方意识形态的美国和法国"斗争电影"，还是与政治在内容上看似毫无关联的纯商业化电影，甚至是当代艺术范畴内具有强烈先锋性的影像作品，都和斯氏体系与演员工作室相融合的思路一样，在拆解影像使其碎片化的同时，将其作为思想表达工具和意义的传播载体。这实际上成为战后电影影像最基本的后现代特征之一。

本雅明强调的在立场和内容上不可避免地产生冲突的敌对双方，却悄悄地在方法论上达成了默契和统一：它们都无条件地认可了在泛政治化的总体世界观下，电影影像向工具化表达载体的"沦落"。两个看似水火不容的对手捆绑在一起站在擂台的同一侧，而它们要面对的"敌人"是谁呢？

3

安德烈·巴赞在文章《摄影影像的本体论》中认为摄影具有

一种本质客观性，而"电影的出现使摄影的客观性在时间方面更臻完善"。但他的认知停留在其"具有的独特形似"的范畴，"使我们能欣赏到直观上未必惹人喜爱的原物的摹本"。

罗兰·巴特则在其名著《明室》中发现了摄影影像在构图之外包含的另外两个元素：知面和刺点。知面是照片所提供的内容上"物"的信息：景致、色调、服饰、动作、体积大小、高矮胖瘦等，是我们得以总结出一幅影像所带来意义的基础。刺点则来源于照片的某种偶然和出其不意性，在瞬间被快门记录下的细节，如光线变化的瞬间、人物下意识的动作、运动的物体和人物在瞬间构成的空间位置关系等。比巴赞更进一步，罗兰·巴特清晰地意识到，正是一幅影像几乎无法被拍摄者预知或者设计的刺点，使它本质上可以与传统的造型艺术相区别。

最终，对于影像的偶然性和客观性的最佳描述来自吉尔·德勒兹，他认为自古希腊以来的造型艺术无不是企图捕捉人物或者事物在运动中的某个瞬间，以此通过人们的想象再现运动的某个过程。但他质疑的是，运动是时间性和连续性的，是不间断变化的过程，它一旦被人为力量（物理力量或者精神力量）所停滞，运动即不存在。而古典造型艺术呈现的其实是经过人的大脑精心选择的被完全主观化的某一个运动过程的想象静止瞬间。既然它静止了，肯定就不再是运动，也因此它们对于真实的再现价值并不是那样的确凿。德勒兹在此得出结论，所有这些通过人的主观意识选定和虚构出的特定瞬间都与运动没有联系，它们无法为观看者再现真正意义上的运动。

德勒兹将判定运动再现的观点应用到对电影的认知上。他

指出人类在前电影时代展现的运动都是错觉，而真正的运动是被相等的时间所间隔的影像记录下来的任意瞬间。1882 年，法国人马莱发明了可以连续拍摄的摄影枪。他以摄影枪对准正在运动的人或者动物扣动"扳机"，以相同的时间间隔在底片上连续曝光数次，从而在一张照片上完整呈现了人类和动物向前运动的过程和状态。德勒兹以极其敏锐的眼光发现了马莱记录运动的方式不同寻常的特点：尽管拍摄对象依然是拍摄者主观选择的，但是拍摄者本质上没有选择拍摄的瞬间，相等间隔的曝光时间是由机械装置确定的，于是呈现在照片上的运动的不同节点实际上是随机任意确定的。它呈现的才是真实的运动。德勒兹由此认为运动是可以再现和分析的，而正确的方式是以截取运动的任意瞬间来取代人主观意志选择的特定瞬间。马莱做到了这一点，他用可以创造时间等距性的机械摄影装置捕捉到运动不同的随机时间点。德勒兹认为这样的拍摄装置才是电影的真正起源。电影因为每秒二十四帧之间时间间隔相等的特殊记录方式，使它记录的每一格画面本质上都是随机的，这是唯一能再现运动的艺术形式。这才是电影与其他艺术类别最本质的区别。

电影以等距性捕捉任意瞬间的能力和它的本体性紧密相连。因为电影作品中的运动并不只是物理运动，更是精神运动。摄影机再现的其实是一个整体运动着的混合"场"，就演员来说，电影影像记录的不单单是他的举手投足、一颦一笑，更有其思维、情绪和意念变化运动的过程。于是，我们终于有了一种方式可以摆脱创作者的"主观"而呈现一种无法被剥夺的"客观"。后者不来源于摄影机拍摄的内容及其形似性，而是来自它建立在等距性原

理上发展出的记录方式。也因此电影中对运动的再现，本质上就是对真实、现实和客观的呈现，二者紧密相连。德勒兹由此为电影影像奠定了一个不能为任何外在力量（无论它是政治的、社会的、文化的还是意识形态的）所否认的客观性。正是这样本体性的"客观"为影像带来了一丝光亮：我们在其中隐约瞥见摆脱本雅明式影像宿命的可能性。

4

德勒兹并没有仅仅停留在影像"客观"的层面上。这只是电影的一层土壤，播种者需要土壤让种子生根发芽，但是最终可以长出什么样的作物，依然取决于播种者的选择。他在运动理论的基础之上，依托亨利·柏格森在《物质与记忆》中对人的感官和记忆以及运动和时间之间关系的描述，发展出"运动－影像"和"时间－影像"理论，意图囊括建立在"客观"基础上的主要电影影像类别。

在《运动－影像》最后部分的章节里，他详细分析了好莱坞电影与行动－影像（运动－影像最重要的类别之一）的渊源关系，并从中拆解出一种依托于叙事和意义传达上而生成的表达机制：知觉驱动情境／影像。行动－影像是一种"接受外界环境刺激并随之做出反应"的运动模式，而这一连串动作／反动作影像就是叙事中所不断展现的动作链式延续，它根植于人的感官对外界刺激做出的反应，其中囊括了人在思维成形后做出的意义表达动机。好莱坞电影赖以为核心的涉及各个方面的构成模式，从格里

菲斯开始，经由卓别林和巴斯特·基顿，一直到类型电影的最终形成，无不建立在知觉驱动情境／影像所激发的行动－影像基础上。这里就包含了前面分析的演员工作室的表演模式。

在电影诞生后到"二战"前的相当长一段时间内，行动－影像机制形成的表意逻辑在世界电影的范围内占据了主导地位。而真正对它形成挑战的，是战后在意大利出现的新现实主义电影。在以往对后者的分析中，文化和意识形态研究者注重的都是它对现实主义进行的更新及其带有根源性大众特征的、和左翼群众路线相符合的内容。德勒兹的着眼点完全不在这些方面，他注意到德·西卡《偷自行车的人》中的主人公在城市里带有一系列无明确目的的特征的徜徉和相遇，他们的行为模式突破了行动－影像的反应链条而形成德勒兹所说的"漫游／诗曲"状态。为了呈现这样的状态，影像的创造和组织方式产生了革命性的变化。纯粹声画影像出现在银幕上，它不再聚焦于主要动作（叙事情节核心）上，而是以呈现多样化并列的散点现实为目标，进而刻画出从未在行动－影像中出现过的人的日常和"庸常"状态。

在德勒兹看来，行动－影像在此遭遇了前所未有的危机，银幕上出现了它无法表现的甚至是无法囊括的影像。危机的根源来自其依赖的推导式和链式表意逻辑，或者更深一层，根源于对影像先入为主的载体化和工具化认知。而突破了行动－影像的纯粹声画影像带来的是电影的另一个维度：时间绵延／思想。时间在此不再是动作、剧情和意义表达的载体，它成为影像呈现的主题。透过时间，我们目睹了一个个不同思想的绵延过程，而对时间绵延／思想的呈现远远超越了政治化的表意逻辑所能达到的极

限。德勒兹的理论让我们终于可以将被本雅明通过影像的政治化判断而紧紧捆绑在一起的影像（载体）／意义（内容）联合体劈为两半：不但影像的本体从意义中剥离出来，而且意义所不能做到的，由重新获得主体地位的影像带给了我们。在时间绵延／思想如画卷般展开的层面上，我们终于看到了影像摆脱其政治化宿命的曙光。

5

雅克·朗西埃在其著作《电影寓言》里对德勒兹的电影理论进行了猛烈的攻击。他否认运动—影像存在危机，进而认为运动—影像和时间—影像之间的区别也不可理解：它们只不过是对待同一影像的两个不同视角而已；德勒兹在时间—影像范畴内对希区柯克和布列松的分析，在朗西埃看来只是在叙事框架内的一种比喻性论述，并没有超出行动—影像的表现性体系范围。他因此不相信在时间意义上展开的影像具有摆脱表现和表达的独立主体性，而时间—影像也无法为艺术的自主独立提供范例。

德勒兹在《电影寓言》出版时已经去世多年，但当我们仔细聆听他于1983年在巴黎第八大学所做的一系列讲座的录音时，却能够发现他已经在课堂上对朗西埃的诘问预先给出了回答。首先，朗西埃没有注意到电影因为等距性原理而从其他艺术形式中脱颖而出，开创了一个崭新的还原运动真实的时代。他依然将电影与造型艺术以及文学混为一谈。其次，柏格森曾经清晰地阐述过运动与时间的关系——运动是时间绵延轨道上一段任意的

片段；而紧紧依托于柏格森的思想，德勒兹指出运动－影像是时间－影像的一个片段。如果说运动－影像是部分的话，时间－影像则既是与其平行的另一个部分又是可以囊括运动－影像的整体。这样的总体思想完整地回答了朗西埃关于德勒兹为何在关于运动－影像和时间－影像的两本著作中都引入布列松的影片作为范例的疑问。答案很简单，因为运动是时间的片段。朗西埃出于对德勒兹"行动－影像的危机"的片面理解，将运动－影像和时间－影像对立起来。其实这二者并不是互相冲突的对手，而是一种抽象意义上的从属关系。德勒兹所提到的危机并不是对行动－影像的否认，而是对其主导一切的宗主地位的质疑。或者说，德勒兹的意图是将其从神坛上拉下，重新归入时间－影像之下成为后者的一部分。最后，朗西埃对于德勒兹在叙事框架内对时间－影像进行比喻化分析因而自相矛盾的疑问，恰恰是因为朗西埃自己将叙事／意义放在了至高无上的地位，而忽略了叙事／意义本身也是时间绵延进程中的一个片段，对叙事的分析同样也是对时间绵延／思想进行分析的一部分。很显然，这场朗西埃对德勒兹的理论挑战并未真正接驳，双方对于电影影像的认知完全不在同一个层面。

当我们仔细体味朗西埃关于政治与艺术的系统论述，会发现他意图建立的是横跨这两个领域的同质化结构。他相信在这二者中存在着一个相同的民主化体系可以将它们统一起来。而艺术经由表现向表达的转化，一切可见的与不可见的或者可表达的与不可表达的都将被顺畅地纳入一个崭新的美学体制中，而承担起政治化表达的功能。可以说，朗西埃在某种程度上是本雅明及其后

继者在方法论上的 21 世纪衣钵传承人。而电影影像在被归类为
与造型艺术和文学具有相同特性的表达形式后，将永远无法砸碎
那禁锢其本性的枷锁而只能继续它作为意义表达载体和工具的宿
命。而在微观上，这一整套理论系统为当代影像艺术进行纯粹的
意义化表达做了强有力的理论背书。

德勒兹则站在了相反的立场上。他并不否认影像意义的存在
和它的实用价值，但他更想打开的是一扇由影像通往时间与思想
的大门。在这个过程中，影像、运动和时间绵延像同一块晶体通
过不同的截面而折射出的光线，观感与触感不尽相同，但实则让
我们感受到的是同一个整体。电影影像因为与人类的触点最为接
近，所以可以提供最短的距离以让我们的感性理解那个整体。而理
解的途径，将不是人类理性施加其上的意义（无论它是政治化的还
是个人化的），而是德勒兹所强调的纯粹声画影像。法国著名戏剧
家兼演员安托南·阿尔托曾经这样描述他想象中的电影影像："它
是只为我们的双眼而流淌的冲击；如果我们用言辞甚至只是审视的
方式来描述，它就会立即干涸；它不来自任何迂回的、心理分析式
的和对实质的话语阐述，而只是被传递的纯粹视觉情境。"

非常绚丽的理想。这正是影像走出它的宿命之后，我们能看
到的美丽图景。

纯情、成长与反叛

——日本青春片的个性特征

当代日本电影中的青春片几乎就是校园电影的代名词。在早期日本电影中即存在着对稍纵即逝的美好青春时光的赞颂，而随着电影创作观念的演进发展，在银幕上逐渐形成了对爱情、友谊、认知和成长带有青少年口吻的描述，同时表现的内容也逐渐趋向于低龄化，与初高中生的学校生活重叠起来。某些日本青春片的内容即使脱离了学校，但叙述口吻和表现形式依然带有强烈的学生色彩和青少年思维模式，仿佛在以未成年人的眼光审视成年人的世界，这些都与题材、内容和基调完全成人化的其他类型电影拉开了距离。在此基础上，青春片在日本电影的创作体系中形成了单独的内在系统，用鲜明的个性特征塑造了一个题材广泛又具有共性的类型片模式。

历史流变

日本青春片的最初源头，也许可以追溯到 20 世纪二三十年代松竹莆田摄影所开辟的创作原则：有别于先前日本电影缓慢、

沉郁而做作的风格套路，由熟悉英美文化的城户四郎所主导的松竹莆田借鉴了当时美国和欧洲电影的创作思路，提倡制作剧情紧凑、节奏明快的新电影，形成了被称为"莆田调"的标志性特征。它让日本电影有了一个新的框架去容纳以前不会被表现的内容：情感、日常生活、带有理想主义色彩的个人体验和在逐渐走向现代化的社会生活中个人命运的跌宕起伏。正是这样的改变为青春片在日本的诞生提供了基础。

战后的日本在经过十多年的低迷徘徊后，于60年代开始经济腾飞，在逐渐宽松的社会环境中成长起了新一代中产阶级家庭子弟。他们具有较强的消费能力，欣赏趣味偏向低龄化，受到美国文化（尤其是美国电影、摇滚乐和爵士乐）和左翼思想的双重影响，崇尚个性自由，追求情感和性的开放，具有与权威体制对抗的反叛意识。到了60年代末，在高中、职业学校和大学里逐渐聚集了比以前数目大得多的学生。其中很多人因为家庭富裕，并不急于工作，只是暂时待在学校里打发时光。同时，从60年代初就开始的风起云涌的社会运动极大激发了学生群体冲破旧有道德伦理框架和政治体制的思想意识。所有这些都在无形中促进了日本年轻人独立个性的形成，同时培养了他们对工作谋生之外的社会文化和相关艺术作品的浓厚兴趣，逐渐孕育出独属于这一代的新文化，这些都为青春片的发展提供了必要的社会和市场条件。

在商业电影领域中，青春片的发展是围绕新类型明星的出现而壮大起来的。东宝在60年代培养了一批形象俊朗健康的年轻偶像，如内藤洋子、酒井和歌子和加山雄三等人，并以他们为核心拍摄了一系列洋溢着诚挚青春气息的爱情生活片，其中包括《两

个儿子》(1961)、《憧憬》(1966)、《重逢》(1968)、《哥哥的恋人》(1968)和《红头巾小姑娘》(1970)等。这些影片在艺术和思想上并没有特别的破格之处，但它们摆脱了旧时日本电影沉重郁闷的苦痛基调，推崇年轻上扬的情绪和轻松享受的爱情。

另一家日本电影公司日活在包装青春偶像方面更具眼光，它推出了石原裕次郎和吉永小百合两位红遍全日本的偶像巨星。前者二十岁出头便成为日本人气最高的男星，初出茅庐时以"太阳族"系列电影中的《疯狂的果实》(1956)登上银幕，随后在50年代末60年代初出演了大量青春时装电影，在其中扮演各种帅气明朗、血气方刚的硬派小生角色；后者则以少女明星出道，十七岁时于《化铁炉的街》(1962)中扮演了在逆境中永远保持乐观向上精神的明朗少女形象而大受欢迎，荣获当年蓝绶带奖的最佳女主角奖，成为令人瞩目的日本新一代女星，甚至她的热情影迷都自称为小百合主义者。围绕这二人，日活出产了一部又一部带着青春爱情色彩的生活片，深受观众的追捧和喜爱。

另一方面，在反政府学生示威运动的带动下，受到左派思想影响的青年激进派开始关注社会现实，并形成了带有叛逆色彩的价值观和行为方式，而带有类似基调的影片也应运而生。其中以羽仁进导演的《不良少年》(1961)为代表，影片突破了传统日本电影的片场制作模式，招募了一群社会边缘少年作为非职业演员来扮演片中角色，并采用他们的真实经历和话语来编写剧本和台词，创作出一部带有纪录片风格的故事片。在《不良少年》之前，日本影片中的不良青少年大部分都是负面形象，作为社会道德的背叛者受到伦理的谴责，但是《不良少年》完全改变了这种带着

单一价值判断的统一基调，在表现越轨行为的同时，也展现了他们的友情、欢愉甚至是英雄气概，以一种中性甚至带着同情和赞赏的口吻描述他们的生活。同一时期大岛渚接连拍摄了《青春残酷物语》（1960）和《太阳的墓场》（1960）两部以边缘青年为主角的影片。它们基调灰暗，散发着彻骨的绝望气息，其中的年轻人尽管都是在校学生的年纪，但却徘徊在社会底层，混迹于黑社会和风月场所，从事着诈骗、勒索和出卖肉体等非法买卖，一言不合便暴力相向，同时也都向往热烈而理想化的爱情，但最终都无法逃脱自我毁灭的命运。大岛渚以年轻人的叛逆行为作为表现外壳，意图呈现的是在社会政治权威体系下，青少年身上所散发出的天赋、激情、活力与冷酷物质化的社会黑暗面之间的激烈对撞，虽然他们的肉体最终毁于一旦，但带来的却是献祭般的精神控诉。铃木清顺则在《暴力挽歌》（1966）中将青年男女之爱和肢体的暴力宣泄紧紧联系在一起，以漫画般的夸张手法表达中学生无法压抑的情欲冲动，并将之转化为针对外在世界无休止的暴力挑衅和对峙，从而将青春、情爱和狂躁无目的的肢体暴力扭合在一起。羽仁进、大岛渚和铃木清顺都是日本电影新浪潮的旗手，受到了西方电影尤其是欧洲电影的强烈感染，代表着区别于传统的崭新方向。他们以超越道德伦理底线的颠覆性手法诠释青春，对同时代和后世的青少年电影制作产生了深远的影响。90年代后日本校园暴力片的内容和情绪内核都可以看作对这些作品的商业化延伸。

70年代，日活出品的两套系列电影《破廉耻学园》（1970—1971，四部）和《啊！花季啦啦队》（1976—1977，三部）奠定了

校园片的基本模式：它们都以学生在校期间的闹剧式行为作为主要表现内容，不再强调学生的学习任务和社会责任感，而单纯视年轻为"胡作非为"的资本和笑料，它们奠定了日后校园／青春电影的另一个基调。

与此同时，还是高中女生年纪的山口百惠成为横跨电影、电视和歌坛的三栖巨星，不仅在日本甚至在整个东亚地区都产生了巨大的号召力。与之前的青春女星如吉永小百合相对单薄的纯情形象相比，山口百惠在影片《伊豆的舞女》（1974）、《绝唱》（1975）、《逝风残梦》（1976）、《鸢之恋》（1978）、《炎之舞》（1978）中塑造的形象具有内外兼修的层次美感：在外表上她相貌清丽、温柔可爱，但内在却具有一种连男性都为之感叹畏惧的强大坚韧力量，二者综合赋予了她独具日本特色的某种极端纯粹性。这样的个性特征再和她的少女年龄与年轻活力相匹配，第一次完整塑造了日本电影中的青春女性形象。其后日本青春片中的女性主要角色，都或多或少带有山口百惠式的印记。

曾经激荡人心、影响全日本社会政治生活的学潮在 70 年代偃旗息鼓，左翼学生的抗争并没有产生多少实质性的效果，也因此在学生群体中出现了倦怠的犬儒主义倾向和对运动中领导权力过分集中的反感厌恶。导演藤田敏八敏锐地抓住了青年中的如是动向，在《八月湿砂》（1971）中刻画了一个对外在世界极度失望而拒绝进入成人社会的青年，他对周遭的一切产生了带着无所谓态度的抗拒感，以颓丧而靡废的生活态度对待社会现实。藤田敏八稍后还起用带着慵懒颓废气质的女星秋吉久美子出演青春三部曲《赤提灯》（1974）、《妹妹》（1974）和《处女蓝调》（1974），将

带着嬉皮气质的青春延续到女性身上。而这样弥漫着颓废色彩的反社会情绪也同样成为日后青春片的重要元素之一。

　　山口百惠于 1981 年隐退以后，在很长时间内都没有出现能和她比肩的偶像巨星。日本青春片由此转向了由导演和编剧主导，以内容和形式的多样化为主轴，包含不同分支的类型片。大林宣彦在 1982 年拍摄了《转校生》，影片摆脱了单纯对俊男美女耍酷扮可爱的依赖，以一对少男少女交换灵魂的奇思妙想为主线，借助令人啼笑皆非的喜剧手法将性别倒错和男女认知的主题糅进影片当中，取得了良好的反响。导演相米慎二也采用了身份倒错的思路，在《水手服与机关枪》(1981) 中，让年仅十七岁的药师丸博子扮演一名黑道首领的独生女。在父亲去世后，她不得不以高中生的身份出面继承了黑帮的领导职位，带领一众黑社会人士打天下。学生少女在血腥男性化的黑帮世界中打拼的出奇构想让影片具有了意想不到的戏剧化冲突。相米慎二随后导演了另一部出色的青春片《台风俱乐部》(1985)，借台风来临前夕的骚动来象征少男少女心目中涌动的情欲和渴望，他在影片中使用了商业电影中少见的远景长镜头描绘人物的连贯动态，为影片增加了标志性的艺术风格特征。新人导演市川准起用富田靖子拍摄了《丑女》(1987)，描写一名乡村少女从乡下来到大城市生活，由害羞自卑逐渐转变为积极乐观。影片故事情节波澜不惊，但却着力刻画了女主角内心细腻丰富的思绪变化，以温和而又纯粹的笔触勾勒了一个普通少女的动人形象。周防正行拍摄了《五个相扑的少年》(1992)，表面上影片是关于一群貌不惊人的普通大学生力图重振相扑这项传统运动的故事，但实质上却贯穿了弱者经过刻苦努力

也能成功的励志主题。借体育运动和音乐来表达成长励志的主题则成为日后日本青春片最常见的分支类型之一。

在此还需要提到的是，日本漫画和动画产业在 80 年代获得了惊人的长足发展。动画电影所涉及的题材、类型和内容也越来越广泛，因为受众的低龄化，青春元素成为必不可少的基本载体，在动画片中和爱情、动作、体育、校园、犯罪、黑帮甚至科幻等各种不同元素相结合。在 80 年代，融上述各种元素为一体的动画电影便是由大友克洋导演的《阿基拉》(1988)，影片设定在未来世界被毁灭后的东京，一群摩托党少年偶然发现了政府高层在利用特殊技术改造年轻人，让他们具有毁灭性的超级力量。故事随后演变为不同势力对存在于少年身上的巨大能量的利用与反利用。影片将科幻和少年黑帮电影类型相结合，但内核却精巧地设置了对寓居于少年身上的摧毁性力量的比喻。影片上映后成为日本 80 年代动画电影的经典代表作之一，产生了世界性的影响。

70 年代之前的日本青春片和成年人电影之间的区别不是那样泾渭分明，许多影星如石原裕次郎、加山雄三、吉永小百合或者山口百惠，尽管年纪轻轻但却努力在向成人的形象、装扮和言谈举止靠拢，影片叙述的口吻也带有不同程度的成年人视角。但经过 80 年代的过渡，在 90 年代我们看到的是与先前在形式和基调上都有所差别的青春片：它开始和社会现实在表面上拉开一定距离，努力塑造独属于青少年的带有封闭色彩的世界，但又形成了对成人世界的平行类比关系。通过两个世界的对照、比较甚至是对峙和冲突，来凸显青少年生活、情感和行为的价值意义，同时不断提出针对外部世界带着怀疑色彩的诘问。当然，日本青春片

在内容上依然保持着一脉相承的演进路线，并在 90 年代初形成了包含不同分支的庞大类型体系。从中我们可以清晰地看到六七十年代的影响：它既包含着对青少年情感思绪的纯粹刻画，又有着成长过程中的苦痛酸甜，并力图塑造上扬的励志积极氛围，同时它还继承了 60 年代青年在叛逆和躁动的思想下爆发出的摧毁性暴力倾向。

纯爱与励志

在岩井俊二的电影《四月物语》（1998）中，一名暗恋学长的女高中生追踪恋人的足迹来到大学，却羞于向对方表达自己的情感。整部影片围绕她如何几次鼓足勇气去和暗恋对象搭讪说话而展开。当她终于有机会在大雨中和学长开始交谈，影片便戛然而止。在西方爱情电影中，双方恋人地位的确立是一种无须多言的前提，影片的重点往往是男女如何克服巨大的困难和阻隔达到爱情的高潮点，从《罗密欧与朱丽叶》到《泰坦尼克号》无不是遵循这一叙事模式。但日本爱情影片特别是描绘青少年之间恋情的影片却有着完全不同的着眼点，正如《四月物语》一样，它在意的是男女之间将爱未爱时的悸动心境，并且将这一爱情的临界状态作为影片的主体内容，而对被落实的爱情的表现反而退居其次。岩井俊二的另一部著名影片《情书》（1995）是这一思路的极致呈现，影片中处在青少年时代的男女甚至没有意识到对对方的爱恋之情，需要等到十数年后，当一方已经去世，另一方才如解谜一般追忆已经逝去的校园往事细节，方明白其中所蕴藏的爱情

含义。

动画导演新海城也专事类似主题的表达，在他的影片如《星之声》(2002)、《秒速五厘米》(2007) 和《言叶之庭》(2013) 中，少男少女在最初的接触中并没有表达内心的情感，随后便被时间、距离、年龄等各种因素阻隔，而打破这些界限最终相遇相知成为片中人物的核心动机。2016 年他的影片《你的名字》被引入中国大陆市场，获得了意想不到的巨大商业成功，而这部影片实质上借用了 1982 年《转校生》的核心概念，让一对少男少女的灵魂通过梦境在对方的身体中穿梭互换，而当他们产生见面的愿望时，却发现身处的不同时空将他们彻底阻隔。

需要提到的是，日本有着其他国家少见的制作青春纯爱动画片的传统。在通常情况下，动画片被认为适用于呈现非现实的充满幻想意味的故事内容。但唯独在日本，表现青少年思绪、感受和爱情经历的现实题材同样会被用来制作动画片，广受欢迎的作品如《岁月的童话》(1991)、《听到涛声》(1993)、《侧耳倾听》(1995)、《给桃子的信》(2011)、《虞美人盛开的山坡》(2011)，甚至是稍稍带着梦幻色彩的动画版《穿越时空的少女》(2006) 都采用了柔和细腻的构思和质朴无华的手法来呈现带着伤感意味的青少年情感波折，它们实质上形成了某种写实主义式的新动画电影美学。

在 90 年代后的日本青春片中，纯爱电影占据了相当大的比例，如《只是爱着你》(2006)、《恋空》(2007)、《天使之恋》(2009)、《我的初恋情人》(2009) 和《花水木》(2010) 这样的流行青春爱情电影无不是在营造着一种淡淡的忧伤氛围，通过生离死别的情

节引出最后几乎无法完成的爱情，达到煽情催泪的观影效果。这里比较特殊的是桥口亮辅的《流砂幻爱》（1995），它以两男一女之间游移不定的性取向为焦点，是此类型中少见的同性题材作品。

日本青春片描写青少年之间的情感并不局限于男女之情，许多电影会从少男少女之间的懵懂好感、羞涩初恋拔升到对一段美好时光、故乡、环境和人情的眷恋依赖。真田敦的《夏威夷男孩》（2009）以一位休学大学生在夏威夷一座偏僻海岛上的老式影院打工的经历，将悠闲的假期时光、轻盈的恋情、逝去的传统和感伤的老电影结合起来，影片并没有任何惊心动魄充满戏剧化的剧情，却用拼贴回忆式的片段叙述构成了一段对夏日情景的水彩画式写生。行定勋的《日出前向青春告别》（2003）描写的是昔日高中好友在迈向成人社会前的一夜相聚，他们感叹时光的流逝、同窗之情的珍贵，抒发对未来人生的淡淡迷惘，交织着感伤而又充满希望的情感，含蓄而真挚。当然这一分支中最出色的作品还要属岩井俊二的《烟花》（1995），用不经意的手法将一众儿时玩伴聚在一起去观赏烟花的过程与流逝的青春时光和对璀璨未来的向往联结起来，让影片充满了理想主义式的象征性诗意。

伴随着周防正行《五个相扑的少年》的成功，励志电影因其积极向上的基调和讲求团结奋进的主旋律，成为青春片中最激动人心的类型。它往往遵循一个固定的剧情模式：为了一项比赛或者演出几名青少年聚集在一起组队出战，克服重重矛盾和困难终于达成了预定的目标。山下敦弘的《琳达！琳达！琳达！》（2005）是这一类型的代表作：影片中几名女生为了在学校文化节上演唱歌曲 Linda Linda 而临时组建了一支乐队，尽管成员们的天赋秉性

并不相同，其间也充满了矛盾与波折，但共同的努力终于让她们得以登台演出释放青春的光彩。与此相似的影片从 21 世纪开始便如雨后春笋一般层出不穷，如《摇摆少女》(2004)、《歌魂》(2008)、《乐与路》(2010)、《摇滚新乐团》(2010) 等是音乐类型励志电影；《五个扑水的少年》(2001)、《乒乓》(2002)、《棒球英豪》(2005)、《青春击球棒》(2006)、《跳水男孩》(2008)、《强风吹拂》(2009) 等是体育运动类型励志片；《扶桑花女孩》(2006) 以小镇女生练习跳草裙舞为题材；《樱之园》(2008) 则描写了一群少女业余演员执着于表演根据契诃夫小说改编的戏剧的故事。

从总体上看，无论是纯爱片还是青春怀旧片，抑或是励志的体育片和音乐片，它们大都摆脱了沉重的现实困扰和思想枷锁的束缚，着力于让观众愉悦感动，体现了正面向上的积极情绪，这也让它们成为日本青春片的主流。

困惑、友谊与成长

北野武在影片《坏孩子的天空》(1996) 中刻画了这样一对中学好友：一个沉默寡言，一个勇猛好斗。他们以拳击为爱好，幻想着打遍天下无敌手，但一个在拳击赛中失利，另一个在黑帮争斗中被打入谷底。几年后他们相遇，一个为杂货店送货，另一个流落街头。但他们依然对未来怀有期待，因为他们依然年轻，人生才刚刚开始。《坏孩子的天空》讲述的是成长阵痛所带来的苦涩和希望，青春在诱惑和随之而来的失利中遭受挫折，但仍顽强地保持着生命力。正是这样带着伤感意味的暂时困惑和百折不挠勇

气的内在精神让《坏孩子的天空》成为这一分支类型中最出色的
一部影片。

岩井俊二在《花与爱丽丝》（2004）和它的动画续集作品《花
与爱丽丝杀人事件》（2015）中，刻画了两个纯真而又充满趣怪的
中学女孩，她们的友谊在爱情的骚动中波折徘徊，最终都成为情
感成长道路上带着甜蜜和心酸的插曲。岩井俊二打破了商业电影
常规的线性结构，用散点叙事的方式拼接了众多少女生活中的动
人瞬间，将青春的美好描绘得沁人心脾。无独有偶，根据少女漫
画改编的电影《娜娜》（2005）塑造了两个同名但性格迥异却又相
知相伴的女孩，生活中所遭遇的情感挫折反而让她们之间的情谊
更加牢固深厚。日本青春片所着力强调的一点就是青少年对于友
谊的珍视与真诚，特别是在成人世界物质欲望的诱惑、利用和欺
骗下依然保持初衷不变，就更显出它的弥足珍贵。导演原田真人
在《涩谷24小时》（1997）中讲述了一名梦想去美国的少女流落
东京街头，只能依靠成人援助交际的方式在短时间内挣够所需的
路费。观众在影片开始会误以为这是一出青春梦碎的阴沉悲剧，
但未承想她在一天内所遇到的同龄人，无论是在东京街头游荡的
不良少年还是参加援助交际的女性伙伴都保持着一份真挚的友谊
之心，一起协助她与丑恶肮脏的成人世界对抗。影片最终演变为
在扭曲疯狂的物质世界中对青少年纯真友谊的赞歌。

《涩谷24小时》中表现出的青少年对虚伪市侩的外部世界
的厌恶和渴望保持纯真内心的诉求是日本青春电影永久的主题之
一。山下敦弘在《不求上进的玉子》（2013）中塑造了一个从大
学毕业却抗拒走向社会而退回家中独居的女生，表面上她无所事

事，看漫画、打游戏与父亲闹别扭，而内心中她对成人世界充满了不解和犹豫，同时无限眷恋着即将逝去的青春时光，尽一切力量想要将其挽留在身边。森淳一将五十岚大介的漫画《小森林》以上下两集四个部分的形式分别于2014年和2015年搬上银幕，影片中的女孩从嘈杂纷乱的城市退回位于群山之中的故乡村庄，以制作各种样式精美、口味独特的食物充实自己的生活。影片几乎没有任何线性的故事情节，完全以女主角制作食物的过程以及琐碎但细致的农耕生活片段作为主要内容，导演意图借食物为线索映照出女孩拒绝纷繁复杂的外部世界而向往简单纯粹生活的内心意愿。

在吉田大八导演的热门电影《听说桐岛要退部》（2012）中，仅仅因为一个从未出现的人物桐岛退出了学校篮球部，所有相关的少男少女都陷入不同程度的困惑和迷惘中，似乎一下就失去了行动甚至生活的目标。影片以非线性叙事的复杂结构通过不同学生群体之间的矛盾、冲突与和解，将弥散在青少年中的无谓失落情绪刻画得丝丝入扣。大森立嗣的影片《濑户内海》（2016）以出奇小的格局聚焦两个在学校群体中不受人注意的男生，他们每天放学后都会在河边的台阶上坐着闲聊，发泄心中的愤懑不满，互相吐露人生疑惑和对未来的茫然无措。

讲述青少年的伤感、失落和彷徨也是日本青春片的主题之一，而他们在审视成人世界的过程中产生的困惑与随之而来的成长也最易于和艺术化的个人表达相结合。在这方面河濑直美颇有建树，她的处女作《萌之朱雀》以一个在山村生活的女中学生的视角审视自己的家庭、父母和对其产生懵懂爱情的表哥。她目睹

了家庭的变故和亲人的去世，自己也以释怀的态度面对不成功的爱情。影片脱离了传统青春片轻松的笔触，以一种接近于纪录片的方式记述了少女眼中山村生活的变化，用年轻人的心态去呈现一股厚重的现实生活氛围，产生了艺术电影才具有的反差式魅力。影片获得了戛纳电影节金摄影机奖，这是日本影人第一次获得此奖。随后河濑直美又拍摄了《沙罗双树》（2003）和《第二扇窗》（2014），同样以少男少女之间的情感作为载体，呈现他们对生命、欲望、亲情和友谊的认知成长，两部影片也都入围了戛纳电影节的主竞赛单元，在某种程度上代表了西方艺术电影界对日本青春片艺术价值的认可。

在类似《坏孩子的天空》《涩谷 24 小时》和《小森林》这样讲述青少年困惑、友谊与成长的影片中，我们会发现创作者将自己的立场逐渐等同于片中的年轻人，以一种迂回隐性的方式将自身的价值观借青少年的言行举止表达出来，在某种程度上体现了创作者对成人世界的深刻质疑，这才是这些由成年人拍摄的青春电影的真正表达意图。

反叛与暴力

与 20 世纪六七十年代电影中的叛逆青少年不同，在 90 年代后出品的日本青春片中，他们对于社会的反叛不再需要一个具体的缘由，其行为动机也不再和社会现实挂钩，而是演变为某种既定事实作为前提存在。在《Go! 大暴走》（2001）中，导演行定勋用漫画式的夸张风格塑造了一个朝鲜裔日本少年，因为独特

的身份而徘徊在主流社会之外，但他自我养成了孤傲而疯狂的个性，为了争得自己的尊严和真爱而与周围所有人为敌。在这一类影片中，主角与外界对抗的方式都被外化为肢体的暴力和反叛式的犯罪行为，但他们依然身处一个完整的带有权威性的社会体系中。在《热血高校》三部曲（2007、2009、2014）中，导演三池崇史和丰田利晃彻底把青少年的世界二次元化，学校演变为无政府主义式的黑帮对峙暴力战场，人物乖张的性格和连篇打斗的场面被塑造得异常风格化。导演要突出的是社会体制被砸碎后在青少年身上表现出的藐视一切、无所畏惧的英雄主义气概，这在某种程度上是六七十年代的社会反叛在银幕虚构世界中的精神延续。

日本青少年暴力片自90年代以来层出不穷，其中大部分都是同名漫画和动画的改编作品（如《热血高校》就出自高桥弘的同名漫画作品）。在诸如《蓝色青春》（2001）、《学校制霸》（2008）、《剽悍少年》（2009）、《搞怪少年》（2011）这样的校园暴力片中，充斥着身穿学生装留着古怪发型的黑帮少年形象。日本演艺界由此诞生了一批专门扮演高中学生的明星，其中的佼佼者如《热血高校》的主角小栗旬，从90年代末开始连续扮演了十多年高中男生。

当然，青少年暴力并不仅仅局限于校园黑帮题材的电影中，它还延伸到其他类型片中，成为风格化表现形式的组成元素。三池崇史的《爱与诚》（2012）本质上是一部音乐喜剧电影，但他却把这样的类型嫁接到乖张荒诞的校园暴力内容之中，创造了独特的娱乐性感官享受。老导演深作欣二的最后一部作品《大逃杀》

（2000）将一个班级的少年男女聚集在一座孤岛上，让他们进行生存模式的互相屠戮。在青春肢体的血肉横飞中，我们意识到这是一个对弱肉强食的世界摧毁人类良知的讽刺式寓言。而园子温则在《真实魔鬼游戏》（2015）中以一个校园女中学生血腥暴力的怪诞噩梦循环来象征女性一生无法摆脱的沉重的毁灭性社会枷锁。

区别于上述对暴力过火的银幕呈现，同样也有以更为严肃的口吻探讨暴力与青春之间内在联动性的影片。岩井俊二在《关于莉莉周的一切》（2001）中用细腻入微的笔触从一个常年被校园暴力凌辱侵害的弱小少年的视角出发，审视了青春骚动、理想主义和滑向阴暗面的暴力精神因子之间错综复杂的勾连关系和情绪纠葛。新人导演真利子哲也的《错乱的一代》（2016）则以令人惊叹的写实主义调度手法彻底走向了漫画式暴力电影的反面：影片由青少年针对无辜路人进行无差别暴力行为的不同片段组成，充斥着极为大胆拳拳到肉的写实血腥画面。导演借人与人之间无因由的毁灭欲望探讨了暴力与人类本性之间的潜在联系，并用四种青少年形象象征了日本社会群体中暴力、市侩、狡诈和真诚等不同的特征倾向。

在反叛类型的青春片中，还有一个特殊的分支专门表现师生关系。与现实中教育与被教育的模式毫无共同之处，日本青春片中往往出现的是"以毒攻毒"式的师生对峙。其中最著名的莫过于90年代末红极一时的《麻辣教师GTO》系列漫画、动画、电视剧和电影，它以一名暴走族成员偶然成为高中老师为故事主线，突破了老师刻板、学生捣蛋的常规化套路，别出心裁地用一个外在随心所欲、无所顾忌但内心依然充满正义感的"黑道老师"

替代了调性单一、呆板无趣的学校权威，他既充分释放了学生叛逆而骚动的青春活力，同时又引导学生完成了某种不拘一格的人生观的塑造，这种亦敌亦友、庄谐兼顾的银幕师生关系给观众带来的是耳目一新的体验。在《麻辣教师 GTO》之后类似的师生校园青春片如雨后春笋一般层出不穷，其中又以另类女教师驯服不良学生的《极道鲜师》（2002—2009）为代表，该作品也是先后推出漫画、电视剧与电影，不但在日本，在韩国以及中国的台湾和香港等地都红极一时。不过，并不是所有的日本师生片都旨在塑造一种师生集体叛逆的漫画图景，中西健二的影片《青鸟》（2008）以严肃而略带沉重的口吻叙述了一名口吃的老师以沉默而又坚韧的态度对待学生之间的校园霸凌事件，他的不妥协态度最终赢得了所有学生和老师的尊重与理解。中岛哲也的《告白》（2010）则走向了另一个极端：以一名女教师用出人意料的方式对犯下谋杀行为学生的冷酷报复作为主线，表达了在青春暴力阴影下冤冤相报的恐怖循环。

最后，青春元素在日本电影中并不仅仅局限于现实题材，它更延续到了恐怖和科幻等非现实题材中。如惊悚片《死亡笔记》（2006）和《死亡拼图》（2014）都是以少年以及相关的生活环境作为剧情的基础，而在史诗式的系列科幻动画作品《机动战士高达》（1979—　）中，绝大部分主要角色都被设置成青少年，由他们驾驶着大型机械人参与规模宏大的宇宙战争。在被誉为日本动画片史上最富宗教哲学含义的系列科幻动画作品《新世纪福音战士》（1995—2006）中，拯救地球的重担落在了三名被挑选出来的少年男女身上，他们不但要驾驶大型机械人与入侵地球的使徒殊

死搏斗，还要用并不成熟的思想去承担沉重的精神压力和由此带来的极端忧郁的情绪困惑，他们的青少年身份和思维特征创造出一种内在的青春活力与阴郁黑暗的外部世界正面对抗的独特反差魅力。

结　语

青春片在当代日本电影中占据了极其重要的主流地位。时至今日，没有任何一个国家的电影产业像日本这样每年出产数量如此众多的青春片。并且围绕这些影片的制作，培养了大批出色的青少年演员，如广末凉子、苍井优、妻夫木聪、桥本爱、小栗旬、柳乐优弥等一众明星皆是尚未成年便出现在银幕上而逐渐走红。

日本青春片的影响力也并不仅仅局限于本土，许多作品的热度跨越海峡散播到国外。如《关于莉莉周的一切》《麻辣教师GTO》《你的名字》《告白》这样的影片几乎在亚洲范围内都取得了优秀的口碑和不俗的商业成绩。日本青春片的内容、形式、风格、演员的举手投足甚至是服装和发型也都由日本出发辐射了整个东亚。从20世纪80年代起，我们在韩国、东南亚以及中国的台湾、香港甚至是大陆地区的青春片中都能明显感受到日本元素的影响。可以说，在亚洲地区，日本青春片为青少年的情感、思绪和价值观在银幕上的表达树立了一种标本式的范例。

许多人对日本青春片中泛滥的日式幼齿化氛围颇有微词，似乎银幕上的日本人永远不会长大成熟（特别是以那些年近三十还在银幕上穿着学生装的男女明星为代表），永远处在纯粹的、令人

感到有些扭曲的理想主义的幼稚状态。但当我们仔细体会其中的内涵，却会发现这样看似稚嫩的表达包含着强烈的对成人世界的影射和类比：在日本这样一个相对严酷的等级化社会中，成年人只有在似乎与现实完全脱离的青春学生世界，才能找到自身的情感寄托，并舒畅地表达自身的困惑、不解甚至是充满毁灭情绪的暴力反抗情结。换句话说，日本青春片的受众远不只是那些初高中的在校学生，正是因为它的观众群体已经扩大到成人世界，我们才会在其中看到如此丰富的表现元素和极其多元化的主题。它并不仅仅是成年人幼齿化的口唇期综合征表现，而恰好相反，它是以青春为外壳，以青少年为主角，但以成人世界的运转逻辑和思维兴趣点为主导的平行银幕世界，在其中成年观众获得了无所顾忌释放自己思想和情感的自由权利。这才是日本青春片最大的个性特征。

第二辑

评 论

父权退场的无奈与自豪

——评《秋刀鱼之味》

<center>1</center>

　　小津安二郎在他战后的影片中着力塑造的重要元素之一，是男性长辈和女性晚辈之间的互动情感关系。这一点在他的"嫁女片"中体现得尤为充分。

　　在《宗方姐妹》或者《麦秋》这样的影片中，年轻女性的婚姻更多地与自由意志和爱情的抉择挂钩，这使得其中的人性化气息更为浓厚，与日本彼时战后现代化进程中的时代氛围相对较为贴近。但在诸如《晚春》和其后的"嫁女三部曲"——《彼岸花》《秋日和》《秋刀鱼之味》中，安排女儿结婚却带有了迥然不同的意味。

　　在过往通常的理解里，这一主题体现了传统日本社会中长辈对晚辈所应尽到的责任，同时也是晚辈离开所属家庭时对长辈依依惜别情感的载体。但当我们仔细审视这些影片的构成肌理时，却会发现小津在对年轻女性婚姻的呈现过程中，一方面大刀阔斧地将爱情这一当代婚姻体制理所当然的基础几乎完全砍掉忽略不计，另一方面又以前所未有的仪式感将女性出嫁纳入一个必须遵

循的制度轨道中。在这几部影片中，似乎主人公的情感与婚姻是对立冲突的矛盾关系，年轻女性对长辈的热烈情感留恋远远大于婚姻对她们的感性吸引力。正因为小津将婚姻与爱情断然切割，于是结婚演变为一项制度化而必须完成的任务，成为无论是长辈还是晚辈都不愿接受却也无法阻挡的一条人生既定路线。

　　小津对于"嫁女"这一特殊文本的处理意识在《晚春》中初露端倪：原节子饰演的女儿对笠智众扮演的父亲的无限爱恋几乎滑到了父女不伦恋的边缘，而那个女儿根本无意参加的婚礼以及婚礼的另一个重要参与者新郎则根本未在影片中出现。在《彼岸花》中，父亲对女儿以自由恋爱的方式结婚百般阻挠，并且以父亲朋友的女儿未婚同居沦为酒吧女招待作为下场展现出来。而《秋日和》几乎是《晚春》的进阶 2.0 版，婚姻成为女儿对于寡居母亲无限依恋情感的障碍，需要在三个年长伯父的安排和母亲的自我牺牲下，才勉强接受婚姻的事实而出嫁离家。

　　如果说在上述三部影片中，小津对待婚姻与家庭迥异于常人的处理依然在表面上显得意图难辨，那么在最后这部《秋刀鱼之味》中，他终于把核心思想——父权的忍痛出让——摆上了台面，让我们可以充分理解其意旨所在。

2

　　在影片的开始，小津就设置了一个非常精巧的类比，来凸显在年长男性占主导地位的家庭中，年轻女性不可替代的作用。影片中的父亲平山丧妻多年，他的好友崛江娶了一位非常年轻的夫

人，由此在酒席间显得春风得意，幸福感倍增；画面一转，平山回到家中，迎上来的是同样年轻的女儿路子，我们发现路子熟练地照顾父亲和弟弟，完全充当了这个家庭缺失的妻子／母亲的角色，而她在父亲和友人的谈话中已经被缺席安排要相亲出嫁。对比刚刚娶得年轻妻子的崛江和即将"失去"女儿的平山，我们似乎意识到了在家庭中年轻女性对于年长男性的意义所在。

小津在这里通过隐晦但有效的文本暗示，轻巧地抹去了妻子和女儿之间本应界限分明的差别，而把她们看作一个女性整体，对家庭中占主导地位的丈夫／父亲具有不可或缺的情感性服务价值。

但随后平山见到了年老而寡居的高中老师，他的女儿因为常年服侍父亲而错过了结婚的年龄，成为嫁不出去的"剩女"，这让平山又意识到让女儿永远处于从属于父亲的服务性地位对她同样是一种灾难。

在平山对女儿的去留犹豫不决时，小津却让周围的环境反复提醒他妻子和女儿这两个概念之间的联系：酒席间，他的老友河合在自告奋勇充当路子的媒人的同时，总是有意无意地提起崛江新娶的年轻妻子给他带来的欢乐，甚至打趣到他已经飘飘欲仙而死；当平山跟着偶然遇到的从军时期的下属来到酒吧时，又遇到只比路子大几岁的年轻女老板，他立即辨别出对方长得很像他去世的妻子。

实际上，在《秋刀鱼之味》的"嫁女"这条故事主线上，平山恰恰是在"将女儿嫁出"和"失去家庭女主人"这两者之间徘徊。小津让男主人公的伤感和女儿的婚嫁形成了一对不可调和的

矛盾。他必须在这二者之间做出选择。

需要提到的是，在传统的东亚社会中，女性在合适的年龄出嫁从而协助男性组建新的家庭被视为一种社会规范中应尽的义务和责任。毕竟，稳定家庭模式的不断建立是整体社会与国家结构良好运转的基石。作为海军退役舰长的平山在军乐响起时表现出憧憬怀念之情，其实也让他在无形中感到了对整体国家社会制度应负的责任。而旧日老师对女儿婚姻问题的失责忏悔，也让平山感到不能让女儿守着自己孤独终老，这才下定决心要把女儿嫁出去。

有意思的是，当平山返回家中准备和女儿谈论婚嫁之事时，女儿正在做着一个家庭主妇的日常工作——熨烫衣物。面对父亲的催婚，她首先表现出心不在焉，随后又以"僵硬"的表情拒绝父亲的提议，一根筋地表示要一直照顾父亲和家庭到底。此时，小津嫁女片中一个一以贯之的古怪特征显现出来：年轻女子既不想谈恋爱更对与相爱的同龄人结婚缺乏兴趣，她们唯一的诉求就是留在现有的家庭结构中服侍长辈，当然在此小津给出的理由是她们对家庭中占主导地位的代表——无论是父亲还是母亲——怀着深厚的难以割舍的恋情，对作为如是家庭的一枚"构成零件"而永久停留在这样的权力结构中表现出心甘情愿的快乐。

但女儿越是表现出不能舍弃的依恋，父亲做出的嫁女决定就会让他的形象显得越高大。本来在日常生活中常见的子女恋爱结婚，在小津的电影中变成了父亲做出的带着揪心疼痛感的牺牲：他放弃了对女儿的所有权（后者在家庭中同时扮演了女儿和妻子的角色，成为他生活中不可或缺的部分）。作为观众的我们甚至到影片的结尾都对路子是否喜欢相亲对象一无所知，也无缘得见二

人在婚礼上是否表现出相亲相爱。这对于小津来说完全不重要，因为他已经实现了影片所要表现的真正意图：一个父亲舍弃了女儿对自己的依恋与照顾，将她推上了他所认为的正确生活之道，而这个"道"并不在乎生活在其中的人是否心心相印、互相爱恋。"好好地去做，才会幸福"，这是平山在女儿盛装出嫁前留给她的最后嘱咐。

女儿在华丽的和服衬托下越端庄秀丽，就越代表着平山"失去"的宝贵，也让他的牺牲具有了崇高的价值，这才是小津在《秋刀鱼之味》中想要真正褒扬的品质。他刻意对父女情感的渲染和片尾对父亲孤独落寞情境的慨叹，让观众直接忽略了正常生活中年轻女性作为个体的爱情和生活需求，而只是感到了父亲的"伟大"，因为他为了某种更高阶的总体秩序规则的完整和尊严而做出了牺牲。

3

在《秋刀鱼之味》中，还有与嫁女主线并无实质关联的一些支线情节颇值得玩味。

小津在影片中刻画了平山的长子幸一和妻子秋子夫妇的家庭琐事。二人时常为家庭开支问题而互相轻微争执，引起他们拌嘴的都是对物质欲望的渴求：无论是丈夫想买的高尔夫球杆，还是妻子心仪的白色手提包、电冰箱和真空吸尘器，都是受西方资本主义文明渗透影响下的现代生活物质产品，为此丈夫甚至不惜以向父亲借款的方式来满足他们小家庭的物质需要。

另一方面，在酒吧中，平山和下属回忆起军队往事，随之展开的却是"如果日本战胜会怎样"的假想。借下属之口小津同样隐晦表达了对西方文明入侵日本社会的不满：如果没有战败，那些西方物质和文化产品便不会像现在这样潮水一般涌入日本。

接下来酒吧老板娘（被平山认作与妻子相似的那位年轻女子）放起了大家耳熟能详的《日本海军军歌》。在音乐声中，下属模仿起旧时军队检阅时敬军礼的姿态，并且鼓励平山加入。这时我们发现，随着节奏举手敬礼的平山，脸上第一次露出了发自内心的笑容。

在对这些支线细节的点滴描绘中，小津将两代人不同的生活态度充分展现出来：年青一代几乎毫不掩饰地拥抱各种物质和精神诱惑，而老一辈则只有在已然逝去的往昔荣耀中才能找到些许安慰。小津将这两股对立冲突的价值观念设置为《秋刀鱼之味》的背景，当我们在时代变换、新老势力此消彼长的语境中再次体会父亲嫁女的主线故事时，被忧伤的父女别离之情遮掩起来的社会政治意识形态意图终于比较清晰地显露出来。

日本在战后面临着旧思想体制被迫瓦解的现实。战败的命运不但让以美国通俗文化为首的西方文明大举侵入日常生活，同时也让明治维新以来被统治集团奉为全民思想支撑的某种至高无上的"道统"陷入存在危机（我们可以将其粗略地归纳为以"忠"为内核糅合了武士道精神和神道教思想的统一社会意识形态）——它对指导社会生活、政治制度甚至是国家发展的有效性遭到了普遍的质疑。传统的士大夫阶层在无限留恋道统框架下的精神生活

的同时，也隐隐意识到它对社会发展和国家中兴的阻碍，因而形成了一种留恋但又不得不放弃的复杂心态。

从《晚春》起，对此深有感触的小津就牢牢抓住这一心态作为其嫁女片的实质精神内核，那些在我们看来"腻"到颇有些古怪的父女／母女依恋之情，在类比、暗喻的层面上解读就变得豁然开朗：在东亚儒家文化中，家与国一直是在不同层级上具有内在相同实质的统一体，而小津嫁女片中的家庭恰恰是国的微缩模型，其中占主导地位的长辈（特别是父系男性）是对道统怀有无限憧憬与留恋的旧有士大夫阶层的象征，而待出嫁的女儿则等同于在父权主导的架构体制下，面对新文明冲击左右徘徊的子民。

小津在此臆想了这部分子民对代表传统／道统的父权所怀有的无法割舍的恋情。与此相对，父权则像家长对待子女一样无限体恤和关爱自己的子民。当我们把这一对照关系纳入《秋刀鱼之味》中，会发现这其实是一部歌颂道统伟大牺牲精神的作品。为了整体制度的延续，它出让了自己对于子民的控制权，将后者推送到它认为合适的运转轨道上，哪怕这个轨道与其自身利益相背离。

婚姻在这里成为让整体制度得以客观良好运转的渠道，部分是因为在传统观念中不断组建新生而稳定的家庭是东亚文明观念中的立国之本。同时，将子民从旧有秩序体系中剥离，让他们接受新的外来文明的熏陶，也是道统为了整体制度的生存和发展而不得不做出的让步。尽管这种新文明刺激了年轻人的物欲，让他们变得庸俗、贪婪、市侩和自私（以幸一的家庭为代表），为旧道统在精神上所不齿（作为小津副导演的今村昌平和小津关于"蛆虫"

电影之争，可以从侧面彰显小津心态上的高贵和对世俗的不屑一顾），但它却不得不低头承认该文明的有效性和自己不合时宜的落伍。

于是，尽管平山如此依赖和留恋女儿路子，但他依然不得不把她出让给新时代，只是为了一个更高层次的秩序得以重整而延续下去；而女儿尽管对父权家庭如此热爱和留恋，但同样也要为这个高阶体系的发展被迫与父权剥离。二者都为他们所认可的外在先验秩序做出了牺牲，相比起来，父权的牺牲精神则更为决绝：女儿依然年轻朝气，拥有可以掌控的未来，但是父亲却已经垂暮，只能在离群索居之中慨叹、回忆往昔的荣耀，并咽下失去权力的痛苦。这便是平山在军乐声中的敬礼和酒后的呢喃中传达出的思想实质，他只有借着军乐返回过去才能感受到发自内心的充分释怀。那闪耀着旧道统的帝国旧日荣耀才是其父权真正的支撑基础，而在影片结尾酒吧里两个男人戏仿天皇战败讲话，则代表着这一荣耀的悲剧性陨落。它像刀子一样刺痛着落败传统的心脏，让它在不得已交出控制权并退场时感到了无可比拟的剧烈疼痛。

路子的婚礼和她所嫁的新郎则理所当然地在影片中绝迹：他们是在客观上击败父权并夺走其精神依赖对象的对手，为何要在一部歌颂伟大父亲的影片中为他们多费笔墨呢？

在此前的一系列小津嫁女片中，他都将如是意识形态内涵通过聪明而又谨慎的手段包藏在家庭长辈与晚辈之间强烈的依恋之情中，并不惜以非正常甚至滑向超越情感伦常的方式加以渲染，而这种情感中的色情意味之所以并未被真正挑动，正是因为本质

上它的每个毛细血管都渗透着严整的道统意识形态表达血液。在《秋刀鱼之味》中他终于部分地掀掉了伪装，明确地表达出他对传统日本社会父权架构的无限憧憬。在这样的架构中，父权对于子民的统领、控制和所有权具有无可辩驳的正当性，而子民对于父权的爱戴和忠诚更应当无条件地贯彻执行。

4

导演吉田喜重曾经在回忆文章中提到小津喜欢在电影中说"反话"的习惯："小津讨厌说真心话，可能认为那反而是虚伪。"如果说《晚春》依然是一部调性与真实意旨或多或少相符合的作品的话，那么在随后的作品中，他更倾向于采用轻松诙谐的语气来负载沉重的主题，以形成一种鲜明的反差来遮掩他实质上是保守主义的思想表达。

这也是为什么《秋刀鱼之味》采用了如此欢快的配乐，甚至连军歌都变奏成跳跃的舞曲节奏；成了"剩女"的老师的女儿掩面哭泣时响起的却是轻快流畅的行进式旋律；而伴随着嫁女讨论的永远是几位大叔之间带着挑逗意味的轻松玩笑；特别是在结尾的军乐声中，小津刻意安排一个酒吧女招待踩着节奏扭动身体穿过画面，以轻佻挑战庄严，隐约透露出权威被世俗解构后的无力与无奈。小津在此成功地塑造了一种举重若轻的整体氛围，意在勾勒影片的主体父权在面临巨大危机挑战时所表现出的宽厚、沉稳和乐观心态，既是对其正面形象的一种有效粉饰，也是对他所认为的外在世界的"轻浮堕落"的一种讥诮讽刺。

同时，在具体剧作细节的处理上，小津非常善于运用独特的"心机"来构筑表达方式的平衡性。比如，对于明显在家中处于从属服务性地位的女儿，小津故意要赋予她对待男性时的某种训诫式命令语气。在酒吧中假想日本战胜所取得的辉煌时，他一定要让平山在最后补上一句："还是我们战败比较好。"对于本质上被物质生活驱动而无意识地随波逐流的幸一夫妇，他也时不时要补回"善意"的笔触来呈现他们与父亲平山之间表面的融洽，以柔化两股不同思想趋势之间的本质差别；甚至在平山和幸一讨论酒吧女老板是否像其去世的妻子时，他也要让人物在最后做出结论："仔细看还是不太像。"在客观上小津制造了一种特殊效果，即内容和情绪被完整呈现于银幕之上，但其最终的真实立场却被人物用意味深长的暧昧"反话"遮掩抹平。这样的手段在几部嫁女片中被反复使用，堪称小津电影表现手段中最狡黠之处。

<div align="center">5</div>

小津所擅长的隐晦表述方式，让他得以轻而易举地将对日本传统父权社会架构的深厚情感植入看似微观而琐碎的家庭故事中。上述那些细腻技巧的运用，无一不是为了美化影片中弥漫的父权体制的整体氛围与形象。

在他的勾勒描绘下，这样一个在相当长时间里统治日本国民思想的道统体系，在面临被新时代解构而垮塌之际，依然保持着它令人钦佩的自尊、乐观和宽宏的胸怀；它明了自身坠落而无可挽回的命运，于是以一种自诩为高贵的牺牲精神放弃了手中的权

威控制力，将其所属出让给新时代，以便让总体国家秩序得以继续维持运转。在牺牲的自我感动中，它以虽然无奈但却自豪的动人姿态雄壮退场，留下了一个潇洒而宽厚，其悲剧英雄式的精神让旁人落泪不止的光辉形象。

这不单是《秋刀鱼之味》借嫁女的日常生活表层文本所着力塑造的"反日常"高大父亲形象，同样也是导演本人充满认同感的自我肖像。其中非但没有对父权统治的反思和自省，反而传达出难以割舍的留恋和推崇。要说小津作品中实质的右翼保守倾向，正是在这一点上表露无遗。

（《秋刀鱼之味》，小津安二郎，日本，1962）

"蛆虫"的乌托邦

——评《小偷家族》

<div align="center">

1

</div>

《小偷家族》并不是是枝裕和第一次在剧情中提及残缺的家庭和没有血缘的"亲人"关系。实际上从他剧情片生涯的一开始，家庭和维系家庭的核心凝聚力就是他最感兴趣的问题。

从《幻之光》中带着儿子嫁到崭新家庭的单身母亲，到《无人知晓》中被遗弃在家中的四个幼童；从《如父如子》中出生即被调包而在非亲非故家庭中成长起来的两个小男孩，到《海街日记》中被接纳到新家庭中的同父异母妹妹，他一直在尝试审视血缘关系在家庭中所起到的纽带作用。是不是同一血脉就一定会建立牢固稳定、充满关心爱意的家庭关系？或者，人和人是否有可能突破血缘的界限，在陌生的男女老幼之间建立起亲人般的无私情感，发自内心地彼此承担责任并为对方真心付出？

这是是枝裕和在上述影片中反复提出的问题，也是《小偷家族》的外在表达意图。不同的是，在此之前，他一直用一种趋向于正面、积极、融洽的口吻暗暗托起非血缘关系的人情在普通家庭中

带着温和融入感的感性氛围，而《小偷家族》却第一次将非血缘关系引向了负面结局，以一种悲剧性笔触来刻画这组萍水相逢的陌生人的归宿。

<div align="center">2</div>

影片看到结尾，我们才意识到，维系这个拼凑家庭的核心人物是安藤樱扮演的信代。正是在她的主动构造下，她和柴田治才得以加入老太太初枝和继孙女亚纪的家庭，并在弹子房外的红色汽车里，"捡"到了还是婴儿的祥太；也正是她，在最后一刻拦下柴田治没有让他送还小女孩由里，将后者留在身边，最终组成了一个男女老少长幼齐全的家庭；当然也还是她，坐在监狱探视室的玻璃窗后面，将祥太的身世原原本本告诉了他，彻底浇灭了柴田治想要继续做父亲的最后一丝希望，同时也把她此前拼尽全力想要维持的这个临时家庭彻底瓦解。因此，她才是这个家庭的亲手缔造者、精神核心和最终毁灭者。

在审讯员的最后审问中，我们了解了她的动机：她憎恨自己的亲生母亲，在正当防卫中杀死了对她暴力相待的丈夫，又面临无法生育的困境，这一切外在因素将她推向了以非血缘关系来组织家庭的初衷。

但在是枝裕和的安排下，她组织起来的其实是一个带着浓厚底层社会色彩和理想主义情结的微观乌托邦：一群以小偷小摸、欺骗、诱拐为生并自得其乐的小人物形成了和谐的默契，他们将既有的社会规范和伦理道德完全隔绝在这六个人所组成的家庭之

外，通过一种心心相印的默契方式，以温和的心境表达了对周遭世界坚决不融入的态度。

这是一个看似不起眼，甚至粗鄙低贱，但内在却饱含深情的六人乌托邦世界。

3

很多评论都聚焦于这一家人在面对金钱时所表现出的道德缺陷：贪婪、见钱眼开、顺手牵羊、盗窃成性，并认为这体现了人物个性的复杂和善恶莫辨。

殊不知是枝裕和这一次无意满足观察者基于世俗标准而建立的道德洁癖。相反，他倾向于借鉴今村昌平在其影片中构造底层"蛆虫"式人物的方法，去塑造一群充满人格缺陷但又具有强烈生命力的人物。水至清则无鱼，不存在心无杂念的世俗人物，正如不存在完满而理想的模范人格。这些处在社会最末端的"蛆虫"始终都在为一顿饱饭而挣扎，他们面对威胁也会胆怯、退缩甚至逃避，而强烈的生存欲望让他们不放过任何可以获得物质钱财的机会。

但这些市井人物的卑微和道德污点并没有阻碍他们之间产生自然、真诚而纯粹的情感，正相反，他们将这样的情感视为不可或缺的生命重要组成部分。这也是为什么我们在影片中看到柴田治和祥太轻松惬意地边走边分享可乐饼，亚纪把头枕在奶奶初枝的胸前幸福安然地睡去，而当信代被同事威胁要揭穿她"诱拐"儿童时，她目露凶光威胁要杀掉对方——在她的信念里临时家庭的完整是不能逾越的底线。

应该说，在影片的前半部分，是枝裕和其实是结结实实地理想主义了一把：现实中，无人能真正保证这样一群毫无血缘关系的陌生人相处得如此融洽，但是枝裕和却以人物的阶级身份、社会地位和生活遭遇所产生的互相同情与喜爱作为联系纽带和基础，为他们营造了一种孕育在贫民窟中的动人的和谐家庭氛围。他刻意挑战血缘关系的虚伪和冷漠——以由里父母对她的忽略与嫌弃和亚纪父母对她的漠不关心为例，反向凸显了超越亲情关系但处在同一社会阶层的人们之间饱含依恋的深厚情感和爱。

如果说是枝裕和在思想意识上一直是一个"硬核左派"的话，那么他的"左"在《小偷家族》中便体现为对血缘的否认和超越，而对个体之间的阶级情感则充满理想化的期待和肯定。

4

在是枝裕和的构想下，《小偷家族》形成的临时家庭是一个坚实的情感堡垒，它很难被外在世界直接用通行的道德准则和行为规范所攻破，但却可以从内部悄悄地瓦解。

这种可以被突破的弱点来自"儿子"祥太的怀疑。他对自己身世的探究，对不能上学的困惑，对柴田治"摆在货架上的东西不属于任何人"言辞的不信任，都让他和这个家庭的核心情感渐行渐远。当小商店的老板以温和的方式警告他不要再和由里小偷小摸的时候，疑虑终于在寻找到正确答案并回归正常世界的渴望中爆发。

他自残式的偷盗自首是为摆脱家庭情感干扰不得已采取的最后步骤，由此奏响的是整个临时家庭覆灭的序曲，此后的分崩离

析再也不是这个家庭中的其他成员能以个人力量阻止的。

在这个时刻，是枝裕和显示了他初具大师风范而配得上这项戛纳金棕榈大奖的思想高度：他忽然将影片带离了家庭和血缘的表面主题，而引申为一场以乌托邦式的情感理想主义对抗外部世界的悲剧性失败。

信代所构筑的这座温暖的情感堡垒，建立在与外部世界完全隔离的基础之上。被封锁在其中的家庭成员需要付出的是与正常世界脱轨、无法融入社会生活的代价。这个家庭的其他五个成员——奶奶初枝、信代、柴田治、亚纪，甚至是刚刚加入的只有五六岁的小女孩由里，都对此欣然接受并乐在其中，唯有祥太是个例外。他被动地接受这个家庭所带来的社会性束缚，但温暖的情感纽带并不能满足他内心的所有需求，他依然渴望了解自己的真实身份，并由此摆脱封闭生活的卑微，踏入会给他带来尊严和丰富感受的外部世界。他通过自残的方式在情感堡垒的墙壁上凿开了外逃的洞穴，却由此引发了整个堡垒的坍塌。

为此入狱的信代比仍然沉浸在父子情幻想中的柴田治更加清醒。她终于意识到，面对强大的完全无力与之对抗的外部世界，她所竭尽全力维护的小小乌托邦是一个不能实现的梦想，它的破灭或者说被正常世界吞噬是无法避免的宿命。

于是，她带着极为镇静的笑容（感谢安藤樱卓越的表演技巧和对人物心理极其准确的把握）一字一顿地将祥太的身世线索告诉后者，宣告了这个乌托邦家庭最后一丝存在希望的泯灭，同时也潜在提醒在一旁依然一厢情愿爱着祥太的柴田治：醒醒吧，美梦已经做到了尽头，是时候睁开眼睛面对这个残酷的世界了。

但是柴田治执迷不悟，徒劳地追着祥太乘坐的公共汽车，眼睁睁地看着他远去。车窗玻璃将二者分隔在两个不同的世界：一边是忽视所有规则、伦理和道德界限而表达爱意的痴心执着，另一边则是终于踏入正常世界后必须恢复的冷漠疏离，那一句充满眷恋而终于说出口的"爸爸"只有在无人知晓其含义的低声自言自语中埋藏于心底。这才是世界的本来面目，以正义、规范和道德伦理的名义扑灭心中的情感，并将血肉之躯归于哪怕是毫无情感的原位（小女孩由里的命运），将他们塑造成良好运转的机器人。这也是绝大多数世人所期待的生活。

5

与十几年来温吞而刻意克制的用意相区别，在《小偷家族》中，是枝裕和终于不再停留于家庭血缘关系的表层主题中，而是为我们呈现了几个底层的卑微弱者以温和动情的姿态对抗外部世界的短暂的灿烂绽放，以及一出理想主义的情感乌托邦在现实世界的碾压下无奈崩塌的悲剧。

令人钦佩的是，他用以对抗外部社会体系的武器，并不是激烈的正面冲突和头头是道的意识形态说理。他选择了从人类最微观而细腻的个人情感角度出发，以春风化雨般的温柔去挑战庞然大物般固化存在的冷酷理性世界。也正因为如此，在我看来，这是 2010 年以来最实至名归的一部戛纳金棕榈影片。

（《小偷家族》，是枝裕和，日本，2018）

将神秘性燃烧殆尽的意识形态火焰

——评《燃烧》

1

村上春树到底是不是一流作家？长时间以来大家对此争论得不亦乐乎。但确定无疑的是，他在对南美魔幻现实主义的模仿中找到了如何保持其短篇小说神秘性的诀窍：只留下事件的过程和结果，不去追问起因和答案。让人物突破日常社会身份的框架设定，做出匪夷所思、无法理解但又充满表现型个性色彩的行为。其作品的梦幻氛围和日常叙述中渗透出的古怪乖张正是来自这样正常思维逻辑无法囊括的人物行为动机。

作为李沧东影片《燃烧》的拍摄蓝本，村上的短篇作品《烧仓房》对于男主人公之一烧仓房的动机、女主人公莫名失踪的原因，以及这二者之间可能存在的种种联系都语焉不详。他只是以轻描淡写的语气提及它们给作为观察者的"我"带来的轻微困惑，随即便让它们像被风吹起的尘埃一样飘散而去不复存在。

用东方美学概括其特点，我们可以称之为留白；以西方文学理论揣度其意味，它又带有一丝存在主义色彩：事件以被观察到

的发生、发展和结束而存在，观察者对其内在缘由和逻辑的理解无法撼动它的价值。

这是村上春树短篇小说的核心创作方法论。

2

对作品神秘性最好的摧毁方式就是给它套上一个固定的逻辑思维框架，以此限定人物行为和语言的意义范畴，并做出带有明确含义指向的解释。

从这个角度看，尽管借鉴了《烧仓房》的大部分故事情节，但李沧东的《燃烧》在内核上全面走向了《烧仓房》的反面：它并不满足于人物和事件的存在，而是在导演所限定的社会意识形态框架中，企图赋予神秘性一个带着创作者鲜明具象观念的解释。

李沧东是一位意识形态观念极为强烈的作者型导演。无论是《薄荷糖》中对光州事件的指涉，还是《绿洲》中对社会弱势群体的关注，或是《密阳》中对宗教意识形态的质疑、《诗》中面对道德负罪感的煎熬，他都显示出一定要在具体的社会政治事件和道德伦理议题中才能定位自身表达空间的习惯性思路。

当他将《燃烧》的初始创作动机定为要表现韩国年轻人的愤怒时，他实际上指向的是韩国社会巨大的贫富差距与机会不均等所造成的仇视和愤恨：除了穷困、社会不公和为富不仁，还有什么可以大面积点燃青年们持续定向喷发的怒火？

于是《烧仓房》中无法被清晰定义的三人关系在李沧东的改编中演变成了不同阶级身份的对峙：在失业、贫穷、法律诉讼

和爱情幻觉中挣扎而找不到出路的劳动人民子弟、文艺青年李宗秀，对阵富有、潇洒，把工作当成玩耍并且自以为有钱有势就可以决定身外之物（人）命运的本，以及想要摆脱穷困潦倒的命运并被眼花缭乱的外在世界深深诱惑堕入陷阱的申海美。

"烧仓房"由村上春树笔下带着表现主义美感的道德规范破坏行为变成了李沧东作品中富家子弟因为有钱有势而彰显自己对世界决定权的隐喻性标志。

在经历了一系列由底层社会身份所决定的绝望困境之后，片中人物李宗秀终于因为自己爱恋的申海美像被烧毁的塑料大棚一样"被消失"而引爆出熊熊燃烧的怒火，向他无法通过正常渠道挑战的上层阶级（以本为代表）愤怒出击。

3

李沧东在不同的采访中都强调要赋予《燃烧》某种神秘性。确实，在影片中出现了一些没有明确答案的细节，比如猫和水井是否真的存在？到底是谁给李宗秀家里三番五次打神秘电话？本所描述的被烧毁的塑料大棚到底代表着什么？申海美的真实下落究竟为何？以及最后的谋杀究竟是真实发生，还是李宗秀在自己的小说里杜撰的？

但这些支线小细节的不确定都无损于《燃烧》整体大框架的言之凿凿。沿着最传统和简单明了的阶级矛盾认知而构架的主线剧情，将李宗秀必然引向与本的对立之中。这让《烧仓房》中作为观察者的"我"带着好奇探究色彩的困惑和神秘氛围荡然无存。

这些不交代谜底的疑问带来的与其说是神秘，不如说是涂抹在意识形态表达内核上的轻微障眼法，以让影片区别于其他商业类型片的轻薄浅显。

或者也可以这样理解，正是因为无法把握这些挂满问号的细枝末节，李宗秀才陷入失去掌控身边生活的被动癫狂之中。这最终让他走向了通过毁灭富家子弟而释放狂怒火焰的道路，无论这是真实发生的事件还是他头脑中的臆想。

特别是李沧东终归忍不住要在影片中透露些许关于这些谜题的答案信息。比如，在本家中发现的猫、关于申海美"满嘴跑火车"的传言、在本的抽屉中发现的女式红色腕表，以及坐在申海美家中疾速敲击电脑键盘的李宗秀的画面。这些暗示都十分确定地激发了李宗秀头脑中的复仇之火。

对于《燃烧》这样一部社会意识形态观念设定如此明晰无误的影片来说，任何预先设想的神秘性都会被它的固定思维框架所定向引导而消解，最终流于无关痛痒的故弄玄虚。

那些细节问题的答案是什么并不重要，重要的是它们将主角引向了一个确定的思维和行为结局，这才是设置它们的功能意图所在。影片中的这三位人物，因为设定的固化而具有了无法改变的脸谱化宿命，那些企图展现他们人性魅力和血肉生命的瞬间（如那段被反复赞颂的夕阳之舞），都因为从主线情节中无奈地掉队而沦为活动的风景明信片画面。

在影片结尾处燃起的烧毁保时捷911的熊熊大火，并没有向四处无序蔓延肆虐，而只是定向烧毁了本的尸体而已。火光照亮了《燃烧》释放当代韩国社会新形式阶级仇恨的母题。与含义和

指向性模糊多义的原著相反，这部看似明确情节和信息稀薄如空气的改编影片，其实是一部核心观点再明确不过的意义表达影像载体。

4

在影片的构思、形式和表达都滑向了同一个固定的方向，同时只徒有花拳绣腿式的外在"装饰性悬疑"的情况下，无论是创作者还是观看者都面临一个终极问题：是不是探讨了一个在道德判断和社会政治倾向上符合某一部分大众群体价值观取向的问题，这部影片就毋庸置疑出色地完成了任务？

在像戛纳这样的国际性权威电影节上，具有挑动性社会政治议题的影片会条件反射式地激起很多西方电影评论者的肾上腺激素分泌。

但反观一些被贴上明确政治标签的电影人，比如当年在日本被归为新浪潮的大岛渚、今村昌平、增村保造等人，却努力让影片喷发出充满多义性的个人情感。上述这些作者导演虽然以鲜明的左翼阵营面目亮相，但当我们深入《赤色杀机》《太阳的墓场》《清作之妻》这些影片时，却可以发现在颠覆性的反叛表达之下，它们绽放出的是无法被明确定义为善恶美丑，充满瞬间闪念变化的感性与理性情绪。在某种程度上，他们是借意识形态表达的背景平台来勾勒、突出那些无法预测并随时可能爆发的人性异动。

与上述作品恰恰相反，《燃烧》将所有这些具有产生脱轨式变

化潜力的元素全部捆绑在深层意识形态表达的主轴上。那些没有答案的"现象化"细部故事情节皆因为影片核心龙骨的超级稳定而失去了进行衍生变化的魅力。最重要的是，三个人物都因为牢牢嵌入了这条思想意识龙骨中，而仅剩下符号化的表意价值和社会化的身份象征。他们所有的话语、动作和表情都严格地为核心意识形态观念的表达而服务。但这样的观念表达并不能让人物拥有血肉真实、情感异动、不能准确预测的自我。

归根结底，《燃烧》的空洞来自对意识形态表达的依赖。激发李沧东兴奋的创作点其实集中于对道德价值的判断之上，但他又努力地想把这样的判断和个人非理性情绪嫁接起来，而对这两股力量的内在冲突缺乏足够的认识。那些在影片结尾无论如何也按捺不住要亮相的线索暗示，实际上是出于李沧东不能压抑的价值表达需要，而影片的潜在可能性则几乎全部被扼杀。这种深层立意表达上的僵硬，让影片所有在表层细部中意图营造的情感氛围、神秘疑问、迷茫困惑甚至是怒火中烧都失去了回响空间，最终趋向于一场理性确定而感性苍白的无用功。

（《燃烧》，李沧东，韩国，2018）

将"越战"进行到底的太空女权主义打怪片
——评《异形 2》

当我们把詹姆斯·卡梅隆的《异形 2》与雷德利·斯科特 1979 年拍摄的第一集放在一起看，会发现两部电影其实是天差地别毫无相通之处。卡梅隆除了继承瑞士艺术家 H. R. 吉格设计的异形外貌和它四溢横流的口水之外，将第一集的整体风格、表现手法和所传达的核心观念几乎都抛在脑后，另外创造了一个浸透着美国 20 世纪 80 年代通俗流行电影文化的异形世界。

现在看来，《异形》第一集是对《星球大战》式场面宏大但价值观"儿童"的科幻电影的一种全面反动。它形式摄人心魄而主题诡奇深邃，尽管披着科幻的外壳，但更像一部发生在太空时代的希区柯克式惊悚片。其后在 1992 年和 1997 年拍摄的第三集和第四集尽管口碑参差，但也各有特点：前者带着浓厚的末世毁灭氛围，后者更像一则外太空恐怖童话。

总体上，其余三集都以不同的方式突出了"异形"系列的 cult 片特质。唯有卡梅隆的第二集完全跳脱这一系列的整体风格，成了一部英雄打怪式的 B 级动作片。

要分析斯科特异形和卡梅隆异形的区别，可能要上溯到六七十

年代好莱坞类型片的分化。大片场制度在战后二十年内逐渐趋向瓦解，而类似于《埃及艳后》这样耗费天文数字的巨资，几乎赔上二十世纪福克斯全部身家性命却赚不到什么吆喝的所谓巨片，让很多好莱坞片商都意识到高成本大制作不再是划算的买卖，中小成本在内容和动作上下足功夫的商业电影才是未来的趋势。

从 70 年代开始，好莱坞便孵化出了两种不同的中等成本电影制作方向：

一类是口吻相对严肃，以犯罪、惊悚、悬疑或者恐怖为类型，涉及探案、黑帮、政治社会黑幕、冒险、灾难甚至超自然主义神秘现象等题材的影片，如《法国贩毒网》《教父》《唐人街》《柳巷芳草》《电视台风云》《热天午后》，包括《大白鲨》《驱魔人》《闪灵》都是在这一制作方向上发展出的不同类型影片。

另一类则很可能受 60 年代兴起的新西部片之影响，倾向于塑造个性鲜明的英雄主角形象，并以各类动作场面作为影片的核心表现内容，如《肮脏的哈里》《亡命大煞星》都可以看作这一方向上的开山之作。应该说，在初始阶段，这一类型的制作态度还是相当严肃并且带着很强的表现主义色彩的。但当史泰龙和施瓦辛格等肌肉男成为冉冉上升的动作巨星，以及如《第一滴血》《独闯龙潭》这样为他们量身定做的影片成为流行趋势时，这一类动作片便坠向了无脑的深渊。在简单的可以用一句话概括的羸弱剧情之余，追车、倾泻的弹雨、徒手格斗、连环爆炸和怎么打都死不了的男主角成为标志性的特征。这些影片成本花费不多，但却受到了手捧爆米花的美国观众狂热的追捧，成为那个年代典型的好莱坞印钞机式类型电影。

我们可以将斯科特的《异形》看作第一类制作方向的延伸：它的动作场面很少，主要反派异形在影片中的露面时间加起来只有短短的几分钟，但却用大量的笔墨刻画紧绷到极点的氛围，将悬疑惊悚片的内核糅合进科幻片的设定之中。同时它还包含着一个泛政治化的母题：置人死地的敌人恰恰是从自己身体里孕育而出，暗指冷战中意识形态敌人的不断演化和渗透。

而卡梅隆的《异形2》则走向了另一个方向：彼时他刚刚为《第一滴血》续集写了第一稿剧本，把本来还在美国小镇单枪匹马作战的退伍兵兰博又送回了越南战场。80年代各种档次的"越战"片在美国满银幕横飞，于是卡梅隆忍不住把这群本该出现在东南亚丛林中的海军陆战队队员一竿子支向了太空，同时把女主角蕾普莉培养成了女版兰博：在此前和此后的"异形"系列电影中，她都没有和异形真正展开长时间的正面动作冲突，而是想尽办法在肢体对阵占下风的情况下通过头脑和牺牲精神与之对抗（这是人类和异形之间的重要区别）；唯有在《异形2》里，她左右开弓手持自动武器和火焰喷射器与多到数不清的异形大打出手，最后干脆驾驶着机械人和异形皇后硬碰硬地干在了一起。

这些动作设置不仅显示了卡梅隆浸透着好莱坞娱乐精神的粗放思维——显然他认为动作打斗才是本片的核心，更体现在价值观层面上他与斯科特对"异形"这个概念在理解上的巨大差异：在斯科特的设想中，智慧与情感是区分人类与异形的标志；但在卡梅隆看来，人类显然是因为更能打才战胜对手笑到最后，正如《第一滴血》中的兰博。

人物的脸谱化个性设定是《异形2》趋向口水化的重要原因：

这些海军陆战队队员储物柜里贴着裸女照片，满嘴爆着粗口，男战士要么鲁莽无脑要么胆小怯懦，女战士则是一副男人婆模样横行，而来自"公司"的代理人毫无惊喜、不出预料地贪婪、狡诈、自私，完全掉进了钱眼儿里。

如是充斥着陈词滥调的人物形象散见于 80 年代各种 B 级"越战"片、动作片和犯罪片中，卡梅隆似乎就是把他们从各个影片中抽出来打包捆绑在一起扔进了《异形 2》。他们也因此各自重复着最套路化的口水台词和最模板化的插科打诨，将《异形》原本充满神秘悬念的紧张气氛一扫而空，留下一群感觉是出身小镇农场的美国大兵蹲在外星基地里边打怪边唠嗑。

与脸谱化人物相搭配的是最常规套路的动作片剧情：主要人物在执行任务的过程中遭遇逐渐升级的各种困难——武器禁用、飞船坠毁、成员内讧、基地爆炸、叛徒出现、电力切断等。而主角面对不断增强的风险压力，持续爆发出更强大的潜能克服困难击败各个对手。

可以看出，卡梅隆是一名深谙商业剧作秘诀的合格的好莱坞编剧。《异形 2》中的情节和嫁接它们的方式都是各类剧作教材中作为范例出现的结构套路。卡梅隆将它们串联在一起的唯一目的就是为一场接一场的打斗做逻辑铺垫。他尽量避免让剧情过分突兀而干扰动作场面的完整性，致力于让主角人物在合乎情理的故事架构中和异形打得放心舒畅、淋漓尽致。

对于激烈战斗场面和特殊视觉效果的追求让《异形 2》的导演手法也变得简单粗暴。在斯科特执导的第一集中，异形向人类的每一次进攻都神秘莫测而短促有力，爆发力极强；而斯科特更

是惜墨如金，在影片结尾之前始终不向观众展示异形的全貌——他深深懂得省略与留白的魅力所在。

在卡梅隆执导的第二集里，当异形以成排的建制挤在基地通道里几乎水泄不通时，我们意识到这种奇异生物的神秘性已经荡然无存，取而代之的是卡梅隆将它们军队化的构想——与美国大兵对阵的是数量超过他们的一支戴着异形头套的敌人部队。至此，庸俗"越战"电影的思路已经把《异形2》渗透得无孔不入、体无完肤。

其实，在影片于英国片场摄制的过程中，卡梅隆的这种导演思路就遭到英国拍摄团队的反复质疑，其中很多人都是第一集《异形》的团队成员或忠实粉丝。双方因此矛盾冲突不断。在卡梅隆解雇了不听话的摄影指导迪克·布什以后，整个团队开始罢工，需要他当时的妻子兼制片人盖尔·安妮·赫德反复好言相劝，剧组人员才重返工作岗位。影片的最终样貌也证明了英国团队的担心，《异形2》果然对第一集毫无继承，而是全面走向了前作的反面。

卡梅隆的《异形2》被评论者探讨得不亦乐乎的，还有他在其中植入的带有女权主义色彩的母性主题（据说正是因此西格妮·韦弗才决定接手主演第二集）。它不仅体现在执行任务的过程中（女主角蕾普莉由一名随队顾问成长为美国直男大兵的领导者），更体现在她对小女孩纽特的关爱之情上。卡梅隆在这里直接套用了简明好莱坞剧作心理学：蕾普莉因为在太空中沉睡了七十年，回归人类社会时发现唯一的女儿已经去世而且没有子嗣。所以当她在废弃的外星基地发现幸存的纽特时，直接对其产生了母女之情，以至于当后者被掳走成为异形培养皿后，蕾普莉会奋不顾身拼死前去营救。但她却在基地深处遇见了正在产卵的异形皇

后（看到这里我们才意识到卡梅隆把异形设想成了蚁类），她愤怒之下用火焰喷射器将其诞下的所有卵一把火烧光。于是，异形皇后也变成了一位失去孩子的母亲，影片最后的 Boss 大决战实际上是在两位怒火中烧的妈之间展开的。

卡梅隆这样的构思尽管也算对位巧妙，但最终的效果却是把原来带着赛博朋克意味的科幻酷片变成了一场护犊心切的"辣妈"大战。洋枪换成了土炮，拉菲兑成了老白干。这样的设置虽然和家庭观念极强的美国观众在思路上衔接上了，却让片子的整体气质无可挽回地"土鳖"了下去。

《异形 2》是一部典型的 80 年代流行商业电影。卡梅隆向一个固定类型的叙事框架中扔进了"越战"、科幻、女权、母女关系、到处肆虐横行的蚂蚁状怪物异形，以及对资本主义金钱观的庸俗批判等各色元素，以此熬成了一锅大杂烩，而最终的目标只是让主角们在此基础上发挥出强悍超人的肢体力量，用拳头、倾泻的枪林弹雨和火焰喷射器创造出动作为王的视觉感官快感。

它是成功的娱乐片，但在"异形"正传系列里（暂且不提那部关公战秦琼式的搞笑电影《异形大战铁血战士》），却是土得掉渣儿最具"葫芦屯"气质的一部。与前作相比，甚至可以这样形容：雷德利·斯科特的异形和詹姆斯·卡梅隆的异形之间相差的是一辆保时捷 911 和一台农用手扶拖拉机的距离。

（《异形 2》，詹姆斯·卡梅隆，美国，1986）

新瓶旧酒的陈年神话

——评《地心引力》

1

在 2013 年《地心引力》上映之前，美国电影已经呈现出一种娱乐空心化的趋势。"星球大战"系列、"变形金刚"系列和"超级英雄（漫威 /DC）"系列霸占了娱乐片市场的主要份额，并且扩张趋势持续强劲。

这类所谓的 IP 电影追求高额投入，以眼花缭乱的特效技术勾画宏大而变化多端的奇观场面，但在剧情和表意逻辑上迅速滑向低幼甚至低智化。在很多好莱坞电影制片人看来，似乎并不需要繁复的剧作和导演调度技巧，电影也可以大卖。

不过即使在好莱坞内部，对于以漫威为代表的 IP 电影也存在着相当程度的不满（以马丁·斯科塞斯的观点为代表）。虽然其巨大的商业成功堵住了批评者的嘴，但依然有人试图探索商业娱乐电影有别于超级英雄片路线的另一条道路。我们可以把如今在好莱坞闪耀的"墨西哥三杰"亚利桑德罗·冈萨雷斯·伊纳里多、吉尔莫·德尔·托罗和阿方索·卡隆在 21 世纪前十年的许多作品

（尤其是他们获得奥斯卡金像奖的三部影片）看作对此的尝试。

卡隆是三人中唯一一位并未完全"归化"到好莱坞体制内的导演，即使在 2006 年环球出品的《人类之子》中，他依然表现出处理手法上的与众不同：影片严肃的主题区别于美国主流科幻爆米花大片，而对长镜头的痴迷则体现出他在电影技术上不同于一般好莱坞导演的追求。

也正是这两点铸就了《地心引力》成片的来源基础。它希望回答的其实是埋藏在好莱坞许多电影从业人员心中的疑问：是否技术层面的电影表现技巧就一定得搭配无脑弱智的爆米花剧情才相得益彰？以传统的美式个人英雄主义心理剧构架与当代美国电影引以为豪的精湛技术手段相结合是否可以成就新一代高质量的好莱坞电影？

2

《地心引力》开头长达十三分钟的太空行走长镜头让观众津津乐道。尽管它实际上是通过技术手段合成的，但依然体现了美国电影工业的最高技术水平。卡隆和技术人员展示的重点在于移动的组合：大到人物和飞船，小到卫星碎片和螺丝钉都在银幕上依照各自不同的失重轨迹运动，互相之间配合得天衣无缝；再加上摄影机以规律性的环形轨道围绕所有运动物体旋转抓取关键画面，形成了在视觉上叹为观止的调度效果。在技术方面，应该说它做得无可挑剔——这是美国电影引领世界的强项，无人能向它挑战。它所创造的，始终是一个由精湛的技术和技巧托升起来的

银幕视觉奇观。

另一方面，在剧作上，卡隆似乎在刻意挑战漫威、"星球大战"系列电影众多 IP 人物一锅大乱炖的类型，为影片设计了独角戏模式——影片的出场人物仅仅有两位：桑德拉·布洛克扮演的科研人员瑞安·斯通和乔治·克鲁尼扮演的宇航员麦特·科沃斯基。而后者在影片开始半小时后即失去控制向太空之中飘摇而去，只剩下瑞安·斯通一人进行返回地球的艰苦努力。

从默片时代开始，好莱坞电影最青睐的主题之一就是人类如何应对环境的挑战。开拓疆土、征服西部、与恶劣的自然条件做斗争，这些都是美国开国历史的一部分，也是组成美国梦的核心价值观之一。好莱坞电影中兴盛不衰的西部片，本质上就是在详尽刻画开拓者以自身勇气迎战周遭环境中的不可测因素（戈壁、沙漠、印第安人、匪徒等），其他类型的影片如战争片、历史片甚至是警匪侦探片等也都被这样的二元对立思路所深深渗透。它在剧作中形成了最基本的叙事套路：外部环境中的危机在多个层面上威胁主角人物的生存，而人物则在不断应对外界挑战的过程中认知自我并最终克敌制胜。这是一个典型的应激反应心理和动作模式在电影剧作领域的延伸。

以此反观《地心引力》，即使它将故事的背景拉到了太空中，但它的核心构思与上述模式几无区别，而这一思路在默片时代就已经成为标准，尤以巴斯特·基顿的动作喜剧片最为著名。我们在此可以另举与《地心引力》雷同的一例：瑞典裔导演维克多·斯约斯特洛姆于 1928 年在好莱坞拍摄了著名影片《风》，它讲述了一名年轻女子来到陌生的美国西部草原与肆虐的狂风进行斗争的

经历。不但影片中女主角与风相克相生的关系与《地心引力》中瑞安博士与引力之间的关系十分相似，甚至连危机时化险为夷的方式都如出一辙：在《风》中是女主角离家已久的丈夫返回教给了她御风之道，而在《地心引力》中则是在女主角的梦中宇航员科沃斯基钻进神舟号救生舱告诉她启动飞船的诀窍。

九十多年过去了，我们依然看到《地心引力》还在重弹好莱坞恒久不变的危机叙事陈年老调，而在时代、思想、情感和人类面临的问题日新月异的今天，这漂亮新瓶子里散装的旧酒已经挥发成了无味的白开水。这其实是《地心引力》最让人感到失望和泄气的地方。

3

好莱坞是一座永不停歇的熔炉。一方面，它以一种难以企及的包容能力，不停地从世界各地吸纳优秀电影人加入，就像需要不断添加燃料才能熊熊燃烧的火焰；另一方面，它又套在所有进入好莱坞体制内的电影人身上一套沉重的枷锁，它由类型、程式、规矩、美国梦原则、大众娱乐审美口味、政治正确原则和方法派表演等一整套系统组成。无论电影人来自什么样的文化背景，把持着如何先锋前卫的创作理念，要想在美国电影界站稳脚跟，这一套都是他们首先必须消化的"主食"。犹如被套上枷锁的猛兽，好莱坞给了他们放声嘶吼的机会，但前提是必须在兽笼里。

站在这个角度看《地心引力》，承受着一亿美元高额投资的压力，以及先前《人类之子》商业失败的教训，导演卡隆实际上是

放弃了在剧情构架和主导思想上的任何非分之想，他全面倒退回最传统也是最安全的好莱坞原则。而他的整个团队则把重心偏移到奇观性视觉效果的呈现上，寄希望于依靠足够强大的技术手段制造出一部高质量的电影，期待它能在笼子里发出更有格调的嘶吼声。

但可惜的是，所有这些努力并没有把《地心引力》真的带到一个革命性的高度。沉醉于奇观性展示的习惯性思路反而将它不由自主地拉向了与漫威电影相同的道路——撇开积累多年的IP价值不谈，后者在电影本体意义上就是一个经过打包的视觉奇观大杂烩：无论是超级英雄们匪夷所思的奇技淫巧，还是眼花缭乱的战斗场面，甚至是从马戏团服装演化而来的斗篷、紧身衣、高筒靴、外穿三角裤，都是以纯粹外在形式上的夺人耳目为目标。它的内在空洞性和《地心引力》内核的陈词滥调几乎是一丘之貉，区别仅仅可能在于视觉审美的档次高低。

事实证明，尽管奥斯卡为《地心引力》颁发了一座金像奖以褒奖它完美的电影技术实践（奥斯卡本身就是一个技术和意识形态奖项，与电影的艺术质量基本无关），但它依然几乎成为孤例，除了卡隆的两位墨西哥伙伴伊纳里多和德尔·托罗，没有其他人沿着这条道路走下去，继续制作不断挑战技术极限的传统好莱坞电影。反而是漫威电影在这十年中肆虐扩张，以它典型的粗放空洞乐此不疲地在银幕上收割票房。

甚至连卡隆自己也不再对这样内容苍白、技术精湛的搭配感兴趣：当网飞给了他足够的自由进行个人创作时，他的关注点便返回了故乡墨西哥，再次以散文化的随心所欲的笔触制作了《罗

马》。我们依然可以在其中看到他所沉迷的技术性视觉奇观展示，但这一次带着弥漫性个人追忆氛围和社会历史现实色彩的内容终于为其提供了一些坚实的依托，让我们获得了一些与美国电影不尽相同的感官体验。

<div align="center">4</div>

随着马丁·斯科塞斯公开发表对于漫威类电影的质疑，人们终于认识到大银幕电影的空洞化已经成为严重的危机，它实际上在吞噬电影表达的其他可能性，将其变为榨取商业价值的工具。在好莱坞的框架内，像《地心引力》这般对单纯电影技术进行精雕细琢，显然不是对抗漫威势力的出路。相反，它更像是被压抑许久以后，在兽笼里回味旧日时光时发出的一声无奈的哀吼。

电影人需要审视的，其实是好莱坞价值表达体系所构筑的这座牢笼：在一百年前它曾经托起了整个世界电影工业的发展，而在一百年后，它转而成了商业赚钱机器的流水线，将电影人的创造力牢牢禁锢在狭隘的范畴内。

有意思的是，即使在好莱坞，也时不时会有另一种完全不同的声音浮现：当我们看到《真探》《双峰》《老无所惧》这样风格古怪沉郁，完全突破传统套路的电视剧时，才会意识到那些被漫威式大电影挤出好莱坞工业圈的异类，他们转换了一个战场在向主流好莱坞叫板，而这也许才是美国大众影视行业的革新方向。

（《地心引力》，阿方索·卡隆，美国，2013）

平庸时代的告别之作

——评《肖申克的救赎》

拍摄于 1994 年的《肖申克的救赎》能在世界电影排行榜上名列第一，是让人着实感到匪夷所思的事。当年它在美国上映时反应平平，甚至连成本也没有收回，但随后却在录像带市场和电视电影频道放映中逐渐声名鹊起，在 IMDb 的评分投票中，击败了《教父》，稳坐最受欢迎的电影头把交椅。对于一部没有票房巨星、没有女性角色、没有动作场面和特效、长达 140 分钟的逃狱片来说，取得这样的口碑大大超出了所有人的预料。

1

美国电影理论家诺埃尔·伯齐在分析弗里茨·朗的影片《M就是凶手》时，认为影片中存在着一种通用的叙事结构模式，即人物陷入某种特定的环境或事件当中，并由此展开一系列互相关联、具有因果效应的行动，最终导致事件走向的改变，从而形成了新的环境。

在《M就是凶手》的开始，神秘的幼女绑架案不断发生，让

城市陷入恐慌；警察和城市地下社会组织采取了一系列行动以抓捕元凶；最终凶徒归案，而黑社会和警察则形成了崭新的平衡关系。从中我们可以看出，影片中存在着一种清晰的"环境—行动—新环境"的叙事流程，诺埃尔·伯齐称之为大形式。

《M就是凶手》的导演弗里茨·朗借这部影片释放出一个有趣的暗示：在此片之前，他是一名深受德国表现主义影响的导演，而在此之后，他全面倒向了好莱坞体系的行动电影模式——他摆脱了纳粹德国的纠缠，移居到美国，开始了自己的好莱坞生涯。作为弗里茨·朗在德国的最后一部作品，《M就是凶手》代表着他对自己过去影片主导意识与风格的告别甚至决裂。自此之后，他成为好莱坞式影片的制造者。

大形式模式广泛地存在于自格里菲斯以来的美国电影中，它渗透了影片制作的方方面面，从剧作架构到导演技巧，从视听语言的构建到表演方法的形成，成为好莱坞的内在运作逻辑原则。法国哲学家吉尔·德勒兹更认为，大形式之所以在美国电影中占据主导地位，和美国梦意识形态近一百多年的长盛不衰有着直接联系。作为一个带着新教传统的移民国家，所有来到这片土地的异乡人都经历了这样的过程：面对陌生环境的挑战，展开各种行动应对挑战，并由此改变环境而实现自我价值。在美国电影的类型中，无论是西部片、战争片、历史片，甚至是黑色电影，都潜在贯穿着这个单一而强势的逻辑原则，其中当然也包含《肖申克的救赎》这样的逃狱片。

2

在 20 世纪 90 年代的美国电影中，我们可能无法再找出另一部影片能比《肖申克的救赎》更贯彻大形式的流程：银行家安迪被诬陷杀妻而判无期徒刑，肖申克监狱成为给予他绝望挑战的新环境；他必须做出一系列的行为和思想上的改变，以适应这个地狱般的场所，同时又在绝境之中激发出勇气去尝试另一些大胆而危险的行为，挑战甚至改变环境；最终他突破环境（监狱）的限制，逃狱成功并进入一个崭新而理想化的新环境（获得新身份并在海边展开新的生活）。

和六十多年前的《M 就是凶手》相比，《肖申克的救赎》的叙事构架几乎规整得像人工智能编写的程序软件：不但它的整体结构紧紧依照大形式模式展开，它的故事主线和每一条副线都建筑在"环境—行动—新环境"的起承转合之上。

比如，刚刚来到监狱的安迪被同性恋团伙"三姐妹"骚扰性侵，备受欺凌（事件／情况），他屡屡反抗不成行动失败，但终于通过为狱警合理避税解决财务问题而博取了后者的好感，并借狱警之手报复了"三姐妹"中的老大，让他无法再次逞凶（新情况）。再如，典狱长把安迪派驻破旧简陋的监狱图书馆（环境），他在几年之间持续不断地向州政府写信寻求资助（行动），最终获得了回应，得到大批的图书和捐款而建立了一个崭新的图书馆（新环境）。又如，典狱长收了大笔贿赂但又不知该如何将其合法化（事件），安迪则利用他丰富的财务知识制造了一个虚构的人物完成洗钱过程（行动），使典狱长合理合法将大量非法财产存入银行，

而安迪则赢得了典狱长的欣赏（新情况）。

有些时候，新情况的形成并不代表着积极意义的成功，它也有可能是负面意义上的失望和失败。比如，安迪和典狱长因为洗钱的勾当而结成了某种类型的同盟（情况），但当安迪从年轻犯人口中得知可以证明他清白的证据时，他急匆匆地找到典狱长企图上诉（行动），但没想到典狱长却害怕他们同谋关系的暴露而拒绝帮助安迪，甚至谋杀证人阻止翻案，最终导致了安迪和典狱长的决裂，他重新陷入绝望之中（新情况）。面对这样的情况，安迪决定展开一系列行动，最终通过多年秘密挖掘的通道逃狱成功并攫取了典狱长的不义之财（行动），而展开新的生活（最终的新情况／环境）。也正是在影片的这一阶段，副线的微观行动（逃狱）融入了主线的宏观行动（获得自由），汇聚成影片最终的崭新环境作为成功上扬的结尾。

在《M 就是凶手》的结尾，弗里茨·朗安排了一场意味深长的审判：残害女孩的变态凶手 M 面对城市地下社会的成员，绝望地坦白，他无法解释自己犯罪的清晰理由，他只是不能阻止自己不断对女孩们伸出的黑手。换句话说，这是一个没有明确动机的激情式罪犯，但地下社会成员却完全不能理解他的陈述。无论是黑社会分子，还是被动员起来的国家安全机关的警察，都出于清晰的原因和明确的动机展开自己的行为——前者是为了维护非法活动的利益，后者要平息民众的恐慌，维护社会秩序的正常运作。

在某种意义上，《M 就是凶手》的结尾是一场大形式对于表现主义的审判，也是一场理性、逻辑和因果关系对于激情、感性和情绪表达的审判。弗里茨·朗在其中表明了自己的态度：尽管他对感

性充满了超验的理解和同情，但却选择倒向大形式的严格流程，因为后者才是理性社会运作的基础，也是被流行大众文化接受的捷径。

当美国电影发展到《肖申克的救赎》的时代，人物的言语、行为和动作已经完全嵌入了大形式规范下的因果关系行动链条。影片中的每一个人物，安迪、狱友瑞德、典狱长诺顿或是狱警头子海利，都被清晰的理性动机所驱使。它可以是获得自由的渴望、阻止真相暴露的阴谋，也可以是对朋友的同情和信任等，它们都嵌进了大形式流程，成为其中的关键驱动元素。正是在这样的逻辑联动中，影片各条叙事线路逐步向前推进，最终达到冲突爆发的高潮。而在《M就是凶手》中那种无法解释自己行为动机，在激情、冲动和本能欲望驱使下无因行事的罪犯，在《肖申克的救赎》式的好莱坞时代已经消失得无影无踪。

很多观众都表示，之所以被这部影片感动，皆因影片后半段呈现出的宗教情怀和自我救赎意识。似乎主角安迪的个人努力让这座充满罪恶感的监狱和其中的罪人（囚徒、典狱长和狱警）都在某种程度上被洗刷了原罪，获得了被救赎的灵魂。但这样的观点疏于涉及的是，大形式流程之所以在美国电影中经久不衰，恰恰是因为它所带来的新环境/结果和美国梦理想化的实现密不可分。正是通过个人不间断的行动化努力，人们对于未来美好的期待才有可能变为现实。而在行动中对预期结果的热切期待和无比信任，化作了美国梦中理想化的精神升华。

站在这个角度审视《肖申克的救赎》，它的救赎早已摆脱了宗教化的内涵，而演变成对行为转化为预期结果的笃信不疑。我们甚至可以把它看作在特定剧情环境下对美国梦精神的再次验证。

它在大众中受到如此热烈的欢迎，和影片中的人物在逆境中最终
实现梦想的奇迹紧紧联结在一起。它带来的感化式煽动正是给所
有普通人注射的一针美国梦式的麻醉剂。

<div align="center">3</div>

美国电影在20世纪60年代曾经历了一次巨变式的革命，浸透
着各种新鲜思潮和革新性表现手法的影片在那个时代层出不穷。但
到了70年代后期，好莱坞又重新回归保守传统的套路，以大形式
流程批量出产通俗剧情片，这种情况一直延续到90年代中期。

《肖申克的救赎》出品和上映的1994—1995年，正是好莱坞产
生深刻变革的时代。昆汀·塔伦蒂诺拍摄的《低俗小说》（1994），
完全打破了时间进程的顺序，将几段松散关联的故事情节以无序碎
片化的方式组接剪辑在一起，让观众无从判断人物的动机和事件的
前后逻辑关系。它斩断因果链而让事件呈开放式发展的叙事方式在
世界范围内赢得了一片喝彩，也为昆汀斩获了一座金棕榈奖杯。
也正是在同一年，奥利弗·斯通拍摄了《天生杀人狂》，以一对随
心所欲展开疯狂无因杀戮的男女为主角，刻画了一个暴力无序又自
由奔放的癫狂精神世界。差不多一年以后，大卫·芬奇将极致的诡
异和莫名的邪典意识贯穿于他的作品《七宗罪》（1995）中，以宿
命式的被操控和被诅咒作为主题，并以邪恶灵魂的最终胜利作为影
片的结局。几乎出于同样的意图，布莱恩·辛格拍摄了《非常嫌疑
犯》（1995），将人物的命运系于未知的掌控之下，他们所有摆脱倾
覆之灾的努力都付诸东流，最终无法避免被毁灭的命运。在强弱戏

剧性的转换之中，罪恶游刃有余地逃脱法网，正义则被耍得无计可施。甚至在著名的《阿甘正传》(1994) 中，主角阿甘在影片的结尾处，突然停下脚步不再奔跑，彻底退出了行动，不再以跑步作为自己人生意义的终点。相比《M 就是凶手》中意义、逻辑、行为和动机对激情、本能和癫狂的压倒性判决，阿甘退出意义追寻的举动，看上去更像是对前者的一次颠覆性反动。

上述这些在 1994 年、1995 年出产的影片都内在包含了对大形式流程的强烈背叛意味，影片中的人物都从正常而合理的行事逻辑中脱轨，陷入无以名状的由本能驱动的心理状态中，而这些影片也因此获得了极大的表达自由，呈现出多重可能的发展方向。

在这一电影主导思想的革新时期，弗兰克·德拉邦特却重拾好莱坞最陈旧的套路，拍摄了这样一部中规中矩、浸透着叙事规则条框、再现美国梦核心精神的过时之作。它通过最轻易简便的手段迎合了流行大众的通俗心理，为长盛不衰的美国梦意识形态添砖加瓦。但在电影本体上，它毫无进取追求，完全无法与同一年的其他出色的美国电影相比。

而其后的电影史也证明，《肖申克的救赎》是一部与平庸时代的美国电影套路挥手告别之作。随后的好莱坞前行到一个分裂时代：一方面，小成本不拘一格的独立制作异军突起；另一方面，剧情愈加"白痴化"但视觉效果华丽惊人的高成本巨片如雨后春笋般冒了出来；而处在两者夹缝之中的《肖申克的救赎》式的说理造梦煽情影片，则逐渐偃旗息鼓退出了历史舞台。

（《肖申克的救赎》，弗兰克·德拉邦特，美国，1994）

个体内在冲动的肖像

——评《冷酷祭典》

在 2019 年的夏纳电影节颁奖典礼上，奉俊昊手捧金棕榈奖杯，说出了他想感谢的两位法国导演：亨利－乔治·克鲁佐和克洛德·夏布罗尔。

相比以拍摄惊险悬疑类型电影而著称的克鲁佐，夏布罗尔似乎更不为人所知。虽然他被公认为法国电影新浪潮的一员，但却长期被戈达尔、特吕弗和侯麦等人的光环所掩盖。这一次奉俊昊之所以提到夏布罗尔，很大程度上是因为他 1995 年拍摄的影片《冷酷祭典》，几乎可以看作《寄生虫》的母篇。它们有极为相似的主题内容和结构设置，但在《寄生虫》获奖之前，已经很长时间没有人提起这部带着自然主义心理冲动色彩的惊悚片了。

1

在我们通常的认知中，好莱坞电影与欧洲电影可以用商业和艺术来区分。不过当涉及约翰·福特、霍华德·霍克斯、尼古拉斯·雷这样同时兼具好莱坞导演和作者身份的美国电影人时，似

乎又很难简单地用商业和艺术来描述他们与欧洲同行之间的不同。

对此，欧洲电影理论者如法国影评人让·杜谢和哲学家吉尔·德勒兹提出了另一种更为深入的看法：他们认为美国电影是一种典型的"行动电影"，它实际上继承了古希腊悲剧和莎士比亚的传统，让人物的心理活动和他们的外在行为紧密挂钩，任何一个人物的动作或者人物之间的冲突和矛盾，都可以在人物的内心层面找到根源性动机。于是美国电影发展成为一种总体上因果关系明显呈链式线性发展的电影形态。而欧洲电影则从意大利新现实主义开始，故意斩断了人物精神与行动之间的必然联系，他们或毫无因由地在城市中游荡徜徉，或停留在精神活动与实际行动割裂的状态——人内心的欲望、感性和感知仅保持抽象状态，完全不转化为行动，或者突然转化为与动机性心理完全不相称甚至是难以用因果关系解释的不相关行动。

德勒兹甚至赋予了后一类影片一个术语名称——冲动－影像。它专注于刻画人物内心难以揣测的欲望本能所激发的冲动性心理，通常在电影中被强调的"动作"，在此完全沦为临界状态的欲望甚至是兽性本能悸动的辅助刻画手段。也正是通过这样的定义，当代美国电影和欧洲电影之间有了一条清晰的界限。

在德勒兹的"电影辞典"中，20 世纪 20 年代的德国导演像埃里奇·冯·斯特劳亨、50 年代的西班牙导演路易斯·布努埃尔以及 60 年代起寄居英国拍摄电影的美国导演约瑟夫·罗西都是冲动－影像的代言人。而当我们以这样的角度审视《冷酷祭典》时，会发现这也是一部典型的被人物内心无法抑制的复杂冲动所驱动的影片。

2

《冷酷祭典》讲述女仆苏菲应聘来到一个居住在乡间别墅中的中产阶级家庭工作。她努力掩饰自己是严重的阅读困难症患者的事实，但却逐渐无法应对主人勒列夫尔一家四口无意之间的各种日常交流的要求：根据字条购物、寻找文件，甚至是回答杂志上的游戏问答题等。

苏菲把阅读缺陷当作极为秘密的个人隐私，将它的暴露视为自己的耻辱。而面对不断升级的曝光压力，她陷入混杂着焦虑和怒火的敌对情绪之中。在同样对勒列夫尔一家怀有敌意的邮局职员让娜的挑唆带动下，她们二人在小镇上开始了一系列带有挑衅性的出格举动，最终在深夜操起猎枪以突兀的方式血洗别墅。

在影片的中段，夏布罗尔通过新闻简报向观众透露，苏菲曾经是纵火杀死自己父亲的嫌疑犯，以此暗示她和暴力行为之间可能存在的潜在联系。不过，我们在影片的绝大部分时间里，却从未看到这样的暴力因子转化为任何实际的行动。相反，呈现在我们面前的是在压力之下苏菲逐渐紧绷的神经和攀升到顶点无法释放的紧张情绪：在收到主人留下的第一张字条后，她试图通过对照手语发音辨识课本看懂字条的内容，却最终失败而焦虑到极点；面对女主人留下的购物清单，她紧张得不知所措，只好徒步几公里到镇上的邮局求助于让娜；在接到男主人的电话让她寻找一份文件后，她突然挂断电话返回房间面无表情专注地盯着电视，似乎任何将她拉回现实面对问题所在的努力都会招致她的攻击。

我们可以从苏菲面临被揭穿秘密时所表现出的压抑性紧张和决绝的冷酷表情中，体会到潜藏在苏菲身体内逐渐升级至爆发临界点的暴力因子。而勒列夫尔一家人尽管表面友善，却时不时以各种方式将苏菲推到心理上的对立面：男女主人乔治和凯特琳经常毫不顾忌地谈论苏菲的隐私，并用额外的工作占据她的休息时间，女儿美琳达以一种典型的中产阶级施恩者的姿态强加给苏菲帮助，而这一切都伴随着苏菲的秘密随时被揭露的危险，于是敌对甚至毁灭性的情绪在这间别墅的各个角落蔓延开来。

有意思的是，每当苏菲陷入失去尊严的困境边缘时，她就会返回自己的房间将电视打开，并立刻沉入电视节目所勾勒的另一个虚拟而喧嚣的世界。正是在这个不需要阅读而只有听说的世界中，她内心的一切积郁、紧张、愤恨甚至是欲望得到了某种程度的释放和满足，这是她在别墅的环境中所构造出的另一个隐秘的内心世界。这两个世界的冲突在影片的绝大部分时间内并没有引导出直接的正面对立，而仅仅停留在苏菲同时兼具冷酷、镇静和压抑自我的眼神和表情中，似乎暴力正在她的体内积聚冲撞而达到了喷发的临界点，但又因为寻找不到突破口而停顿下来。从观众的角度，我们观察到了一种难以名状的抽象静态暴力氛围和它所制造的心理压力、悬疑、困惑以及激而不发的潜在可能性趋势。

3

从 1959 年的《表兄弟》开始，夏布罗尔就一直对刻画中产阶

级心理活动以及它与其他阶层的差异颇感兴趣。在《冷酷祭典》里，他通过人物个性、背景和关系的精心设置将这样的差异对比发挥到了极致。影片设立了几条性质相近但表现各异的阶层分割线，并巧妙地以寥寥数笔就勾勒出人物在不同的分割线两侧的对立状态：

A. 主人 / 仆人

主仆关系在影片的一开场就被确定，勒列夫尔一家人在表面上对苏菲相当友善和关照。但随着剧情的展开，我们逐渐感到了男女主人遮掩不住的轻视态度：他们经常毫不避讳地对她评头论足，占用她周末的个人休息时间为他们服务，甚至开始干涉苏菲的个人生活——阻止她与让娜私人友谊的建立。他们在彬彬有礼的态度下隐藏的是颐指气使的本来面目，而苏菲却很难对这些令人不快甚至挑战她个人尊严的细节做出恰当的反击，只能将其作为潜藏的不满与愤恨淤积在心底。

B. 中产阶级 / 底层劳动者

勒列夫尔一家是典型的法国当代中产阶级，在政治正确的思想意识形态占统治地位的 90 年代，他们并未过分强调他们与苏菲的阶层区别，反而做出各种姿态将苏菲引为表面上的家庭一员。但别墅内居住、活动和工作空间的差异和隔离，自动将双方划归为不同的阶层，而建立在这样差异之上的，是中产阶级不为常人所察觉的伪善。

在影片开始不久，女主人凯特琳在带领苏菲参观完房间众多、功能齐全的别墅以后，便来到了苏菲的女佣房。房间屋顶倾斜，窗户狭小昏暗，摆着被勒列夫尔一家淘汰的旧电视。尽管凯特琳满脸

堆笑礼节性地询问苏菲对房间是否满意，但很明显这就是她为苏菲准备的唯一住处。居住条件的差异一下就把苏菲和勒列夫尔一家在同一屋檐下分割于两个不同的世界。而属于她的空间，除了这间卧室，就是凯特琳特意强调的苏菲的劳动场所——厨房。

再比如，大女儿美琳达看似乐于助人，常常提醒苏菲保护自己的利益，不要完全服从勒列夫尔夫妇的命令，更没必要理会他们对于苏菲交友的干涉。但另一方面，在不经意中她又不自觉地体现出中产阶级的冷漠与自私：在帮助让娜修好老爷车后，她嫌恶地将擦手手帕扔在让娜的身上；当苏菲威胁将她怀孕的消息告诉父母之后，她立刻倒向了中产阶级家庭一边，将自己原来的立场完全抛在脑后。

C. 知识阶层 / 劳动者

在西方后现代理论中，"知识"已经逐渐取代传统的阶级辨识标准成为社会阶层划分的坐标之一。夏布罗尔准确地把握了这一思想的本质，以寓言式的手法将女主角苏菲设定为无法获得文本知识的劳动者。在勒列夫尔一家看来是与生俱来的文字阅读能力，对于苏菲来说是无法企及和克服的人生障碍。当她站在男主人书房的门口时，浑身不自觉地颤抖，满屋的书籍让她产生了本能恐惧。当一系列由识字 / 阅读困难引起的细小问题逐渐在苏菲的身上发酵成她无法逾越的工作甚至生活上的障碍时，我们意识到也许传统的阶层差别可以通过平权运动、生活条件改善甚至是革命来改变和消除，但由知识水平的差距而产生的认知能力、思维能力甚至生存能力的劣势却很可能终生无法扭转。

由此回看《冷酷祭典》，夏布罗尔几乎塑造了一个知识等级

社会运作的微观模型。它并没有直接在知识阶层和劳动者之间制造对立冲突和矛盾，却将双方固化在一个几乎无法改变的位置上——当一方在为几个不认识的单词焦灼不堪引为内心耻辱之时，另一方却正舒舒服服地躺在沙发上欣赏歌剧《唐璜》，这样的差距在弱势者心中逐渐酝酿的是一股无法化解的仇恨。

D. 权威体制／叛逆者

夏布罗尔同样注重在影片中构筑社会模型的完整性，这也是他在影片中加入邮局职员让娜这一角色的原因。后者身上同样潜藏着不可预测的暴力因子——她曾经在家庭事故中误杀了自己的孩子，同时又是一个唯恐天下不乱的挑衅煽动者。很显然她对于勒列夫尔一家富足的生活充满了妒忌与不满，但她扮演的更像是一个对固有制度的虚伪进行匪夷所思的挑战的无政府主义者角色：她私拆勒列夫尔家的信件、鼓动苏菲反抗凯特琳的剥削，甚至故意搅乱当地天主教会的慈善募捐活动。正是在她对抗权威体制的示范作用下，苏菲内心不断积压的愤懑转化为针对勒列夫尔一家的叛逆。

4

夏布罗尔并没有止步于对阶层差别的描述。在影片接近结尾处，美琳达强迫苏菲和她一起做杂志问答游戏，苏菲的阅读缺陷终于暴露。耻辱感爆棚的苏菲情急之下的反应居然是威胁要将美琳达怀孕的事情告诉她的父亲——这几乎是一种儿童斗气式的讹诈。每当苏菲面临这样的危机时，她几乎找不到与之相称的具体行动来缓解内在酝酿的怒火，只得将情绪冲动的矛头指向自己（挂断电话、

紧盯电视的专注和沉默揭示出她内心翻江倒海一样的剧烈起伏）。

看上去，她处在软弱无力的被动地位，但一系列的情绪积累却会促使她用突然到来的粗暴去补偿自己先前的弱势地位：在没有选择余地的时候，便以屠杀这种最极端夸张并且与常识逻辑完全不相称的形式爆发。

将夏布罗尔引为电影导师的奉俊昊，在《寄生虫》中以精心预设的阶级界限让人物在各自既定的轨道上上演了一场命运交织、你死我活的冲突。而对阶级身份差异的强调，则明示了这出鲜血四溅的悲剧的缘由。《冷酷祭典》看似与《寄生虫》有着相似的出发点，而且都在结尾安排了一场发生在主人家庭内的大屠杀。但夏布罗尔跨越了不同侧重的阶层对立关系，用手术刀一般的锋利和极为冷静克制的耐心深入女主角的内心，将她复杂的自卑与自尊这一双重心态完美刻画出来。阶层差别是点燃血腥杀戮的重要导火索，但人物内心在压抑中爆发出的自我防范式的进攻冲动才是炸弹本身。

《寄生虫》严守着阶层对立的概念化设定而发展成为一部戏剧冲突强烈，人物有着清晰逻辑和动机的行动电影，其类型化和娱乐化特性被发挥得淋漓尽致。而《冷酷祭典》则走向了反面，它由阶层对立入手，但随后摆脱了确定的阶级概念统领而向人物心理的纵深挺进，意在创作一幅带着强烈作者色彩的个体内在冲动肖像画。它揭示出任何一个看似无法用逻辑清晰解释的社会现象，本质都是由社会性外因和个体内在本能冲动的混合体所构建。

（《冷酷祭典》，克洛德·夏布罗尔，法国，1995）

那个不可理喻的对手

　　《群鸟》在希区柯克的作品中是一个非常出挑的存在。在此之前或之后，希式影片都是逻辑严谨、叙事完整并且主旨清晰，他也因在好莱坞电影的框架之内向影片植入了崭新的情绪因子和思维逻辑关系而声名鹊起，并步入大师的行列。但《群鸟》显然不在这些通常架构的悬疑／惊悚影片范畴之内。它以不具备理性思考能力的海鸟对人类进行疯狂攻击为故事主线，但并不对主题做进一步的合理性解释，这使它具备了非同一般的神秘性。尽管影片依然具有希区柯克典型的心理悬疑紧张氛围，但导演究竟想要通过一群飞鸟对人类的无因袭击说明什么，这成了电影史上被持续讨论的话题。

1

　　《群鸟》的前半部分更像是格调轻松浪漫的爱情故事：女主角梅兰妮在旧金山的宠物店里结识了英俊潇洒的律师米奇。出于好奇，她买了两只"爱情鸟"作为给米奇年幼妹妹凯西的礼物，驾

车来到米奇在海边小镇的别墅度周末。

梅兰妮和米奇的感情火速升温，但这时诡异的事开始发生：一只海鸥攻击了在湖中驾驶小船的梅兰妮，将她的额头抓破；随后成群的飞鸟袭击了正在开生日聚会的孩子们，它们不但追逐毫无防备的儿童，还从烟道飞进米奇的家中大肆破坏；第二天早上，大家发现海鸥开始以自杀攻击的方式袭击小镇居民，很多人遇害，包括米奇的前情人和好友安妮。所有人在惊恐的同时也陷入了深深的困惑：这些原本看上去无害的鸟类为什么突然对人类展开了无差别进攻？

在梅兰妮和米奇的爱情故事线之外，希区柯克还安排了另一条米奇与母亲莉迪亚的情感故事线：莉迪亚的丈夫四年前去世，她将撑起家庭重担的责任全部寄托在儿子米奇身上，并因此莫名担心米奇会离她而去；出于自私心理，她不惜搅黄了米奇和安妮的恋情，也理所当然对不期而至的梅兰妮满怀嫉妒和敌意。这条充满莫名恐惧、嫉妒和仇恨的故事线，在希区柯克的安排下和群鸟对于人类的攻击悄然对应了起来。

2

法国哲学家吉尔·德勒兹在他的电影理论著作《运动—影像》关于情感的章节中阐述了一个特殊的概念——情状。在一些影片中，导演会有意识地描绘这样的情绪状态：它形成于某个人物的内心，却从他们的身上漫溢而出，弥散在周遭空间，成为无形而具有隐性渗透力的情绪因子，感染了空间中的一切人物和事物。

德勒兹曾经以德国导演维姆·文德斯的影片《爱丽丝漫游城市》作为情状电影的典范；香港导演王家卫的影片《阿飞正传》《东邪西毒》和《重庆森林》也同样是情状电影的代表。如果我们对电影中的情状发展史追根溯源，拍摄于1963年的《群鸟》或许是第一部有意识地利用它表现情绪在时空中肆意弥漫的影片，但这种情绪并非常见的朦胧爱情或柔情蜜意，而是一种让人心悸的嫉妒和敌意。它产生于人物不可告人的内心活动中，却在他们不自知的情况下像四溢飘散的毒气一样弥漫在整个小镇的上空。群鸟的攻击则是它感染鸟类后失去控制、反噬人类的象征。毫无疑问，这是一种负面情状。

如果我们仔细研究影片的叙事线路发展，会发现群鸟的每一次攻击都和人类之间敌意情绪的增长联系在一起。在影片开始不久，梅兰妮开车来到安妮的家打听米奇妹妹的名字；当安妮知道梅兰妮和米奇之间的暧昧关系后，曾是米奇情人的她脸上露出带着妒意的不屑；随后当梅兰妮乘小船去给凯西送生日礼物返回时，她遭到了海鸥的第一次攻击。莉迪亚在小镇餐厅遇到梅兰妮和米奇，当三人在别墅中晚餐以及餐后闲聊时，作为母亲的莉迪亚对这位来访的陌生女子表现出潜在的强烈敌意，时时刻刻担心后者会夺走自己的儿子；当安妮最终向梅兰妮挑明米奇母亲对所有和她儿子亲近的女子都怀有不可理喻的仇恨后，一只海鸥企图撞进安妮家的大门未果死在了门口。在次日凯西的生日会上，首先是安妮看到了米奇和梅兰妮亲密交谈而本能流露出带着妒意的眼神，随后站在她身后的莉迪亚更是对此表现出嫌恶之情；此时大批海鸥突然出现，开始猛烈地对孩子们展开密集的进

攻。晚上，凯西出人意料地邀请梅兰妮在家中多住一晚，而莉迪亚则面露不快——她意识到米奇可能因此和梅兰妮变得更加亲密；几乎就在同时，数不清的小鸟突然从壁炉的烟道飞进来，将整栋房子搞得遍地狼藉。出于对安全的担心，梅兰妮决定留宿一夜，莉迪亚的不满情绪因此表露无遗，第二天早上当她去饲料供应商家拜访时，发现后者已经被海鸥叼走双眼，倒在地上死去。

影片的故事情节发展至此，群鸟的每一次攻击都和人物心中逐渐淤积的强烈妒意和仇恨勾连起来。尽管莉迪亚和梅兰妮在随后的交谈中企图化解彼此之间的仇视，但负面情状早已摆脱人物的主观控制在小镇上空四处飘散而遍布每个角落，其让人惊恐的直观感受正如梅兰妮在学校外的操场上看到的大批聚集的乌鸦。主宰它们的情绪由人物而生，但却像从打开的潘多拉魔盒中释放出的灾祸一发而不可收拾。整个小镇陷入无法用言语解释清楚的死亡恐惧的阴影之中。

3

借群鸟的攻击而对仇恨情状进行刻画，就是这部神秘主义惊悚片的主题吗？希区柯克显然并不满足于此。他有更具时代特点的主旨要表述。

20 世纪五六十年代的好莱坞是冷战题材电影充斥银幕的时代。不但一些军事、谍战和侦探类型的影片广泛涉及冷战，另有一些科幻和神秘主义影片以隐喻的方式表述同样的主题。比如，

在著名的科幻片《地球停转之日》（1951）中，人物对未知生物充满狭隘的冷战想象，将他们想当然地认作敌人；拍摄于1956年的《天外魔花》则幻想冷战对手的入侵会从人的肌体内部展开，以此来比喻政治意识形态的隐性渗透。

在《群鸟》的中段，众人在酒馆里对于鸟类攻击人类的现象展开了一场争论。一位自诩鸟类专家的老太太依据科学经验认为人类对于鸟类的知识已经掌握得足够丰富，它们是不会在无因由的情况下攻击人类的，反而是人类的日常破坏行为在危及鸟类的存在；一个酒鬼坐在吧台旁大喊这是世界末日来临之时上天对人类的惩罚；一个渔夫仔细分析鸟类的行为动机后，认为它们的攻击是为了和人类争夺鱼类资源；一个过路客武断地认为根本无须考虑更多，只有拿起武器跟它们恶斗到底才是出路；而一位中年母亲则被吓得魂飞魄散，只想带着孩子逃离小镇远走高飞。

与其说这些人物是在探讨鸟类攻击，不如说是我们作为观众目睹了一场关于冷战对手的不同观点交锋：和平主义者认为争斗是人类愚蠢的行为，理性经验知识才是判断对手的合理依据；悲观主义者认为世界已经无可救药地趋向毁灭；实用主义者琢磨的是应该找到对手进攻的具体心理动机对症下药；战争贩子号召大家以牙还牙；而懦弱的被吓坏的普通老百姓则只想逃之夭夭。直到影片的结尾，没有任何一种观点真正解释了群鸟攻击的原因。对于这些深陷其中的人物来说，这是无法解开的谜团。希区柯克的意图更像是在对群盲进行居高临下的嘲讽。例如，在群鸟攻击导致汽车连环大爆炸后，画面中出现了和平主义者（鸟类专家老太太）的背影，这时的她呆若木鸡、哑口无言，意识到之前的侃

侃而谈已经破产，眼前发生的一切完全超出了她的认知能力。

<center>4</center>

希区柯克是否对此也没有答案？

这时我们才想起影片中由他故意释放出的四散弥漫的嫉妒、恐惧和敌意情状：影片从开头就已经把导演的观点草蛇灰线般埋藏在各处；甚至远在问题发生前，答案就已经在向观众示意它们的存在——是人与人之间的妒忌、仇恨和敌意激发了暴力因子的产生，它催生了冷战对手莫名的彻骨仇恨心态，驱动它们以非理性的疯狂向无助又不明所以的普通人发起了进攻。尽管这些对手看上去属于另一个完全陌生、无法与之对话、来无影去无踪的阵营（正如飞鸟），但实质上它们依然处在人类思想和行为的内在逻辑影响之中（负面情状的蔓延）。并且，冲突一时偃旗息鼓并不代表双方对峙的结束，正如影片的结尾被主人公带走的看似完全无害的"爱情鸟"，它们很可能是潜伏下来的威胁因素，时刻会以相同的方式再次发动进攻。

希区柯克是一位思维敏锐、充满智慧的电影大师，但这并不意味着他也是一位具有高屋建瓴的视角和观点的电影思想者（如库布里克在电影史上的地位）。在《群鸟》后，他拍摄的两部冷战题材影片《冲破铁幕》和《谍魂》，显示了他对铁幕另一边冷战对手思路的全然无知甚至是幼稚可笑。也正因为如此，在《群鸟》中，他才会从一个典型的西方保守主义者的角度出发，刻画了对立阵营（文明）带来的冷峻暴力威胁，以及西方受害者在无知状

态下精神的极度惊恐彷徨。他对和平主义者进行了意味深长的嘲讽，对手并不遵守经验主义者对它们的定义和分类。与此同时，他却尝试为对手的心理做弗洛伊德式的剖析（这正是人物在餐馆争论中疏于考虑的角度），代入了恋子／恋母情愫，以男主角母亲对充满魅力与活力的女主角的敌意、嫉妒启动了矛盾冲突，由此引入西方个人主义者的逻辑，将冷战的缘由归为一方对另一方的富足、平静、美好和热情的妒忌，一厢情愿地以个人情绪、恩怨情仇产生的敌意作为对方的心理动机，并幻想如是情绪一旦被激发就迅速脱离人物躯壳蔓延至整个西方文明社会，外化为群鸟对无助人群看似无理由、无差别的进攻。

在剧作与技术层面上，《群鸟》是一部优秀的惊悚影片，但这无法掩盖希区柯克站在西方文明的立场上对于意识形态竞争对手根本上的认知性错误。文明之争和精神分析下的西方个人主义冲突没有关系，它是不同文明族群思想本性冲突的显现，它在政治上的深度与广度远远超越了个人利益和情感冲突的范畴。处在一方阵营中的人类并不能以自身的认知逻辑去妄加揣测另一方阵营的思维模式和行为动机，或者企图将另一个文明的思维纳入自身固定而封闭的思维框架体系之中，执着于此只能产生更深层次的无法摆脱的错位、迷惑、误解和矛盾，其结果也必然会像《群鸟》中的人类，在恐惧中不知所措、一头雾水。希区柯克嘲讽了影片中人物的想当然，但他自己却因为认知的局限，在不知不觉中也采取了相同的思维模式。

（《群鸟》，阿尔弗雷德·希区柯克，美国，1963）

大侠有时也用枪

——评《疾速备战》

观看基努·里维斯"疾速"三部曲的体验像极了和久未谋面的老朋友打招呼：我们在影片中看到的人物、剧情、视觉元素和动作编排都像是从尘封多时的电影史故纸堆里走出来在向观众挥手。当然我们也可以把这看作倒进经过重新包装美化后的酒瓶中的陈年旧酒，品起来焕发出崭新的韵味芬芳。

1

约翰·韦克在 2014 年的《疾速追杀》里第一次出现时，我们都还以为他只是一个现代社会里精神高度脆弱的独狼——仅仅因为爱犬被杀就"兽性大发"，在 100 多分钟里手刃了 70 多个对手依然不能释怀，最后只好另买了一条狗安慰自己受伤的心。而在 2017 年的第二集《疾速特攻》中，我们发现他所身处的杀手世界，原来完全超脱于现实之外，其内在运作逻辑竟然像是按照金庸、古龙小说和 20 世纪 70 年代邵氏无数古装片中的侠客世界塑造刻画的。当片中众人口口相传约翰·韦克的传奇经历时，我们似乎

感到他已经超越了退休杀手的身份，变成《陆小凤传奇》中剑人合一的西门吹雪。当武林盟主式的"高桌"在第三集《疾速备战》中对他发出江湖追杀令后，各帮派蠢蠢欲动互相较量的剧情直接掉进了楚留香陆小凤们的武侠世界里，区别仅仅在于他们在片中穿着西装而已。

都说基努·里维斯是功夫迷，不但练武，2013 年还自编自导自演且自己投资了《太极侠》。我们不知道他和其他主创在设定这个三部曲的世界观时看了多少武侠功夫片，但让人眼前一亮的是，"疾速"系列用一种意想不到的崭新形式重新唤回了沉寂二十年的香港武侠片文本内核。特别是主角用断肢、爆头的血腥方式杀开一条生路的主干情节构架，着实让我们想起了几十年前张彻电影中，王羽、狄龙和姜大卫等人在血浆四溅的征途中砍死成百上千无名对手的爆裂场景。

与在银幕上四处肆虐的美式漫威和 DC 动作电影不同，"疾速"系列贯彻的是武侠／功夫电影的内核精神。它甩开了穿插在好莱坞动作电影中食之无味的干瘪套路情感戏，以一根筋式的执着构筑单一内核，支撑影片的架构，用孤胆英雄充满表现主义色彩的"打"和"杀"来复制本质上非常传统的感官类型电影模式吸引观众。

2

无论是功夫片还是武侠片，"打"的精彩与否是其成败的关键。在"疾速"系列之前的十年里也曾经有不少人意图用各种方式复

活港式动作电影的灵魂，但最终功亏一篑的原因无非是再也"打"不出独具一格的套路。正是在这一点上，"疾速"系列绞尽脑汁想出了吸引眼球的新鲜招数。

在《疾速追杀》中段的夜总会屠杀一场，约翰·韦克和他的对手们尽管在绝大部分时间里都握着手枪，却并没有躲在掩蔽物后面远距离对射。大家似乎采取了一种最缺乏实战效率的对决方式：贴近对方以肢体互搏，最后用手枪来补刀。枪这种可以让人摆脱肢体暴力对撞接触的现代武器，在"疾速"系列里被取消了威力，变成一种有效攻击距离极为有限的"冷兵器"。于是，打斗中子弹近距离爆头的奇观刷新了刀砍枪刺剑劈的铁器对战旧有效果，影片的主创人员更以此为主轴重新组织了动作套路的结构和节奏，创造出一种崭新的肢体对战视觉效果：它动作幅度不大但迅速利落，仍然可以血浆爆溅，快速运动中的节奏甚至能以换弹匣为节点进行有趣的变换。

这种把枪当成冷兵器使用的奇思妙想在《疾速备战》的大桥摩托追逐战中被体现得淋漓尽致，一群手持砍刀的凶徒和持枪的约翰·韦克驾驶摩托高速追逐，你来我往的交锋实际上是在刀光剑影和子弹横飞之间进行。他们好像骑着战马在疆场上互相杀戮，呼啸的子弹在近距离之内似乎与耀眼的白刃打成平手。除了感叹动作设计者惊人的想象力之外，有心人也会注意到他们继承了香港动作电影中夸张而形象化的动作编排精髓（可惜的是，当年我们拍《大刀王五》时没想到刀刃和子弹能以如此犀利的方式交锋）。

动作电影不仅仅是动作本身，还包含了空间设计、道具使用、场面调度和剪辑思路等各方面的配套。比如，为了赋予枪械

冷兵器式的近战以合理性，"疾速"系列汲取了传统武侠功夫片的场景空间设计观念：它把绝大部分的打斗／射击场面都设置在狭窄的建筑物内部，舞厅、走廊、地下通道、盥洗室，甚至是游泳池的水面以下等。内部空间的限制有效压缩了人和人之间的战斗距离，让射击加肢体对撞的组合变得清晰合理。再比如，武侠片和功夫片都非常注重对新奇道具的发明和使用：李小龙首先使用的双节棍，或者张彻独家发明的金刀锁，都曾在银幕上让人印象深刻久久难忘。在《疾速备战》中，不但常规冷兵器如刀、剑、斧、匕首等被反复使用，连玻璃碴、约翰·韦克的腰带、图书馆中的书籍都被当成杀人利器，甚至马蹄都被主角利用来击败对手。从对五花八门的道具的攻击性使用，也能看出这套电影深得功夫片的真传。

而最令人钦佩的一点是，在电影场面调度和剪辑技巧的运用上，"疾速"系列完整复原了黄金年代港式动作片分段连续拍摄的精华思路。它将打斗场面切分成数个连续的部分，采用不同的机位、景别和角度分别拍摄每一段，最后在剪辑中将它串联成一场完整的打斗。国产武侠影视作品以及各种好莱坞动作奇幻大片曾过分频繁地使用构建剪辑来组合一段动作场面：它省略了动作的绝大部分内容，而以数个动作节点画面连接完成打斗场面，这样既可以在观众的头脑中创造出带着玄幻色彩的奇观式动作，又可以掩藏演员肢体能力不足的笨拙。"疾速"系列的主创者对这样的"偷懒耍滑"显然并不感冒，他们有意识地抹去了构建剪辑所带来的真实感缺乏。在《疾速备战》最后一场大陆酒店的决战中，导演宁肯保留演员（尤其是基努·里维斯）动作稍显笨重迟缓缺乏灵巧的一面，

而坚持用分段连续拍摄来呈现动作场面的真实力量感，配合枪械的冷兵器式使用，带来了全新的视觉感官享受。

成龙曾经被记者问到为什么好莱坞不再请香港武术指导拍片，他回答，因为我们发明的那些方法他们都学会了，他们甚至比我们做得更好，我们要反过来请教他们了。从"疾速"三部曲的动作编排和场面调度设计来看，美国电影在技术上的学习消化和创造能力是很让人钦佩的。

3

《疾速备战》在2019年夏天的商业电影市场上显得鹤立鸡群。在四处横行的视效奇幻大片行列中，它以清冷简约而极致暴力的B级片风格劈开了一条商业电影的蹊径：我们都以为头脑简单、四肢发达的纯粹动作片已经走到了院线电影的尽头，只有巨额投资、明星闪耀的大制作才有商业价值，但实际上，以动作的魅力和个性演员的姿态展现为表现核心的影片依然有意想不到的潜力可以挖掘。不是它的光芒已经消退殆尽，而是大部分电影的创作者习惯性跟风，懒于用独到的思路利用旧有的内容开辟新的表现形式。

"疾速"三部曲用剑走偏锋的方式为所有人提了个醒：任何固有的形式都有被突破而更新的可能，就像大侠决斗有时也可以用手枪。

（《疾速备战》，查德·斯塔赫斯基，美国，2019）

徜徉游弋的时间姿态

——评《花与爱丽丝》

很多电影研究者都对岩井俊二评价不高，觉得他因为视野过于青少年式的通俗而导致小清新情结泛滥。如果说他在 20 世纪 90 年代后半程的影片还因为故事情节的精巧设置和极端化的情绪而被推崇的话（《情书》是 1995 年《电影旬报》年度十佳影片之一），进入了 21 世纪后，他的作品似乎看起来愈加散乱随性、意旨不清，叙述语境也更加幼齿化，因而被很多评论者所忽视甚至是诟病。

2004 年的《花与爱丽丝》是他此类影片的代表。虽然它依然被很多人当作小清新式的饭后甜点一样品味，在十多年前的青少年观众中也有很多拥趸，但它极具电影化本体特质的一面却像一颗被灰烬埋葬的钻石一样，从未被任何人提及。

1

在《花与爱丽丝》的结尾，岩井俊二安排扮演爱丽丝的苍井优跳了一段颇有难度的芭蕾舞：在试镜现场因为没有舞鞋，爱丽丝将方便纸杯捆绑在脚尖，在钢琴和大提琴的舒缓伴奏音乐中翩

翩起舞，最后以一个标准的鹤立式姿态定格结束。一旁原本傲气十足的摄影师看得目瞪口呆，情不自禁热烈鼓掌。

影片中的爱丽丝在街头被星探发掘而参加各路试镜，但她不善言辞经常临阵怯场，从未成功完成过言语上的自我表达。由于缺乏领会面试官意图的理性思考意识，也就无从展示自己充满青春活力的一面。

岩井俊二以耐性十足的笔触，描绘她屡次与成人世界沟通交流受挫，但却在最后一刻借一段优雅且充满活力的舞蹈，以无声的动人姿态，对成人世界"反戈一击"。一个不谙世事的少女，本该在对外部世界的融入中逐渐磨平棱角而坠入世俗，但却出人意料以本能的青春姿态征服后者，这其实是以岩井式温和又极端的方式对成人世界进行的逆袭与反叛。

整部影片看上去是由三位主人公花、爱丽丝和宫本雅志之间松散的三角恋情作为主导，但本质核心却是对萌芽态飘散的纯粹情绪的一种任意挥洒式的释放，并由此来反衬成人世界的无趣疲惫、市侩庸俗和感觉愚钝。这个意图被苍井优结尾的一段优美舞姿诠释得淋漓尽致。

2

如果说《花与爱丽丝》的题材在日本电影中并不算新鲜，那么岩井俊二表现它的方式则是剑走偏锋、另辟蹊径。

影片并没有明确的主线情节，除了三个少男少女之间懵懂的爱情之外，在两个多小时的片长中，穿插了数条没有太多实质性

联系的故事线：爱丽丝和父母的关系、芭蕾舞课堂，以及爱丽丝试镜表演，花参与学校落语社团的演出等。我们好像在观看两个少女带着徜徉和游荡色彩的日常生活，而这些看上去并不相交的片段被黏合在一起，形成了多棱镜一般的多重反射效果。似乎情节的主次并不重要，每一个增加的新情节点都是少女生活拼贴画中带着亮色的一笔。这无疑是一种反传统构架的叙事方式，它没有完整的起因、发生、发展、高潮和结尾，而是像接龙一样在众多不同质情节的连接中将情绪累积到最后的绽放爆发。

岩井俊二用以连接不同情节点突出人物情感状态的手段与其他导演截然不同：既不是带着未解悬念的叙事动机，也不是戏剧性的矛盾转折，更不是惊心动魄的人物情感冲突，而是用带有演员个人色彩的姿态展示跳过文本构建而直达影片的表达重点。

影片一开始，岩井俊二就安排了一长段两个少女在初春的原野上沉默走路的画面，她们跑进车站，爬上天桥，跳上通勤火车又瞬间跳下。几乎在她们真正开口说话之前，我们就已经通过对于动作姿态的捕捉而一下进入了她们的情绪世界。

岩井俊二显然对于女主角苍井优的姿态有着直觉式的把握：我们不能说这个时期年仅十八岁的苍井优已经有了多么成熟的演技，但是岩井俊二非常聪明地将角色向苍井优的个性和生活经验靠拢，用她本人的表情、动作和习惯性姿态去填充人物的情绪。于是我们在影片中看到了少见而别出心裁，带着强烈自然主义方法色彩的场景动作设置：爱丽丝在大雨中用极其古怪的释放性大幅度动作减压，在和宫本雅志对话的过程中�’嘴吐舌头并做出用双手按住鼻孔的小动作，在海滩上为缓和与花的矛盾而边"开玩笑"

边扭动身体做出摇摆舞的动作，以及最后为她量身定制的芭蕾舞姿……它们之中很多看起来颇有些无心插柳的随意，但熟悉电影拍摄过程的人会明白，每一个这样的细节都是在导演有目的的精心引导下才会达成轻盈而又自然的效果。

整部影片本质上是苍井优和铃木杏两位少女演员的个人姿态秀。它通过琐碎的片段式的剧情拼贴去烘托和塑造人物的细微姿态，在游荡于不同故事线路的穿插状态中寻找姿态动人的瞬间。也正是从这样的动态捕捉中焕发出的活力、情绪和情感，被岩井俊二作为最有力的武器对成人世界发起了一次次温柔却又极致的反叛。可以说，《花与爱丽丝》的独特魅力来源于与其他日本青春片迥然不同的方法论：以电影化的姿态瞬间（而非常规叙事和视听手段组合）表达作者的核心意图。

3

"徜徉"和"姿态"这两个概念曾经被法国哲学家和电影理论家吉尔·德勒兹列为"二战"后欧洲电影与好莱坞电影决裂的关键因素。

在他的论述中，正是由于导演罗西里尼和德·西卡在《德意志零年》《偷自行车的人》这样的影片中，以主人公在城市中的游荡徘徊作为主线，新现实主义才得以甩开经典好莱坞电影三幕剧式的闭合叙事固定套路，建立自己的独特风格。在随后的法国新浪潮电影中，人物超脱于剧情之外的身体及姿态展现成为最重要的反传统武器之一：无论是戈达尔影片中的让－保罗·贝尔蒙

多，还是梅尔维尔影片中的阿兰·德隆，都在以直觉情绪化的动作、表情和姿态宣告与好莱坞系统以及僵硬模式化的方法派表演决裂。正是人物的徜徉状态和自然主义姿态，使欧洲电影彻底区分于好莱坞电影，从而走上非线性叙事之路。

历史上的日本电影曾经向好莱坞电影偷师不少，但是由于特殊的历史文化传统，在早期日本电影如沟口健二和小津安二郎的影片中，就隐隐存在着反因果律和跳脱亚里士多德戏剧叙事传统的因子。这一趋向在 20 世纪 60 年代日本新浪潮蓬勃发展的时期被推向了极致。大岛渚和今村昌平等人的一系列巅峰作品，都是对当时处于统治地位的好莱坞电影技法系统的强烈反叛。

岩井俊二的作品从一开始就延续了日本电影这一深入骨髓的反叛意识，尽管他在题材和叙述口吻上柔和了许多，并且一直习惯于用商业元素包装影片的外在形式，但他对"徜徉"和"姿态"这两个核心创作观念的强调贯穿了他的创作生涯。

在《梦旅人》和《燕尾蝶》中，几乎所有人物都以城市游荡者的身份亮相；《四月物语》中的女主人公在大学校园中的游荡足迹甚至形成了一丝悬疑效果，要到影片的后半段才揭示出游走的真正心理动机；作为《花与爱丽丝》续作的《花与爱丽丝杀人事件》则干脆以两位少女在城市中的散步式追踪为主线。这样的"徜徉"和"游荡"不仅仅是字面意义上的，岩井俊二还喜欢采用多线程故事线路并行叙事的方式，让人物自由游走在偶然事件和随心所欲的感受之间。这一点不但在《花与爱丽丝》中表现明显，在此后的《花与爱丽丝杀人事件》和《瑞普·凡·温克尔的新娘》中也都成为影片的主要构架方式。

　　正是在这种无所拘束的故事情节展开过程中，姿态展示成为最重要的人物刻画手段：初看《四月物语》我们都会奇怪为何影片要反复展示女主角在草坪上练习钓鱼的动作姿势，而在《关于莉莉周的一切》中则要用慢放画面去突出苍井优冲入水中的瞬间。当我们回想人物的细微姿态在这些影片中带来的情绪化感受，才明白它已经取代了文本性叙事，成为刻画人物心态和心理活动的最重要手段。

　　岩井俊二对人物姿态的迷恋甚至达到了这样的程度：在制作动画短片《城镇青年》和长片《花与爱丽丝杀人事件》时，他使用转描技术将拍摄好的真人影片转为动画画面——他真正需要的是提取出演员的动作姿态展现在银幕上。巧合的是，当著名戏剧家布莱希特在观看梅兰芳的京剧后首次提出表演的"姿态"概念时，他也一针见血地指出只有脱离演员而单独存在的动作、表情和态度才可以称为姿态。岩井俊二的实践和布莱希特的理论似乎在两个平行世界里不谋而合。

　　德勒兹曾经论述电影有一种记录客观时间的独特功能：胶片帧与帧之间的等距性使拍摄者无法准确预测曝光一刻被拍摄对象的姿态，而此时的姿态成为偶然瞬间唯一可被感知的载体。电影的时间性便由此以姿态作为媒介而成为银幕上的永恒存在，不以意图、内容和意义的意志为转移。

　　站在这个角度，当我们回看《花与爱丽丝》，会发现它不仅仅是一部小清新得有些腻人的青春电影，岩井俊二以一种看似世俗的态度和手法，通过对"姿态"和"徜徉"的呈现而悄悄接近了电影最本体的部分。它不是带着意识形态文本表达意图的直接灌

输，也不是跌宕起伏矛盾冲突强烈的情节堆砌，而是在自由和自然的状态下，以几乎完全散点透视的方法，将两位少女的时间性姿态推至前台尽情完美展现，并由内在渗透出一股日本电影特有的纯粹。环顾平成年代的日本电影，似乎还没有另一部作品可以在这方面达到如此极致的状态。

（《花与爱丽丝》，岩井俊二，日本，2004）

欲望的虚晃一枪

1

　　《地球最后的夜晚》进行到三分之一处，导演毕赣安排黄觉坐在二楼的窗前。透过窗口，我们看到延伸的铁轨上，一列首尾难辨的火车驶过。镜头向右平摇，在黄觉身旁摆放的玻璃箱中，有一条缓慢蠕动的蛇。当他起身离去，镜头回摇，那辆火车已经首尾互换，原路驶回。

　　在古埃及的炼金术中，曾经衍生出一个代表无穷循环的衔尾蛇图案。一条蛇咬住自己的尾巴自我吞噬，在消灭自己的同时又赋予自身新的生机。由它派生出的代表无穷的符号"∞"，又和拓扑学中的莫比乌斯环有了内在的对等联系。在镜头中两次出现了同一辆火车，它头尾互换往来行驶，和玻璃箱中的蛇搭配一起，恰好构成了衔尾蛇符号的无穷循环含义。它暗示着影片中存在的莫比乌斯环状结构，不仅仅停留在叙事层面，也深入人物内在的情感纠葛方式。

　　当影片中的人物顺着抽象的莫比乌斯环上的任何一点向前

发展自己的情感轨迹时，他无须做任何特殊的改变动作，就可以返回出发点的背面（莫比乌斯环的独特性质）。于是他不断以崭新的视角审视同一时空而获得异质与同质交错参半的崭新感受，如此往复循环不止。这便是《地球最后的夜晚》的核心时空运动结构。

2

在十二年前的凯里，罗纮武的朋友白猫被黑社会老大左宏元杀死，而罗却因此和左的情人万绮雯坠入情网，并为此枪杀了左宏元而远走他乡；十二年后，已经头发灰白的罗返回凯里寻找万绮雯的踪迹，在不同人的描述中拼凑她过往的经历，并逐渐将她和自己的母亲小凤的形象混同起来；就在要见到万绮雯之前，他在电影院里进入了银幕中的梦幻世界，将过去、现在和未来串接一起，并和凯珍（与万绮雯长相一模一样）相遇，最后重温了母亲私奔离去的一刻。

《地球最后的夜晚》本身的故事并不复杂。让观看者不断产生困惑的，其实是它刻意设置的人物身份漂移。毕赣精心设计了各种类型的细节来暗示不同人物之间的身份关系：戴在汤唯手上的手表将万绮雯、凯珍和小凤三人联系起来；当小凤和白猫母亲的外貌重合时，罗纮武和白猫建立了等同的身份关系；白猫胸前的老鹰文身和小白猫乒乓球拍上的老鹰图案又将二人身份的指涉趋同；当小白猫告诉罗纮武他的年龄是十二岁时，我们立刻想起万绮雯在十二年前曾经向罗纮武吐露她怀上了后者的孩子。绿皮

书、乒乓球游戏、苹果、房子、咒语、染红的头发，甚至是监狱铁丝网、小镇铁门和白猫母亲理发店地板砖都呈现出的相同六角形蜂巢图案……所有这些细节都为人物的身份关系设置了重重迷局，使他们时而为母子，时而又是父子，时而为情人，时而又是朋友。

在穿越时空逐渐疯狂起来的各种身份指涉和演变中，我们逐渐意识到要想厘清具有常规线性逻辑的人物关系几乎是一项不可能完成的任务。作为创造者的毕赣所享受并意图呈现在银幕上的，正是身份的不断漂移而产生的神秘流淌状态。每当我们关注并开始对其进行分析思考时，人物身份的含义便随着细节的展开而消失。任何在情节层面试图厘清人物关系和情节逻辑的努力都只能导致对影片意旨的曲解。

在这样神奇的银幕薛定谔状态背后，我们最终能感受到的，其实是一个涵盖了所有男性身份的象征体对另一个聚合了所有女性身份的象征体的迷恋情结。在毕赣的情感宇宙里，无论是父亲、儿子还是朋友，他们所为之沉迷并不懈寻找的都是一种对未知的欣然期待，感受到的永远是失去后的无解遗憾。这种双重情感的寄托和投射对象在《地球最后的夜晚》里皆被凝聚在一个俄狄浦斯情结式的母亲／情人混合体之上。

3

在那个有如穿越时空隧道的长镜头中，处在幻想状态中的罗纮武目睹了自己的母亲小凤和养蜂人私奔离家而去。但他并没有

阻止母亲，反而参与其中，用手枪逼迫养蜂人打开铁门，让后者带着她远走高飞。

在这个想象空间里，由于道具手表的提示作用（小凤在离开前将手表留给了罗纮武，而罗又在影片的结尾将它送给了凯珍，但在十二年前罗与万绮雯相遇时，它又被戴在后者的手腕上），我们意识到在毕赣的身份隐喻宇宙里，这三个人实际上指向了同一个身份。特别是当养蜂人和小凤成双逃走时却驾驶着罗纮武父亲留给他的小货车，我们终于由以上众多的细节线索而明白了罗和养蜂人之间的联系：他们共同分享了一个身份中几乎等价的共同指涉。

由此，一个典型的俄狄浦斯欲望模型在儿子／母亲和男人／女人这一对双重情感欲望纠葛之中显现出来：在表面上，罗因为母亲的离去而哭泣，但事实上正是从他身体里分解出去的另一个自己带走了小凤。正因为在罗的情感意识里，他任由小凤从母亲转化为女人，所以才强迫自己的儿子身份让位于自己的另一个男人身份，而让后者最终获得了女人。当他转身边吃苹果边哭泣时（苹果的意向，因为他此前提到过母亲伤心吃苹果的细节，而演变为失去母亲的象征），他悲痛的其实不是母亲的离去，而是作为儿子对小凤所怀有的母亲／女人双重欲望身份的重叠幻想，因为小凤最终转化为女人而永久逝去了。

毕赣在此激发出了一种常人难以把握的情愫纠葛。正是以获得的方式而永久失去的悖论，即在满足对女人欲望的同时失去俄狄浦斯式的恋母幻想期待，构成了《地球最后的夜晚》最核心的痛感：罗纮武以俄狄浦斯的方式毁灭了他心目中母亲／女人的双

重身份意向，并因为无法再次回到初始去体验对母亲／女人的幻想而痛不欲生。

也正因为如此，他将自己疯狂裂变为数个不同的身份，踏上了无限循环、无因无果、没有起源也找不到终点的莫比乌斯环时空之路，不断地以各种不同身份回到同一个时间位置，尝试去寻回最初可以激起他强烈情感荷尔蒙的欲望对象。正如片尾他返回可以旋转的屋子，在其中与凯珍（母亲／情人的另一个化身）相拥而吻，以借此回溯那莫名复杂的对未来的情感期待，而那闪烁燃烧的烟花则提醒他又是一场短暂而虚妄的幻想破灭。

我们还可以将影片的内核主旨再深挖一层：或许恋母也还是表层的寄托，真正让毕赣所痴迷表达的是在永久失去迷恋对象的遗憾中，反复体味自身精神存在的受虐快感。这才是那个强大的内在驱动力，让他得以动用如此脑力、精力和财力堆砌出这场具有巴洛克华丽层级结构的幻象。

4

一个值得玩味的细节是，毕赣一直在《地球最后的夜晚》的表面文本中暗示它的谎言性。

那些令人困惑的身份漂移切分裂变和引导出自相矛盾的剧情逻辑关系的细节，从一开始都各自被当作既成事实呈现。那些关于人物关系和行为动机的叙述引导观众坠入一个个陷阱中，失去了判断真实与虚假的基础。对此，毕赣在影片中通过罗纮武之口做了躲闪式的辩解："记忆分不出真假，随时浮现在眼前。"而他

在此隐去的是记忆真假的伪命题性——记忆始终被迫忠实于记忆者的意识，它可能产生错误和断裂，却无法主动制造虚假。当一个人开始做出与自身记忆不相符合的陈述时，他开启的是一个主动虚构的状态，正如片中罗纮武对白猫（也就是对他自己）的描述——他总是说谎。

说谎来自人的主观能动，它可以借用记忆或者梦的外壳（但本质上和它们都并不真正相关），以此作为交代虚假的事实、因果关系和人物身份，以及"误导"观众注意力的"借口"，并为在其后对它们进行颠覆性的"背叛"埋下伏笔。《地球最后的夜晚》中看似模棱两可充满梦幻般悬疑与诱惑的状态正是来自这样"作弊"式的虚晃一枪。在不确定的事实和人物身份的疯狂漂移背后，和看似缥缈的所谓梦境截然相反，毕赣想要表达的是对前述情感痴迷状态言之凿凿的执着向往。它其实既不困惑也不虚幻，更没有自我怀疑的内心矛盾，在幻象的表层下汹涌澎湃而出的是一种对私人化情感的极端信任和迷恋。

于是，对于《地球最后的夜晚》的讨论便可以脱离具体的电影形式和手段的范畴，而演变为一个情感美学价值伦理的问题了。

5

毕赣喜爱的塔可夫斯基在《镜子》中刻画了一个情绪丰富细腻具有雕塑般美感的母亲形象。它的伟大来自导演对于母性由衷的欣羡和赞赏，它的伤感来自对美丽消逝的回忆和对其精神价值的崇高认定。

在《地球最后的夜晚》中，当我们拨开重重的身份变幻迷雾和被人为搅乱的时间进程，甩开对于帕特里克·莫迪亚诺、尤金·奥尼尔、罗贝托·波拉尼奥和塔可夫斯基的匠气式"强行引用"，最终暴露在人们面前的是一股因为无法永久获得对于母亲 / 情人象征的欲望情感而产生的神经质心疼。它渲染的是丢失的遗憾、不能拥有的失落、找不到失物招领处的空虚焦虑，以及由此逆向产生的对自我情感价值的迷之认定。当一部影片极度在意表达对某物据为己有的诉求和无法获得的痛苦时，哪怕该物件的价值被刻画得再昂贵珍稀，它的境界也无法和《镜子》中对于美的精神价值的信仰与悲悯处于同一个层面上。

因为采用了相同的身份漂移裂变手法来进行追溯式的体验描述，很多人都将《地球最后的夜晚》认作《路边野餐》的升级版。确实，在精巧复杂而难度攀升至巅峰的技术手段衬托下，《地球最后的夜晚》在形式上极大地丰富完善了《路边野餐》的外在表述意图。但如果说《路边野餐》还带着一丝丝对于情感本身不确定性的怀疑、判断和茫然的话，那么《地球最后的夜晚》则滑向了带着感性专断色彩的"独裁者"自我怜悯式的自信。正如片中被旅店老板豢养的狼犬，情感被召之即来，它的走向顺从于主人的极端意志。特别是当我们听到老板为它取名为凯里（导演的家乡和两部电影的故事发生地）时，更对《地球最后的夜晚》表达出的某种特殊潜意识情感占有欲多了一份感性认知。

（《地球最后的夜晚》，毕赣，中国，2018）

一头机械怪兽的嚣张肆虐

——评《决斗》

作为斯皮尔伯格第一部正式的剧情长片，拍摄于 1971 年的《决斗》在他的作品中算是不太起眼的一部。也许因为他的大部分影片都获得了惊人的商业成功，这部最初为电视台拍摄的低成本公路惊悚片已经被这个时代的主流观众遗忘在了脑后。

从类型和电影审美的角度看，《决斗》与斯皮尔伯格的其他作品在风格上有着明显差异。它有强烈的独立制作色彩，类型化的同时又带着新好莱坞电影简约而锋利的血脉。我们甚至可以说，如果说斯皮尔伯格的哪一部影片真正属于一个电影艺术流派，并发展了其具有强烈表现力的潜能，那么一定非《决斗》莫属。

公路片 / 功夫片模式

《决斗》的故事非常简单：一名中产阶级白领戴维·曼恩驾车沿着公路出行，却被一辆巨型油罐卡车一路追逐碾压，两车展开了一场荒诞的生死较量。

公路片是新好莱坞电影非常青睐的类型，如《邦妮和克莱德》

《逍遥骑士》《穷山恶水》这样的20世纪六七十年代美国独立电影代表作都具有非常鲜明的公路片特征。新好莱坞导演们希望借助公路旅行的延展式架构，打破传统美国电影三幕剧式封闭叙述体系，以时间和物理距离上的渐进开放性带来人物关系的改变，塑造全新的影片叙事模式。

《决斗》忠实地遵循了新公路片的形式原则：影片对正反双方文本化的背景和行为动机大部分都一掠而过，仅仅让两辆车在公路上偶然相遇，甚至到结尾我们都看不到卡车司机的面孔，只能在卡车古怪而疯狂的运动轨迹中揣摩想象他癫狂的精神状态。

这样的构思安排让暴力、怯懦、恐惧和疯狂在随机状态下发展到荒谬的极致，用抽象的人性对决替代了具体的故事情节化的矛盾冲突。影片也因此完全放弃了首尾兼顾、环环相扣的传统剧作模式，以一组组激烈程度逐渐递增的追车较量片段构成了叙事主干。正是它们累积起了影片偏执狂式的顽固毁灭情绪，将其推至最终爆炸的顶点。

在70年代初的好莱坞，这样突破性的剧作构思并不常见。有意思的是，它其实和那个年代刚刚兴起的香港功夫电影在叙事模式上有异曲同工之妙。功夫片的核心主旨在于通过鲜明风格化的连番打斗刺激观众的感官而达到娱乐效应。因此，它的故事情节一般都编排得明了易懂，为功夫场面提供动机缘由并起到过场串联作用。以李小龙为例，他最初的作品如《唐山大兄》和《猛龙过江》，剧情之间的联系非常微弱，几乎断裂成了互不衔接的碎片，但它为动作提供了充足而合理的展现平台，在这样的基础上，影片借助精心设计的动作场面来展现李小龙的性格特征和个

性魅力。

《决斗》有着相同的角色个性勾画思路。影片的主线情节交代得直白简单，它甚至甩掉了绝大部分用来呈现人物行为动机和心理活动的文本对话，仅仅保留了红色小汽车司机戴维·曼恩为数不多的心理独白。编剧理查德·马特森曾经建议在剧情中让曼恩的妻子和他一起上路，通过他们之间的对话把人物动机表述清楚。这个建议被斯皮尔伯格否决了，他认为围绕公路对决而设计的动作形态足以清晰勾画出叙事进程和正反角色的个性特征。正如李小龙的标志性特点不需要通过对话交代，只有在近身武打较量中才能充分展现一样。

我们在影片中看到的是一场旅行中的争路斗气游戏，演变为危在旦夕的生死追逐，男主角在胆怯惊恐中走投无路，最终愤怒反击而将大卡车引向悬崖绝境。这些剧情演进和情绪转换都被斯皮尔伯格巧妙地"翻译"成了汽车行驶的各种不同动作——加速、减速、转弯、掉头，或是停车等待时的虎视眈眈和激烈对撞时的仇恨爆发，他甚至精心设计了大卡车各种趣怪的拟人姿态（包括将车头塑造成生物脸部的造型）来体现这个公路巨无霸的情绪变化。

所有这些细微但戏剧性的转变都是在强动作而轻文本的导演调度中完成的，它让《决斗》成为一部极具电影本体化魅力的影片。它在观众的想象和直观体验中通过运动影像完成了故事讲述，是一部真正意义上的动作片。

而更深一层，斯皮尔伯格通过沉默不语但疯狂行动的工业化时代的标志性产物——汽车，将某种存在于当代社会的荒诞性搬上了银幕：如果从主角戴维·曼恩的视角审视，人类变成了端坐

于机械系统后面孤独运转的零件，他将永远无法获知要将其碾碎的巨大压力的真面目。这么看，《决斗》又是一个发生在公路上的卡夫卡《城堡》式的寓言。

宠物怪兽意向

20 世纪六七十年代，由日本东宝制作的"哥斯拉"系列电影在美国影迷中已经颇为流行。好莱坞非常热衷拷贝这种莫名生物突然出现和人类发生接触的剧情模式。在斯皮尔伯格的作品中，让他声名鹊起的影片《大白鲨》和获得巨大商业成功的《侏罗纪公园》都可以瞥见哥斯拉类型的影子，甚至连《第三类接触》和《E.T. 外星人》都带着人类审视哥斯拉的视角。

在《决斗》中，斯皮尔伯格刻意不让卡车司机出场，我们只能远远地瞥见他坐在驾驶室里的轮廓和他伸出车窗的手臂。对此，斯皮尔伯格解释说，最无法抗拒的恐惧来自无名恐惧，他因此想把卡车而不是开车的司机塑造为影片的主要反面角色。这样的设置赋予了影片的反派角色卡车／司机的行为动机一丝无法参透的悬疑（实际上直到影片结尾，它／他的真正心理活动轨迹我们都无从获知），让影片在内核上又和希区柯克式的惊悚悬疑类型一脉相承。

在外表上，当我们看着那辆浑身锈迹斑斑的卡车顶着一张接近于五官造型的车头前脸在公路上飞驰时，会意识到斯皮尔伯格实际上是赋予了卡车本身生命和智慧，让它成为一只可以思考、感受和表达的怪兽。在采访中他也确认，影片采用了东宝系列影

片中刻画怪物的方式来塑造卡车的形象，只不过用一辆十八轮油罐卡车替代了哥斯拉而已。

我们因此看到的是一只驰骋在公路上具有多重性格特征的钢筋铁骨后现代怪兽。它以游戏姿态对它认定的同类——红色小汽车——进行暴虐无情的碾压，但同时也会耍一些动脑筋的小花招，比如在对方看不见来车的时候示意超车，导致小红车差点和迎头驶来的其他车辆相撞。就在我们以为它冷血无情的时候，它却又伸出援手将抛锚的校车顶上公路恢复运行。

一些容易被观众忽略的小细节是，每当戴维·曼恩走出他的红色小汽车而徒步追赶大卡车时，大卡车就会像受到惊吓一样启动发动机绝尘而去；当大卡车两次与同样是庞然大物的机械运动装置火车并排行驶的时候，双方都会互相鸣笛示意，好像是路遇同类打了个友好的招呼。我们逐渐理解了斯皮尔伯格在影片中埋下的一个有趣设定：卡车怪兽所施暴的对象其实是被它引为同类但比它弱小得多的红色小汽车，正是在这样的认知下，它要和同为机械巨兽的火车互致欣赏的问候；但每当人类出现在面前的时候，它反而会感到一丝不安，于是本能地逃离。

这只机械怪兽又带有一些我们所熟悉的大号宠物的特点，它任性、随意、凶暴，时不时萌态发作、撒娇打滚却又有点畏惧人类。斯皮尔伯格以一种极富趣味和想象力的笔触创造了一只在电影史上绝无仅有的巨型机械宠物形象。站在它的角度，《决斗》本质上就是一场以玩耍心态霸凌弱小同类的游戏，而坐在车中的曼恩则被迫卷入这场和自己本无甚关联的暴力对决，不得已以人类自发的能动性操纵红色小汽车参与到决斗中以自救。

在影片的结尾卡车怪兽顶着红色小汽车的残骸摔下悬崖的时候，斯皮尔伯格特意在音效上加入了隐隐来自野兽的哀号，暗示着这只任性的怪兽在意识到自己失去控制后的绝望。作为机械同类，大卡车和小汽车在决斗中同归于尽，而戴维·曼恩则度过劫难后在悬崖上跳跃着喜极而泣。当他呆坐在夕阳下放空之时，我们可以感到刚刚结束的已经不只是一场简单的公路追逐，而是人类和另一个拥有不同形态与思维模式的未知物种之间进行的偶发性生死较量。从这个角度看，《决斗》似乎又带上了一丝科幻电影的气息。

渊源与影响

除了卡夫卡式荒诞和怪兽意向，《决斗》还留下了很多不同的解读空间。有人将它看作工业化资本主义社会以机械制度无情碾压个体的隐喻，也有人将它解构为男权雄性意识的凶猛反扑：片中的男主角曼恩一直怯懦软弱，在前一天妻子被人调戏时不敢言语，于是在第二天的旅程中，他自我潜意识中的雄性部分被唤醒（以大卡车为载体），进行了一场肆意的发泄。斯皮尔伯格还特别为此留下了一些理解线索：在影片开始的汽车广播节目中，有一大段关于家庭主夫地位低下的自白，而男主角的姓氏曼恩（Mann）的英语发音则和男性（Man）几乎一样。

无论这些理解准确与否，让我们惊讶的是一部看似如此简单的低成本公路追逐动作片背后藏有这么多可能的含义和内容，它显示的是当年作为一名年轻导演的斯皮尔伯格所具有的惊人才华。

应该说，正因为彼时年仅二十四岁的斯皮尔伯格对自己作品的风格走向并没有那样清晰的规划，才让《决斗》充满了各种潜在的可能性。它既有寓言式的荒诞，又带着神秘意味的心理悬疑；它既拥有公路片的基本架构，又从怪兽电影中借鉴了形象表现手段；而最后以动作片作为全片戏剧冲突的终极展现形式。斯皮尔伯格其后的很多影片都可以在这部处女作中找到启发性源头，特别是那些让他闻名于世的重量级科幻怪兽灾难片，几乎可以确定是起源于《决斗》中这辆拟人化的重型油罐卡车。

但可惜的是，那股来自新好莱坞的锋利锐气和无拘无束的探索精神在他随后的影片中逐渐消失了。像绝大部分被好莱坞纳入怀中的天才电影人一样，在取得巨大成功的同时，他们的思维和表达方式也逐渐被商业和工业体系所驯化。对于斯皮尔伯格来说，这种趋势尤为明显——在三年后几乎同样是惊悚片类型的《大白鲨》中，《决斗》里充满挑战性的多方位潜能已然消失殆尽，剩下的只是一个被精彩讲述和熟练表现的惊险故事而已。

以此回望，《决斗》则显得更加可贵。从中，我们可以隐隐瞥见那个还没有被金钱和成功所绑架的斯皮尔伯格之天赋所在。

（《决斗》，史蒂文·斯皮尔伯格，美国，1971）

不确定的任意空间
——评《波长》

在法国哲学家吉尔·德勒兹于巴黎八大的电影课上，他的学生帕斯卡尔·奥杰首先提出了"任意空间"的概念。德勒兹非常欣赏它所勾勒出的空间不确定性样貌，随后也运用它重新审视了迈克尔·斯诺的《波长》，并将之奉为对任意空间的最佳影像呈现之一。

在德勒兹的理论中，任意空间是所有确定实体空间的对立面，它被从具体的时空坐标中剥离出来，具有非"此时此地"的特性。在表现方式上，它永远处在不断变化的自我展现状态，与潜在的发展趋势不可分割，充满了各种内部和外部的可能性。而《波长》的魅力即在于它对于一个内部空间的确定性进行不断的推翻和颠覆，而这恰恰是任意空间的核心所在。

在影片的开始，我们看到的是一个呈倒"L"形的狭长房间。镜头被设置在正对着落地窗的最远端。这是一个平常的白天，我们可以隐隐地看到窗外车辆和行人穿梭而过。过了几分钟时间，作为观看者的我们才意识到摄影机使用了变焦镜头，它以极其缓慢的速度向前推进放大并收窄视野，在画框中不断改变房屋内部

空间的范围。

此时，斯诺开始在这个连续的长镜头中插入几格白色画面，它制造了一种闪光灯一样的短时间频闪效果。同时影片画面的整体基础色调开始不断改变：由正常被渲染成为黄色、红色、绿色和浅灰色，并不断地突然变暗又逐渐亮起（光圈调整导致的明暗变化），甚至直接"阴阳"颠倒变为底片效果。画外所配合的声响也开始发生变化，各种环境杂音接踵而至，同时伴随着由低频到高频的电子噪声缓慢转换。

画面中的内容也开始不断变动。先是两个女人走进房间聊天听广播，开关窗户。紧接着夜晚突然到来，我们听到一个男人走上楼梯的声音，他走进房间却倒在地板上。这时变焦镜头控制下的画面已经推进到房间一半的位置，我们只是隐约地看到他倒在地上的身体，构图几乎把他留在了画外。随后，在傍晚时分，曾经出现的一个女人又回到房间内，她走到窗户旁摘下墙上的电话给一个朋友打电话，这让紧张气氛陡然上升（在实验电影中非常少见）。她对电话里的人说房间里有一个男人的尸体，并强调这个人不是喝醉了而是死了。她和电话里的人约好了在楼下见面，然后走出房间。这一通电话将事件演变成某种程度的叙事（潜在可能性的再次产生），但如果影片就此结束，这个死亡事件的影像就会把先前所积累的潜在能量完全浪费掉。斯诺的高超之处在此体现出来，他并没有停下而是让我们在叠画中看到女人的身影鬼魅般地再次出现并重复打电话的场景，镜头继续推进但声音效果逐渐尖厉起来，直到钉在墙上的静止的大海的照片被放至最大充满整个画面，影片结束。

《波长》的整体构思，实际上是在充分调动所有的视觉和听觉元素，让它们在各种维度上不断变化组合，而反复挑战、打破和颠覆观众在头脑中对确定空间所形成的固化感性和理性限定。

首先，摄影机画幅的持续推进收窄不断在画面里确定的房间内部空间中创造出任意空间。换句话说，它在不断否定内部空间的确定性。一系列出现在该任意空间里的物体和事件——打开的窗户、窗外的街道、走入房间的女人、收音机的声音、倒地而死的男人和打电话的女人——则接连尝试赋予任意空间在某一个瞬间以固定的性质。整部影片形成了一个带着些许疯狂意味的循环：不断推进而被放大的空间将原有的性质一一打破，配合声响、基础色调的变化和各种实验手段一再构筑崭新的任意空间并预示着无数潜在可能性。各种事件又将任意空间的前一个潜在属性不断消解而努力将其变为具有固定性质的确定空间，但同时它们所带来的叙事走向，又指向了下一个可以创造任意空间的潜在可能性。在如此对立统一的往复变化中，影像最终舍弃了所有房间内部的具体存在而聚焦于一幅照片，似乎空间的性质最终被照片确定下来。但是照片本身的虚拟复制影像特质及其展示的水波变幻的情景似乎又对照片内部空间的确定性提出了新的疑问和挑战。影片最后结束于一个确定空间消融在另一个维度的潜在任意空间产生的过程中。

需要提到的是，"任意空间"概念的运作其实和德勒兹使用的另外两个带着哲学意味的影像概念"情状"和"性质－力量"紧密相连。前者指的是弥散在空间中的情愫或者情绪，具有极强的不确定性。比如在《波长》中不断变化的整体色彩基调，因为其

在画面的现实环境中无法找到依托，就可以被看作创作者对情状弥散的启动性暗示。而性质—力量则是最终情状被固化在确定空间中所呈现出的确定状态和样貌。我们可以将任意空间视作情状弥散活动的"场所"。在正常情况下，它很可能是一种稍纵即逝的，由一个固态转向另一个固态的临界状态。但《波长》却通过各种精心提炼的元素组成视听影像的不同维度，意在将这一瞬间状态以延续性的状态呈现出来。我们最终看到的是情状被反复从即将到达的性质—力量固化状态中拽回来，宛如风中闪烁的烛火一般，一次又一次地濒于熄灭，但却一次又一次地被重新点燃。这样的任意性由于画面最终呈现出的不规则且难以辨析的水面波纹图像，得以超越影片有限的结尾无限延续下去，达到了一种理想化的情境状态。

从各方面说，《波长》都是对德勒兹"情状""任意空间"和"性质—力量"概念的完美银幕表现。它完整地呈现出力量的潜在性和性质的具体化这一对充满矛盾对抗的统一体的变化过程，并将其有意识地融入任意空间"产生—消解—再产生"的奇妙进程中。

还需指出的是，在《波长》拍摄完毕的 1967 年，德勒兹尚未明确形成并提出他的影像理论。应该说，电影人对事物内在状态的性质和它们之间转化关系的直觉比哲学家要敏感得多。但系统地将这些直觉归纳成理论并将其与电影人的作品联系起来，这依然是像德勒兹这样的哲学家之天赋和思想的超人之处。

（《波长》，迈克尔·斯诺，加拿大，1967）

无因暴虐与邪典灌输

——评《追击者》

1

2016 年，罗泓轸的《哭声》在戛纳亮相，引起了不小的轰动。影片通篇弥漫着浓厚邪典宗教氛围的怪咖风格完全彰显了他带着狂热非理性冲动的一面。实际上，从罗泓轸电影生涯的开始，这样蛮横不羁的创作思路和残缺而鲁莽的叙事方式就一直伴随左右，成为他塑造整体氛围情绪必须依赖的手段。

一方面，随心所欲的暴戾和刻意为之的扭曲绞虐成为不断按压观众心理平衡、制造无法释放痛感的武器；但另一方面，为了不断升级暴虐的强度而牺牲的情感逻辑、剧情逻辑和理性，又让他的影片冒着随时在理性架构上崩塌的危险。

如果说在《哭声》中，非理性的宗教情绪释放和随意游走的剧情终于搭配得相得益彰，那么在罗泓轸早期的影片，尤其是为他赢得巨大声誉，被许多韩片爱好者奉为犯罪片经典的处女作《追击者》中，这样的剧情随意性巧合和人物行为动机的逻辑垮塌则显得尤为突兀碍眼。

2

美国编剧教学家罗伯特·麦基曾经在那本著名的《故事》中讲述了对偶然巧合的认知历史：拉丁文中有一个词组 Deux ex machina，它的大意是来自机器的神仙。这个词之所以和巧合紧紧挂靠在一起，只是因为古罗马的剧作家们也曾经沉醉于创造一个个高潮悬念，却往往无法在结尾给出满意的答案和合理解释，于是只好安排一个演员扮演神仙，每到剧情无法自圆其说的时候，就乘坐由绳索和滑轮组成的"威亚"从天而降。这些上帝式的神仙会安排一切，用各种方式强行填平剧作家在前面挖下的大坑，这里面就包括安排不可思议的，只有神力才能推动的各种机缘巧合。

麦基认为，在一部正常叙事结构的商业类型电影中，"来自机器的神仙不仅抹杀了一切意义和情感，而且还是对观众的一种侮辱"。因为"我们都必须选择必须行动，以此来决定我们人生的意义，没有任何巧合的人和事会出来为我们肩负这一重大责任"，"来自机器的神仙之所以是一种侮辱，是因为它是一个谎言"。

在这一点上，《追击者》可以算是继承了古罗马戏剧的传统，因为它恰恰是通过三番五次在关键时刻设置机缘巧合而撑起了整个剧情。

3

《追击者》取材于轰动韩国的连环杀人犯柳永哲的真实罪案，

但罗泓轸的重点并没有放在对影片中的罪犯池英民如何被抓捕落网的刻画上。相反，他早早让后者落入了皮条客严忠浩的手中。影片聚焦于如何让警察和严忠浩发现池英民是一个杀人凶手，并解救被囚禁于后者家中的应召女郎美珍。警察和严忠浩一次次错失证明池英民身份的机会而让美珍陷入生死危机，使观众逐渐陷入一种无法释怀的躁动焦虑之中。罗泓轸就是抓住了观众想要通过剧情发展释放虐心情绪的心理，将他们一直捆绑带至影片的高潮结尾。

在如是意图下，罗泓轸需要让两位原本陌路的主角严忠浩和池英民尽早相遇，才能在他们之间激发对立冲突的火花。而一个皮条客和一个变态杀人狂如何能在夜幕低垂的城市中迅速地互相知道对方的存在呢？没有更好解决办法的罗泓轸只好祭出了无形的神仙，后者安排二人驾驶的汽车在案发现场不远的窄巷里偶然撞在了一起！

突发的撞车事故和随后到来的追逐打斗转移了观众的注意力，让他们暂时遗忘了如果没有这次命中率万里挑一的机缘巧合，随后的一切剧情根本无法发生。

麦基之所以信誓旦旦地在书中强调，类型片剧作中最重要的禁律之一就是"千万不要利用巧合来转折一个结局"，其原因在于尽管故事剧情是虚构的，但它的真实感来自其内部自洽而完整的逻辑。如果总有一位神仙按照编剧的旨意击破故事内部的逻辑运作，随意安排事件的发生、人物的命运甚至是生死，而无须为此负担责任和后果，那影片内核中包含的精神和行为价值都会失去其本应具有的重量，而沦为来自机器的神仙的牺牲品。很多观看

者之所以最终会对着银幕发出瞎编的感叹，莫不是来源于那些神仙随意而主观的操弄。

罗泓轸显然不在意这些，他更沉迷于制造可以让观众焦虑到极点的虐心情节。于是另一尊神仙再次出场：因为缺乏证据而被释放的池英民，明知自己依然是警方怀疑的头号杀人嫌疑犯，而且在被便衣警察跟踪的情况下，完全不想抓紧时间逃跑，依然坐着公共汽车大摇大摆返回了自己所住的街区，似乎完全忘了要返回的那栋房子里堆满了被害者的尸体。

而刚刚逃出魔窟的美珍躲进了街角的便利店报警，在神仙的安排下，刚刚下车的池英民也碰巧走进便利店买烟。在便利店老板娘告知他已经报警，警察随时可能到来的情况下，池英民依然不紧不慢地关上便利店的门，连杀两人。

至此，常规意义上的剧情已经基本垮塌了，人物行为动机的逻辑性，在 24 小时内发生在同一事件中的各种偶然巧合的合理性，都已经不在罗泓轸的考虑范畴之内，他所要创造的是无论众人如何努力，恶行依然无法被制止的极端暗黑感受体验。为了效果，他牺牲了逻辑和故事宇宙中的内在真实。

4

在仔细分析剧作后，我们还会发现一些让人困惑的设置。作为头号反派角色，池英民除了在影片的开头将美珍诱骗到住所囚禁之外，在大部分时间他都只是待在警察局里成为众人研究的对象。他并没有像《沉默的羔羊》中的汉尼拔那样在囚室里以过人

的头脑和超人的犯罪能力主动操控着外在世界，而只是简单被动地在打发时间和不断挨揍中坐等警察和严忠浩犯下各种错误。

后二者出于各种技术性原因无法确认池英民的身份和杀人罪行，使他几乎不用做任何事情就脱罪获得了自由，逍遥自得地走出警察局。让一个主要角色在剧情中几乎不具有决定故事走向的主动性，甚至连最后杀戮的机会都是偶然走进便利店才得到，这是在类型片中极少见到的处理手法。

同样，严忠浩和警察也都在做着一些动机不明的糊涂事：前者在车里捡到了池英民的家门钥匙，在对美珍生死不明的极度担忧下，却不交给警察动用警力大规模搜查，而是让智商不高的手下一个人在漫漫长夜里跑遍整个街区试着用钥匙打开一个个居民的家。警方在血样 DNA 检测结果马上就出炉，随即可以证明池英民衬衫上血迹来源的情况下，仅仅因为受到检察官莫名其妙的证据压力（DNA 难道不是最有力的证据之一？），就在不知道池英民确切身份住址的情况下，将重大杀人嫌疑犯礼送出门，丝毫不考虑如果衬衫上的血渍 DNA 成为呈堂证供，该如何再将后者逮捕归案的问题。

5

在一部影片中，如果各种巧合和随意的反逻辑统治了电影，按照麦基的看法，作者其实是想阐明这样的意义：生活是荒诞的。

以此回望《追击者》，我们会发现这样的上帝审视愚众的视角在这部处女作中早已存在：包含着严忠浩和警察在内的芸芸众生

或者依靠剥削他人的肉体为生，或者腐败、贪婪、屈服于权力而
又欲望爆棚；罗泓轸从影片的一开始就不打算让这些人阻止犯罪
抓住凶手，正相反，他安排一系列的偶然事件和逻辑混乱，让事
情的发展完全摆脱了人物的掌控，而具有了毫无因由、无法主宰
的暴虐荒谬性。正是在这样的无法阻止的"恶性"膨胀中，代表
着恶魔的池英民几乎不费吹灰之力，就轻松突破愚众的阻挠，面
带嘲讽的微笑轻松完成自己的连环杀人恶行。

在罗泓轸看来，剧情的铺陈是否合理、通顺和有逻辑性，可
能远不如感性上恶意升腾的灼烧焦虑具有震撼力量。因此，影片
外在的犯罪警匪故事架构其实早就在内核中让位给了预设的"魔
鬼胜利"——池英民不但在严忠浩和警察的持续围堵中依然恶力
爆发完成了对美珍的杀戮，而且在结尾也逃脱了严忠浩以死相拼
的报复。

麦基所谈到的人物得以产生独立精神价值的努力、责任和主
动性在《追击者》中被抛到脑后，池英民、严忠浩和警察都不再
是具有完整逻辑思维和个性人格的独立人物，而是变成了上帝视
角中的一颗颗棋子，在荒诞而失真的巧合和偶然中，迈向作者为
其设定的必然命运。

6

很多人都说罗泓轸是一个具有类型片意识的商业导演，其实
恰恰相反，他特别擅长借用各种类型片的外壳进行个人情绪化表
达。在《追击者》中，为了这样充满邪典色彩的精神自我表述，

他早早预设了一个固定化的概念立场——庸众在邪恶面前的无能为力。为了渲染后者，他以随意性极强、人物动机混乱和微观逻辑全面缺失的剧情作为祭品，激起了一股虐心的愤懑情绪，放任自身的情感、情绪和感性意识发展到极端高潮。

也许在某些人看来，罗泓轸在影片中创造了一些标准韩式的充满魔性的过瘾对决。但本质上，他是在通过廉价的偶然性手段和忽略常理的人为扭曲来推高暴戾的情绪渲染程度，并以此创造极致化的感官娱乐；同时，他又在深层次上预设概念，将充满个人化色彩的邪典意识形态通过不容分说的方式灌输给观众。这一双重表达特点不但贯穿了《追击者》的始终，也在他随后的作品《黄海》和《哭声》中被发挥得淋漓尽致。

（《追击者》，罗泓轸，韩国，2008）

飞鸟视角下的个人英雄主义

——评《敦刻尔克》

在诺兰 2006 年的影片《致命魔术》中有这样一个场景：魔术师将关着一只小鸟的鸟笼放在桌子上，随后用白布盖住，他用力按下然后掀开白布，小鸟连同鸟笼一起消失了。台下的观众鼓掌赞叹魔术的精彩，唯有一个小男孩"哇"的一声大哭道："他杀了小鸟！"在众人惊讶于超现实所带来的精神与感官冲击时，诺兰让小男孩发现了神奇幻象背后所掩藏的残酷与冷血：这精彩纷呈的表演是由一个活生生的性命换来的。

如果说十年后的《敦刻尔克》在立意上有何惊人之处，那就是诺兰在头脑中扮演了这个小男孩的角色：当观众期待在银幕上看到一场进程跌宕起伏、对阵双方激烈交锋、视觉效果惊心动魄、结局邪不压正的宏大战争电影，并渴望从两军对垒并反复厮杀、争夺和屠戮的场面中获得感官刺激的兴奋愉悦时，诺兰却用典型的英国式阴郁沉静的口吻告诉我们：即便在电影银幕上，战争也不应该仅仅是一场可以尽情享受的嘉年华视觉盛宴或者充满家国历史情怀的胜败游戏，它更是残酷的丛林法则笼罩下的绝望求生体验，是胆怯、勇气和牺牲精神本能的交相辉映。

　　这便是他为何在《敦刻尔克》的创作中做出了一个大胆而又具有挑战性，并可能让很多期待看到常规战争大片的观众极度失望的设置：本应凶狠而咄咄逼人的敌军几乎全程都被隐去不见，我们看到的是一群群被包围挤压在海滩上命悬一线的生灵如何劫后余生的奇迹。一部战争电影中可能见到的套路在《敦刻尔克》中都不复存在：我们既不需要激烈对阵的枪炮交锋场景，也不需要两军将领战略对峙的整体描述，更不需要三幕剧结构的起承转合和类型化叙事，甚至对军事行动的宏观叙述都几乎省略。诺兰在此需要的仅仅是可以直接切入微观刻画的几个视点和视点中的行动来凸显他的立意。

　　这也是在影片开拍之前诺兰反复观看罗伯特·布列松的《死囚越狱》和《扒手》的原因。布列松曾经创造了影史上最纯粹的电影化影像：没有一句多余的话语，他的人物只有不断地行动，所有的思想、情感和精神状态的演变、延续甚至逆转都在不间断的沉默行动中实现。而此时已经放弃宏观叙事的诺兰正需要这样的行动调度灵魂和技巧。在影片开场后的前十分钟里，第一个出场的主要人物菲恩·怀特海德几乎没有说过一句台词，但他在小镇街道上奔逃、在海滩上踟蹰、冒充担架员运送伤员上船，一系列行动将他混杂着极度紧张和胆怯的强烈求生欲望以无声的方式渲染于银幕之上。这一刻，诺兰几乎将布列松的灵魂搬到了敦刻尔克的海滩上。

　　二十年前，泰伦斯·马力克曾经拍摄了一部出格的"二战"片《细细的红线》，影片没有设置中心人物和核心情节，而是以摄影机作为穿针引线的媒介连通起众多人物和他们的内心波动，用

他们的不同视点拼贴起战争的整体图景，并将充满诗化意向的情绪性氛围塑造置于战争叙事之上，成为影片的主旨。对拍摄对象不做纵深式的文本描述，而采用散点透视的拼贴手法对众多人物的动态进行捕捉组合并形成一股贯穿影片的整体气息，这是苏联著名导演维尔托夫最早在他的名片《持摄影机的人》（1929）中创造的崭新的电影构成方式。维尔托夫更将这样脱离单一人物视角而在不同被拍摄客体之间自由切换所形成的独属于影片本身的视野称为"电影－眼"，即摄影机在摆脱人类自然观察状态以后用超越物理运动的方式（剪辑）而构成的精神化和智识化视野。帕索里尼随后将其总结为电影中的"自由间接话语"状态，并断言只有通过它才能形成电影影像中的诗意。而法国哲学家吉尔·德勒兹则干脆将其定义为纯粹的"电影意识"，以区别于文学、戏剧和造型艺术对于电影的反复渗透。

诺兰跟随着马力克的步伐，将维尔托夫式的"电影－眼"带入一场对于战争的个人化影像描述之中。他没有浪费任何笔墨在可以勾连起文本叙事的戏剧化套路上：在影片中我们看不到人物的个人背景，对他们在过去战争中的经历一无所知，甚至都无法找到关于人物个性的清晰描述。在寥寥数语对宏观战争进程的字幕交代后，诺兰将三组不同的人物（等待撤退的士兵和指挥撤退的军官、前来救援的民船和进行空中阻击的喷火战斗机驾驶员）直接投入被包围封锁的敦刻尔克海滩，让他们的情感和理智在绝境求生的极端环境中得到瞬间展现。

我们也许依然可以看到诺兰在基本叙事构思上的某些特点，比如三种不同质的时间结构（一周、一天和一小时）通过被切割

成片段而互相组接的方式延续了他对电影延续性时间顺序的反叛。叙事的碎片化效应本身就是与三幕剧结构的决裂，特别是在"撤退"这个单一明确的整体事件下，更赋予了影像化的散点视角表述以极为自由的表现空间。于是，我们看到诺兰将《敦刻尔克》交给了携带着"电影—眼"的摄影机，后者犹如一只在空中盘旋飞翔的海鸥，在三组人物和他们的异质时空之间来回穿梭，将掠过之处的瞬间所见组合成情感力量涌动爆发的动态化影像。正像帕索里尼所说的，诗意正是由这样穿透性的摄影机视角于不同人物灵魂之间的跳跃和驳接之中产生。

也许还不能忽略音乐所带来的另一个层次空间。如果以习惯性的思路看待《敦刻尔克》伴随始终的音乐，可能会嫌弃它作为配乐的漫溢铺陈。但如果我们回头去体味诺兰意图塑造的飞鸟视角，会发现由于音乐的持续在场，我们才自始至终保持着"穿梭于灵魂之间"的飞跃性姿态。正是音乐围绕所有"碎片"而创造出的完整画外空间，帮助我们保持了足够高度的"飞行视野"，以避免完全沉入或者混同于任何一个微观叙述视角。音乐在此不仅仅是起到画面辅助作用的陪衬，它的强悍与"喧宾夺主"是诺兰与传统单一宏大叙事决裂的一个关键步骤。

《敦刻尔克》是一部让我们对诺兰刮目相看的电影。在此之前，他一直在自己的英国电影血脉和好莱坞的模式化表达之间挣扎徘徊，既不想完全放弃对个人特点的诉求，又不得不躬身屈就于美国商业电影体系的桎梏。这让他在好莱坞拍摄的每一部电影都带着抹不去的折中主义基调。同时，此前他在电影创作立意上的浅显直白和压抑不住的说教冲动也成为似乎无法克服的顽疾，

这让他花费极大心思构筑的复杂叙事结构和对技术表现手段的精益求精变成了匠气横流的无的放矢。《敦刻尔克》飞鸟散点视角的设置让我们看到了他作为一个电影导演而不是讲故事者的潜力。他终于意识到一部电影的立意问题并不能单单在叙事的范畴内解决，只有突破讲故事的瓶颈，而赋予影像表现足够的自由空间，才能将影片的立意带上另一个不同的层次。毕竟，当年维尔托夫通过《持摄影机的人》而为现实主义定义时并没有为每一个拍摄对象都设计出一个故事情节。

此时，文本表达也许反而成为影像表意的辅助手段：在影片接近结尾处的火车上，两个劫后余生的士兵读到了报纸上丘吉尔的演说。"逃生就是胜利"的论调在刹那间好像让我们又看到了那个忍不住要对观众进行说教的诺兰。但是画面随即一转，我们重新回到了敦刻尔克，击落数架敌机但燃油耗尽的喷火战斗机以无比优美的姿态在海边降落，走下飞机的汤姆·哈迪在夕阳的万丈余晖中摘下头盔，从容面对包围而至的德军士兵，个人英雄主义气概刹那间四射爆棚。我们这才意识到，恰恰是前面那段两位士兵复述的表意文字将随后的画面推上了感性感染力的巅峰。在这里影像不再作为文本的注脚出现，它是意义的最终目的地所在。

诺兰赋予影片的最终立意也在这种文字与影像的交相辉映中浮出水面：它与影响历史进程的战争以及对其的反思没有关系，与某一个意识形态阵营的胜败命运更无瓜葛，它既不想颂扬家国框架中的荣誉使命感，对正义邪恶相争的必然结局也不感兴趣；《敦刻尔克》就是极端困苦条件下以海陆空为背景在飞鸟视角中不同人群的生存状态，它的重心厚度掠过了我们通常聚焦的纵深式

战争史实叙述而呈现出一种纯电影化的动态再现，所凸显的是带着强烈个人意味的英雄主义色彩——无论战争胜负与否，为了挽救自己和他人生命而勇猛战斗的人就是英雄。这样的主旨足以碾压纠结于历史、宿命、荣辱和存亡而忽视个体价值的任何其他表达。

叙事退后而影像先行，同时赋予影像远超越表层文本的表意能力，《敦刻尔克》对于诺兰来说是一次电影观念上质的飞跃。而霞光万丈中喷火战斗机滑过天空降落海滩的画面则成为这一年中最动人的个人英雄主义银幕瞬间。

（《敦刻尔克》，克里斯托弗·诺兰，英国／法国／美国，2017）

另一个平行世界的童话

——评《脸庞，村庄》

把《脸庞，村庄》称为纪录片，其实是某种程度上的误区。没错，影片没有任用一名专业演员，没有剧本，大部分拍摄都是摄影机跟随真实生活中的人物而完成的。但它却带着法国电影冲破类型界限的随心所欲，与其说它在记录着影片中人物的言语和行动，不如说是影片中的两个人物——导演阿涅斯·瓦尔达和视觉艺术家JR——带着摄影机去完成了一次由他们二人策划的冒险。他们并不是单纯的被拍摄的人物，而更是开拓了一个由现实所组成的平行虚幻世界。从这个角度看，它更像是一篇随心所欲的电影散文，与其说是被动的记录，不如说是对周遭世界的主动抒怀与感叹。

JR总是戴着墨镜，真实身份从不为人所知，他是社交媒体上最受欢迎的法国公共视觉艺术家，引人注目的作品是带着行为艺术色彩的户外大型摄影招贴展示。他创作的主题之一是选择各行各业中最普通的劳动者，用数码照相机拍摄他们的形象，然后将其通过特殊手段放大成巨幅黑白照片，展示在与劳动者的工作紧密联系在一起的场所。他最著名的作品是将港口码头工人的巨幅

肖像张贴在海中央万吨巨轮中的集装箱壁上，起到了令人瞠目结舌的视觉冲击效果。

不能小看了这看似有点哗众取宠、带着强烈波普意味的艺术行为：虽然表面上它展现的是当代艺术标志性的符号化奇观效应，但内在却糅合了强烈的法国左派意识形态观念。在左派的理论中，资本主义是靠一整套系统的分工制度将人的个体机制化，成为整体大机器中的一个零件。在其中自我因为处在流水线式的运作体系中而逐渐丧失了存在认同感，成为行尸走肉一样的人体机械装置。JR的艺术作品恰恰旨在唤醒普通人尤其是劳动者的自我意识，当他们作为普通者的个人形象以醒目而具有冲击力的方式出现在公共空间中的时候，个体作为被瞩目的中心重新焕发出自身的价值，这也正是普通劳动者在精神上挑战资本主义大机器的特殊方式。

显然，从新浪潮时代走过来的阿涅斯·瓦尔达充分认识到了JR的作品力量所在，她更在其中瞥见了影像可以发挥的主动性：如果说JR的静态作品起到的仅仅是意义宣示的作用，那么摄影机则可以将这些普通人的真实心境以最生动的方式呈现在银幕上。这会是一次静态造型艺术和动态影像艺术承上启下的完美结合。

也正是遵循着这样的思路，这一老一少两位艺术家才驾驶他们特制的旅行车上路，所到之处不断地为沿途的普通民众拍摄照片，并放大矗立于公共空间之中。无论他们是工人、农民、老人、孩子、丈夫、妻子还是父亲和母亲，在JR的照相机和瓦尔达的摄影机中都占有一席之地，他们的静态形象前所未有的高大，而他们的动态反响——激动、欣慰、感动和喜爱——则被瓦尔达

收录于摄影机中。在这样的动静配合之中，作为普通人的个体不再微小无谓，他们的精神价值（哪怕是一颦一笑、一个无意间的习惯性动作）都演变为可以被世人所关注的重要部分。更重要的是，这样的价值也因为那些栩栩如生的形象在现实空间中的闪耀，因为那动情而真诚的欢笑和泪水，被每一个被拍摄对象的自身所反复确认。可以说，这部影片最重要的精神价值，就是对人类个体精神存在的细腻关怀和体恤。

当然，《脸庞，村庄》并没有仅仅停留在关注外在世界的层面上。在影片的后半部分，瓦尔达把镜头转向了自己。在 20 世纪 50 年代，年轻的瓦尔达也曾是图片摄影师。她深知每一幅照片的美，不但是现在时态的，同样也因为它代表着流逝的记忆。当我们看到 JR 把瓦尔达最珍爱的一幅人物肖像放大贴在海岸边废弃的水泥立面上时，这便完成了个人价值和记忆价值的完美结合，同时也开启了瓦尔达对于生命与记忆的感受表达之门。

年届九旬的瓦尔达正在走向生命的终点，但当 JR 在影片中询问她是否惧怕死亡的时候，她平静地回答她对死亡思考了很多。这样的思考并不意味着悲观和被动地等待死亡，而是以摄影机作为媒介，继续去探寻和周遭世界的交汇点，以及每个人的精神存在价值。这是瓦尔达已进入暮年却依然活跃在影坛的唯一原因。与死亡对峙的唯一方式是向它展示精神生命的不灭价值。

与戈达尔在影片结尾的失之交臂，代表了一种极其复杂的对于生命的忧伤情绪：人因为个体的存在而无与伦比，但也因此而互相冲撞、对立甚至互相伤害，它既是每个人回忆的基础，又会带来无尽的伤感。对于生命走向终点的瓦尔达来说，这种个体期

待与失落的悲伤，又何尝不是人生必须经受的一种常态。影片正是在这样一种由"他我"转向"自我"的内省式感受中，平静而伤感地结束。它所探讨的主题，看似散乱而游移，但最终都归为对普通人个体精神价值和点滴情感的闪耀式展现。这样的立意让它充满了动情而伟大的力量。

法国电影从新浪潮开始，就开启了一种与众不同的散文式电影笔触。它既不像虚构的剧情片那样结构和类型清晰分明，又不像纪录片那般专注于对现实的忠实记录。而是以创作者的个人情感和观点为主轴，通过散文化甚至是抽象实验化的手段组织影像和声响，创作出形式随意但情感流淌的"电影散文"。克里斯·马克是这一类型的大师，他的影片《美丽的五月》《日月无光》等都是影史留名的经典作品。而瓦尔达作为"新浪潮之母"，更是对散文化电影情有独钟，似乎只有在影片中亲身创造事件并用摄影机记录才能完整地释放出个人充沛的思绪情感。

《脸庞，村庄》尽管所有画面都取材于现实生活，但是它却带着瓦尔达个人风格的强烈印记，无论是轻盈跳跃的画面、温和幽默的口吻还是凌厉快速的剪辑，都有着无可替代的鲜明个人特点。它用现实中人们的行为、语言和情感创造出属于瓦尔达头脑中另一个平行世界的童真、奇幻和感伤，让人心生无限向往。而我们所感慨的是这些无所顾忌突破影像、叙述和表达界限的想法、手法和情感来自一位九旬老人。法国新浪潮和从中走出来的影人真是一座座无穷的创造力宝藏。

（《脸庞，村庄》，阿涅斯·瓦尔达／让·热内，法国，2017）

作为人类镜像的异形

——评《异形：契约》

在 1979 年的第一集《异形》中，导演雷德利·斯科特设置了三组互相对峙的角色：人类、异形和生化人。人类和异形互为死敌，都欲置对方于死地，但异形最终的成型与诞生却又必须依托人类的身躯作为母体，因此它又与人类有着生物上千丝万缕的联系。生化人是人类制造的高等人工智能，是对人类思维和行为的模仿，他本应执行人类的命令并服务于后者，但又对阻挡其达到目标的人冷酷无情随时准备清除，在这一点上他似乎和异形又站到了同一阵营。而他对异形这种"完美"生物的欣赏和崇拜，以及渴望将其保护起来的愿望，将这二者捆绑在了一起。正是这样悖论萦绕的角色矛盾冲突让《异形》第一集带有了某种错综复杂、正邪交织的恩怨伦理关系。

2012 年的《普罗米修斯》因为宣称是《异形》前传的序曲而吊足狂热粉丝的胃口。但让他们不太满意的是，本来应该作为招牌的异形一直遮遮掩掩直到影片最后几分钟才露出让人兴奋的狰狞面目。而这一次，让影迷翘首期待的《异形：契约》终于给了它充足展现自己的机会，让它在影片开始不久就如约跳出来撕咬

人类，并且摇身变化出几个不同的类型分身，足以让深爱它的粉丝肾上腺素激增。

但当我们以稍微理性的角度分析，会发现由雷德利·斯科特主导的这三部异形电影共享了几乎相同的角色设置，三组角色相生相克、爱恨交加的关系始终如初，但区别是他们在影片中所占的比重产生了变化。在《异形》第一集中，人类是绝对的主角，影片聚焦的是女主人公蕾普莉如何在异形的攻击和生化人的背叛下得以幸存下来。但在《普罗米修斯》中，由法斯宾德扮演的生化人上升为谜一样具有神秘魅力和不可捉摸的行为动机的主角之一，几乎夺走了人类的所有光环。《异形：契约》让斯科特的意图彻底明朗化：生化人才是绝对的主角，甚至不同生化人之间的观点之争和肢体冲突才是影片最终的主轴，人类彻底靠边站，成了可以被随时碾压的杂碎，而那传奇的异形则只是被豢养的大型家养宠物怪兽而已。因此，影片叙述的不是人类在激烈的对抗中击败异形的故事，而是被完美塑造的生化人如何摆脱造物主的操控统治世界的过程。在相同的角色关系设置下，雷德利·斯科特发展出了一个崭新的宏大邪恶主题（多说一句，从这一点也可以看出他是多么不满足于詹姆斯·卡梅隆等人拍出的另外三集异形续作）。

有一种说法是《异形》第一集诞生在冷战高压下不同对立意识形态互相渗透的迷雾中（作为英国人的斯科特应该对 20 世纪六七十年代英国军情五处和六处被苏联间谍反复渗透的历史记忆犹新）。或许因此斯科特才有了异形只有植入人类体内才能成型发展，最终以对母体的摧毁而完成自己诞生的整体构想，借以象征

西方社会在浑然不觉的状态中自身所孕育出的毁灭性力量。三十多年后的斯科特显然将这一主导思想向前大大推进了一步：毁灭性力量并不仅仅是某种具象的实体（异形），它更可能来自人类想要主宰一切的欲望。其中既包括奴役、掌控和征服外在世界的欲望，也包括以爱恨情仇的名义所进行的毁灭的欲望，当然最重要的还是人类赖以生存和发展的基石——创造的欲望。

斯科特借助《普罗米修斯》和《异形：契约》构筑了一个以创造和毁灭为内在逻辑的奇异链条：工程师族创造了人类随后又意图毁灭人类，人类创造了生化人但以奴役驱使后者为自己服务为终极目的，生化人则培养了异形并幻想着自己能成为造物主，而处在链条最底端的异形却最凶狠残暴，可以回过头来毫不犹豫地毁灭造物主和人类。

在一个外星生物和人类进行你死我活争斗的太空惊悚片外壳下，斯科特埋进了人类行为模式的哲学化质疑。当生化人大卫被问及信仰是什么时，在情感和创造力上与人类几乎毫无差别的他以轻松的口吻回答："创造。"但接下来他的创造成果却开启了对一切事物的毁灭过程。这何尝不是导演雷德利·斯科特对人类赖以生存的思维和行为模式的一种恐怖嘲讽。

《异形：契约》中被剥夺了创造和情感能力的新一代生化人沃特和大卫之间的交锋体现了这一矛盾的实质：因为无法创造和感受，沃特始终处于绝对服从的地位，而大卫因为有了感受能力而产生了创造的欲望，得以从被人类奴役的地位中解脱出来。但他接下来所做的却是把"主人"肖博士当成了异形的培养皿，以毁灭星球上的所有动物并创造不同类型的异形为乐。大卫把自己也

看作与工程师族和人类一样的造物之神，当然也遵循着前两者的行为轨迹：在创造的同时无情毁灭，在口头表达爱意的同时却又在行动上冷酷地虐杀屠戮。很显然，在沃特的"责任"和大卫的"创造"之间，人类这两种思想趋势产生了不能调和的对立，似乎哪一个选择都不能达到完满的结局。而我们也终于理解了为什么工程师族在创造人类以后又要毁灭后者，其原因正如人类看着失去控制而为所欲为的大卫所产生的想法一样：只有灭了他，世界才能消停。

在采访中，斯科特亲口说出，大卫之所以用"黑水"灭绝了工程师族，正是因为后者对被创造物的不尊重。可见被奴役的大卫内心充满了对统治者的愤恨。而"创造／奴役／毁灭"则在《异形：契约》里成为人类征服外在世界而产生灾难性后果的标准流程图。更加巧妙的是，在工程师族、人类和异形之间存在着生物／基因上的密切联系，而生化人大卫则是对人类思维和情感模式的极致模仿，也因此《异形》《普罗米修斯》《异形：契约》中不同角色之间的殊死搏斗实际上正是人类自身不同镜像之间的较量。它们看似惊悚华丽的银幕太空歌剧，但实质上依然是人类内在矛盾冲突的寓言。

有点可惜的是，受累于斯科特新"异形"系列的宏大构思，《普罗米修斯》成为过渡性的一集，为了将背景故事交代完整，不得不在工程师族、人类探险、生化人、异形等几条故事线之间来回疲于奔命，导致哪一条都未能以饱满的情绪和足够的笔触交代完整。但《异形：契约》有效集中了冲击力，由异形对人类的攻击直接引向了它的造物主大卫和人类之间的冲突，最后落脚在两

个生化人（也是两种人类思维模式）之间的决斗。叙述层次逐渐递进，而深藏的主题则在最后一刻露出峥嵘，又以开放式的下行悲观结尾给观众留下了对后续发展的无限想象空间。

很多观众都对影片最后的反转不出人意料而感到失望，但殊不知它的目的并不是想让观众惊掉下巴，而是紧贴着影片的主题内核，给观众最后一个机会重新审视生化人对待人类（自己的造物主）和异形（被创造物）态度情绪的微妙变化。特别是异形隔着银幕对生化人的一次凶悍龇牙吼叫，生化人猛然感到了一丝恐惧，是不是他也体会到了异形对其造物主的某种叛逆式毁灭欲望，正如他背叛人类的内心转变一样？无论如何，这样的结尾所确立的，是生化人在新"异形"系列电影中绝对主角的地位。

有意思的是，当年雷德利·斯科特另一部闻名遐迩的科幻电影《银翼杀手》也是围绕人造人（复制人）和其造物主人类互相屠戮的情节而展开的。在其中复制人更多的是以一种被造物主人类主宰、欺凌、歧视和奴役的受害者面貌出现，而他们想要争取的不但是延长生命的机会，也是情感释放的自由。在影片中的某些时刻，我们甚至发现他们比人类更富有情感表达的诗意。这些都在无形中和《异形：契约》对生化人的处理默然契合，甚至在片中大卫还真的朗诵了一首雪莱的十四行诗以明示自己梦想成为永生神明的强烈意愿。我们可以隐隐地感到，其实斯科特对于人造人／生化人的主题早有深邃的思考，这一次终于借新"异形"系列释放出来。

（《异形：契约》，雷德利·斯科特，美国，2017）

黑白对立的恐怖喜剧

——评《逃出绝命镇》

2016 年美国总统奥巴马结束任期时，曾经有这样一段对他的评论："八年前，我们以为选出了美国历史上第一位黑人总统，但八年后我们发现他只不过是比前任们长得黑一点而已。"

《逃出绝命镇》的黑人导演乔丹·皮尔曾以在电视节目中模仿奥巴马著称，对后者的个性特点显然了然于胸。要说《逃出绝命镇》那个最关键的"借尸还魂"设置——绑架黑人躯体换上白人脑仁，其比喻意指也恰是在此：那些跻身于中产阶级或者更上层社会的非洲裔美国人，早已经是外黑内白，被白人文化所浸染甚至脑控，丧失了原有的黑人灵魂，徒有一具黑色的躯壳而已。

如是站在黑人阵营审视白人主流社会的观点，不但重新挑明了美国社会中种族关系不平等的实质，而且将白人在此问题上的虚伪狡诈从肉体与灵魂关系的崭新层面加以展开。这无疑让影片带有了强烈的煽动效应，使它在上映之初就在观众中制造了广泛的口碑效应，并且吸引了对种族问题一向兴趣浓厚的欧美电影评论界：《电影手册》《视与听》《帝国》《滚石》《娱乐

周刊》纷纷将它列入年度十佳的行列。这些或多或少都被"白左"价值观主导的媒体正是从这个看似类型化、荒诞化和喜剧化的商业独立电影中，找到了全新而充满快感的种族主义批判"G点"。

比如，在美国社会中黑人能够跨越阶层鸿沟进入上流社会的主要方式就是成为体育和演艺明星。天赋的外形、身体素质和表演才能让他们可以在这些特殊领域取得白人所不能企及的成绩，并逐渐被包括白人在内的美国社会所承认。相当一部分主流意见也认为它代表了美国社会对黑人群体的接纳，代表了种族平等意识的普及和有色人种地位的上升。但《逃出绝命镇》通过"黑人换脑"的巧妙借喻指出这些所谓的黑人成功其实也是来自白人阶层的赏赐或者剥削式的欣赏，它针对的仅仅是黑人被物化的躯干而已，它的价值和黑人的头脑、精神与情感无关，可以通过金钱以"拍卖"的方式进行随意的买卖交换——这也正是美国体育界和娱乐界中最常见的通行规则。

有了这些蕴含嘲讽和批判种族主义意味的元素存在，《逃出绝命镇》尽管在外在形式上是一个黑人青年做客中产阶级家庭却陷入科学怪人式换脑陷阱的恐怖类型片，但内在却是一幅对美国种族平等假象进行夸张揭露讽刺的血腥漫画。无怪乎左派电影媒体在影片上映之初就从中嗅到了触动他们"政治正确"这一敏感神经的味道，并顺着导演乔丹·皮尔所指出的思路一路狂奔地解读下去，把它捧为年度最佳之一。

《逃出绝命镇》的出格之处还不只如此，它在刻画黑人群体无法摆脱被白人控制命运的同时，又近似疯狂地点燃了一束复仇

之火：在非洲裔美国人的历史上，似乎从来都是他们被欺压、歧视、凌辱甚至宰割的记录，他们从未获得过一个真正的机会用以暴制暴的方式对白人世界进行解气的反戈一击。《逃出绝命镇》在煞费苦心地对黑人被操控的宿命进行隐喻之余，又让黑人男主角借最后的绝地反击（对白人的血腥屠戮）而狠狠出了一口恶气，似乎在冥冥之中告诉观众：白人主导的世界太狡猾虚伪，黑人群体要想等待社会还给他们一个真正的平等似乎遥遥无期，还不如干脆甩开这一套正常的制度体系和程序正义，用以血还血的抗暴方式替历史上肉体和精神被残害的黑人兄弟姐妹在银幕上向"3K"党们讨个公道。

坐在银幕前的观众为影片最后二十分钟的血浆四溅大呼过瘾，评论媒体也将其视为类型片形式主义化释放的必然手段。但无人注意到它在挑动的也许是一条充满着逆向种族主义色彩的仇恨之路。

从这个角度看，《逃出绝命镇》既是一次对隐性白人至上思想的癫狂嘲笑，又暗暗在为黑人原教旨主义的狂欢而没心没肺地鼓掌叫好。而在喷血狂欢过后仔细思量，我们还能体会到其中的悖论之处：一部隐喻白人洗脑黑人，而黑人以血腥屠杀作为报复的影片会让观众津津乐道并被各大电影媒体奉为年度十佳，但这种对于屠杀狂欢的西方白人知识分子式赞赏，本质上依然源于西方世界对于黑人群体的意识形态统领心态。换句话说，黑人文化本身早已经被认为是西方文化的一部分，它对于西方世界并不具有真正的威胁颠覆性。无论《逃出绝命镇》怎么过火，西方人依然不害怕，它依然在西方体制的掌控之中。它玩得越嗨，就越形成

了一种景观社会式的表演默契。从这个角度看，这又是一部政治正确的怪胎电影，是黑人文化群体面向白人世界的撒娇之作。它所体现的依然是西方世界中白人文化的绝对话语霸权，只不过是用微妙的逆向方式来实现而已。

（《逃出绝命镇》，乔丹·皮尔，美国，2017）

永远无法解封的魔咒

——评《情书》

<div align="center">1</div>

二十年前，网上出现过一篇据说是来自岩井俊二日本影迷网站的导演私人访谈，把《情书》的人物设置是如何参考村上春树的著名小说《挪威的森林》解释得头头是道：影片中的人物男／女藤井树、渡边博子和秋叶的个性及情感命运都脱胎于《挪威的森林》中的主要人物木月、直子、渡边、绿子和玲子；岩井俊二在撰写剧本的时候仔细分析了这些人物的性格特征和他们在小说中的人生轨迹，将这些元素切分又再融合，依据《挪威的森林》的内在主旨重新为《情书》塑造了相似的人物，用不同的故事情节体现了相同的情绪氛围。这篇访谈的真伪有待考证，但它却指出了很关键的一点——《情书》多多少少带着一些《挪威的森林》散发出的绝望气息。

很难说《挪威的森林》是一部在情感意义上真正完美的爱情小说，书中的人物本质上都处在一种恋爱时的心不在焉状态：女主人公直子一直眷恋着自杀的木月；男主人公渡边一边倾心于游

移不定的直子，另一边却若有似无地和年轻且充满活力的绿子互相调情；当直子自杀以后，他又把直子的室友玲子当成情感和肉体的倾诉对象。书中没有一个人真正热切而专注地回应另一个人的情感诉求，都处在"肉体虽在此，心却在别处"的游离状态。

如果说《情书》真的从《挪威的森林》里汲取了灵感的话，那么它正体现在对如是错位情感关系的继承上：影片中的男藤井树在初中时代一直用各种隐晦古怪的方式暗恋女藤井树，后者对此懵然无知；成年后男藤井树依然强烈留恋女藤井树，因此选择了和后者长相相似的渡边博子作为未婚妻，却从未袒露他的真实想法；直到山难去世，深爱他的博子才从蛛丝马迹中找出他的心理轨迹——原来自己只是女藤井树的替代品而已；但这一情感伤害链并未停止在博子这里，因为面对男藤井树好友秋叶的热烈追求，她像一位斯德哥尔摩综合征患者一样继续沉浸在对死者的怀念中，任由秋叶表白而不置可否；也许比《挪威的森林》更为巧妙的是，当女藤井树在十年后看到插在《追忆似水年华》中的借书卡背面自己的画像时，突然意识到了曾经错失的爱情，而这又是一段永远无法达成的情感遗憾——绘画者男藤井树已经人在天堂了。

2

男／女藤井树、渡边博子、秋叶等主人公对现实情感的视而不见，以及对无法得到的爱情的强烈欲念构成了《情书》的内在核心（为了达到人物状态的一致，岩井俊二甚至特意为秋叶也安

排了一个倾心于他却总是被他忽视的女学生，反向把秋叶推入了爱情远视眼患者的行列）。《情书》和《挪威的森林》也正是在这样对可"欲"不可求状态的痴迷中达到了某种情绪上的统一。

不过，相比《挪威的森林》跃然纸上的颓靡口吻，《情书》用煽情、伤感又励志的外表隐藏起这个复杂故事暗郁的一面。看过《情书》的观众很容易忽略男藤井树这个角色，在影片的绝大部分时间里他都处在死亡后被人追述、回忆的状态。但如果抛开两位对他满怀深情的女性的悸动式主观回忆，仅仅是在对事实的回溯中，我们也能发现他行为古怪、不通常理的一面：首先，年少的他对暗恋对象采取了一种高高在上、傲慢敌视的冷漠态度，用在图书馆借书卡上到处写对方名字却不准备明确告知的方式处理与女藤井树的关系；其次，成年后他的依恋状态演变为对外貌相似的痴迷，因此把博子拉入爱恋关系中充当意淫对象的替代品，并以此在精神上强烈控制了博子，为后者带来无尽的心理阴影和痛苦。我们甚至可以将他与两位女主角的关系描述为恶狠狠的暗恋和最冷酷的欺骗。

相比从未真心坦诚对待过爱情的男藤井树，博子始终处在被动懵懂、后知后觉的受控状态。影片进入中段后，岩井俊二非常聪明地将视角由博子对秘密的探寻转向了沉入对初中生活回忆的女藤井树，在轻盈的讲述中刻意营造了悠然甜蜜的青春气息。但此时只要我们稍稍摆脱带着欺骗性的煽情氛围而转换一下思路，就会意识到每一封女藤井树寄给博子的回忆信件都像匕首一样狠狠刺进了后者的心脏——博子在离开小樽的那天偶然见到了前者的真容，一下就明白了男藤井树的意图：他和博子在一起只是为

了延续对女藤井树的留恋。

在此我们才真正见识了岩井俊二的剧作和导演水平，他不仅是写作和拍摄有些甜腻腻味的电影的小清新大叔，更是擅长用看似纯粹美好的外表去包裹暗郁心理真实的潜文本作者。放松心理警惕的观众会被《情书》一连串动情的青春叙述打动，但稍微懂得理性换位思考的观众就会意识到：博子在阅读信件时会经历怎样的情感心理重创，而利用博子"外壳"延续自己意淫情绪、罔顾她内心真实想法的男藤井树是怎样一位冷酷的"渣男"。

我们也许并不能说男藤井树的主观意愿便是如此，毕竟他也可能有很多难言之隐，在十年中疏于向两位女性揭示真相。不过岩井俊二的兴趣显然超越对个人道德水准问题的纠结而进入了带着上帝审视视角的叙述层面：在影片的结尾，面对未婚夫身亡其中的雪山依然留恋地大声呼喊的博子和躺在医院病床上喃喃自语的女藤井树居然向着同一个对象（男藤井树）重复了相同的问候语；不但始终被动的博子没能摆脱对男藤井树枷锁捆绑式的眷恋，连原先对暗恋情结毫不知情的女藤井树也在看到图书卡背面的画像后猛然醒悟而陷入带着怅然遗憾的自我感动。这非但不是一场对逝者的告别，反而演变成两个女人在情感精神层面上的一次被动内在连通：她们终于在长达十年的过程中先后掉入了对同一个人的幻想式留恋之中，而她们的情感都注定悲剧性地无法落实，因为对她们施加"草蛇灰线，伏行千里"式情感控制的是一个死去的人。这已然不是某个人类个体能做到的"策划"，而是命运对当事人开的一个巨大玩笑。从这一点看，影片的结尾女藤井树抱着《追忆似水年华》第七卷感动而泣的画面似乎带有了一丝

冷酷嘲讽的宿命意味。

<div align="center">3</div>

在岩井俊二 2016 年的影片《瑞普·凡·温克尔的新娘》中，他讲了一个前所未有的奇怪故事：性格内向、生活被完全操控的女主角七海内心执着地延续着随波逐流的生活轨迹，并反过来感激操控其命运者为她带来的惊奇冒险。岩井俊二在影片中展现了一个意味深长的二元视角：作为旁观者对当事人的行为感到困惑、不解甚至是滑稽可笑，和当事人内心不能舍弃、一定要坚持到底的生命原则相对峙。

我们可以把《瑞普·凡·温克尔的新娘》中的七海看作《情书》中博子/女藤井树人物个性的充分延伸和发展。事实上，在《情书》中岩井俊二已经有了强烈的意识要为观众提供这样的二元视角：在雪夜中，女藤井树的爷爷坚持要把肺炎发作的她背到医院，完全不顾十年前她的父亲就是这样死在雪夜之中；这个看似与主线故事完全脱离的支线情节透露出一股古怪的顽强精神——失败和死亡也无法改变一个人延续自己内在情感价值的方式，外人眼中的愚蠢和顽固不化恰恰是当事人认定的价值所在。这是苏醒后的女藤井树和雪地中恸哭的博子真正在精神上合二为一的动因，即使受到了恋爱对象和命运的双重操弄，都不能改变她们对个人情感价值的执念。《情书》和《瑞普·凡·温克尔的新娘》，以及岩井俊二的其他影片，如《燕尾蝶》《四月物语》《关于莉莉周的一切》《花与爱丽丝》等，本质上都是在一次次地重复同一个主题。在这

些影片中，岩井俊二的叙述角度不断在二者之间徘徊，一方面是命运黑洞对人物的百般操控和嘲弄，另一方面则是人物在天性的驱使下完全不计后果一味地硬核坚持。

在 2020 年的《最后一封信》中，伴随着女主角远野未咲在高中时代对未来无限畅想的演说，我们看到的是二十年后中学残破的校舍、朽烂的桌椅和空荡无人的走廊的照片。在这一刹那，来自导演视角的对女主角命运的悲剧性嘲讽前所未有地强烈。在开篇提到的那篇访谈中，岩井俊二曾经想要为《情书》留个和《挪威的森林》不一样的光明结尾，因此让博子在雪地恸哭中依然充满希望，而非像《挪威的森林》中的直子一样死于自杀。但在《最后一封信》里，他却一上来就让同样可以作为博子分身的远野未咲死于病痛导致的自杀，让她身边的众人通过对她失败和失意的一生的回忆去体味她不被人察觉和理解的执念。这种宿命和执着坚持之间的较量在《最后一封信》里已经逐渐消散，成为一种被缅怀的悲痛，不知这是不是代表了岩井俊二对于其作品恒定主题的最新理解。

4

《情书》中还有一个细节也体现了岩井俊二作为创作者的"魔性"所在。影片中充满了大量的书写和阅读信件的细节，因此被命名为《情书》似乎也是理所当然的。但当我们仔细回想影片中所有的信件来往（在女藤井树／秋叶和博子之间），会发现它们全都是对往事的探究和回忆，没有一封是货真价实的情人之间的表

白。直到借书卡秘密的揭晓，女藤井树的画像出现在画面中，我们意识到这才是那封唯一的真正的情书，它被封存在《追忆似水年华》的最后一页，长达十年之久无人阅读／读懂。

卡夫卡在《给米莲娜的信》中这样描述写给恋人的情书：在它被装进信封内寄出后但被恋人收到开启之前，信的内容因为在投递过程中无人知晓，更像是被魔鬼下了咒语一样封存了起来。《情书》之中的这封"情书"恰好处在卡夫卡所描述的被魔鬼诅咒的状态中——正因为它被封存起来，处于不可知的状态，所有人物才被卷入一场谜一般的情感波澜之中。在影片的结尾，它被女藤井树发现并读懂，但却没有带来咒语的解封；相反，魔鬼的咒语四散蔓延开来，将女藤井树也拖入情感错位的旋涡之中。以此看来，《情书》更像是一封被魔鬼诅咒的情书，它是岩井俊二精心设计的对个人情感执念带着动情感触和冷酷嘲讽双重意味的一次宿命表白。

（《情书》，岩井俊二，日本，1995）

负面人物的绝望徘徊

——评《南方车站的聚会》

1987年，周晓文导演曾经拍了一部《最后的疯狂》。这部犯罪题材的影片并没有太多繁复的情节，只用两个字就可以形容它的主要内容——逃和追。现在的很多年轻观众可能根本不知道这部影片的存在，但在20世纪80年代，它打开了一扇通向国产警匪类型电影的大门，不但因为它冷峻而充满距离感的处理手法逐渐模糊了正邪之间的界限，更因为它第一次将负面角色——杀人逃窜的悍匪——当作主要人物来刻画。观众在影片中看到的是警和匪两方如比赛中的竞争对手一般，进行旗鼓相当的较量，而并非正义以不可辩驳的姿态对邪恶进行无情碾压。更为大胆的是，我们甚至还可以在其中瞥见凶徒在日常生活中的情感状态和不断通过各种方式表达的独特价值观念。

进入90年代以后，我们不太能在银幕上看到更多作为影片主角出现的鲜活负面人物，哪怕是大导演李安在《色·戒》中让女主角在立场上稍微松动一下，也会招致谴责。大概也正因为如此，在西方电影中流行的黑色电影作为一个类型在中国并没有真正生根发芽的基础。

直到刁亦男的这部《南方车站的聚会》。

其实，早在刁亦男的上一部影片《白日焰火》中，就已经显露出将男主角警察撇在一边，而把蛇蝎美人式的女杀人犯抬升为隐藏主角的意图。在《南方车站的聚会》中，这一颠覆性的尝试终于浮出水面成为显性事实：影片以杀警后逃亡的犯罪分子周泽农为主角，以他在被围剿中逐渐走向覆灭的过程为主干；它不但唤回了《最后的疯狂》中那种冷峻而又情绪化的距离感，也将伦理道德价值上的善与恶抛在一边，转而描绘个体在宿命的钳制下所表现出的绝望挣扎。这是黑色电影最标准的内容与情绪配置，也是《南方车站的聚会》相比其他国产电影最为与众不同之处。

不过，那些期待看一部经典好莱坞模式黑色电影的观众可能会对《南方车站的聚会》的最终样貌有些困惑：它并不紧凑连贯，也缺乏张力十足的剧情，更没有标准的俊男美女装扮亮相（唯一的帅哥胡歌还胡子拉碴一身民工打扮）；等待看《白日焰火》式犯罪片的观众可能也不会有太多的满足感，因为《南方车站的聚会》不是一部带着悬疑色彩的推理追凶侦探片，导演刁亦男无意在这一方向上再进一步。相反，以他熟悉的涉案题材为载体，这一次展现的是一场沉郁夜色下绵长而缓慢的游荡式逃亡。

影片虚构了一个类似于旧日香港九龙城寨式的三不管地区野鹅湖，失手杀死警察的男主角周泽农和为了几万块跑腿费而协助他逃跑的陪泳女刘爱爱便在这一片犯罪飞地内藏身。看上去失去求生动力的周泽农想在野鹅湖和妻子杨淑俊碰头，交代后者举报自己以获得三十万元追逃赏金。但实际上我们看到的是几个主要人物在暗黑的小巷、封闭的筒子楼、暧昧的湖边和肮脏得看不清

眉眼的小饭馆内四处游荡徜徉，宛如被铁钳夹紧腿脚的猛兽在丛林中依然绝望地移动身体，期待能躲避猎人的围捕追击。

在电影史上，对人物徜徉状态的刻画具有极为特殊的美学意义。意大利著名导演罗西里尼在 1948 年的名片《德意志零年》中刻画了一个徘徊于战后城市废墟中的男孩形象，他的行动没有确切的根由，更没有明确预期的结果；他在特定年代的游荡徜徉状态为我们带来的不是线性的故事剧情，而是一个如棱镜般折射出的时代整体样貌。罗西里尼的如是手法和观念被看作对经典好莱坞剧情架构的一次革命性反叛：正因为人物无因游荡状态的存在，那种主次故事线路分明、人物心理动因明确、行动和话语目的性强烈的剧作构架直接垮塌，取而代之的是对思想迷惘和情绪弥散的渲染式刻画。

罗西里尼之后的欧洲电影，无论是意大利新现实主义、法国新浪潮还是德国新电影，都极其注重赋予人物在城市中无因漫游的徜徉状态，它从根本上解构了现代社会机械有序运转的权力架构模式，成为欧洲电影与好莱坞商业电影相区别的最重要标志之一。在夹缝之中发展的中国电影更是得益于对人物漂游状态的刻画才获得了一丝表述上的实质自由：无论是 80 年代末黄建新的《轮回》，还是 90 年代张元的《北京杂种》，抑或是贾樟柯的《小武》《任逍遥》《三峡好人》，一个游荡在自我精神世界和社会现实交界处的边缘人形象成为中国艺术电影标志性的思想情感表达载体之一。

但是《南方车站的聚会》中的人物徘徊又有所不同。影片中身负枪伤的周泽农已经无力前行更远，他只能屈身于野鹅湖畔这

个藏污纳垢、犯罪横生的贫民窟内。他游走在昏暗狭窄的街道、阴雨连绵的郊区小火车站和欲望横生的湖边，遇到形形色色的人物，期待能从他们身上看到一线生机。但无形中一张追捕的大网在他周围悄然展开，将他的活动空间不断压缩，而与他发生联系的这些"野鹅湖人士"，无论是忠心耿耿的同伙，还是心怀叵测的中间人，甚至是处心积虑要置他于死地的仇家，都在他游荡身影的背后死于非命、灰飞烟灭，直到他自己被围堵挤压在一条窄巷中绝望地奔跑，一声未吭倒毙在水塘边的黑暗之中。

我们这才意识到，在《南方车站的聚会》中看到的不是人物在城市空间中挣脱锁链而进行的随心所欲的漫游，恰恰相反，这是一种在组织有序的机制下被围困窒息而最终消失的徘徊。周泽农从情感思想上的绝望（未能见到期待的妻子和孩子），到物理意义上被挤压在牛肉面馆的狭小空间中命悬一线，他失去的其实是从精神到物质所有层面上的活动空间，而这样的生命即使存在也无甚意义，这是他在徘徊中向死之心逐渐坚决的最终缘由。只有他身边的两个女人——陪泳女刘爱爱和妻子杨淑俊带着大笔现金悄悄跳出包围圈获得了一线生机。这种无效徘徊的覆灭和金钱逃遁的自由，与我们在先前所有电影中看到的漫游徜徉状态皆不相同，它带来的无疑是和这个时代的精神情感内核最为贴近的一次类比。

在如此黑色沉郁的氛围中，《南方车站的聚会》以一种特殊的方式留给人物一丝形式上的活力：在缓慢的节奏和低沉到几乎是耳语的台词间隙，影片会突然插入一些动作场景。它并非连贯性的画面组接，而是一些关键动作和物件的局部特写。它为影片制

造了一种突然加速到目不暇接而只剩视觉残留的感官效果。观众本来以为这会是一部将瞬间凝固拉长、反复咀嚼体验的慢动作电影，但这些突如其来的加速又忽然将不同的瞬间组合在一起以高速省略的方式呈现。于是我们在野鹅湖的暗夜中拥有了一种奇特的时间变速体验：它时而是人物内心绝望焦灼下渴望时间停滞的写照，时而又是人物失去希望后加速走向终点的冲动。正是这一张一弛、一快一慢的异动式组合，将人物无法自控的欲望与背景环境中缓慢而持续施加的压力融为一体，构成了一个带着超现实色彩的野鹅湖黑色世界。

我们不能期待从《南方车站的聚会》中获得什么实质性的娱乐快感，它也不是众多韩国式粗暴直接犯罪电影国产模仿者中的一员。也许剧情逻辑上的草率和散漫的叙事结构会阻挡很多观众顺畅接纳它的感性氛围，而追求高深意义表达的研究者也无法从中读出更多显性的社会政治含义；但它让人回味的是在纯粹虚构的情境中潜心勾画出某种特殊的人物临界状态，如果细心体会，我们能发现他们走向终点的方式、路径和心态，与电影之外的整体现实产生了一些微妙的潜在回响和映照。

（《南方车站的聚会》，刁亦男，中国，2019）

消逝的罗曼蒂克

—— 评《罗曼蒂克消亡史》

　　《罗曼蒂克消亡史》有一个特殊的叙事架构，它不仅有拼贴式、碎片化的人物和事件处理手段，更有一个诡异有趣的主角处理意图。我们好像在一根拉直的线绳上拨弄一颗穿过其中晶莹剔透的黑色珍珠，当它在线绳的右端时，我们看到影片徐徐拉开帷幕，葛优扮演的陆先生沉默出场以不动声色的姿态摆平江湖中的一切风暴而成为当然的主角；当我们拨动它向中段移动，它便逐渐汇入线绳上穿着的其他五颜六色的彩珠并淹没其中——此时帮派马仔、日本军官、王老板、吴小姐夫妇、王妈、杀手保镖、老五、小六等各色人物眼花缭乱如潮水一般涌出，我们陷入了令人困惑但同时又饶有趣味的上海往事式游荡，在凌乱破碎前后错置的时空中走马观花而忘记了旅程的终点；虽然那颗珍珠在表面上暂时不见了踪影，但它并没有停止运动，而是穿过真真假假虚虚实实的人物百态终于重新出现并滑向了线绳的左侧——此时滚滚人潮开始缓缓褪去，而珍珠的颜色由沉默的漆黑变为了暴力的血红，陆先生已经悄然隐在一旁，而真正的主角这时才破土而出：他是那个我们以为在开场不久就死去，但却像幽灵一样在时光穿梭中反复出现的日本间谍渡部。

　　无论是在国产电影还是在欧美或日本电影中，主角渐变位移

的思路都是罕见的。特别是对于一部商业类型电影来说，这样的处理方法很容易分散观众的注意力，削弱他们对人物的认同甚至是移情。程耳之所以有魄力进行尝试，有赖于最初构想时将影片内核与人物进行了分离。正如片名《罗曼蒂克消亡史》，它讲述的不是某一个人物的命运跌宕起伏，而是一段带着罗曼蒂克色彩的时光无法挽回地消退。

所有的角色，无论是黑帮大佬、明星名流、妻子情人、管家佣人还是打手小弟，在影片的一开场都生活得如鱼得水恣意纵横，对似乎可以无限绵延下去的惬意没有丝毫怀疑。但当观众在影片的结尾处回望时，会猛然发现这部影片的开始时刻就是他们人生的顶点所在。随后这些角色无论怎样绞尽脑汁使出浑身解数力挽狂澜，都无法阻止从顶点滑落的命运。导致这急转直下宿命的，是那个宣称自己已经是上海人的日本间谍，他的所作所为、一举一动将其他人联结在一起，像牵一发而动全身的多米诺骨牌，他推倒了第一块，剩下的就无法停止地倒卧下去直至全体陨落。耐人寻味的是，全体的覆灭正是日本间谍渡部个人人生辉煌的顶点——他出色地完成了任务并占有了梦想得到的女人。也许当他在吕宋岛战俘营外等待受死的刹那，会猛然意识到自己人生最得意的一段时光，也是在那虚幻缥缈的上海度过的，正如影片中的其他人物一样。当昔日的上海大亨陆老板形单影只地走过通往香港的关卡，抬手让警察搜身的时候，我们都明白了：一切荣光和辉煌都已经逝去，时代抛弃了这些骄傲而自命不凡的弄潮儿，留给幸存者的只有落寞中的无限回忆。

刻画无数的幻想泡沫如宿命般破灭，这才是那颗横贯《罗曼

蒂克消亡史》的"珍珠"。正因为主导思想的高屋建瓴，它才摆脱了对单一人物的依赖，占据了一个抽离的观察位置并获得了一张通行证，可以将视点随着不同人物游移而从不确凿落实在任何一处。不仅如此，它还为影片赢得了很多肆意表达的自由。比如，我们无须再刻意拘泥于对旧日上海滩的考据执念，也没必要介意像葛优、章子怡、闫妮这样的北方人甚至是浅野忠信这样的日本人说出的夹生沪语，只因为一切都是一场同时充满着暴力、荒诞、浮华与真情的罗曼蒂克梦幻，与其说它发生在旧日的上海，倒不如说它是一个未来的梦境。在那个长得有几分神似上海的虚幻城市中，人们操着随心所欲的腔调和各自执拗的理想经历着这个梦的高潮、衰落与破灭。这一切均与沉重的怀旧和复古无关，而仅仅是一个宿命伤感的虚拟黑色浪漫时空。

这是一次值得钦佩的电影尝试。这些年我们看到了太多按照中国式商业逻辑造就的大片，它们充斥着网络大 IP、"小鲜肉"、糙得看不清眉眼的 3D 怪兽、价值五毛钱的美好爱情和让观众哄堂大笑的惊悚恐怖，唯独缺少的就是一点特立独行的想象力和一丝可以忠实于自己的真实情感。《罗曼蒂克消亡史》本身并不完美，演员浮夸而拿腔作调的表演让人觉得厌烦，来回拉抽屉似的时间线让人几乎不能理解，结尾处的凌乱琐碎让影片结束在乏力的仓促中。但不能否认的是，在电影核心创作意图上，程耳以逆行于主流意志的勇气对中国商业电影通行规则展开了一次"自杀式袭击"。

（《罗曼蒂克消亡史》，程耳，中国，2016）

同族与异类的寓言

比较讨巧的是，我是十多年前押井守工作室出品的那部动画片《人狼》的忠实拥趸，所以《狼灾记》看到三分之一处陆沈康和幼狼阳光下嬉戏的场景时，我大概已经领会到了片子的主题和用意所指。找来井上靖的原著读完，我八九不离十地肯定，无论是这部电影《狼灾记》，还是那部神作般的动画片《人狼》，和井上靖的原著在精神层面上皆保持着相当程度的一致。说到底，它反映了某种独特的日本民族精神特性和感性意识，非常大和民族化，只不过它的载体被设置成了中国武士（《狼灾记》）或者虚拟的特种部队士兵人狼而已。

如果尝试剥开这个关于狼的寓言的意向外衣，我们会发现故事的内核对于华语观众来说依然不是那么容易理解：这是一个同族与异类的表述。

说到导演田壮壮，必须得承认他没有编写《人狼》剧本的押井守天马行空的开阔思路，但是他依然把握理解了小说《狼灾记》的主旨。影片自行发展出来的开始部分和原著的创作意图并无大的偏差，反而在相当程度上给了围绕该意图的视觉化表达相当出

色的空间，而后半部分更是依托井上靖的原著而来。

影片的前二十分钟结构相当大胆，堪称中国电影中最野心勃勃的闪回式开场。它的第一个镜头实际开始于故事的中段，即陆沈康要勒杀张安良的段落。但是随后迅速跳回发生于故事前半段的一场战斗。在战斗结束后，陆沈康拖着人质太子迈向敌阵去交换被俘的张安良，在行走的过程中，反复出现的大段闪回勾勒出陆沈康和张安良两人相识交往以及成为战友的过程。这一段电影化的处理极为值得称赞，并不是所有人都有能力把这些段落组合得这么完整而又具有简洁利落的诗意，特别是大闪回里居然还套着小闪回。

在这个过程中，我们可以领会到陆沈康如何由放羊娃变成杀人如麻的武士。发生于夜晚的一场遭遇战特别有代表性，陆沈康还在犹豫是否宰了面前的少年士兵，张安良握住他的刀柄直接插入对方的脖颈。这种人和人之间的互相残杀随即变成了陆沈康的家常便饭，成了一项每日必须完成的工作。但是陆沈康的内心完成了这种转变吗？他真的具有了杀人的本能，或者像张安良一样把杀人当成习惯性的人生任务，从而完成了自身的塑造吗？

理解《狼灾记》和井上靖原著的关键点来自这样一个几乎被忽略的现象：人类是所有生物物种中最热衷于残杀自己同类的，通过暴力、狡诈、阴谋、借刀杀人等各种不同的方式。在动物界中，最凶猛的野兽，如狮、虎、豹、鲨、鳄、狼等，都鲜有靠持续不断地自残同族来维系生存。只有人类如此。

这就是陆沈康内心的困惑。在冷眼观看世界的同时，他开始和一只人类眼中的野兽——幼狼——交融在一起。这只幼狼体现

出的纯真、温存和忠诚，远比他身边血腥杀戮的武士更多。他把张安良当成战友，后者却要求他为了一个莫须有的借口结束自己的生命。陆沈康没有这么做，因为他开始不认同"人性"，而认同"狼性"。幼狼的死、张安良的冷酷和木讷，让陆沈康在人类群体中变得更加暴虐，他其实不是失去了"人性"，而是从一个本质上的"野兽"，一匹"人狼"，被迫趋同于更加残酷和没有原则的"人性"。

但是命运给了他一个机会。他遇到了一名异族女子，后者通过本族的传说给了他一个被"诅咒"的机会，让他真正重回一头"狼"的本质：率真、忠实、勇猛，但不是残暴和没有原则。《狼灾记》讲述的是一个"狼性"的人重回自己本性的过程，在这个过程中，他否定了自身作为木讷、冷漠、盲从和残暴杀戮同族的"人"的一面，而被引领成为一头忠实于自己同类、忠实于自己情感，同时不受世俗观念束缚的自由的"狼"。

五年后，当张安良再次遇见这头名叫陆沈康的狼的时候，前者变得更加漠然和盲目，甚至不能分辨已经成为狼的陆沈康超越族类的一丝善意。这样的"人"，除了感叹他的愚钝、盲从、麻木和暴虐，感叹他被习惯势力所局限左右的狭隘视野，已经没有一丝生命的意义。这就是那头已归属自由野性的狼最后一声哀鸣的含义。它庆幸自己不再和人类为伍，而是野性的狼的同族。

在这样的故事主旨里，井上靖给了我们一个异常大胆而反叛的结论：人的暴虐和冷漠是如此丧失原则，是如此自私扭曲与狭隘，他早已经不如一头作为野兽的狼来得高贵、真诚、坦然、广博和自由。因此，《狼灾记》是一部否定"人性"而肯定"兽性"

的作品。

需要补充的是，这种对于纯真、质朴、不受束缚的野性的尊崇，一直相当矛盾地潜藏在日本文化的思维脉络中。这是此作品中不可替代的日本元素的渊源。

很多评论都指责田壮壮"胡编乱改"原著，但稍微具备电影和文学常识的人都能看出，原著的前半部分是相当单薄的——它花了相当大的篇幅交代蒙恬被杀对士兵的影响。井上靖这么做当然有其用意：他在刻意渲染对蒙恬忠诚而导致的悲剧结局给陆沈康的良知带来的极大冲击，为他内心背弃"人性"做铺垫。但放到电影中，这个部分显然非常难以表现。要强调蒙恬事件对主人公的心理反作用非得把它在银幕上重现一遍不成，否则几句蜻蜓点水的字幕交代根本无力呈现这个导致人物心理转变的根本动因。而这样一来影片的结构就必然会变得异常庞大而散乱，它肯定是一贯喜欢强悍力量感的田壮壮所不喜欢的。

在把握影片主旨的前提下，田壮壮修改了人物性格：外部的原因并不是决定性的，人的转变还是来自内心的多重性。陆沈康从"人"到"狼"的转变来自他的双重性格、他内心的冲突与挣扎，而这些很轻易就能通过对他成长过程的描述展现在大银幕上。

影片最后的狼与人之战也值得一提。原著中，井上靖安排了一场狼向人的表白，这其实相当笨拙，但是别无他法，因为狼的身份必须通过文字表达才能昭示作品中同族与异类的寓意。电影的优势这时就显现出来了，那头狼闪烁的眼光说明了一切，一个几秒钟静止的凝视画面散发出的情感远胜一段笨拙的对话。这也是田壮壮的叙事处理值得夸赞的一场。

影片开始部分的华丽闪回在前面已经提及。这个组合段落不但自身相当精彩，对影片整体气氛的塑造也起到了不可替代的作用。正是这样的大胆处理把《狼灾记》和其他所有古装剧区别开来，清晰地烙上了田壮壮自己的印记：他在影像上的独特表达是没法通过模式复制的。田壮壮让人钦佩的也是这一点，那种张扬野性而不受束缚的表达冲动，和本片的主旨默然契合。

另外值得注意的是，影片的第一个镜头——从影片中段截取出的陆勒杀张的镜头——就是点题之笔。同族战友之间的互相残杀正是影片着力唾弃的。它出现在关键的开头，说明田壮壮在大方向上领会了井上靖的用意。

让人赞赏有加的是画面组接与剪辑。期待看魔幻大片动作格斗场面的观众肯定是失望的，因为影片根本就没有一个完整的打斗组合动作展现。它甚至没有交代叙事前因后果的基本串场画面，导致很多情节性的镜头突兀出现，需要观众大脑飞转才能明白发生了什么。但正是这样碎片式的画面组接、穿插着短暂的一闪而过的写意空镜，以及突然跳到观众眼前的情节（比如太子换张安良的片段）才彰显了特殊的个人作者风格。叙事退到幕后，情绪飞溅到银幕上。当故事的讲述不再那么重要的时候，情绪的张扬就不需要叙事手段作为依托了。当我们能从画面中直接体验到情绪，话语和符号的交代就是多余、烦琐和笨拙的。需要改变的是我们的欣赏习惯，而不是某种特殊的表达方式。

本片最大的败笔，也是直接给影片减分并产生歧义的部分，是陆沈康与异族女子相恋这一段。从最基本的立意出发，田壮壮的处理发生了巨大的偏差。在井上靖的笔下，这个女子是一个外

表冷静、内心与人的习性有着巨大差异的人形狼，她保持着镇静和高贵的姿态，同时展现了一头野兽值得尊敬和充满个性魅力的一面。正是在她的引领下，陆沈康完成了一个由"人"到"兽"的转变过程。也许是一个无法摆脱的怪圈，第五代导演一旦涉及两性关系，就立刻陷入情欲和反情欲的旋涡里不能自拔。影片中两个人物专注于情欲性爱而完全脱离了主旨。原著中的男女之情，和情欲、性欲甚至爱情一点关系都没有。这是一个关于同类和异类的问题，是两个在茫茫大漠中的同类相知相遇的过程。两人之间逐渐建立起的互相欣赏、珍惜和尊敬，远比情欲和男欢女爱要强烈得多。

令人遗憾的是，这一段的立意、构思和拍摄都对主题的表达起到了莫名矫化的作用。其实这样弱势、自尊而又重情义的女性形象，在过往的日本武士剑戟片里比比皆是。影片《狼灾记》缺乏一个给陆沈康精神和情感指引的重要层面，即他内心所深深渴望的狼性昭示。而这个过程是不可能通过满足性欲来完成的，这不是又混同于"人"了吗？说服力在这一段消失，本来由女性角色可以达到的崭新价值观高度，最后被游移的外形性感而内心情感逻辑稀里糊涂的时髦女郎所取代。

尽管有这样的缺点，《狼灾记》还是一部值得尊敬的电影，是一次结合了古装历史剧和个人作者风格的让人钦佩的努力。它讲述的是个体自我认知和勇敢抉择的故事，充满着野性和勇气，视野实在难能可贵。

一些嘲笑本片没有故事或者不会讲故事的人，对影片本源的价值观和表达价值观的方式缺乏应有的理解：并不是每个主题

都需要一个百转千回的故事套路，也并不是每一个价值观的表达都可以被模式锁定而呈现。恰恰相反，越是深入的主题，越是复杂而难于用语言表达清楚的情感与价值，越无法在固定的套路中展现，越无法用约定俗成的方式直接抵达观众的感官。而这种情感、价值和思维同样也有在银幕上被表达的必要性。

（《狼灾记》，田壮壮，中国，2009）

改写狼与小红帽的历史

——评《人狼》

 2009 年田壮壮将日本作家井上靖的著名小说《狼灾记》搬上了银幕，其中的主角汉代武将陆沈康因为对人类狡诈无情本性的厌恶而自愿变为一头游荡在荒原上的野狼。无独有偶，在 1999 年由日本著名动画电影人押井守编剧、冲浦启之导演的带有科幻色彩的动画片《人狼》中，有一个几乎一模一样的主要角色伏一贯，在他身上人性和狼性合一，外表勇猛却充满温情，内心时刻挣扎于野性和对自己信念的忠诚之间。因为《狼灾记》对人和狼之间关系充满颠覆性的独特表现思路，我们也有理由相信《人狼》最重要的精神主旨和内在核心，甚至包括它的故事和人物设定，均脱胎自井上靖的这篇小说。只不过依靠押井守超强的构筑隐喻文本的能力，才有了一部荡气回肠同时又谜一般难解的《人狼》故事雏形。

 《人狼》把故事背景设置在虚拟的日本战后时代。社会矛盾冲突逐级上升，出现了各种反政府的武装势力。为了弹压反抗，政府建立了首都圈治安警察机构（首都警）来维护安定，但后者却逐渐脱离了政府的控制而成为独立王国，并与国家治安委员会发

生了政府层面的内部冲突。在首都警的内部又传闻存在着名为"人狼"的神秘组织，其目的和作用都不被外界知晓。在一次行动中，首都警机甲部队的战士伏一贵面对一名自爆的炸弹女孩莫名犹豫而迟于行动，造成了巨大损失。随后，国家治安委员会又利用被诱降的女游击队员宫雨圭充当间谍，将其安插在伏一贵的身边企图制造首都警和游击队串通的丑闻而打压前者嚣张的气焰。在这些纷繁复杂的阴谋诡计和政治冲突中，冷峻沉默的伏一贵似乎即将陷入圈套中不能自拔，但同时又是神秘组织"人狼"成员的他却做出了和其他人不一样的选择。

　　理解《人狼》的关键是影片的结尾处治安委员会密探临死前不解的提问：为什么本该是冷血战士的伏一贵，在对待不同的对象上有如此不同的态度？在影片的开头，面对怀抱炸药的女孩，他迟疑许久不能扣动扳机，但是为什么面对治安警却残酷无情，没有丝毫怜悯？都是你死我活的敌人，为什么有天壤之别？

　　面对对手，在关键时刻伏一贵抑制自己扣动扳机的直觉而没有开枪射击的还另有一人，他就是特机队的副队长半田。在训练中，伏一贵是唯一抢占了有利位置可以还击半田的队员，但他眼前却闪过了炸弹女孩的脸，而由此僵在训练场上，任由半田随意击倒了他。正是这个半田，在片尾的下水道决战前，对治安委员会安插到伏一贵身边的女间谍宫雨圭点破了伏一贵的身份，说他"不是披着狼皮的人，而是披着人皮的狼"！这是看上去容易混淆，但本质上截然不同的两个概念。

　　我们可以武断地认为《人狼》的核心表达意图，来自井上靖在 20 世纪 70 年代撰写的短篇小说《狼灾记》（虽然表面上影片是

押井守监督制作的漫画《犬狼传说》的一集，但除了借用漫画中首都圈警察和治安委员会冲突的背景设置，其他的剧情内容和漫画原著只有松散的联系）。井上靖在小说中设置了一个人和狼互相转换但又彼此在本性上势不两立的暗喻。秦国将领陆沈康在得知统帅蒙恬被奸人赵高所害后，被人的世界中的尔虞我诈、背信弃义所击垮而彻底绝望，在擅自率军从前线撤退的途中遇到一个异族女子，后者引领他发现了自己本性中潜藏的狼性，而最终变成荒野中自由无束的一头狼。它拥有陆沈康先前作为一名战士的一切品质，勇猛、忠诚、有情义，忠实于自己的同类，同时痛恨欺骗、背叛和懦弱。这头狼在面对先前愚昧不觉悟且没有任何立场的战友张安良时，狼性爆发而毁灭了他。

井上靖的小说颠覆性地把自古以来关于人和野兽寓言中的二者关系彻底颠倒。人成为丧失本性没有原则立场而只知道残酷杀戮的野兽，世界上也只有这种野兽极其热衷于同类相残、手足相害。而人类词语中的野兽，特别是将其丑化为凶残而暴虐形象的狼，则脱颖而出成为自由且忠实于内心的象征。

在这个最基本的出发点和立意上，《人狼》和《狼灾记》几近相同。把狼作为一个和丑陋的人对立起来的积极意义的象征，应该说除了井上靖的《狼灾记》和田壮壮 2009 年的改编电影之外，有此立意的艺术作品实在是太少了。如此独特的思路，很难说是巧合，只能说是作为编剧的押井守对文学大家井上靖的借鉴。

《人狼》一开始就设置了一个极为错综复杂的政治对决局面，四股政治势力——警察、治安委员会、特机队和反政府的游击队互相交缠在一起，既以暴力对抗，又出于既得利益互相利用。看

似复杂，但其实可以用井上靖勾勒的人类状态概括：一幅同族互相阴谋欺骗又暴力残杀的场景。

《人狼》非常独特的是，它的支点站在了看似作为暴力弹压一方的特机队队员伏一贵的身上。在片中伏一贵和宫雨圭于屋顶游乐场的对话非常有启示意义。宫雨圭问伏一贵为何要加入特机队，伏一贵简短回答："要做回自己。"而这个自己就如井上靖小说中的陆沈康一样，是一头披着人皮的狼。他有自己的原则，就是对阴险狡诈同时暴虐无道的人类进行毫不犹豫的对抗和绞杀，在他眼里，无论是警察还是反政府的游击队，统统都是不值得信任和同情的丑恶人类，留给他们的归途只有地狱。

说到这儿，终于接近问题的答案了，当伏一贵在下水道中遇到炸弹女孩的时候，他猛然发现这是他的同类——一头沉默而纯真的狼！这也是他充满迟疑而不能扣动扳机的原因：野兽是不会残杀自己的同类的，只有人类才会这么做。而半田——人狼组织的首领——也是血管中流淌着狼血的一员，所以面对他，伏一贵同样无法扣动扳机。

接下来的剧情发展，完全围绕同族与异类的判断和认知而展开：随着政治形势的发展，原本隶属于治安委员会的特机队逐渐变成了一股独立而难以控制的势力。原来水火不相容的警察部门和治安委员会出于政治利益的考量各自放弃了立场而联合起来，决定除掉特机队。他们祭出的阴谋诡计是招募游击队的叛徒宫雨圭作为双面间谍冒充炸弹女孩的姐姐，去接近因为女孩的死而备受打击的伏一贵，企图制造恐怖分子和特机队互相勾结的丑闻而瓦解后者的公信力。

在这条政治阴谋斗争的大背景线索下，展现出来的却是作为生活在人类世界中的狼的伏一贵无法摆脱的内心煎熬：在敌人很明确的情况下，他清楚地知道自己的责任和立场所在且毫不手软；但当他面对一个由阴谋诡计、欺骗和背信弃义组成的世界时，作为狼的本性更多的是无法判断、无从认知。自古以来，有太多的狼不是在与人的正面较量中光明正大地死去，而是溺毙于人类所设下的陷阱。

他内心的矛盾在他的梦境中清晰地体现出来：在天台上，宫雨圭的形象突然变成了要吞噬小男孩的血腥怪兽；紧接着在地下道的追逐中，伴随在他身边的狼毫不犹豫地冲上前去撕咬宫雨圭，指认她是无耻卑鄙的骗子，但是被假象蒙蔽的伏一贵却忍不住要去悲伤地呵止。在这一段中，有大量的画面重叠昭示出伏一贵是一头狼的意象。他对人的犹豫、同情和怜悯，产生于宫雨圭绝佳伪装的纯真和无从判断真伪的感情，这彻底软化了伏一贵的内心而让他无从判断同族与异类的区别。只有在最后与人类的决战中，随着人类阴谋的一步步被揭穿，理性判断才重新回到伏一贵作为狼的本性中。

对于伏一贵狼的身份的认知，在自称是他朋友却利用友情引他进入圈套的治安委员会密探身上得到了确认。密探在临死前不解地大声提问，为何伏一贵面对炸弹女孩犹豫不决，不能开枪射击，随即大悟而转身反问伏一贵："你难道真的不是人吗？"答案很明显，对于非同类且欺骗他的密探，伏一贵不会手下留情。后者的忠诚、同情和牺牲精神是留给和自己有共同信念的同族的。

作为编剧的押井守无疑具有超凡的构筑神话的能力，即使这

部片子的基本立意取材于井上靖的小说，但是他依然加入了神来之笔，这就是对小红帽故事的重新演绎。《人狼》中远远丰富于《狼灾记》的是它对人类的狡猾、奸诈与没有原则的比喻性描述。这里包括了人类对野兽的污蔑和诋毁，也就是半田不断在影片中重复的：人类与野兽交战的故事，其实永远是由获胜的人类一方来书写的。于是在这些故事中，失败者因为失去了发言权而被描绘成狡诈、凶残、不可信任以及没有原则立场的一方，而胜利的一方永远被装扮得纯朴、天真、弱小又楚楚可怜。从这个角度来看，那个流传已久的小红帽的故事不正是如此吗？人类被刻画成天真和轻信的牺牲者，而狼却成了同时具有狡诈头脑和凶残本性的施暴者。这样一本书由伪装成纯情少女的宫雨圭（恰如书中的小红帽）交给伏一贵（一头本性忠诚且有原则性的狼），难道不是巨大的讽刺吗？

押井守将这个改编过的小红帽故事分成几段，顺着故事主线情节的发展严丝合缝地插入叙事当中。宫雨圭的故事和小红帽的故事同步发展，让人几乎难辨前者的真伪，这难道不是另一个即将掉入狼口的女孩？伏一贵读着这个故事，也被其中狼的形象所深深困扰，难道是非与善恶真的会乾坤挪移彻底颠倒吗？自己的立场真的是虚无甚至滑到邪恶的一边去了吗？难道真的如书中所说，人（小红帽）嗜血（食自己祖母的血肉）是受到了狼的蛊惑和欺骗吗？这个在瞬间颠倒是非、混淆黑白、模糊立场的小红帽故事简直太强大了，它代表的意义几乎颠覆了伏一贵作为狼的认知。

不过依然是作为人狼首领的半田最为清醒，他的话点醒了观

众：故事本身写得动人，但是别忘了只有获胜者才能写出这样的故事，只有获胜者才有权把自己伪装成楚楚可怜的弱者，只有获胜者才有权书写谎言。人类能写出小红帽的故事，正因为他们深谙这个故事里人类虚构出的狡诈的"狼之道"，在真实世界中战胜了野兽，从而赢得了权威的地位重新书写历史，把自身的丑恶加诸作为落败者的狼的身上。

这个由小红帽引发的困惑在影片的结尾达到了高潮，半田把手枪交到伏一贵的手中，希望他"能改写野兽与人类交战的历史"，但是伏一贵内心的困惑却达到了顶点：这不是恰恰符合了小红帽故事中最后狼吞掉小红帽的结局吗？手刃宫雨圭不就证明了狼的罪恶吗？这是他痛苦地仰天长啸的本因。

沉默的半田在枪声过后默默道出了故事的结局："狼吞噬了小红帽。"但是他所站的角度却与伏一贵截然不同，伏一贵的困惑来自他的直爽和真挚，来自他的简单与质朴，不能分辨人类的诡计：小红帽的故事是人类写的，它的目的就是要通过谎言毁灭狼的精神，利用狼的直率而轻易相信的本性奴役支配它。作为狼的伏一贵吃掉的不是人类所描述的善良的小红帽，而是一个虽然外表柔弱但直到最后一刻都不曾放弃谎言与欺骗的丑恶灵魂，是一个伪装起来披着善良的狼的皮肤的丑恶的人。吞掉她意味着狼族面对人类赢得了一个为自己书写历史的机会。

那本"小红帽"不再可信了，于是我们在结尾的最后一个画面中看到叛徒宫雨圭相赠的这本"小红帽"，这本貌似纯洁简单但却需要耗尽情感与理性才能判断的书，终于被扔在了雨中泥泞的垃圾场里。一个对小红帽故事复杂、精彩绝伦而前无古人的诠释。

罗伯特·麦基在他那本经典剧作教科书《故事》中反复强调一个绝佳剧本的必要条件就是对潜文本的构筑。从这个角度来看，《人狼》应该是潜文本剧作的范例。

虽然本片的立意是借鉴而来的，但是押井守精心设置的外部故事结构却远远要比井上靖复杂精巧得多。他虚拟了一个错综复杂的政治背景（当然这个背景本身的构思早在80年代的"红眼镜部队"系列中就已经完成，但是该系列作品本身却质量欠佳），在这个背景中嵌入了政治阴谋斗争的片段，又在阴谋中嵌入了一男一女两个主要人物的感情纠葛。但这个庞大复杂的结构仅仅是整部影片的外部叙事纹理，押井守把狼的比喻、人狼故事的立意、人性和狼性的翻转纠葛作为第一层潜文本通过准确的人物设定深埋在叙事结构的内部纹理中，同时为了增加观众对此文本辩证性的认知，又加入了与第一层潜文本并行的小红帽的故事作为第二层潜文本。在这三层叙事层面下，才是影片的内核——对人类放弃原则与本性屈从于既得利益和狡诈卑鄙的生存之道的蔑视，以及对他称之为"兽性"的忠诚、简单和率真的悲剧性的慨叹式赞美。在影片中，尽管没有一处潜文本被挑明而真正浮出水面，但是它们为整部影片增加了难以言表的厚度。

除此之外，《人狼》的故事还包含了个体被群体所吞噬的延伸主题。人的世界说到底都是在以利益群体的方式组合，既得利益集团把握权力，发展出一套社会规范伦理道德，钳制人数众多的非既得利益者。而后者则想尽办法反制并取得权力，革命、主义和信仰也都是由此产生的。在钳制与反钳制的对立争斗过程中，人的个体性彻底被群体利益所碾碎而消亡，个人原则与立场不复

存在，取而代之的是围绕利益分配而形成的社会心理习惯。

　　大概正是看到了这一点，如井上靖或者押井守这样的创作者才会借用"野兽"这个概念来反讽人类。人类的本性已经在混浊的染缸里消磨得混沌不清了，而野兽尽管思维系统不发达，却直觉灵敏，它们疏于理性判断，只能依靠自己的本性行事，对自身的个体意识有一种本能直觉的遵循。

　　一个毋庸置疑的事实是，在个体与群体的对抗中，个体总是甘拜下风的。什么时候个体能和某个群体抗衡，说明它作为个体开始变质了。这也让我非常怀疑《人狼》中半田的角色：一群组织起来的狼，个体会逐渐消散，而它们即将遵循的是一个共同的原则。这就是利益分配的开端。从这个角度看，影片结尾半田"狼吞噬了小红帽"的说法似乎又多了一层深度悲观怀疑论的含义。

　　　　　　　　　　　　　（《人狼》，冲浦启之，日本，1999）

完美绽放的被动人生

——评《瑞普·凡·温克尔的新娘》

　　我的一个朋友曾经在北京三里屯的大街上看到岩井俊二，他手里捧着一个青色的苹果在人行道上来回逡巡。青苹果是他辨识度最高的电影《关于莉莉周的一切》中标志性的符号，而他本人又是日本导演中出名的帅大叔。然而在潮人遍地的三里屯，并没有任何一个人认出并上去主动和他打个招呼。这大概是关于岩井俊二最具讽刺意味的一则八卦。

　　岩井俊二的电影最让人诟病的是其中蔓延四溢、挥之不去的自恋情结和腻味得让人有些恶心的小清新情绪。不过鲜有人注意到的是在那些现在看起来庸常烂俗、众多堆砌的电影细节背后，都会有这样或那样与周遭社会、环境和人群实质隔离，深藏着强烈情感却无法通过正常方式表达的人物。他们可以是《四月物语》中追寻心上人却羞于启齿的松隆子、《关于莉莉周的一切》中被虐待欺凌而一言不发的市原隼人、《花与爱丽丝》中貌似活泼热情却最终只能用芭蕾舞蹈焕发内心激情的苍井优、《花与爱丽丝杀人事件》中因失恋而自我封闭在家离群索居的铃木杏，抑或是《燕尾蝶》中来历不明外表朴素内心高贵的伊藤步……他们与世界对峙的方

式，少有各式影片中常见的个人针对全体的激烈对抗，而更多的是温和、妥协、退让的外表下所不能改变的固执和顽强，以及瞬间涌动的情感所激发出的古怪幼稚。正如拿着苹果在大街上徘徊的岩井俊二，我们可能会忍不住想嘲笑他的自恋和小清新泛滥，但却疏于想到这很可能是因为缺乏与周遭世界正常的沟通方式和技巧而被"挤压"出的一种无奈的硬性表达。以内敛后撤的被动方式表现与生俱来的执拗，并在某个瞬间突破谦和的外表猛然绽放出绚烂色彩，是岩井俊二作品一直贯穿的基调。也正是在此基础上，他的影片中的众多人物才以各种不同的方式展开他们外在庸常但却涌动着细腻情绪的人生。

在 NHK 制作的系列电视节目《岩井俊二电影研究室》里，是枝裕和曾经这样评价《四月物语》：这部影片最吸引他的是女主角松隆子自始至终的被动状态，她无法选择朋友，不能确定自己的兴趣爱好，甚至连搬家时该扔掉什么样的家具也拿不定主意。西方剧作理论中始终强调戏剧性本源力量来源于人物在面临两难困境时所采取的主动抉择，但与西方电影中那种清晰、直接、充满主动性的人物行为逻辑完全相反，《四月物语》为我们呈现了一个行为动机隐含不露，在很多时候被动地顺应周遭环境和人物意志的特殊人物形象。在这部影片的前四十分钟，因为几乎看不到任何人物的主动行为而引发的连续性事件，我们可能会产生诸多困惑：它到底要告诉我们什么？

与《四月物语》的初始观感相似，岩井俊二拍摄于 2016 年的影片《瑞普·凡·温克尔的新娘》也带来了相同的问题。我们看到的是黑木华扮演的女主角七海两段被骗经历：在第一段她被

自己丈夫的母亲设计陷害而被迫离婚,在第二段她则被当成了身患绝症濒临死亡的 AV 女优的陪葬而几乎送命。但奇怪的是,岩井俊二并未像通常的情节剧那样,让女主角揭露骗局并严惩实施欺骗的罪魁祸首——由绫野刚扮演的黑中介安室。相反,他花费大量的笔墨去煽情地刻画七海在事件中令人困惑的充满矛盾的反应,由麻木、痛苦、悲伤、遗忘到欣慰、沉醉、幸福、感动、不舍和最终的感激。影片结尾七海握住"骗子"安室的手真心地说出"谢谢"的一幕让人几乎崩溃:导演究竟想要告诉我们什么?是歌颂骗子的技巧高超还是赞美七海被人卖了还替人家数钱的稀里糊涂?拍电影的和看电影的究竟是谁在逻辑上出了问题?

想要回答这些问题,我们也许需要甩开通俗情节剧的庸常套路,换一个思维角度来看待影片中七海和安室之间所形成的特殊互动关系。在导演剪辑版进行到四分之一处,婚后的七海和安室碰面,后者突然表示只要他想就一定可以追到她,此时作为观众的我们和七海一样惊讶,以为影片要开始向狗血爱情通俗剧发展,但安室却当场严肃地告诉她:"你误解了我的意思。"也正是在这场谈话后,女主角几乎毫无选择地陷入了一连串大大小小的骗局中,以完全被动的姿态在安室的指导下展开了她以前从未预料到的惊心动魄的人生。

这一场戏几乎就是本片的点题之笔。在此之前,个性善良的七海过着一种浑浑噩噩、不知所终的日子:作为一名老师,她不知道该如何讲课;在婚恋网站遇到了一个对其并无太多感觉的男子,她也稀里糊涂地结了婚。她不知道自己需要什么,应该做什么,或者爱恨取舍的标准为何(影片中非常有意思的一个细节是,

在安室向七海揭露她婆婆的阴谋以后，惊愕的七海居然还是语塞沉默，甚至不知该如何用语言表达自己的愤怒，需要安室像老师一样，带着她一句句背诵诅咒骂人之词，足见她个性中软弱无助的一面）。换句话说，这是一个典型的完全生活在被动中的人，随波逐流为人所驱使，永远没有勇气和意识去做出自己的选择。更糟糕的是，她自己并不知道这一点，意识不到这正是她麻木无趣生活的诱因。

安室的一番话是在向七海点出，作为一个被动的人她没有判断和选择的能力，任何一个身边的人都可以轻易主导她的生活。七海并未领悟安室的话中含义，但安室却由此行动起来。所谓的行动并不是企图改变七海的想法让她重塑人格，而是以主导性的力量去改变她的生活。从表面上看，安室以诡计迫使她离了婚，又把她"送"给一个濒死的女优作为死亡伴侣。但从七海的角度看，由于安室的出现，她一下摆脱了先前麻木混沌的状态，告别了自己乏味的婚姻，投入到和另一个女孩之间难以言状的激情交融中。或者说，她在短短一段时间内经历的在大悲大喜之间的激烈转换是她先前单调、无聊、乏味和麻木的生活所无法想象的。安室的出现给了本来会以浑噩、单调、机械方式度过一生的七海一个体验前所未有的生活跌宕和激情的机会，她由无聊苍白的现实一下进入了童话般梦幻的冒险之中，体验了人生情感激荡的巅峰，并由此焕发出内心从未表现出来的激情和顽强。更重要的是，七海还是七海，她并未因此改变而成为另一个主动、积极、进取、热情且奋进的正面人物。她还是那个自卑、惰性、处在配角地位、永远待在圈外旁观而无所适从的被动女孩。

影片在接近结尾处的一个有趣情节精彩地体现了岩井俊二的意图：七海和安室二人将女优的骨灰送到她母亲家里，但安室杂耍小丑般的表演、喝酒、脱衣、痛哭流涕让他这样一个"没心没肺"的黑中介完全成为这场偶发性疯狂悼念的主角，而和死者培养了极其深厚感情的七海此时却像局外人一样被挤到了一边呆呆地看着所发生的一切，被动地喝酒，随声附和不知所措。我们又看到了那个不知如何加入一场主动的、激情的同时也可能是虚伪的生活表演中的七海。

应该说，是安室的出现改变了七海的生活。他为七海设计了这些惊心动魄的人生桥段，表面上看它们是一系列圈套，但却给了她今生难忘的体验，帮助她完成了一段完美绽放的被动人生。在影片的结尾处，搬入新居的七海终于明白了安室的用意。没有他的存在，被动的她可能今生无缘体验这样充满戏剧性的精彩。她与安室握手，感谢他为自己带来的这一段绚烂人生，哪怕它是由"善意"的骗局所组成的。

人是不是生来就必须主动进取充满正能量地活着？内敛、被动、羞涩、不善言辞、不能选择和无法融入是不是一定要作为缺点被改掉？岩井俊二以他极为细腻的心思注意到了被动的后者闪现出的光芒。他花了将近三小时的时间为我们展现了一个内心满怀深情的被动者的人生，并以出奇的细致和想象力对被动者做出充满情感的关怀。在这里，正义、道德、伦理和善恶皆无关紧要，重要的是我们对精神上的弱者的体恤，并以最富情感的方式为他们展开一个超越现实，也许是荒诞幽默，但更是充满人生体验的世界。因为身为被动的弱者，并不意味着他们不需要激情、

理想和爱与被爱的感动。

很多人可能都不理解为什么影片如此结构怪异、有头无尾和情节错乱。我想说的是，被动本身也是反对陈词滥调的一种最有效手段，当我们违背常识地被动下去，面对外界刺激不再反应或者不再做出单一化的正常反应，我们也许会冒着失去一切的危险，但却同样挣脱了"刺激／反应"式的模式化流程，这是对一个机械、物化的冷酷社会最温柔但同样是最彻底的挑战。它看似一个煽情到让人有些恶心的怪诞小清新，实质上却从意想不到的微观角度对机制化的外在世界进行了拒绝式反击；它以最庸俗和陈词滥调的情节剧开场，却以带着独树一帜的被动反叛精神的温柔觉醒而告终。这是一朵糅合着波普精神和古怪叛逆人生哲学的奇异电影朋克之花。

还需要提到的是，据岩井俊二称，《瑞普·凡·温克尔的新娘》的名称来自他构思剧本时经常路过的一家小店，但是在华盛顿·欧文的小说《瑞普·凡·温克尔》中，瑞普·凡·温克尔的妻子是一个凶悍的恶妻。我猜想岩井俊二为电影取这样的名字暗含了一些对欧文保守主义男权思想的反讽：在充满进攻性的人的眼中，女性身上永远充满了可被蔑视的"恶"，但是如果我们甩开强者为王的逻辑，那些被动而内敛的人其实同样具有可被欣赏的宝贵人格。

（《瑞普·凡·温克尔的新娘》，岩井俊二，日本，2016）

好莱坞成功学的银幕读本

——评《爱乐之城》

《爱乐之城》里的几个细节非常有意思。

爵士钢琴师高司令（即瑞恩·高斯林）和无名小演员石头姐（即艾玛·斯通）两人在好莱坞巨大的片场里溜达。石头姐告诉高司令她特别讨厌爵士，高司令大惊失色：怎么可能！两人马上出现在一家爵士乐俱乐部。但他们听音乐的方式却令人扼腕：台上四位音乐家卖力演奏，但是台下高司令指手画脚大声喧哗，向石头姐解释这解释那，直到这首曲子的最后一个音符落下，他的"演说"也刚好结束。我们有理由怀疑他们到底是来听爵士的，还是高司令像所有的文艺青年一样借着音乐来泡妞的。

石头姐的所作所为也毫不逊色：她看电影迟到，片子已经开场但为了找人方便她居然抬腿就登上舞台站在银幕的正中位置，任由《无因的反叛》中詹姆斯·迪恩的巨大特写投射在她脸上。要是在民风稍微粗野的异国他乡，观众早把手里的各种物件甩过去砸得她满地找牙了。但是还好，美国人民相当文明友善，所有观众都对银幕前这么一大坨异物熟视无睹，只有高司令看到了爱人的丽影，两人隔空微笑：终于有机会在看电影的时候互相抚

爱、接吻了。

高司令和石头姐，一个是职业音乐家，一个是专业演员；一个在酒吧里演奏的时候抱怨底下听众各说各话根本没人听，一个在试镜的时候经常被考官的电话笑场闲聊打断情绪。他们都深知自己在进行表演的时候不被别人尊重是什么感受，但等轮到他们是听众或观众的时候，瞬间就把当初的不快抛到九霄云外，换成了刚才还在憎恨的同样面孔对待自己的同行和职业。

这其实很让人困惑，因为片中两人还在反复强调要追寻自己的"梦想"。看到他们对待音乐和电影事业所采取的态度，我纳闷的是，他们的梦想究竟是什么呢？

在导演达米恩·查泽雷的成名作《爆裂鼓手》里，他刻画了这样一对音乐师徒：老师不断地对学生进行难以承受的人格侮辱和精神肉体折磨，伤害他的自尊，以各种手段让他陷入激烈残酷的竞争，逼迫他突破自己的极限，用个人成功的例子诱惑他，向他灌输胜者为王的强者逻辑；而学生则在这样的强力压迫中不断刺激自己的成功欲望，疯狂练习只为了成为第一、最好、伟大、"被别人永远谈论"。《爆裂鼓手》披着音乐的外壳，但兜售的却是主流美式资本主义个人成功哲学：它把人生刻画成一场永不停歇的对峙争斗，要么不计后果地疯狂奋斗获得成功，要么在激烈竞争中落败而被人遗忘。音乐在这里和金融、股票、投资、加薪、升职、创业一样，是赢得个人成功、满足内心虚荣的工具，是压倒对手的获胜武器，是通向梦想巅峰的一级台阶。除此之外，它并不具有任何其他特殊的精神、情感和人文价值。

在《爱乐之城》开始不久，高司令因为在酒吧里没按照老板

规定的曲目演奏而被解雇（我们都以为他想弹的是自由爵士，但他只不过是另弹了一首温情流行小曲儿而已），于是他发誓要开一间俱乐部，自己想弹什么小曲儿就弹什么小曲儿。石头姐遇到相同的情况，她试镜屡战屡败，于是在高司令的建议下决定自立门户自己做主，自编自导自演一出独角戏。他们定下的目标其实都是不再作为默默无闻的小人物被呼来唤去，想要获得的是某种被人认可的成功和尊严感。无怪乎他们会在别人演奏爵士的时候高声谈笑，看电影的时候大摇大摆地在银幕前招摇过市，音乐和表演只不过是达到个人目的的跳板，对他们来说都无所谓。他们想要摆脱的是在酒吧因为弹小调被人解雇的羞耻和在咖啡店打工因为心不在焉而遭白眼的窘迫。关键在于要"一步步向上"站到高位俯视芸芸众生，获得为所欲为的权力和不被别人颐指气使的身份地位，这才是他们的梦想。对了，"努力攀登，一步步向上"正是开场连串华丽舞蹈衬托下被反复吟唱的歌词，这"向上爬才能进入好莱坞"的主题早在开头五分钟就已经被敲定了。

　　于是人生目标极为相似的二人凑在了一起，时时刻刻互相监督对方别忘了要出人头地（当然也可能是互相在还是无名鼠辈的对方身上找到了一点优越感，这一点被高司令在影片中直白地挑明了）。当高司令变成小丑一样的乐队马前卒时，石头姐怒发冲冠呵斥他："你难道忘了自己的初衷吗？你的梦想是开酒吧啊！"乍听起来她似乎有点逻辑混乱，参加乐队商演和开酒吧有本质的不同吗？但她的潜台词其实是："我现在开始看不起你了，因为你给别人当马仔很开心，不是说好了要自己当老板的吗？"在石头姐独角戏失败回老家时，高司令驱车追赶而至，就差敲她脑瓜提醒她

了："你忘了成为人上人的梦想吗，成功不是坐在家里等来的！"于是石头姐继续参加试镜，赢得了一个出演专门为她量身定制的影片的机会。

"尊严"这个词在好莱坞语境里有特殊的含义。在著名的歌舞片《雨中曲》的开场，万众瞩目下，主持人问男主角电影明星吉恩·凯利成功的秘诀是什么，后者对着话筒深情地说："尊严，永远是尊严。"紧接着出现了一系列闪回，我们看到他由默默无闻的替身演员奋斗成为巨星的成名经历，随后"尊严，永远是尊严"的台词又被铿锵有力的语气重复了一遍。刹那间，我们猛然理解了他执意强调的尊严：它不是指人类群体共有的不能磨灭的精神存在价值，而是特指从社会底层脱颖而出取得高级地位，由无名小卒变为众星捧月一呼百应的焦点人物后拥有的巨大满足感。它不单单是金钱（有意思的是，尽管金钱在好莱坞是人人追逐的目标之一，但是在公开表达中，它却经常被主动遮掩，退而求其次把主要位置让给了那星光闪耀的尊严），更是在高人一等的位置上所获得的优越感。我们清晰地看到了吉恩·凯利所形容的好莱坞式尊严是如何运作的：在《雨中曲》的结尾，他为了成就自己爱人的明星地位，设巧计让另一位他一直嫌恶的女星在舞台上当众出丑，当一个人的尊严被无情地剥夺后，她的价值立降为零。虽然《雨中曲》是皆大欢喜的 Happy Ending，但残酷的好莱坞法则却在此露出狰狞：任何一个人的尊严都是在残酷无情你死我活的竞争中才产生价值和意义的。

无独有偶，在《爆裂鼓手》中，导演达米恩·查泽雷借音乐老师之口讲述了查理·帕克的故事：后者年轻时因为一次演奏

失误被愤怒的领队鼓手乔纳森·琼斯的飞钹砸中，在后台受尽嘲笑，但他第二天更加努力地练琴。于是在达米恩·查泽雷的结论里，一代爵士萨克斯大师查理·帕克之所以成为大师只是因为不想成为其他人的笑柄。达米恩·查泽雷在此不惜虚构一段名人八卦，只为能将尊严问题和成功学嫁接起来。

所以在《爱乐之城》的结尾，石头姐踩着高跟鞋跨出豪车趾高气扬地走进五年前打工的咖啡店，以一副小人得志前来示威的风范要了两杯咖啡扬长而去。观众由此意识到她不再是默默无闻的小人物，已成家立业事业发达，而随后大家也见到了因为拥有爵士俱乐部而挥洒自如的高司令，二人一个台上一个台下眼神对接展开了一场浪漫的爱情想象。不过我们都忘不了他们当初之所以分手是因为在追求好莱坞式尊严的过程中都顾不上对方——是不是其中一方会为了爱情而帮助另一方获得成功，自己则甘当任人宰割的无名小辈？答案是NO。所以最后这场华丽舞蹈真的只能停留在一时冲动的"意淫"阶段，二人最后的对视荡漾着互相理解和鼓励的笑意：嗯，在各自都成为人上人的道路上继续努力更进一步吧。

歌舞意在雕琢高司令和石头姐二人梦想的超凡脱俗，但媚艳鲜亮的服装和变幻莫测的布景粉饰的却是他们一直脚下拌蒜的舞步和徘徊在跑调边缘的歌声。好莱坞经典歌舞片中夸张、戏谑而富有表现力的动作因为两位演员肢体的僵硬而精髓损失殆尽，镜头运动再华丽也无法遮掩他们歌舞技巧的业余。而在这示意性梦幻歌舞背后的其实是一个传统得不能再传统的美国梦式个人奋斗故事：两个被压在社会底层的小人物为了各自梦想的成功搭伴互

相鼓励着向上爬，音乐、电影、戏剧，甚至爱情都是向上爬的过程中可以抓到的趁手的攀登工具，而个人价值的实现完全依赖于他在社会生活中被其他人认定的位置：高就扶云直上，低则痛不欲生。这样的生活价值观当然无可厚非，甚至在我看来它一点都不梦幻和浪漫，反而因为勾勒出了无数人在追求成功的道路上所遭遇的辛酸苦辣而具有赤裸裸的现实主义力量。这大概就是为什么如此多的观众——从普通人到资深电影评论人——都会被它深深感染。

我想感叹一句的是，美国电影经过将近百年的兜兜转转，由约翰·卡萨维茨、斯坦利·库布里克、弗朗西斯·科波拉、大卫·林奇、斯派克·李和罗伯特·奥特曼等人在观念和形式上的洗礼式革新，居然又再次转回了本性难移的好莱坞成功学银幕读本的套路。

走出影院时，我想起独立电影大师吉姆·贾木许同在2016年推出的影片《帕特森》：一位美国小城的公共汽车司机，在日常生活中以写诗来记述生活中的点滴表达内心的情感。他诚恳而内敛，对外在世界别无所求，甚至不愿意给任何人看他撰写的诗句。贾木许传达的是个体价值并不取决于身份和外表，朴素真挚的情感会穿透偏见和歧视永远闪耀发光。这其实是另一种情怀，与《爱乐之城》截然相反。后者高调而咄咄逼人，以艺术的名义对个人成功充满热切的渴望，为了达到目的可以牺牲一切甚至宝贵的爱情；而前者平实温和，以质朴的生活连通诗化意境，艺术是他在静默中表达对周遭世界波澜般爱意的唯一方式。

当然，这两者被大众接受的程度也不尽相同，《帕特森》像它

的主人公一样默默无闻，而《爱乐之城》则是获得奥斯卡十四项提名的大热作品。也许《爱乐之城》的价值在于，多年之后再看会感受到它所记录下的那种如饥似渴追逐成功的躁动，特别是对于美国来说，它散发的气质与现实如此契合，甚至可以把它当作特朗普时代一个有趣而又准确的流行文化注脚。

（《爱乐之城》，达米恩·查泽雷，美国，2016）

一场对人生共谋机制的悲鸣

——评《神圣车行》

 用英国著名的电影杂志《视与听》中一篇报道的话来形容《神圣车行》：这毫无疑问是 2012 年最具争议性质的影片。尽管在 5 月的戛纳电影节上，这部卡拉克斯的新作虽呼声极高但却以一票之差在最佳导演环节败给了《光之后》（导演卡洛斯·雷加达斯）铩羽而归，但它在世界各地掀起的谜一样旋风却远远超过了后者。看完此片的观众呈现两极化的反应：爱者为其深厚的情感和怪诞极致的形式所深深折服，迷惑者如坠云雾之中完全不知所云，而恨者则斥之为哗众取宠徒见形式没有内容的匠气之作。卡拉克斯本人则把持着一贯对待自己影片的态度——拒绝解读甚至拒绝评论。面对不厌其烦地要求他解释剧情的采访，卡拉克斯回答："人们谈论艺术，艺术家制作艺术，但是艺术家必须张嘴说话吗？"

 卡拉克斯的态度对观众构成了一次高傲的挑战。在众说纷纭的解释版本中究竟哪些是过度阐释，又有哪些实质靠近了卡拉克斯的本意？这究竟是一个精心构筑的庞大寓言，还是如卡拉克斯所说，"看我的电影越费神，就越容易迷失其中"？在这样互相矛

盾又变幻有趣的文本背景下，我们的意图也许不在追寻精确解开作品谜底的文字答案，而意在梳理其中充满隐喻和象征意味的不同元素，以整合出几个不同层次的对影片的理解。

卡拉克斯的化羽蝶变

　　像老一辈法国导演所具备的深厚人文背景和传统一样，卡拉克斯从诗歌中汲取的灵感养分是他电影创作的起点。年轻时的他虽然曾经在巴黎七大上过电影课，并短暂地为《电影手册》写过评论文章，但却从未真正涉足电影制作实践。而他的处女作《男孩遇见女孩》的独特诗意情境本质上来源于法国电影中强大的文学传统——其残酷的青春幻影糅合乖张、克制、压抑的最终表象，与让·科克托的文学化超现实色彩，以及阿伦·雷乃充满象征意味的私人文学化表达都有着紧密的承上启下的联系。正是在这样的基础上，卡拉克斯创作了《坏血》，一部影像直觉与丰沛情感横溢的银幕印象派文学作品，将私人感受和激情以当时堪称前卫的视觉化手段呈现出来，同时又紧紧依托个人浪漫主义的文学情怀。现在看来，《坏血》依然是卡拉克斯电影生涯最灿烂的顶点。当时年仅二十五岁的他就已经把充满纯真理想主义的个人情感通过带有悲剧性文学氛围的情境和创新性电影手段（深受实验电影影响的电影语言）烘托至巅峰。卡拉克斯自信地把这个内核几乎原封不动地延续到了后作《新桥恋人》甚至是《宝拉 X》里，似乎并没有料到前者巨大的规模和承载的内容已经有了华而不实的空洞，而后者更是陷入了自我迷恋与欣赏的旋涡。这大概也是为

什么自1999年的《宝拉X》失利后，卡拉克斯便陷入了长达八年的沉默，几乎从法国影坛上消失了。

在2008年的《东京！》里，卡拉克斯终于再露峥嵘，以一部惊世骇俗的短片《狂人梅德》亮相。除了被影片中人物的癫狂状态以及摧毁性的反叛意识所震惊外，细心的观众还会发现卡拉克斯在意识形态上所产生的转变：他由一个极端私人化、在前四部影片中几乎只关注内心情感世界的电影人，转而开始刻画个人与周遭环境之间的矛盾与对抗。这一点在《狂人梅德》里表现为极致的个体孤傲与群氓的误解之间充满戏谑的错位互动。而影片的整体内核情绪也由悲剧诗意化背景下充满情感的理想主义滑向具有嘲讽意味的灰色悲观主义基调。这个转换标志着卡拉克斯在创作中的某种社会化倾向：他很有可能意识到对个体终极矛盾的刻画已经无法完全在个人表达范围内完成，必须在确定个人之于世界的关系基础上才能完整描述问题的所在。尽管他依然坚持着桀骜不驯、狂放不羁的个性，但影片中的梅德已由先前单一的情感释放者转化为一个社会学意义范畴的反叛者。这个形象的继承者奥斯卡先生——《神圣车行》的主角、卡拉克斯在银幕上的替代者，开始迥异于他先前的另一个化身阿莱克斯（《男孩遇见女孩》《坏血》和《新桥恋人》的共同主角），成为一个在现有体制内怀着最深沉和高傲痛苦而苟活的悲剧性人物。人物情感上的扭曲、自省和短暂华丽的释放与钳制他的体制构成了强烈反差。这无疑是卡拉克斯自身与周遭世界关系的一个原始隐喻，也是《神圣车行》得以成片的原创动机。

在这个意义上，卡拉克斯经过十三年的思索之后完成了自己

的化羽蝶变之路：由展现一个悲剧性的奔放绚丽的情感释放者的内心，转向一种面对无形社会压力的情感反叛与控诉。对于普通观众来说，意识到他身上这种转变的重要性，是理解《神圣车行》内在含义的起点。

读与解

无论对其争议如何，《神圣车行》无疑是 2012 年世界电影中结构最特殊、编码系统最复杂、所承载的情感内容与意识形态层次最多重的影片。在进入对它几个不同层次的分析归纳时，梳理一下影片十个不同片段所呈现的各种细节尤为必要。让我们从影片的序幕开始，进行所见性描述与提问式质疑——也许并不是所有的提问都会有明确的答案，但这样的思维过程依然会帮助我们对它进行全面判断。

1. 序幕

序幕开始于坐满观众的电影院里。影片标题跳出以后，卡拉克斯本人身着睡衣从床上爬起穿过房间推开一扇大门走入正在放映影片的影院。这里的很多细节都被评论者认为充满了隐喻和渊源：《视与听》杂志的评论文章确认卡拉克斯穿过房间走到一扇隐秘的门前侧耳倾听的段落来自让·科克托的《诗人之血》——影片中的诗人穿过旅馆房间走到门前通过锁孔窥探，这种偷窥的动态情境恰与电影的观影机制密切相连；而《电影手册》与《视与听》都引用了卡拉克斯自己的阐述，把房门以及墙壁上的森林壁画与但丁《地狱》中的诗句"在生命旅途的中点，我发现自己身处幽

暗的森林"联系起来。

除了这些比较明晰的出处，另外一些细节则显得更有意思和挑战性。比如，片首出现的黑白默片片段——赤裸的男子向地上摔砸物体（卡拉克斯的几部前作都会在关键时刻使用电影早年诞生时期拍摄的默片片段，意在不断把自己影片的独特方法论与电影诞生时期银幕对观众心理产生的神奇冲击效应进行联系对比）；又比如坐在黑暗中的观众皆双目紧闭；卡拉克斯用以打开影院大门的是连在他中指上的一枚巨大铁钥匙；而在影院中蹒跚而过的婴儿和怪兽则显得神秘异常。最吸引我的其实是电影从序幕的开场就精心设计的一次声画脱节：从卡拉克斯穿过房间到窗户外闪过的滑翔中降落的飞机，再到他通过走廊进入影院，背景配合的声响一直是海边（很可能是码头）海浪轻抚，海鸥啼叫飞舞，外加几声长长的轮船汽笛声，而观众在视觉中始终未曾见到一个与声响配合的画面。事实上，卡拉克斯在序幕中所穿过的几个空间都与背景声毫无关系！

无可置疑的是卡拉克斯意图把梦境与电影本质之间的联系呈现出来，但我们不禁会问：在这显而易见甚至是老套的比喻之外，他究竟在一个什么样的语境当中呈现了这样的联系？声画脱节的体验给了我们理解这场序幕甚至是整部电影的入口：我们都知道声音蒙太奇和影像蒙太奇在银幕上彰显的力量——它们的组合可以产生出实体画面与声响自身不具备的意义，更可以将观众的感官意识带离现实而引入虚拟空间中构筑的感觉情境。卡拉克斯在这场充满抽象意味的亮相中似乎是以熟练的技巧而故意"滥用"了声画结合蒙太奇，后者成为这场浅层迷醉的序幕旋涡般的

基调，配合着其他当代电影中最常见的用于吸引观众的全方位手段——隐喻、长镜、空间转换甚至包含了那些 3D 技术合成的形象——将影院中的观众磁石般吸入电影制作者预设的情境中去。当这些鸦雀无声的观众（他们甚至闭起眼睛心甘情愿地丧失了辨识能力）毫无反抗地追随电影情境而去的时候，是不是意味着电影就成功达到了俘虏大众感官的目标？或者当电影本身也成为一个话语权威与受众意识的媒介时，权威与受众的和谐是不是也构成了一场无可挑剔的共谋表演（与片首示范的电影诞生时期的默片片段对观众产生吸引的直观内在机制形成了强烈的对应冲突）？当我们看到卡拉克斯出现在影院的二楼面无表情地审视眼前这场电影与观众之间"和谐"的共谋时，他既不兴奋也不投入，而是冷漠高傲地保持着沉默。一个带有深层反讽意味的质疑语境借此油然而生，我们预感将看到的既不会是一首写满崇高的赞美诗，也不会是一次充满乡愁的动人追忆，而是一次冷峻视角下对我们所熟知事物和情感的叛逆性解构。

在辨清其语境的内在肌理导向后，这场仅仅持续几分钟的序幕已经直指《神圣车行》的核心内容与层次：它从个人（创造者）、电影（媒介）和载体（人生）三个层次出发质疑与诘问此三者之间相互关联的运作机制。后二者在序幕中有了明确的体现，而前者则即将构成引入这个质疑的主体——创造者。卡拉克斯再次把自己化身为演员德尼·拉旺的剧中形象，成为一位情感性的引路人，引导我们进入他意图构筑的电影隐喻空间。

2. 银行家、行乞者与特效人

首先引起观众强烈兴趣的，也是贯穿迥然不同的前三幕的唯

一道具，是一辆带有标识意义的加长凯迪拉克轿车。它不仅仅是
"制造当代寓言的梦幻机器，登上它德尼·拉旺可以在他生命中的
那些无数角色中转换"，更是德尼·拉旺扮演的主角奥斯卡先生唯
一真正属于自己的个性空间所在——走出这辆车，他只能惟妙惟
肖地演绎虚幻的他者人生；只有在车上，他才能在短暂的休息中
恢复自己本来的面貌。但可悲的是，恰如卡拉克斯所形容的，这
样宝贵的真实空间从外表和功能上看却只是"一具没有尽头的移
动棺材"，把属于真我的精神世界牢牢封闭在其内部。

　　影片第一幕中的银行家形象来自法国社会党领袖斯特劳
斯·卡恩（他因为在纽约旅馆中发生的性丑闻而退出了 2012 年的
法国总统竞选）："他的肢体语言、西装革履的形象和作为一个高
级银行家谨慎隐秘的魅力"是构筑这个银幕形象的源泉。同样，
第二幕中在巴黎横跨塞纳河的兑换桥上行乞的老太太形象也来自
生活中的原型：卡拉克斯曾经在这座桥上观察到几个不同的女行
乞者穿着同一套服装出现，甚至曾经想把其中一个人的经历拍成
纪录片。如果说前两幕之间人物身份的巨大差异转换点燃了观众
的好奇心，那么第三幕的特技演员在"行动捕捉"工作室中眼花
缭乱的肢体动作第一次深层传达了一股角度刁钻的反讽气息：被
夸张到极致的华丽动作和场景所带来的并不仅仅是视觉和感官的
观赏满足，更是一种深层的内心空虚。奥斯卡先生表现出的强健
灵巧体魄和他的疲惫虚弱似乎精力耗尽的内心（两次力竭摔倒）
之间的反差强烈地传达出人物的内在矛盾，用卡拉克斯的话说：
"第三幕在我眼中有点像卓别林的《摩登时代》，具有特殊技巧的
工人被困于零件和巨大的工业化机器之中。区别只是（本片中）

没有机器和发动机。德尼·拉旺三号是在一个巨大的虚拟系统中独自挣扎。"

《神圣车行》前三幕的总共持续时间只有十几分钟，可以推动剧情发展的有效对话也少之又少。但它依靠令人感到不可思议的设置——身份的不停转换——为影片奠定了整体基调：这是一部非常规叙事的影片，采取由内至外的情感矛盾方式来衬托荒诞语境中人物内心的冷峻、忍受、期待、痛苦和失望。在第三幕结束后德尼·拉旺和司机塞琳娜关于森林的对话透露了前者想要逃离的潜在渴望，同时我们也忽然意识到这种不停转换身份的精神分裂状态正是奥斯卡先生内心渴望摆脱但又无法弃之而去的生活常态。德尼·拉旺婉转低柔的语气所表达的期许与第三幕结束时他参与其中的冷酷狂放而又奇情诡异的色情场面动作捕捉构成了鲜明对照，衬托出一种不可言说的人物内心的悲剧状态。而对这个人物内心矛盾的丰富和发展，以及不断激化其与周遭不同环境的冲突正是这部影片的核心表达方式所在。

3. 从狂人梅德到濒死的叔父

从第四幕起，《神圣车行》进入了一种崭新的模式：它借用电影作为载体，以此出发而又反身审视电影的本体，对它的各种形式进行了一系列浮光掠影般的精彩切入。

狂人梅德从《东京！》中走出来，在《神圣车行》里演绎了一段荒诞绝伦的美女与野兽式的传奇梦幻幽默讽刺剧；而接下来影片气氛却逆转而下，奥斯卡先生摇身一变成为一位离群索居的父亲，与久未见面的小女儿上演了一出令人心碎的情感交流独幕剧；在激情荡漾的教堂手风琴大合奏作为幕间曲回荡过后，观众

看到了在巴黎唐人街的巨大货柜仓库里进行的黑帮惊悚谋杀。奥斯卡先生借助身份变换的一系列跳跃式表演让我们忽然意识到卡拉克斯在影片形式上所希冀达到的目标：熟知电影历史与理论的他借用了不同类型片的外壳而为奥斯卡先生提供不同的表演平台以展现后者令常人无法想象的角色频繁切换。而我们需要提问的是，这样不同类型的情感如此高密度地投入需要怎样的能力才能完成，它真的对执行者本身毫无影响吗？奥斯卡先生坐在凯迪拉克轿车里冷若冰霜的外表后面，他对这样的人生究竟是如何看待的？答案在他与其老板（米歇尔·皮科利饰演）的对话中揭晓：老板询问他是什么支撑他的工作信念时，奥斯卡先生回答，为了姿态之美（自身的信仰）；而老板则提醒他，美只存在于观众的眼中（适应时代和消费者的要求似乎顺理成章）；奥斯卡先生最后反问，如果观众不再观看了呢（此处紧紧扣回影片开头影院中观众紧闭双眼的场景）？影片的核心主题在这场对话中被逐渐揭露出来：一个曾经是充满信心、信仰与理想的艺术形式载体，在外在形式随着周遭环境的变化而不断演变的前提下，其内核也无可挽回地开始产生质变，而在这样的载体之上为之奋斗的人们，它们的价值是不是会随着这样的变化而灰飞烟灭？他们会不会演变成一具徒有空壳的行尸走肉？奥斯卡先生所表现出来的冷漠、怀疑、疲惫和内在痛苦都在这一幕充满玄机的对话中找到了其隐喻含义所在。

在一场突然爆发的短促幕间戏之后（这一场与第一幕银行家段落紧密相连，同时又是上一场的顺延，同样是关于一个人被自己的替身杀死的惊悚情节，同样也隐喻着角色扮演和真实人格之

间颠倒错乱的精神冲突），继之而来的是本片情感最丰沛的一场对手戏（根据亨利·詹姆斯的小说《贵妇人画像》一章改编）：一对互相深爱对方的带有些许乱伦意味的叔父和侄女在前者临终前的告别。德尼·拉旺不但贡献了本片最佳的一段表演，还完整体现了卡拉克斯的意图：以深沉而复杂的情感去反衬先前惊悚情节中暗藏的嘲讽意味。这样的反差也回应了上一段老板与奥斯卡先生之间的交锋对话：对于演员（表演事业全身心的奉献者）来说，真正有价值的究竟是一段激情四射、感动观众的表演，还是以观众眼中的美感去规范、审视自己一生的职业？

在这一幕中，观众有如坐在监视器前的导演，目睹演员进入拍摄场地，培养情绪，投入表演，释放激情，沉迷于其中不能自拔，到最后出戏黯然退场——两个在戏中戏中全情投入表演的演员最后甚至不知道对方的名字。他们饰演的角色成为连接他们之间关系的唯一纽带。在这一幕的结尾，我们看到全力以赴投入他者情感生活的两个表演者，其精神与肉体都经受了多么大的消耗与痛苦。这也将影片引入了更深层次的内核讨论：一个人真实的自我情感是否可以永远承受这样为塑造他者精神躯壳而产生的消耗？为了完成演员的职责并带给观众完美演出而不断消耗的演员，其自我精神主体是否能在这种传播媒介与观众之间看似完美的共谋夹缝中幸存下来？这些问题将我们引向了影片的结尾。

4. 萨玛丽坦的顶楼与两个结尾

与凯利·米洛在废弃的萨玛丽坦商场不期而遇并不是奥斯卡先生的职业"约会"之一，他以一个旁观者的身份近距离观察另一个同行（也曾经是他的恋人），这种观察正如镜面效应，将自身

的困惑通过与另一个人的沟通而释放出来。

萨玛丽坦曾是巴黎最著名的豪华百货商场，但时过境迁逐渐衰落，最终停业而被废置。在这样一个辉煌不再的隐喻空间里，凯利·米洛唱出针对自身的终极质疑："我们是谁？"这个疑问与奥斯卡先生内心极度的困惑不谋而合。在情感和体力双重消耗的冲击下，他在刹那间精神恍惚而混淆了戏与人生的界限——面对戏中凯利·米洛扮演的空姐从萨玛丽坦顶楼飞身坠落而亡的场景，他抑制不住内心的冲动掩面哭泣奔逃而去。而在驶向最后"约会"的途中，车窗外出现的是法国著名的文化名人墓地先贤祠，其含义不言自明：在职业生涯中精神价值失落的艺术家（演员），似乎只有先贤祠才是他们有尊严的归宿。

在这样精神疲惫几近崩溃的状态下，奥斯卡先生迎来了他一天中最后一个"约会"，他将回到他的"家"，与"妻子"和"女儿"团聚。在悲怆的"我要再活一次，重温那些辉煌时刻"的歌声中，筋疲力尽的他不得不强装笑颜再次进入角色——扮演黑猩猩的丈夫和父亲——努力以自身的情绪为跳脱常理的剧情增添人的情感。一股针对通俗类型剧情片中伪理想主义的强烈悲剧嘲讽意味跃然而出——一位杰出的演员就以这样一个令人哭笑不得的方式进入了一天中最后的"角色"。而更加令人心碎的是，他的他者生活在这一夜都不会结束，唯一能让他短暂返回自己的就是第二天早上来迎接他的那辆凯迪拉克轿车。

他者生活的结束并不是影片的结尾。在巨大的车库中，女司机塞琳娜戴上白色面具走出凯迪拉克轿车返回自己的生活。这个著名的面具可以确定来源于法国导演乔治·弗朗叙1960年的影

片《没有面孔的眼睛》，在那部影片中失去面孔的女儿的唯一标志就是苍白的面具。而在《神圣车行》里它的寓意指向了人类剥去伪装后的无尽空虚——离开了那具承载人的自我个体特征的豪华"棺材"，所有人甚至是塞琳娜都被迫走入一场没有尽头的角色扮演中。最终，那些承载演员们真实生活的"移动墓穴"（凯迪拉克轿车）以拟人谐谑的方式道出了影片的终极意义：人们不再需要"moteur"，也不再需要"action"！

这里需要解释的是，"moteur"和"action"不仅仅是两个字面意义为"发动机／摄影机"和"动作"的法语单词，它们更是两个导演在拍摄时经常使用的法语电影术语，意为"开机"和"（演员表演）开始"。随着电影技术的发展和拍摄方式的改变，摄影机越变越小（如奥斯卡先生与老板的对话中所揭示），电脑特技使用得越来越频繁，这两个传统术语在拍摄时的使用频率也越来越少。人们用以区分电影虚拟和真实生活界限的标志也越来越模糊，一切似乎都在戏中，而一切又似乎都是真实的生活。这是奥斯卡先生一天疲惫经历的写照，又何尝不是我们每一个人在这变幻莫测的数字资本主义消费时代要付出的精神代价。

直到此刻，影片的真正主题才跃然银幕之上。

悲鸣的三个层次

让·雷诺阿曾经在 20 世纪 60 年代的一次访谈中这样形容他和演员的关系："我拍摄的不是演员的表演，而是他们生活中的瞬间。"以指导演员的特殊方法而著称的法国导演布鲁诺·杜蒙在一

次讲座上则从另一个角度进行了阐释："我们（电影拍摄者）是在以最残酷的方式剥削演员的情感。"如果说前者还是对演员表演理论体系所做的客观注解，那么后者则完全是对其负面效应的揭示。

从某种程度上看，《神圣车行》就是对杜蒙感慨的一次长篇诠释——表演是伟大的技巧和艺术，又是对自身灵魂最深层的消耗性折磨。当我们看到德尼·拉旺竭尽全力地以自身的情感和精神力量去赋予各种角色以鲜活的生命力时，我们也感到了他自己的精神力量在一丝丝衰退，他的真实情感逐渐走入惰性的空白状态。每个演员都有荣耀和辉煌，有对事业奉献而产生的荣誉感和自豪感，前提是他们对自身及其所从事的事业保持着坚定的信仰。从奥斯卡先生和老板在车中的对话我们可知，因为技术的进步、电影制作方式的演进和观众口味的变化（观众的选择趋向和演员的职业理想之间无法调和的冲突），奥斯卡先生对事业失去了热情，对逐渐改变本质的电影失去了信仰，而这才是他内心痛苦的真正原因：以情感付出和天赋创造为基础的表演的意义，不仅仅在于构成电影与观众之间顺畅的共谋关系(输出内容与接受内容)的一个环节，而更是他实现理想价值的手段。当这个价值因为载体的质变而逐渐空壳化失去意义的时候，留给价值追求者的就是无尽的空虚、失落和痛苦。终于在这样强烈的内心矛盾中，奥斯卡先生无力分清真实与虚幻的界限，在看到凯利·米洛的剧中惨死后失去自我控制，绝望悲鸣着栽倒在凯迪拉克轿车中。

《神圣车行》并没有仅仅停留在个体层面。事实上，当无数细节暗示奥斯卡先生即为卡拉克斯本人的化身时，德尼·拉旺在影

片中所展示的电影演员之于电影表演的矛盾关系便成为卡拉克斯观念中电影人之于电影世界的微观寓言。值得注意的是，在《神圣车行》的十个片段里，卡拉克斯以精巧深刻、刁钻独特的角度对当代电影流行类型进行了强烈嘲讽，在温情、荒诞、谋杀、电脑特效和无因由的喜剧收场背后，是金钱、消费主义、物化技术手段和媚俗心态驱使下愈加表面化的电影。与电影诞生的初始对人类的感官、心灵、情感和精神所产生的冲击和影响愈行愈远，而演变成一种政治和商业双轨控制下的权威传播工具，依靠对大众心理的掌控、麻醉和迎合取得成功并赚取丰厚的商业利润，同时带给观众最盲目和浅层的娱乐与感官刺激。这一切在卡拉克斯的眼中成为不可理喻又无法抗拒的枷锁法则。于是他创造了这个寓言化的奇异情境，让自己的化身奥斯卡先生在一天中穿梭于不同的电影情境中。一天即艺术家的一生，穿梭于其中的不同角色即艺术家被迫要投入去创造的作品。一切都似乎顺理成章，一切都似乎组成了完美无可挑剔的流水线式生产，但这样的施加者与受众的共谋关系真的就没有一点问题吗？《神圣车行》即为我们具象呈现了这条流水线上的生产者——艺术家——所遭受的内心煎熬和外在冷酷世界的无情压力。这不仅仅是一个演员的控诉，也是一个电影人和艺术家对电影这种糅合着艺术、商业和工业化特征的特殊存在在现实生活中不断堕落的无奈悲鸣。

当我们再次以电影为微观寓言的蓝本去放大透视人生的时候，人在社会化生活中被体制、欲望和丛林法则所钳制、压迫和折磨，在人生行进的道路中被精神空壳化，与自己的初衷、热诚和理想失之交臂的悲剧现实，不也正是《神圣车行》着力刻画的

模式吗？正是在这一点上，本片从三个基点（个人、媒介和社会人生）出发完成了它宏大构思中的悲剧性控诉。

《神圣车行》是当今世界影坛形式少有的电影。它依托着大量精心构筑的隐喻系统完成了一次对社会运行机制的主观描述，但贯穿其中的却是创作者本人深厚的不能沉淀又无处释放的强烈情感。它理性认知而又感性表达。某种程度上，这正是法国电影乃至法国文化引以为豪的特征：它永远是感性浪漫主义与理性思辨主义最佳的交汇点。

（《神圣车行》，莱奥·卡拉克斯，法国，2012）

"反电影"的时间

——评《德州见》

　　第一次看《德州见》是数字文件，画质不太好，但只看了差不多开头五分钟，我就意识到了它的价值。也许我现在看片比较主观，几个影像的组合或者几个人物的走位调度在眼前闪过，就能决定我对某部电影的喜好。

　　第二次看它是在 2016 年 6 月的上海电影节，坐在大银幕前我才明白这部影片的魅力何在。在某种程度上，它默默地在用摄影机"反电影"——这里的电影指的是由亚里士多德的《诗学》所构筑的意向性叙述原则，由莎士比亚建立并发扬光大的叙事结构，由好莱坞所固定下来形成规范并按此批量生产的银幕产品，但同时又为各种各样的社会政治思潮、意识形态表达所左右、借用的影像媒介。法国哲学家亨利·柏格森在《物质与记忆》中有个观点，任何事物都具有自己的"整体"，这个整体因为时间的无限伸展而处在不停的变化中，因此它没有一刻是确定无疑的。当我们硬性截取一段时间来描述某个事物，时间则变成了一个计量单位而失去了它在事物性质上的坐标维度决定作用，也失去了它无限延伸而带给事物的不确定性。我们得到的是一个与其本质外

形相似、便于描述和易于理解的模型。我们以为这就是事物的本质，但它与事物毫无关系，只是长得像而已。原因只有一个，我们人为凝固、物化然后抽走了无法度量的真正时间，因而这样的判断是建立在"时间已死"的基础上的。以上也是我们通常熟悉的电影运作模式，它把时间作为一个毫不重要的单位载体，在硬性规划的时间片段之中承载比喻、符号、观念乃至情感。这成了电影最容易为大众所接受的模式。

在电影史上最早开始"反电影"行动的就是意大利人。从新现实主义开始，意大利电影不断通过各种方式尝试将一切不确定化。他们甩开戏剧化带着封闭结构的叙事（《骑自行车的人》），以游荡而漫无终点的人物为刻画对象（《德意志零年》），发展到抽去一部故事片的中心人物而转向彻底的散点叙事（《龙头之死》），或者以流淌交错而互相浸透的情感模拟时间的随意性（《甜蜜的生活》《白夜》），以梦幻般的事件嵌套性接近时间的无限性（《八部半》），最终插入视点若即若离始终不停留在任何一个固定点上的"自由间接话语"（《红色沙漠》《索多玛120天》）。所有这些影片都包含着强烈的还原时间无限绵延的本来面目的强烈意图。

从这个角度再审视《德州见》，会发现它继承了意大利电影呈现时间随意性和偶然性的传统。它将人的日常动作看作视点与时间的偶然相汇点，用极简的笔触勾画一对年轻人的乡村生活，喂马、养猪、田间劳作、酒吧闲谈。我们看到女孩独自一人骑在马背上的跳跃身影，系着围裙的男孩站在车间门口的阳光中吸烟，白色的运马房车疾驰在积雪的公路上（据说扮演这对青年情侣的

两名非专业演员是导演在一家乡村酒吧里偶遇的，他们的真正职业就是意大利北部一个农场的农民和骑手）。这些画面看似无心随意，但当它们组合成为连续的影像时，我才注意到导演有意识地回避了为人物、事件、情绪甚至是画面中的任何一个元素定性的惯用手段和方法。他将一切以朴素和不为人注意的方式向充满着时间性的未来敞开。它看似简单到让人无法理解——因为它既没有遵循电影的常规去限定时间的流逝，也没有采用主动的姿态去宣誓时间的无限性（这样很容易落入以一种观念替代另一种观念的悖论陷阱），而是抽身退后，将影像中可以被定性的成分悄悄抽掉。在框架、规则、限定被拆除之后，时间不再是工具化的载体而成为表达的主体，它开始以优美舒畅的姿态流淌，从而展现出无限可能性。

简约而本质的哲学化意图成就了《德州见》朴素简洁的美学特点，它把我们引向了一种由日常的偶然性所构筑的不确定美感。既没有烦琐累赘的概念和符号，也没有复杂纠结的观念意识形态，一切尽在不可言说的时间中而已。

（《德州见》，维托·帕尔米耶，意大利，2016）

电影电视剧化的范例

——评《托尼·厄德曼》

看《托尼·厄德曼》仅仅二十分钟我就产生了退场的欲望。只是因为它之前获得了如此高的评价，好奇心才让我坚持到了终场。

可能和个人的审美与电影观念相关，一部影片的电影语言和视觉体系构建往往会带来更多的感受，对于我来说，它的重要性远远高于一部影片在表意层面上传达的符号化意义。也正是从这样的角度出发，本片看起来贫乏而苍白，它在画面构图、分镜、镜头运动和剪接意图上"正常"得几近于无聊，更像是一部长篇电视剧中的一集。我好像被迫在影院的座椅上看了长达三小时的肥皂剧，它再滑稽可笑，结尾再刻意煽情，都没法阻挡这浓浓的电视屏幕感。

电影是一个不能割裂的整体。形式上的匮乏来源于创作者最根本的创作表达意图。《托尼·厄德曼》从最开始就有一个特别概念化，清晰得不能再清晰的核心主题：疏离资本主义社会关系下的家庭亲情复苏。作者的一切表现手段都围绕这样一个明确无疑的核心而展开。但电影是很少数的艺术表现手段之一，它可以跳

过符号和定义的僵化思维过程，随着时间的延展表现事物的不确定性和开放变化性的一面。普通的商业电影受到市场的压力必须做到主题明确易懂无可厚非，但是一部入围戛纳主竞赛单元的电影，带着这样单调浅显毫无争议性讨好一切观众的表达意图登上银幕，实在是浪费了一个宝贵的名额。

也正是为了让这样的主题表达明确易懂有煽动性，导演才采取了易于简明表意而疏于创造想象的电影语言手段，这二者是相辅相成的。她不需要任何丰富的手段来让主题呈现多样多义的争议，恰恰相反，她需要用减法的形式传达一个清晰的概念，让它成为一部电视剧化的电影。

电视的视觉质感和实践手段并不是大问题，相反，一些最早进行电视尝试的导演，比如戈达尔或者伯格曼，都利用了电视画面的颗粒质感和特殊的景深效应创造出崭新的视觉美学，给人耳目一新的感受。再引申一步，很多影像装置艺术作品也在利用电视化的"廉价"和简约的外在形式以达到某种后波普时代的视觉特质，这些都是影像上值得尊重的开拓性尝试。

但这一切和电视剧没有关系。换句话说，电视化可以构筑一种实验性的特殊美学体系，但电视剧化所提供的是《故事会》式的直白灌输。它的问题不在于视听手段是否简单或者粗糙，而在于它是围绕人物对话的具象实质内容而构筑核心的。电视剧中的一切都是为了让演员把台词和叙述性动作交代清楚，让观众抓住人物关系和剧情发展的逻辑，这是一切电视剧视听手段的核心。因此在绝大多数情况下，电视剧是可以"听"的，根本无须用眼睛去看。任何一部国产婆媳剧，把画面关上当广播剧

听，不会对观众理解它产生什么大障碍。换句话说，电视剧本身是由演员朗读的文字，它的目的是作为话本把事情的来龙去脉说清楚，而不是呈现由时间和空间所构筑的视听综合体。在这个层面，《托尼·厄德曼》和电视剧的构筑方式不幸地异曲同工了。

我们可以以泰伦斯·马力克《生命之树》中的一场戏为例，来说明电影手段和电视剧手段的本质区别何在：

在影片的一场戏中，男主角杰克的父亲躺在千斤顶撑起的汽车底盘下修车。一个低角度的运动镜头跟随着他的双脚快速移动，但是非常规的是，摄影机并没有随着他的脚步停在汽车前，而是继续向前，把原本是镜头内主要内容的双脚挤到画面的一边，对准了千斤顶的把手迅速拉近，一个也许只有半秒钟的千斤顶的跟进特写，让观看者内心一颤，"弑父"的意图昭然若揭。马力克有着超强的构筑诗意内心镜头的能力，在这个简洁流畅到极致的摄影机运动中，我们甚至都不需要看见人物的脸，不需要听见他的话语，就可以轻易感受到人物内心的意图澎湃汹涌。不仅如此，它甚至重新定义了另一种镜头语言：通常主观镜头才是人物内心的"替代"，在画面中看不到主人公的身体，意味着观众进入了他的内心，以他的视角取代了观众相对客观的视角，而观众也会如灵魂一般潜伏于人物的体内，成为主人公灵魂运动的观察者和参与者。但是在上述镜头里从一开始摄影机就待在人物的体外，而摄影机视角依然公开充当主角内心意图的指引者和策划者。换句话说，这个画面开始的时候，我们以为它是客观被动的，但当它结束的时候，我们却意识到它是主观

能动的，是主人公意识的一部分。它创造的一个神奇效果是，主角在运动，但是他的灵魂却在身体之外跟随他运动，见证他的行为同时又指引他的情感走向。当我们回归到影片的主体结构——暮年的杰克对幼年的回忆——才会发现这个特殊的技术手段契合其主旨本身的意图所在：在一个闪回式的叙述中，文本叙事被摘除，让我们能意识到那个摇摆飘荡的等同于幼年杰克但又独立于幼年杰克躯体的"灵魂"，只能通过这架穿梭于杰克肉体周围空间，和他的躯体同向运行，时而和他重合时而又略微迟滞于他运动的摄影机来完成，摄影机本身就是那个回忆"灵魂"的替代物。

在这个精彩至极的场景里，我们听不到一句台词，甚至看不到任何一个人物的表情，但却在如此短暂的时间内通过摄影机的运动瞬间完成了双重意图的表达：片段场景中弑父的犹豫和主角灵魂在身体内外的穿梭在现时画面中所重叠展现的整体闪回效应。这样深入人物内心，细致入微而又强烈感性的细腻情绪表达不是粗线条表意的线性逻辑对话所能承载的，这也是电影和电视剧高下之分的所在。

在电影诞生初期的默片时代，恰恰是电影感发展最为蓬勃的时期，很重要的原因就是声音的缺失让影片的叙事无法以大量的台词表达为基础，这迫使电影导演通过场面调度、镜头调度、光线造型和场景设计等各种电影语言手段最大限度地通过运动来呈现叙事的意图。也正因为如此，我们才会在德国表现主义电影中看到如此丰富和变化的视觉表现手段，才会在沟口健二的影片中看到那样复杂的摄影机运动路线、演员走位和布景遮挡，这些

都是跳过具象文本表达而直达电影感的途径。恰恰是在有声片诞生后，电影语言向后倒退了一大步，电视的诞生更加剧了电影向活报剧转化的倒流趋势。当影像成为大众文化和娱乐需求的对象后，它不得不自我降格成为话本的载体。与此相应，创造影像的视听语言手段也都围绕这个话本朗读的目的而成为一种机制化的习惯性组合。这就是我们在电视剧中所看到的。

《托尼·厄德曼》的导演玛伦·阿德在论述她的剧本创作时，特别趋向于类型概念化的图解模式，她尤其强调"写下中心思想"。而实际上，我们没法写出戈达尔的《电影社会主义》的中心思想，侯麦的《克莱尔的膝盖》《沙滩上的宝莲》、安东尼奥尼的《蚀》《红色沙漠》或者文德斯的《爱丽丝漫游城市》是不是可以清晰地概括出中心思想？侯孝贤的《南国再见，南国》《咖啡时光》和杨德昌的《牯岭街少年杀人事件》呢？事实上，在影片构思阶段就总结中心思想的创作方式必然会将影片引向一个以话语、台词和动作来阐述中心思想的"说明文"，这就是电视剧的特征之一。它容纳不了前述《生命之树》那样细腻多义且充满变化和多重表达意图的视听综合体。正因为导演需要清晰地呈现中心思想，所以她只能采取僵化呆板和目标明确的电视剧化视听手段。她并不是将这样直白的影像当作美学体系来构建，而是从一开始就定下的中心思想式创作意图让她别无选择，只能走到这条电视剧化的单一表现道路上来。

至于电影电视剧化所呈现出的与现实贴近的所谓真实感，也是需要反复探讨的问题。有一种观点认为电影中的现实主义是一个伪命题。法国哲学家吉尔·德勒兹有过一个关于现实主义的精

辟论述：现实主义的影像总是呈现一个先于它存在的世界。说得通俗易懂些，现实主义是概念先行的产物。当现实真的是产生于影片本身时，我们在银幕上看到的其实是各种形式的自然主义，比如莫里斯·皮亚拉的作品。也许德勒兹的另一个说法更明确些，他认为存在着两种影像：当影像的各个组成部分围绕一个固定的中心（概念先行）构建的时候，他将其称为主观影像，这是我们在绝大多数商业电影中看到的；当影像的各个组成部分去中心化，相互之间建立平等的关系而呈液态流淌状态时，他将其称为客观影像，比如维尔托夫的著名影片《持摄影机的人》或者尤里斯·伊文思的《雨》和《桥》。玛伦·阿德"写下中心思想"的创作方式所构筑的是一种主观影像，它可能是我们传统意义上的现实主义，但与现实没有关系，它构筑的是在《托尼·厄德曼》中围绕中心思想而在其各个组成部分之间产生的互证式真实，这种真实与分散而多角度化的现实没有真切的对应关系，它只能是影片自成体系借用现实而表达自我的标志。

如果在影片的意识形态分析上更进一步，《托尼·厄德曼》的这种互证式真实所背书或者洗白的是某种带着犬儒色彩的欧洲中产阶级心态。如影片中的女主角一样，大部分西方中产阶级从全球化的生产方式中大量获益，他们把持着冷漠而隔绝的生活态度，养成了习惯性的剥削式思维对待下属和社会中可以利用的一切人，在隐隐怀有道德负罪感的同时又丝毫不想从现有的优越生活中抽离出来。《托尼·厄德曼》这样的影片提供了一针缓解内心道德焦虑感的麻醉剂，它暗示上述阶层与家庭成员的某种情感联系是其精神价值的信号，他们并未因自身在社会意义上的所作所

为而丧失最基本的感性价值。它既帮助中产阶级确认了存在的意义，又免除了他们在社会道德层面所承载的潜意识负罪感。正是这样轻巧精准而又舒适的心理按摩让它在西方世界受到了如此热烈的欢迎。

（《托尼·厄德曼》，玛伦·阿德，德国，2016）

飞鸟的视角

——评《利维坦》

　　也许是专注看电影的年头太多了，产生了一丝疲倦。感觉时至今日，随着技术手段的不断突飞猛进，电影的整体艺术质量却在飞速下滑。我们每年都会在各大电影节上看到和听到各种被专业人士吹捧叫好认作顶尖的片子，但它们的水平和 20 世纪五六十年代涌现出的大量既具有革新性又在情感上细腻丰富的电影已经完全无法同日而语，是天壤之别。也正因为如此，我每年寻找好电影的标准逐渐变成了它是否能在创作整体构思上和工业制作流程上突破现有电影工业的僵化认知和评判体系，为电影的创作和制作注入全新的血液，带来前所未有的审视角度。尽管世界电影工业每年制作的新影片基数大得惊人，但这样的作品却如大海捞针一样，能看到一两部已然不错了。

　　美国实验纪录电影《利维坦》就是流淌着新鲜血液的作品之一。

　　当代电影所面临的一个巨大危机是对僵化的叙事体系和电影技术的悖论性双重毒瘾式依赖。在愈加严格的商业工业体系的控制下，纵向立体、情绪情境化的电影表现性因素在电影中一再被肤浅的技术层面元素所替代，配之以不断庸俗化和结构符号化的叙事手段，以及作为潜在主导的各式各样哗众取宠充满不可告人的功利目的的伪文化批评意识，构筑了一堆堆看似深刻又花哨实

则全是废话的视觉叙事垃圾。大部分电影导演所惧怕的都是抛开了技术和庸俗符号化叙事的组合套路，电影还会剩下什么。在银幕已经完全不可能再拥有如亨弗莱·鲍嘉、让·迦本、玛琳·黛德丽、劳伦·白考尔、弗雷德·阿斯泰尔和阮玲玉的年代，《利维坦》给了我们一个答案。

在观看《利维坦》的过程中，我意识到先前从未看到过一部影片以这样的方式将我紧紧压在座位上，自始至终令我的感官热血沸腾。它不但将所有可能的叙事倾向都尽数排除在外，更将现场拍摄可利用的技术变化手段降到了最低。当我反复思考这些雄美粗粝的画面所带来的冲击力的源头时，发现它来自导演吕西安·卡斯坦因－泰勒和维瑞娜·帕拉韦尔所秉持的观察事物的角度和呈现事物的方式。在这样的思维中，一个电影人养成时期所必经的那些阶段，符号学、叙事学、技术意识、方法论、政治和文化意识形态准则都成为创作壁垒而被轻松越过，取而代之的是一种天赋形成的飞鸟俯瞰大地般的视角和雄厚积累的视觉养成意识。有了这两点，他们可以轻松地将手掌大小的 12 台 GoPro 摄像机捆绑在一艘海上渔船各种匪夷所思的位置而以具象视角的积累叠加构成一部影片。这些不同而又崭新的画面激发出观众头脑中的直觉，我们由此获得了全新的观察世界的渠道，并以此深入一个个具体的对象——渔船、渔民、大海、天空、海鸥，这些客观世界的物体因为观察渠道的再更新而获得了崭新的美学和精神意义。它们摆脱了被很多哲学家、社会学家所定义的叙事／符号／意识形态体系的万能阐释系统，而被还原为人类视觉上的直观印象。

这部影片将我们的意识从人工塑造的头脑翻译系统中带出，

超越理性屏障，而将它推到客观事物面前，复原了感知和客观事物之间的直接联系。这样的联系原本存在于人类头脑与客观世界的最初接触之中，却因为各种意识形态和人类社会的理性需要而被遮掩切断。从这个角度说，《利维坦》不但是一次对自以为掌握解释世界权力的精英知识阶层的反击，也是一次对粗暴垄断人类所有视角的现代社会整体制度的挑战。

导演之一吕西安·卡斯坦因－泰勒是哈佛大学人类学教授，并非来自商业电影或者独立艺术电影工业体系。因此他可以跳脱电影工业在技术层面上施加给创作者的负面影响。这部片子的拍摄本身也带着研究和创作的双重目的。

在电影放映后的导演问答环节，他对影片拍摄的技术环节解释得很详细，但却拒绝回答任何关于社会学和文化批评方向的提问，一概谦逊地回答说没有这些方面的考量，或者不知其意义所在。这不是一部带有文化或者社会学意义的电影，而是一次意在击碎理性壁垒、排除含义、建立感官与客观事物之间直觉联系的电影尝试。

我们似乎无法为这样一部影片定义类型。它可能有纪录片的形式，但是远超出纪录片所能传达的感官力量。在某种程度上它更靠近实验电影的创作方式，但又全然拒绝实验电影的技术／符号化诠释体系。无论如何，它让我重新看到了电影的全新未来和独自以直觉挑战理性世界的可能性，而这本来就是电影存在的意义和价值所在。

（《利维坦》，吕西安·卡斯坦因－泰勒／

维瑞娜·帕拉韦尔，美国，2012）

女性缺失的《女性瘾者》

——评《女性瘾者》

　　著名的女性主义理论家劳拉·穆尔维曾经在她的艺术批评文章《你不知道正在发生什么，对吗，琼斯先生?》中指出，在琼斯的艺术作品中作为女性的"女性"形象是缺失的。实际上，在20世纪60年代兴起的女性主义艺术理论研究特别是女性电影理论研究中，不少理论家都指出，尽管女性角色充斥银幕，但女性本身在银幕上几乎是消失不见的，她们更多时候只是作为与男性有关的一个附属性别而存在于电影中。也是从那时起，在电影创作中，女性主义作为崛起的意识形态逐渐占有一席之地，改观了男性角色主导的银幕世界，甚至矫枉过正形成了一个强人的几乎无所不在的女性主义审查与自我审查机制以监督银幕上的女性形象展现。在这样的背景下审视2014年拉斯·冯·提尔的新片《女性瘾者》，才能理解这四小时的银幕时间给观众带来的巨大冲击：除去大量的情色、虐恋和暴力描写外，影片中充斥了与性相关的大量立场含混不清又充满符号化意义的内容，虽然表面上通篇以女性为主要角色，却又让人似乎隐隐看到了那个将其挤到一边处于被支配甚至是被利用地位的原始意图。

从 60 年代开始，性就一直是女性主义者用以解放自己身体的武器之一。它不但被频频用来挑战女性道德观念上的禁忌，更成为一个针对男性而开辟的战场——从男性手中争夺对于性的主动权成为女性崛起的标志之一。在《女性瘾者》里，拉斯·冯·提尔便刻画了这样一个女性形象：她的一生与性紧紧相连，从好奇到渴望，再到依赖，最后直至发展到滥用。与通常西方电影中对性的狂欢所做的渲染大为相异的是，拉斯·冯·提尔刻画的性给这位女性带来了无尽的困扰和痛苦，她非但没有因为不断掌握性主动而获得解放，反而日益消沉，沉溺于自身的欲望而不能自拔，最后被所有人——丈夫、朋友和情人——抛弃和背叛。

影片实际是一部女"性"挣扎史，女主角乔仿佛陷进了一个吃人的沼泽，她每每感到要下沉的危险，就在性的坐标轴上拼命挣扎一下，而这个大幅度的动作只会让她一步步陷得更深，最终被污泥所吞没。这是一次对性作为精神与肉体功能性解放的怀疑，最终它被拉斯·冯·提尔引向了对女性主义方法论的质疑：在片子的结尾，一直作为倾听者的塞利格曼忽然向乔提问，如果她所讲述的故事的主角不是女性而变成男性，那她的遭遇是否会相同？或者在这样的环境下，当乔以性为突破口，开始像男性一样争取主动权的时候，她是否依然还站在女性的社会立场上？这其实是直接在质疑四十年来女性主义所倡导的女性追求自身独立与解放的起点。性仅仅是女性主义方法论的一个侧面，而更多的是这样尝试与男性争权的意图会不会让女性在性别上产生迷失和错位？充满讽刺意味的是，塞利格曼在影片的最后忽然由倾听者变成了无道德的进攻者——他能倾听的前提，像他自述的一样，

因为自己是性无能者，但即使是这样一个因此被乔称为唯一朋友的人也会在夜深人静的时候被内心的性冲动所蛊惑变为一头禽兽企图奸污乔。性的精神和道德含义在这里被拉斯·冯·提尔降到了最低，而对应的潜台词其实是女性主义者在这样不含任何道德人文价值而只反映人类兽欲的性上面大做了四十年文章，真是大幅度的南辕北辙。乔最后的反应是开枪与此决裂，而不是继续在这个无解的旋涡中打转。其中，通过否认性的意义而潜在地对女性主义进行讽刺甚至是轻蔑跃然于银幕之上。

拉斯·冯·提尔批判女"性"主义和性别倒错的论点看上去似乎有些吸引力，但他用以支撑自己论点的论据却是他惯以营造的无辜受虐模式：从影片《破浪》开始，《黑暗中的舞者》《狗镇》和《忧郁症》无不为看似无辜、纯洁脆弱的主人公构筑了一个"虚拟"的充满恶意的周边环境。他的主角所遭受的身体与精神上的囚虐在沉入剧情的观众看来是如此值得同情和为之愤慨，但冷静抽身于影片情景之外的审视者却可以发现，被刺激起来的悲愤情绪和他所构造的存在于影片中的"恶意"世界密切相关。

对于一个虚构到无害的剧中角色，世界是不是真的如此单边恶魔化？这似乎是个极大的疑问。特别是当拉斯·冯·提尔企图用虚构角色在黑暗世界中的遭遇来映照现实的时候，暗黑环境作为先决条件的设置更应引起观看者的警觉。这也正是可以对《女性瘾者》提出的问题：当导演企图以影片对现实中的女性主义做出深度质疑的时候，他所刻画的环境是不是多元和立体的？他是否以真实作为依据勾勒了影片的情景，还是直接从论点出发，为女主人公乔塑造了一个性地狱作为论据，而陷入一个循环

论证的悖论当中？单从逻辑学的角度来看，以拉斯·冯·提尔标识性的概念先行为主导，他似乎是交了一份内在纹理颠倒错乱的论文。

70年代意大利电影大师帕索里尼拍摄的影片《索多玛120天》为性在影片中所扮演的角色划出了一块崭新的区域。透过它，人们第一次意识到性在影片的创作阶段就可以脱离它的本体而被赋予政治意识形态上的多层含义。《女性瘾者》在方法论上延续了帕索里尼的思路，它表面上似乎是在刻画女性与自身欲望和性本能之间纠缠不清的困苦，却剑指让拉斯·冯·提尔一直保持怀疑的女性主义意识形态中关于性的政治社会母题。从这个角度说，《女性瘾者》再次堕入了70年代劳拉·穆尔维等人所指出的"女性从银幕消失"的怪圈——女性角色本身的思想情感感受缺失而空壳化，成了由第三者立场出发对某种意识形态进行批判的无生命工具。这一切都让我们感觉有必要重新审视多年来指导拉斯·冯·提尔创作的内核思想，联想起2012年戛纳电影节上他自我标榜为"纳粹"而受到的谴责，这内在的联系似乎更耐人寻味。起码在预设先行的"纯洁者无辜受难"的前提和由此而被自证合理的"受难者崛起报复"的意识上，两者之间有明显的共通之处。

（《女性瘾者》，拉斯·冯·提尔，丹麦，2013）

擦去符号的印记

——评《湄公酒店》

阿彼察邦的创作思路带有视觉艺术家的一贯特征——深入骨髓的符号化。这一点看他早期的影片能更多地体会到。但他进入电影导演的行列以后，却拥有其他大多数人都不具备的素质——就像在白纸上用铅笔写字，写完默记以后拿起橡皮擦去，呈现给观看者的是白纸上一团模糊的笔迹混合着橡皮碎末，白纸和橡皮都因为写出的字而改变了性质，但是字符本身却又无法从理性上辨认而只能带来一种观看似曾相识的未知的感受。拆解某个符号的能指和所指并打乱重新构建，这就是阿彼察邦创作电影的最基本的方法论。

但这个橡皮擦字的过程并不是如此简单。一般的符号化创作者都是竭尽全力要凸显符号或者符号组合的代表性及其意念上所能产生的冲击力（这一点在第三世界国家电影中尤其常见）。但反其道而行之，要在擦去符号的过程中依然保持它给人的感性所带来的原始冲击，这需要个人天赋。这也是为什么阿彼察邦能够从众多的符号化电影创作者中脱颖而出，很大程度上是因为他的方法论搭配其另辟蹊径的个人天赋赋予了电影符号解构者一项

崭新的挑战，使对美学的符号化解释得以有可能拥有一个崭新的角度。

《湄公酒店》的剧情可以有几种不同的解读。我们可以把它看作一个在拍鬼故事的剧组戏中戏的片段和拍戏之余闲谈的画面组合；也可以把它看成一个人鬼分别的两重世界在湄公酒店的交汇，人物相同却是阴阳两隔。如何解释故事并不重要，吸引观众的是阿彼察邦利用剧情和氛围所构成的三重交叉而为观众构筑的一个立体情境。

对于某些影片来说，剧情内容本身的叙述逻辑可以毫无意义，重要的是它代表的宏观符号或者是剧情逻辑所激发出的片段感受（两者不同但功用类似），而在组成电影情境的过程中构筑起最基础的环境。在本片中，对于人物无论是在"阳间"探讨的内容——爱情或者是老挝难民营的叙述，抑或是"阴间"几个鬼魂生食内脏的片段，阿彼察邦提取的是他们在观众头脑中占据的符号意义——抽象的和感性的——作为两个符号意义对立的支点和第三个支点"氛围营造"共同撑起横跨符号与感受的电影大情境。这就是《湄公酒店》的意图，它要抽取宏观符号和环境塑造的精髓而构筑一个时空交错的情境，六十分钟的影片只为在各种模糊化和故意错位后的符号细节结合音乐画面的基础之上，创造瞬时而又感受永久的"场"。这是极简主义的目的，但又是在实践上极难达到的过程。

电影手段的运用是一个导演的天赋所在。《湄公酒店》让人惊叹的是，仅仅通过两三个固定镜头就创造出情境"第三支点"——氛围。那晚风轻抚中高高河岸边的露台上的谈话，人物之间随意

而又充满淡淡情感的姿态（与其谈话的具体内容如难民营、魂魄食生肉截然相反），比正常曝光低得多的画面让人物永远处在傍晚夕阳迷醉光辉的照射下（欠曝光在这里也许并不带有符号意义，它纯粹是一种导演把握良好的技术手段，以便利用观众在普通生活中对光影的直观感受将他们带入，以在其头脑中塑造情境），以及贯穿始终的吉他箱琴伴奏，勾勒了一种举重若轻让人流连忘返的氛围。影片最后拍摄的河中单人快艇飞驰的长镜头是如此优美，简直让人在观看中忘记了它的长度。这些电影手段单看都很简单：静止的数字拍摄画面、人物的中远景取景完全忽略其面部细节、简单的吉他和弦构成的音乐，似乎都没有什么神秘。但是在直指人心的视听组合中，它们都以极简的形式达到了最高的效能。还需提到的是，除了风格异常统一之外，数字画面强迫人眼贴近现实的本质和影片不动声色的鬼魂邪气产生了极强的对比效应，特别是搭配了欠曝光后所产生的黄昏感，使整体画面在广义意识形态表达上非常具有厚度。

影片音乐的处理也十分特殊：几个简单动听的吉他箱琴和弦不断循环，最后变得十分"扰人"，它有从悦耳动听到让人一点点心烦意乱的转换。但从另一个角度看，艺术创作的美学配置有几个不同的层次：一是一直通顺流畅地走完全程，这是通常的和谐适度；二是在和谐中加入不和谐的因素，打乱原有的节奏产生变奏，用内容和结构的断裂来凸显美学意图；三则难度最大，是把通顺流畅的节奏推到极致冲破极限，让顺畅和谐在内容上不变化，但在方法论上不再适度，而变成过度夸张的心理压迫对接受者产生强大的精神影响，这样的方法会给一些复杂的表达意图提

供良好载体，实质上是最极端的一种美学选择。

《湄公酒店》的音乐运用即是如此，通过简单但不厌其烦的重复（这种重复具有实质的剧情基础，因为无论阴阳两界怎样交错，吉他手一直坐在酒店的露台上演奏吉他，琴声成为抹去现实与虚幻串联两个世界的潜在手段）让观众从悦耳的聆听感受逐渐过渡到潜在烦躁，而这种烦躁因为影片整体气氛的舒缓而无法释放，逐渐积累并由和谐转为感官上的不和谐，最终潜在地将情绪推向极端。

《湄公酒店》本质上就是一部意图构筑极端体验的电影。它非常聪明地绕开了符号化的例行公事的标签，借助极致手段体现安详平和的内容，在反差的基础上构筑极端感受体系。它的极简形式、固定镜头、人物漫无目的的对话、用同一演员扮演阴阳两界的人物和鬼魂的处理手段，无不在以无声的方式与安详平和的环境激烈对撞，在此过程中将影片整体推向无限极端。对音乐的乖张使用也正是这种极端意图的一部分。

在艺术作品内在的美学结构构建上，阿彼察邦无疑是非常有造诣也很有天赋的一位。他创造简单、运用简单并赋予简单和谐的假象，但又用简单延展出的极致反过来扰乱和谐的节奏，从而达到他所期待的极端性，后者因而拥有了感受的厚度和符号学理解上的复杂性。这就是为什么他在所有电影里反复讲述简单的爱情或者情感，使用最流行的通俗歌曲，但观看者始终不会觉得他流于平庸和俗套的本质诀窍——他的方法论改变了那些通常被观众认定的符号的原本意义，这成为他美学极端尝试中的导火索，同时也勾起了观众因为符号意义变化而产生的强烈好奇心。或者

从更广义的角度看，如果说古典艺术一直在意图创造和发现和谐的规律，那么现代艺术，尤其是符号化的影像，可能就是在不断追寻刻意破坏和谐并能为大众所接受的方法。阿彼察邦是当下在这个领域最有天才建树的一位。

（《湄公酒店》，阿彼察邦·韦拉斯哈古，泰国，2012）

触不到的宽容，完不成的拯救

——评《通往仙境》

　　《通往仙境》是一部非常私人化的电影，其对自身内心体验的贴近程度很可能连导演泰伦斯·马力克获得戛纳金棕榈大奖的半自传体前作《生命之树》都不能企及。也许只有类似的精神和情感经验的人，或者曾经旁观过这样经验的人（如马力克在本片中所持的角度）才会产生百感交集的被感染冲动。不能期待秉持着不同世界观的人都能在感性上投入影片完整的情绪构架里，不过理性理解这部片子的意图还是可能的，特别是它也或多或少触及我们每个人在自觉和不自觉中遭遇的情感困境。

　　20世纪80年代马力克在法国结识了一个姑娘，两人结婚后返回美国得克萨斯。1998年二人离婚。《通往仙境》中描述的跨越式旅程、在巴黎和得克萨斯之间的生活与往返穿梭，以及其中细腻的情感纠葛，都有现实中的真切内心体验作为依据。可以说，这又是一部马力克半自传性质的大银幕作品。

　　《通往仙境》情节羸弱，几乎没有完整的叙事，只是全程用斯坦尼康跟拍演员的情绪释放式表演。因为形式上的特殊，它是不是像很多人的观感那样，看一分钟和一百二十分钟没有区别？还

是依然有一条内在渐进的抽丝剥茧般展开的情感认知线路？

进入影片真实意图的入口可能来自我第一次看完它时最大的不解——哈维尔·巴登扮演的神父。这个人物的作用在哪儿？他徘徊在教区贫困家庭的门口，几次欲入而又黯然走开；他落寞地离开自己主持的让新婚夫妇兴高采烈的婚礼；他在重刑监狱里隔着玻璃墙徒劳地想要慰藉一颗颗绝望的脑袋，在囚犯的狂躁不安中企图为他们祈祷超脱；特别关键的是，在影片的最后一刻，男主角尼尔要与女主角玛瑞纳最终分离，我们看到神父终于和尼尔在房间里聚首——这时他似乎不再困惑于无力的布道与祈祷，而是代之以沉默。画外音里他在喃喃私语："上帝在我的身体里……"这是描述还是带着困惑和绝望的期待？

理解神父角色的钥匙在女主角玛瑞纳身上，她才是本片的绝对中心。《通往仙境》的核心目的之一就是塑造一尊玛瑞纳的独特心理雕像。这个塑造过程在影片的结尾终于完成：她在清晨的旷野中醒来，迷惑困倦，但又被随之而来的没有束缚的自由所感染；她伸出舌头舔去枝头的露珠，在阳光中姿态轻盈地行走跳跃，没有什么能够阻止她以一种近似固执冷酷的表情漫无目的地前进。唯一让她可能有所牵挂的，让她能凝神刹那回眸一望的，是曾和尼尔度过短暂快乐时光的圣米歇尔山城堡，但那也只是离开前的一瞥而已。

此时玛瑞纳近乎在真空中的心灵自由状态和整部影片其余时间的她形成了鲜明对照。那是一个自身充满困惑的形象：外表温和快乐，期望安定的生活，与尼尔在巴黎和圣米歇尔山城堡的快乐体验，在得克萨斯安定下来的生活所带来的无聊乏味，返回巴

黎后面临的孤独、惆怅和绝望，以及对在物质生活上寻求依赖的渴望，再次回到得克萨斯和尼尔结婚后曾经寄托在他身上的希望与期待又逐渐落空（出轨，以及几次在得克萨斯宽阔的公路上的迷失状态）等。这是一个内心的渴求和欲望过分强烈、多重的人，也因而在整部影片的大部分时间里无法明确地知道自己到底需要什么：是依赖、感情、亲情、肉体欲望还是心灵自由？这些相互矛盾的方向同时刺激着她的感官和内心渴求，导致她不断向四周的人发出互相矛盾的信息，做出完全相悖的各种情绪表达。只有在影片接近结尾处，那位疯癫的吉卜赛女子开始不断地刺激玛瑞纳隐藏在内心中的狂野和无拘无束的一面。她逐渐明晰自己本性中不能放弃的东西，即不介入任何人类的群体和现实生活中，而永远顺着旷野中的自由奔跑下去。这是一个本性永远游离，强烈渴望在旅程中看到更新更美景色的人，一个永远期待要离开的人（正如她一开始就对尼尔说的，就是一起走一小段路而已）。

　　需要强调的是，本片是一部绝对主观视角的电影。这个审视角度来自尼尔，即马力克在影片中的替身。实际上，他被玛瑞纳这样的女性所吸引而陷入了一个巨大的悖论。影片描述她活力四射的部分是最精彩的——在火车上、在圣米歇尔山、跳芭蕾舞的片段、在超市中疯狂地追跑等。他为她无可抵挡的活力与魅力所吸引而无法自拔，她是他在漠然沉重的生活中（被石油、污染的水、尘沙飞扬的工地所浸透的现实）可依靠的唯一精神慰藉；但另一方面，他习惯的生活方式、情感表达方式、对生活的认知，都与她格格不入。他在为她提供一个可以紧紧依靠的肩膀的同时，完全无法满足她内心精神情感的期待。尽管他渴望在精神上

伸出一只拯救之手给她，但这却完全不是后者所需要的。为了自己内心的需求和向往，她必须也只能离去。

玛瑞纳的两次离去都给尼尔留下了无法填补的空白：第一次离去，他尝试和一个在医院中认识的女子在一起，但是发现已经不能被这样普通的人所打动。第二次离去使他完全无法从中解脱，影片的结尾处有几个短暂但充满悲剧性力量的镜头：尼尔穿过房间在阳光中走入庭院，庭院中的小孩在拱门后一闪而过留下空荡的院子。巨大的、失落的苍白在几秒钟内即跃然于银幕之上，堪称神来之笔。

面对这样无法弥补的空白和无法追回的失落，尼尔期望做到的是什么？常人能产生的是一股难以压制的愤恨情绪，但是深受宗教情结影响的马力克有着他超出常人理解的一面——巴登扮演的神父贯穿了影片的始终。绕了这么一个精神索求的大圈子，神父这个人物因玛瑞纳极为特殊的行为方式给尼尔留下无尽的痛苦而找到了出现的意义。

神父和尼尔其实是同一个灵魂的两个层面：在世俗的层面，尼尔付出一切却换来了一场人生空白，但他不想将这样的空白转换为愤怒和怨恨的情绪。因而在精神层面，他意识到即使不能理解玛瑞纳，但他依然可以尝试追寻神性中昭示的宽容、理解甚至是谅解来包容她，如果可能的话，对这样一个迷失在欲望中的人施与拯救之手。影片中的神父一直尝试面对困苦、贫穷和罪恶而抹去个人态度的主动关怀，正是出于同一个目的。这也是为什么几次神父出现在影片中的时间点，都恰恰是玛瑞纳开始背离尼尔而去的时刻。每到此时，尼尔内心的困惑就极度彰显，他需要神

父的出现来抚平内心激荡而起的疼痛、怨恨与仇视，期望用谅解和宽容取而代之。

但马力克又是一个难得的态度极为真诚的创作者，他不会将这样的问题甩给上帝而留给痛苦者一个空泛苍白的心理释怀。他意识到人渴望宽容和是否做到了宽容是两回事。因此，神父绝望地在片尾反复自我质询上帝在心中的位置，他深感自己面对痛苦、仇恨、罪恶和绝望时的无力状态，他不但无力拯救深陷地狱般苦难中的人们，甚至连宽容并原谅眼前所见都无法做到。而神父这样的困惑带给尼尔的是更大的迷茫，意味着后者永远无法从徘徊在两极的情绪中解脱，永远无法自我释怀，也永远无法完成对他者（玛瑞纳）宽容和拯救的过程。这是结尾尼尔和神父沉默碰面的意旨所在。在给予深爱的人自由的同时，伤感、空白和痛苦将永远在愤恨和宽容之间游荡。人无法取得神性，因为对于神来说，这一切本来就不会发生。这一切注定成为一场只有概念而没有触感的宽容和一次一厢情愿但半途而废的拯救。这是影片意图完整呈现的悲剧性所在。

《通往仙境》是关于私人感情史的巨幅篇章。它首先完美塑造了一个漂移游离于世界之外的女性形象，对她表达了无限的赞美和欣赏之情，并对她所选择的心灵自由道路给予最大限度的宽容和理解。影片是以玛瑞纳极度游离但又醉人的状态结尾的，马力克在这个简练的镜头组合中表达了对她非常复杂的憧憬：玛瑞纳古怪而漠然的表情昭示着她的自我追求给他者带来的冷酷伤害，但她在阳光中轻盈自由的体态又是对自己身心的彻底释放。这样的人物在现实世界之中很可能以悲剧方式收场，但他们依然有针

对外在世界而存在的巨大意义。

同时，以旁观者和经历者的双重身份出场，在被对方的个人自由和内心渴望的双刃剑所刺伤，并被孤独甩在空白中之后，马力克通过电影对自己所遭受的情感折磨和内心超越痛苦的渴望宽容的尝试进行了最真诚的情绪化表达。从一个作为旁观者的无奈、无力、无法超脱解放、无法宽容谅解的世俗肉体的视角出发，《通往仙境》展现的是对一个外表温柔但内心狂野、向往自由的游离灵魂的华丽视觉崇拜。

从电影创作的角度看，对这样一个细腻到极点、情绪纹理复杂到难以厘清的主题，马力克以天赋的灵感和令人瞠目的才华找到了如此简单直接又充满热血的形式来完美地承载它，这真不是"天才"二字就可以简单概括的，而只能用欣赏与赞叹来表达我的钦佩。

（《通往仙境》，泰伦斯·马力克，美国，2012）

类型之光

——评《亡命驾驶》

　　《亡命驾驶》的主创班底构成过程有些特殊：瑞安·高斯林接替休·杰克曼成为本片的主角后，他大力推荐丹麦导演尼古拉斯·温丁·雷弗恩担任导演。虽然在美国生活了一阵，但雷弗恩对洛杉矶还是一无所知。拍片前他大部分时间都和高斯林两人一起在洛杉矶到处闲逛，想用最短的时间熟悉这个城市。

　　从地图上看，洛杉矶是一个中低纬度城市，它的位置和中国的杭州非常接近。因此即使在冬天，这里的太阳大部分时间都是于四十五度角以上斜挂。但在《亡命驾驶》中，无论是室外还是室内，观众都非常诡异地看到一种贯穿始终的穿透力很强的平射光，几乎全是以小于十度的角度平射在人物和物体的正面和侧面。

　　大卫·林奇的《穆赫兰道》同样是在洛杉矶拍摄，很多场景也大量采用了日照强烈的光线造型设计，但其中大面积的灿烂阳光普照的效果才真正贴近洛杉矶的真实日光强度和光照角度。与《穆赫兰道》相比，《亡命驾驶》小角度强烈光线照射下的局部高亮和大面积阴影的对比给我造成了一个强烈的视觉直观感受，这个故事根本不像是发生在洛杉矶。如果我们恰巧也看过阿基·考

里斯马基的《薄暮之光》里面的光线造型，可能会恍然大悟：这难道不应该是在北欧的某个地方吗？

只有在高纬度地区，太阳才会整日吊在地平线上方一点的地方刺眼地平射。这恰恰是阿基·考里斯马基影片里画面视觉设计的重点之一：清冷强烈的低角度光线和暗部阴影的强烈对比，还原了这位芬兰导演对自己熟悉的生活环境的视觉感受与记忆，同时也构筑了他最强烈的个人地域特点。甚至在夜晚阿基·考里斯马基也使用平射的单一人工光源来寻求光线造型的统一感，而尼古拉斯·温丁·雷弗恩几乎是原封不动地在《亡命驾驶》中复制了这一点。与此相反，在通常的好莱坞动作类型片中，夜景顶光作为主光源才是最近十多年的流行趋势。这也许正是雷弗恩作为一个外来者的优势，他轻易突破了陈旧的好莱坞动作片的技术规格套路，很自然地操起自己更为熟悉亲切的视觉塑造经验，丝毫不顾及它与观众认同感的贴近度或者与传统套路的契合性。

还不仅仅如此，当高斯林一脸木讷坐在酒吧桌前的时候，当《亡命驾驶》里的人物以极简的动作、表情和手势参与进抽离感极强的调度中的时候，我忍不住再次觉得是在看阿基·考里斯马基电影里的某个场景，只不过后者从未尝试将自己的视觉风格与一部通俗简单的动作类型片结合起来，也从未尝试过以吴宇森式的镜头剪接组合方式搭配那清冷强烈的光线明暗对比来勾画一种血腥但又抽离的冷暴力。

这就是《亡命驾驶》令人心潮澎湃的地方：商业类型片每隔十五年到二十年的时间，其视觉风格、剪辑逻辑和调度思路就会有一个质的改变，从经典好莱坞的连续剪辑和复杂场面调度，到

20 世纪 60 年代受技术发展和新浪潮风格影响的蒙太奇，到 70 年代和 80 年代规整沉稳的正反打，再到 90 年代受香港电影风格强烈影响的多机位多角度快速高频率镜头组接切换。每一次在风格上的质变带来的都是对类型片全方位的影响，甚至包括演员的表演和剧本写作。同时，这也是观众观感的全面革新。《亡命驾驶》的出现是类型片视觉风格转变的信号：它继承了吴宇森—罗德里格兹模式的暴力倾向，但却加入了以往只有在艺术片中才能见到的细腻光线塑造和独立于传统类型元素之外的美学选择。比如，开场的追车镜头几乎没有一个车外全景，全部是由车内的主观镜头和特写镜头组成；它有简化到极致的场景转换，也因而改变了类型片剧作中铺陈叙述深化人物内心的套路；它有从作者电影中汲取的特殊场面调度方式和指导演员表演的方法论，通过使其通俗化而赋予类型电影崭新的观感；它同时也大胆打破类型片中不可舍弃的与现实性的关联，用天马行空的光线塑造、特殊画面质感和镜头组合以及怀旧感极强的 80 年代舞池音乐将观众带离对类型片的通俗认同心理。它追求的是一种崭新的泛情绪化投入表达，但同时它并未脱离类型片的立论基础，个人英雄主义、惩恶扬善以及男女缠绵之情依然是影片叙述的主轴。正是这种跨界的尝试和大胆的融合意识，给了我们一个对类型电影的崭新期待。

（《亡命驾驶》，尼古拉斯·温丁·雷弗恩，美国，2011）

幻想嵌套的魅力

——评《内陆帝国》

　　如果说大卫·林奇的电影处处都充满恐怖又难解的谜题，那么这部《内陆帝国》在他所有的作品里堪称是难解之最。如《妖夜慌踪》《穆赫兰道》这样的影片尽管也脑抽筋一般扭曲复杂，但还都有比较明显的线索留给观众，按图索骥就可以找到进入剧情的通道。但是《内陆帝国》却把线索藏匿得不为人注意，又用极其突兀惊悚的视觉表现手段把观众恐吓得几乎喘不上气来。不过，如果我们仔细拆解影片几条不同的故事线索，依然可以整理出一个连贯的表达思路来，从中一窥大卫·林奇的真实意图。

　　在影片一开始，一个波兰姑娘和一个陌生男人在旅馆里进行性交易，但是双方的脸部被完全虚化了。从对话中可以得知她并不靠出卖肉体为生，但为什么要和不认识的人发生性关系呢？影片先是进入比较容易理解的一段：波兰姑娘坐在床上看电视，电视里出现了劳拉·邓恩扮演的女主角的形象。后者表面是好莱坞明星，但其实是波兰姑娘自己的化身——她把自己想象成一个刚接了新戏的好莱坞女演员，在拍戏的过程中和男主角不自觉地发生了一段婚外恋。这里劳拉·邓恩丈夫的形象特别关键，因为他

和生活中波兰姑娘的丈夫是同一个人扮演的。这在影片的结尾有所交代，波兰姑娘冲出旅馆房间回到家中拥抱的就是他。

我们先越过劳拉·邓恩拍戏的情节，跳到电影的中段，因为答案是在这里给出的。在影片进行到一小时左右，劳拉·邓恩走进了摄影棚里的布景房间。突然某种神秘的移形大法发生，整个房间变为真实，而劳拉·邓恩变成了一位和她的明星身份毫不相干的家庭主妇（这是她在《内陆帝国》中的第三个身份，前两个是明星和她在戏中戏影片中扮演的中产阶级妇女角色），和她的丈夫（依然是由同一个人扮演）很拮据地生活在一起。这才是波兰姑娘真正的生活写照：她的家庭生活很不如意，穷困潦倒，还遭遇丈夫的殴打，只不过在这段情节中波兰姑娘以劳拉·邓恩替代了自己的形象。这才是《内陆帝国》最初的出发点，整个故事的源起即是因为波兰姑娘对自己的婚姻生活极端不满，为了宣泄情绪才想象自己在旅馆里和陌生人幽会。在她虚构出来的美国梦里，她决定报复冷酷凶蛮的丈夫。她首先幻想自己在旅馆里发生婚外情，随后又在旅馆看电视的过程中，把自己化身为劳拉·邓恩。这其实是一种梦套梦的思维路线。在波兰姑娘的幻想中，劳拉·邓恩以一种很生硬的方式爱上了和她完全不是一类人的男主角，而这样幻想的用意是刺激她的丈夫让其醋意大发。

我们回到影片的开始，在波兰姑娘的想象剧中生活的劳拉·邓恩在家里接待了一个怪模怪样的邻居老太太，后者把她直接带入一个对未来的预测里。在这里我们有了另一个建立在前一个梦套梦结构基础上的第二层梦套梦。有个细节一下点出了大卫·林奇的意图，在影星访谈节目的结束语里，报幕员对着话筒

说："梦境制造明星（Dreams make stars，指波兰女孩幻想中出现劳拉·邓恩），明星沉入梦境（Stars make dreams，指劳拉·邓恩陷入对未来的梦想预测当中）。"在老太太的预测里，劳拉·邓恩作为一个局外人参与一部电影的拍摄，但却受到了带着诅咒的电影故事情节的诱惑，而和影片的男主角发生了婚外情。更神秘莫测的是，因为影片本身的情节就是如此，所以劳拉·邓恩把自己和影片的女主人公也混同起来了。而这一切都源于波兰姑娘对自己由于受到丈夫的虐待而身陷悲惨生活所引起的本能报复心理，是她产生的一种臆想。她要让她的丈夫成为臆想的牺牲品，让他尝一尝绝望的滋味。

也正是在此时，波兰姑娘开始了激烈的心理斗争。由于这些想象中的想象都是她的幻想，因此她拥有操控一切情节设置的权力，进而再次把虚拟拍摄的电影和她在真实生活中的遭遇等同起来。于是作为波兰姑娘替身的劳拉·邓恩不断在影片中追问："看看我，告诉我你们认识我吗？"这样的追问暗示了她对自己阴暗一面的疑问，甚至是痛苦的自责（这也是为什么波兰姑娘看电视的时候一直在哭）。她不愿在想象中的旅馆里自暴自弃地与陌生人幽会，也不愿用暴力的方式去报复丈夫，这是违背她内心意愿的。劳拉·邓恩反复问自己和别人这句话，实际上透露了波兰姑娘的矛盾心态。在虚拟拍摄的影片中她回归家庭妇女的身份，并尝试了自己的"堕落"：她在大街上自称为妓女，而后果是被她爱上的男主角的妻子用改锥捅死了。这应该是波兰姑娘给自己的一个心理警示。

也正因为如此，虚拟影片拍摄结束之后，劳拉·邓恩（波兰

姑娘）特别失落地离开了，她意识到这个自暴自弃的做法丝毫不能给任何一方带来积极的结果，所以她来到剧场的楼上，在抽屉里拿到了手枪，要去解决一个"东西"。

在解释这个"东西"的含义之前，我们可以先回想一下大卫·林奇在此前几部电影里都使用过的相似处理手法：在《妖夜慌踪》中有个很诡异的无眉人；而在《穆赫兰道》中也有类似的角色，比如藏在餐馆后面蓬头垢面的怪物和戴牛仔帽的无眉人。他们的出现好像没有合理的解释，但却起到了重要的抽象指代作用：他们不代表任何一个实实在在的影片人物，而我们可以暂且称之为心魔。以《妖夜慌踪》为例，实际上无眉人就是男主角的两个身份（萨克斯乐手和修车小伙）内心的一部分，诱惑他为欲望去进行报复并且给出一个合理的理由。心魔是人物内心无法控制的阴暗邪恶一面。更深一层来讲，大卫·林奇影片最基本的道德含义和人物的基本行为动机皆存在于此，即人物和他或她内心黑暗一面的永久较量。而在《妖夜慌踪》和《穆赫兰道》中，都是人物无法克制地被自己的内心欲望所指引而走向黑暗。

回到《内陆帝国》，这个心魔就是在街上和波兰姑娘相遇的波兰男人。在影片一开场，当兔男（在某种程度上也是心魔的一部分）带领观众的视线走进大厅，这个人就已经在那里反复大声问道："出口在哪儿呢？我要一个出口！"这实际上是波兰姑娘在借心魔不断反问自己，她需要找到一个能走出心理困境的解决办法，而心魔给她指了一条报复之路。这是一条黑暗的道路，也是波兰姑娘一直疑惑和无法下定决心选择的道路。

一个特别重要的细节是，劳拉·邓恩是如何得到她要用来行

凶却被其所杀的凶器改锥的？恰恰就是在邻居房子外面遇到这个心魔的时候因为恐惧而发现的。在这里大卫·林奇用了另一个和《妖夜慌踪》相似的处理手段：在那部影片的结尾，主角比尔·普尔曼将黑帮大佬击倒在地，无眉人站在他旁边递给他一把枪；在一个黑帮大佬倒地不起苟延残喘的特写之后，再反打比尔·普尔曼，我们发现无眉人已经不见了，只有比尔·普尔曼一个人用手枪指着黑帮大佬将其了结。在《内陆帝国》的这个场景中，劳拉·邓恩来到房子前的院子里，心魔从一棵树的背后走出来，面目可憎，嘴里还富有戏剧性地含着一个灯泡（大卫·林奇在此插入了一盏不断闪烁的落地灯画面来隐喻这是劳拉·邓恩的幻觉）。恐惧的劳拉·邓恩边后退边转身，在废弃的工作台上看到一把改锥，她拿起来，慌慌张张逃走。而这时镜头再反打房子前边的院子，我们看到空空如也一个人也没有。这里其实寓意明显：心魔并不真实存在，他们是主人公心理活动的一部分。在心魔的指点下（或者是以心魔的出现为借口），主人公们都找到了实施暴力的凶器，在《妖夜慌踪》里是无眉人给出的手枪，而在《内陆帝国》里则是贯穿始终的改锥。

最关键的时刻来到了，在影片最后，劳拉·邓恩在深邃的走廊尽头遇到了心魔，她开枪把他打死了，这代表波兰姑娘在她的内心世界里把心魔解决掉了。影片在枪击之后气氛马上逆转而上，在圣灵一般的歌声里，劳拉·邓恩穿过走廊来到旅馆房间和波兰姑娘融为一体（代表二者为同一身份），而后者穿过重重走廊和楼梯后，发现自己其实一直是在家中的房间里，所发生的一切都是她的幻想。她走出房间和刚刚回家的丈夫拥抱在一起。心魔

消失了，仇恨也随之消失了，一切都回归平静与美好。

影片一个有趣之处在于它并没有结束在现实之中，而是重新进入波兰姑娘的幻想，倒退到虚拟拍摄的影片以前。因为其后发生的都是噩梦，而这些可能性现在都被波兰姑娘彻底否定了。在最初的梦境里，邻居老太太对面坐的是端庄、纯洁、坚强的劳拉·邓恩，这才是波兰姑娘梦想中的自己。随后影片在众人的歌声和舞蹈中以喜悦收场。

《内陆帝国》是波兰姑娘的一个漫无边际的幻想或者梦境，也是因为她悲惨的家庭生活而引发的激烈内心冲突过程。是报复和毁灭，还是平静与博爱？她要选择接受或者拒绝的是自己内心的欲望和隐藏的心理黑暗面的障碍，而这也是大卫·林奇电影永久的主题。劳拉·邓恩则是波兰姑娘在梦中的替身，她在梦中有三个身份——电影明星、她扮演的电影里的中产阶级妇女以及家庭主妇（即波兰姑娘生活的真实写照），这些女性身份的丈夫则自始至终是同一个人。这些人物经历的故事有四个：波兰姑娘在经历不幸的家庭生活后产生的幻觉；劳拉·邓恩作为家庭主妇的日常生活，她遭到丈夫的虐待；作为电影明星的劳拉·邓恩的生活，她爱上了影片中的男演员而背叛了丈夫；以及虚拟拍摄的影片，这也是一个妻子背叛丈夫的故事。

在大卫·林奇非人般的复杂大脑里，这些故事有了一个层层重叠的嵌套结构：它开始于波兰姑娘的第一层幻想——在旅馆中偷情；随后进入第二层幻想——旅馆中的波兰姑娘把自己化作一位好莱坞明星劳拉·邓恩；而劳拉·邓恩则接受了一位神秘邻居老太太的心理暗示（这个神秘的老太太代表了波兰姑娘的潜意识，

它跨越前两层幻想给波兰姑娘的替身劳拉·邓恩以心理警示），对即将开始的一部影片的拍摄及其后果又产生了预测——她将和影片的男主角产生婚外情，这是第三层幻想；要拍摄的戏中戏影片则同样是妻子出轨的故事，它构成了第四层幻想结构；而在婚外情困扰下的劳拉·邓恩则在波兰姑娘的心理启示下突然回到了后者所经历的现实生活中，复原了波兰姑娘的不幸，并给前面所有的幻想勾勒出最初的心理动机，这是第五层幻想结构。整个《内陆帝国》便是在这五层不同的幻想之中往复穿梭，层层推进。它本质上描述的是一个年轻女性（波兰姑娘）在遭遇不幸的家庭生活后产生了带有报复心理的仇恨，在反复的心理斗争后克服了自己的阴暗面，最终走向和解与宽容的过程。影片也许只有结尾的这一段波兰姑娘和丈夫的拥抱是在现实中真正发生的，其余全部是她的想象。

在这样复杂的剧情结构之外，大卫·林奇还展现了作为一个视觉造型艺术家非凡的开拓创造能力。《内陆帝国》是用几台经过改造的索尼 PD-150DV 拍摄的，大卫·林奇利用这种粗糙而尖锐的颗粒画质以及大胆的低光照度拍摄，将充满恐惧和内心抽搐的场景氛围凸显到极致。可以说，他是除了戈达尔之外，另一个以开拓性手法使用数字画质而创造电影化情境的高手。

影片中的几个兔人场景来他拍摄的短片系列《兔子》，放在《内陆帝国》中起到了强烈的心理动机暗示作用。他通过舞台式的阴郁布景和灯光，以及乖张的人物肢体语言和荒诞戏剧式的台词勾勒出前所未有的冷漠疯狂氛围。应该说，他对想象元素的塑造把控，以及在视觉效果和观众心理效应之间建立潜在抽象互动的

能力已经无人能出其右。

　　大卫·林奇的著名影片，如《蓝丝绒》《双峰》《妖夜慌踪》和《穆赫兰道》等，都在某种程度上意在呈现人的理性恐惧与疯狂状态：即人在理性、克制并遵循一定规范的情形下，依然抑制不住要滑到疯狂和非理性的一边。而《内陆帝国》相比起来更为特殊的是，在保持相同表述意图的同时，它抛开了理性的外壳，故意掐断了普通观众借以进入影片理性逻辑的通道，以复杂多线的幻想嵌套结构作为表现主义电影形式的注脚。同时将观众的注意力导向画面、剪辑和视觉效果等直观感受所带来的立场、态度、精神状态与文本价值。无论是对电影人还是对观众来说，这样的尝试都极富挑战性和吸引力，同时不断地拓展着电影形式化表达的疆界。

　　　　　　　　　　　　（《内陆帝国》，大卫·林奇，美国，2006）

一场被闭锁的浪漫

——评《花样年华》

1

在西方电影媒体的审视中，《花样年华》是王家卫最完美的作品。它几乎用仪式化的东方风韵美学表演承载了一场带着淡淡伤感的不可能的浪漫。在此之前，还从未有华语导演以这样的符号化风情来呈现东方式若即若离又刻骨铭心的爱情。

这大概也是为什么2012年英国著名电影杂志《视与听》将《花样年华》列为影史五十部最佳影片之一，也是唯一上榜的华语片。连挑剔的法国人也对《花样年华》赞赏有加，2000年《电影手册》首次评选年度十佳，它就入选并位列第五；十五年以后《电影手册》再次评选电影史的最佳二百五十部电影，《花样年华》又是唯一入选的华语片。当然，它在西方各大电影媒体受到的赞誉和占据的榜单数不胜数，几乎没有其他华语电影可以与之媲美。

不过，对于王家卫来说，《花样年华》是一个藏而不露的关键转折点。无论在影像风格还是内涵主旨上，《花样年华》都与此前他的影片截然不同。也正是在此片之后，王家卫的叙述兴趣甚至

是表达思路都随之发生了令人遗憾的偏移，由开放转为封闭，由游移变为恒定，由玄妙不可捉摸的洒脱自由变为牵肠挂肚百转千回的依依不舍。

2

法国哲学家吉尔·德勒兹在他的电影哲学著作《运动－影像》中曾经将电影影像分为三类：感知、情感和行动。它们分别代表了影像表达的三个不同状态，在他看来一部电影既可以是由这三种不同类型的影像组成，也可以是围绕一个类型影像而展开。更进一步，他认为在情感和动作之间，还存在一种特殊类型的微影像，或者说一种由影像所表达出的独特情绪，他称为"情状"，即情感被激发涌动而出，但还未被接收对象所感知的一种临界状态。或者说，这是一种情感飘散在空中而没有归属的弥散状态。

德勒兹认为真正围绕情状而展开的电影非常少，他仅仅在书中列举了维姆·文德斯的《爱丽丝漫游城市》作为例子。不过如果他能有机会看王家卫的早期电影《旺角卡门》《阿飞正传》《东邪西毒》《重庆森林》和《堕落天使》的话，很有可能会大吃一惊，因为它们几乎全部可以被归类为情状电影。没错，在王家卫之前，电影史上还没有任何一个导演，一口气拍出了五部电影，在其中弥散的全部是没有触及接收对象的情感。从这一点上看，20 世纪 90 年代的王家卫不但是一个浪漫情感的制造高手，同样也在不自知的情况下成为一个德勒兹影像哲学的实践者。

3

在《重庆森林》中，两对人物金城武／林青霞、梁朝伟／王
菲都处在一种奇怪的状态中：他们相聚在一起，其中一个人被另
一个人所深深吸引，不断向对方释放情感；但是另一个人却心不
在焉，思绪永远飘飞在外指向那些无法触及的人物和事物，而根
本无意接收身边人物的情感。于是在《重庆森林》的影像空间中，
这样无主的情绪和错位的感情便像烟幕一样逐渐弥散开来，最终
遍布整部影片的每个虚拟角落，而唯独它们不能沾染的是其中的
几个人物。

不单单是《重庆森林》《阿飞正传》《东邪西毒》《堕落天使》，
甚至是他的处女作黑帮电影《旺角卡门》中都充满了这样永远错
失接收对象的情感信号，它们在电影银幕的空间中来回穿梭，钩
织起带着王家卫标签的浪漫世界。这正是他的独特之处：在 90 年
代，他不追求情感的闭合性，不创造完满欣喜的大团圆结局，而
是执着地让人物的情感持续飘散在别处。

如果说从《春光乍泄》里我们已经嗅到了一些人物的情感相
互交汇而闭合的趋势，那么在 21 世纪的第一年出品的《花样年华》
则是一次一百八十度的大转弯。从一开始，我们就发现让两位主
角周慕云和苏丽珍分离的是他们的理性生活状态——各自已婚。
而在影片的进行过程中，双方从陌生到熟悉，从冷静审视到互相
依偎、恋恋不舍，情感、思路甚至是眼神都在不断地对接，产生
了闭合性的交流。

如果说先前的王家卫并不在乎相处双方的肉身相聚与否，而

更看重情感的无方向、无目的弥散的话，那么从《花样年华》开始，他展现的是完全相反的意图：肉身物理性的相聚和情感对接所形成的闭合状态成为他反复表现和突出的主题，而它们的分离和不再相交成为最让人惋惜的遗憾。从这一刻起，他脱离了德勒兹情状影像的状态，而回归到通俗剧的内在情感叙事线路之中：肉身分离是一种痛苦，情感离散成为伤感的结局。在他原先的影片中被渲染而充满无限魅力的弥散情状，在《花样年华》中被翻转过来，成为不圆满爱情的"罪魁祸首"，是一切悲剧性元素的根源。

<p style="text-align:center">4</p>

我们并不能说《花样年华》由此陷入了庸俗。依然有很多动人的爱情电影是以情感的交流和人物双方的化学互动反应取胜。但是对于王家卫来说，这却是一种带着倒退意味的转型，他从自己标志性甚至可以说是深层哲学化的独一无二中退出，回归到我们所习惯的银幕上的人之常情。

有意思的是，我们依然可以在《花样年华》中看到王家卫对游移离散的留恋：苏丽珍和周慕云忽然开始在假想中扮演各自婚姻伴侣勾引对方的情境，刹那间两人的思绪、情感甚至是个性都从躯壳中飘出四散，互相之间充满了相交与不相交的各种可能性。但仅仅是瞬时过后，二人抬升起的灵魂又迅速落回地面，恢复为那两个我们熟悉的伤感深情男女。王家卫似乎是在通过这样的设置向过去的自己告别：灵光闪现的异动情绪终究是瞬间短暂

的，而此后他想要表达的是带着不变永恒意味的衷情（这便是《花样年华》的续集《2046》的主旨）。

配合着主题的转换，王家卫在《花样年华》中的影像语言也产生了质的变化。为了将两个主要人物稳定在他们的情绪框架内不再四处飘移，他舍弃了游动不定快速切换的手持摄影以及夸张而极具渲染性的近距离广角特写。他始终让人物和摄影机保持一个优雅的距离，以半身近景的方式把他们固定在画面的中心。这一变化使细腻而指向性明晰的情绪成为影像表现的实质主角，但同时也将影片的节奏明显拖慢，并在整体视觉上将它引向无法避免的单调。

为了在有限的取景选择内产生变化，王家卫开始大量使用常规的慢镜表现人物的动作，并配上风格漫溢、带着异域风情的音乐。通过音乐对观众情绪的煽动而在某种程度上缓解了节奏感的重复拖沓，但却让影片有滑向空有形式而缺乏内容的音乐录影带的危险。

这样由内容主旨的改变导致的美学选择的变化所产生的一系列问题，让王家卫祭出了此前他并不常用的表现手段——符号化。苏丽珍不停更换的让人眼花缭乱的各种花式旗袍便是这样一件符号化的利器，它甚至与故事情节和人物的性格都没有产生实质的联系，而是在含义表达上远距离地象征了一种东方式的隐含情绪释放，同时在视觉上丰富了节奏感的多重变化表达。观众的注意力从一段段其实是突兀插入的配乐画面中转移开来，被花样翻新的旗袍布料和婀娜多姿的女性体态所吸引。它成为《花样年华》中东方柔美女性姿态的符号象征，非常瓷实对位地击中了带着"东

方主义"情结的西方观众的快感"G点"。后者将其笼统地归纳为
东方色彩，而选择性地忽视了符号与影片的内在主题和人物性格
与身份之间的割裂痕迹——没有人会去追问一个公司的打字文员
为何会穿得起如此样式众多又剪裁得体的旗袍，大家只会被配乐
和服装展示拖入对亚洲女性的幻想之中。

这是王家卫聪明的一点，他始终清晰地意识到以恰到好处的
形式化魅力诱惑观众后产生的技术性效果：它可以与影片的内容
产生外表象征性的联系而无须直接融入。就像两块石头在开水中
怎么煮都不会融化而合为一体，但没关系，它们只要看着像一回
事就好了。

5

西方媒体吹捧《花样年华》，更多的是源于对带着东方传统意
味的视觉美学的虚构式想象。但对于王家卫来说，《花样年华》是
内在创作方向的急转直下。此后，尽管他依然努力地维持着形式
上的独有特征，但其影片中人物的内在性格——无论是《2046》
中的周慕云，还是《蓝莓之夜》中的伊丽莎白，抑或是《一代宗师》
中的叶问——都不再是那个不追问结果而享受过程，不闭合情感
而开放着释放情绪的"爱情浪人"，而是转变为内心执着于一段情
感永不放弃的"爱情奴仆"。这个由自由转向传统，由开放转为封
闭的过程实在令人唏嘘。

《花样年华》正是这样一部位于转折点上的宣示之作：人聚心
散的游移飘飞逐渐褪去，情投意合的肉身分离成为主轴。它以形

式大于内容、煽情多过意境的方式创造了一段被头脑紧紧闭锁的浪漫。

　　随着岁月流逝，一个人可能无法永远保持行进中的徜徉状态，而王家卫在四十二岁的节点上拍出《花样年华》，也许意味着他精神年龄的成熟（衰老）和青春冲动的逝去。

　　　　　　　　　　　　（《花样年华》，王家卫，中国香港，2000）

西部片与"二战"片之间的排异反应

——评《无耻混蛋》

十多年前《无耻混蛋》一经推出，就在专业影迷中受到热情追捧，被奉为《低俗小说》之后昆汀·塔伦蒂诺最好看的一部影片。这是迄今为止昆汀唯——次将他对于"二战"B级片的兴趣毫无保留地搬上银幕，当然还倒进了成吨的血浆、子弹横飞的枪战和节日礼花一般燃烧的熊熊火焰，过瘾又赚足眼球，让影片在商业性上冲上了其职业生涯的顶峰。

在交口称赞之余，很多人未曾注意到的是，《无耻混蛋》还体现了昆汀在创作方法论上的一些野心。与之前的《落水狗》《低俗小说》《金刚不坏》《杀死比尔》都不同，他放弃了好莱坞电影在剧作上的经典三幕剧环状闭合结构（即使是《低俗小说》，也是一种三幕剧结构被打乱组合的形式），而让影片呈现出片段式多线程流淌行进的特点，剧情的开始、发展、高潮和结尾不再那样清晰明确，不同的事件和场次之间也不再具有紧凑和严密的逻辑联系，人物经常突然出现占据主要地位，而后又忽然消失不见，一切都呈偶然性和拼贴式的组合式样貌。在 21 世纪的好莱坞主流电影圈，我们几乎见不到以这种方式创作剧本的美国电影人。而《无

耻混蛋》作为昆汀实质上的转向之作，既有充满娱乐性的激动人心的尝试，也暴露出一些他并未完全考虑周全的弱点。

<div align="center">1</div>

昆汀·塔伦蒂诺是一位典型的影迷型导演。从青少年时期就开始的观影生涯，为他培养了一些固定的兴趣取向，这些都一一在他的影片中体现出来：迷影、黑帮、B 级片、邵氏风格的武侠／功夫片和"二战"题材的战争片（《无耻混蛋》的片名就是"偷"自同名意大利"二战"片）。但唯有一种深入其骨髓的兴趣点，在《无耻混蛋》之前他一直在自己的作品中藏而不露，这就是西部片。听上去似乎有些不可思议，《无耻混蛋》是昆汀将西部片精神渗透进自己作品实质构架的第一部作品。

传统的"二战"片有几种不同的模式：一是规模宏大的战争片，以大规模的战场、战斗场面和敌我之间的战略较量为主（如《最长的一天》《虎！虎！虎！》）；二是用"二战"外壳包装的惊悚片或者间谍片（如《开往慕尼黑的夜车》《五指间谍网》）；三是让很多影迷看得乐此不疲的"二战"战俘逃狱片（如《胜利大逃亡》《逃往雅典娜》《桂河大桥》）；四是 B 级片导演特别钟爱的小分队突入敌后的"捣乱"片（如《血染雪山堡》《战略大作战》）。昆汀之所以"盗取"了 1978 年同名意大利通心粉"二战"片的片名，概因这部 2009 年的电影在形式上也采取了和原片相同的走向：一队美国士兵深入法国德占区执行任务。但与 1978 年版《无耻混蛋》和其他小分队式"二战"片截然不同的是，昆汀将小分队是怎样

组成的、作战目的为何、他们是如何渗透到敌后执行任务等这些通常 B 级片不厌其烦描述的过程细节通通一笔带过，他真正感兴趣的是在这样的情节基础上刻画一场场敌我对峙、危机四伏的较量。

与战争片动不动就在银幕上堆砌弹雨横飞、车船爆炸的无节制场面不一样，很多美国西部片都惜弹如金，甚至主角的手枪都很少拔出枪套，它的魅力不是来自枪林弹雨之中互相对射的快感，而是源于决战开始之前在人物之间升腾起的对峙张力。20 世纪 50 年代后在好莱坞逐渐演化出新西部片，尤其注重刻画对峙场面，无论是在天地广袤的平原荒野，还是在小镇嘈杂的酒馆旅店，西部片导演都会耐心地花上大量的笔墨去营造、积累和渲染对峙状态下逐渐上升的紧张氛围。它向观众释放出一股在其他类型电影中非常少见的潜在危机的张力效应，并让其在场景中缓缓四散弥漫，直至最后烘托起无可逃遁的剑拔弩张，而引爆最终的对决。在意大利西部片导演莱昂内的影片中，随处可见这样的场面设计和调度意识，人物真正拔枪对射的场面可能只有几格画面，但氛围的铺陈和烘托却让最后的短暂冲突瞬间达到心理紧张感的巅峰。

而我们在《无耻混蛋》中反复体验到的正是这样紧张氛围弥散下的高压对峙。

2

《无耻混蛋》中最让人肾上腺激素爆棚分泌的要数小酒馆偶遇决战一场。三名化装成德国军官的盟军士兵原本要在一间地下酒

馆和女间谍碰头，却遇到一群酒醉德国士兵的纠缠。

　　这段单一场景的室内戏长达25分钟，几乎占到了整体片长的五分之一。昆汀发挥自己单场写作的天赋，为它安排了口音辨识、纸牌游戏、手势露馅和最后混战四个循序渐进又高潮迭起的片段。在前三个片段中大段铺陈的台词将三个盟军士兵所面临的暴露危机一步步垫高，作为观众的我们好似目睹了绞架绳圈在众人的脖子上一点点收缩拉紧，这种刺探和反刺探的心理战将整场戏的悬念氛围拉抻到极致。在一间封闭的小酒馆中安排不同的四组人物出场（盟军士兵、德国士兵、党卫军军官和德国女演员），并在他们之间构筑复杂的矛盾对冲关系，它的设置和氛围实在是更像一场展开于西部片小镇酒馆里的对峙和杀戮。

　　在《无耻混蛋》中，这样以往只存在于西部片中命悬一线的紧张氛围随处可见，从一开始党卫军上校兰达和法国农夫在农舍中的对话，到犹太姑娘与兰达在巴黎餐馆中的调查与反调查，再到女演员范·海慕丝玛克在电影院办公室被兰达揭穿间谍的真面目，昆汀几乎都是按照同一个程式撰写剧本——将场景中的氛围用暗火点至灼热，然后用热血喷涌的暴力引燃火山爆发。在过往的战争片中，我们甚少看到这样的手法；而在50年代至70年代充斥银幕的西部片中，它倒是随处可见的基本"配餐佐料"。

　　不仅仅是如此张力十足的氛围塑造让我们在实质上从被占领的法国回到了美国西部，昆汀还在影片中插入很多西片的意向性元素。比如，影片开场广阔的田野中一栋孤立的农舍以及劳作的农夫和三个女儿的配置，让我们想起了常见的美国西部草原小屋；而兰达上校和手下坐着敞篷车从蜿蜒的山路由远而近，则几

乎是西部片中贼人强盗跃马扬鞭出现在地平线的翻版；美军中尉阿尔多不但自称有印第安部落阿帕奇的血统，更让手下人养成了用猎刀剥对手头皮、在额上刺字的典型印第安习俗——与其说他们是一队深入敌后的美国士兵，倒不如说更像游荡在西部以猎杀白人为目标的印第安部落战士；而在燃烧崩塌的建筑物中开枪射击同样也是西部片常见的结尾，更无须说影片中兰达上校那狡诈多变的中间人的个性（甚少出现在电影中的纳粹军官身上），以及阿尔多中尉那一口夸张的美国中西部口音。相比影片在内容上的迷影情结、杜撰历史的趣味和对纳粹的戏谑刻画，《无耻混蛋》在精神内核上更贴近的是一部 70 年代好莱坞银幕上的新西部片。

3

昆汀将"二战"片和西部片熔为一炉是一次大胆而有趣的尝试，但正是因为它新颖，所以也必然会有一些难以弥合的裂缝。

在 20 世纪六七十年代，意大利曾经兴起过一股拍摄通心粉西部片的热潮（这一点可以在昆汀的影片《好莱坞往事》中一窥端倪）。意大利导演和制片人雇佣美国演员去欧洲拍摄好莱坞式的西部片，在最终上映的影片里，我们会看到一群操着意大利语的美国西部牛仔，在不知是哪里的戈壁沙漠上互相骑马追逐（不少通心粉西部片会在西班牙拍摄，那里的部分地形地貌酷似美国西部）。

有意思的是，意大利电影人很少尝试将西部片的人物、剧情架构和背景真正搬到欧洲，而是反过来，竭尽全力模仿西部片

的人文地理样貌，努力让观众相信这是发生在美国西部的故事。法国影评家安德烈·巴赞曾经这样评价西部片：这是一种独属于美国地缘的电影类型，它的重要组成部分就是其广袤的地貌景观和在其中以特殊方式生存的人物。这个类型的产生和美国西部历史，及其开拓疆土的过程中表现出的独特的道德伦理和价值观念紧紧联系在一起，而这一切在欧洲都不存在孕育的土壤。这是通心粉西部片的创作者内心深谙的规律——哪怕演员说的是意大利语，在剧情中牛仔们跃马驰骋的必须是美洲中西部一望无际的戈壁和原野，否则影片的可信度基础会轰然坍塌。

昆汀作为一名通心粉西部片的狂热粉丝，实质上迈出了他的前辈们未敢挪动的步伐：他抽去了整个西部片的文本、地理和历史文化背景，而将它的个性特征放进了发生在欧洲的"二战"中。影片的最终效果产生了惊人的趣味性，但也不可避免地引发相当程度的水土不服。

它首先体现在一些剧情逻辑的细节上。比如，在西部片中一队印第安部落战士出没在崇山峻岭之间无目的地伏击白人牛仔是合理的设置，但阿尔多中尉率领的美国犹太小分队以同样的方式在占领区四处出击屠戮德国士兵则显得异常鲁莽和无的放矢，几乎无法让人信服；在西部片中被仇家追杀的孩子隐姓埋名来到陌生小镇，长大成人后再遇仇家雪耻是很常见的情节，但犹太女孩苏珊娜逃脱纳粹魔爪后居然来到德军聚集的巴黎大摇大摆接收了一家电影院当起了老板，显然昆汀遗忘了纳粹占领区严格的身份证和户籍管理制度；在荒漠小镇的旅店里充满敌意的牛仔互相大开杀戒后可以骑马飞奔而去无人阻拦，但在敌占区市中心夜

深人静的小酒馆里子弹横飞枪声大作后，美军士兵不但有时间和幸存者讨价还价，还可以从容地全身而退，这显然是昆汀低估了盖世太保和宪兵队的反应能力。这些剧情细节的设置很明显是从西部片模式中套用而来的，它们在原属类型中顺理成章，毫无逻辑和理解障碍，但搬到法国被占领区，立刻就变成了想当然的剧作缺陷。

西部片式的处理为《无耻混蛋》带来的影响还不仅仅停留在细节上。正如巴赞所总结的，美国西部特殊的地理环境结合美国开发的历史塑造了西部片独特的叙事构架和人物个性。特别是 60 年代出现的新西部片，它们往往节奏沉缓，故事架构呈碎片式发展，在叙事过程中各个片段之间的联系相对羸弱，但影片地缘环境所产生的特殊张力和由此催生的人物独特个性将发生在这一背景下的一段段情节碎片统一为一个意念上的整体。

《无耻混蛋》在很大程度上继承了新西部片的特征，它的五个章节之间基本互相独立，只有微弱的细节上的关联。比如第一章中，在兰达上校和法国农夫之间大段充满机锋的对白之后，留下的真正线索仅仅是苏珊娜偶然逃脱；在小酒馆精彩的对峙之后，这一章的中心人物英国中尉干脆阵亡（很难看出他对整体剧情的发展产生了什么具体影响），而整个章节为后续情节留下的唯一连贯性线索是阿尔多决定替代英国中尉前往首映式刺杀希特勒。

在精彩纷呈的章节之间，影片缺少必要的黏合剂将它们融为一体。反观新西部片，在广袤的戈壁平原背景下，在驰骋天际的马背上，在无须过多说明观众就能体会的美国梦的精神指引下，那些看似单摆浮搁的章节自动被镶嵌在美国西部的整体之上，这

是同样结构特点的《无耻混蛋》所无法借力的。

最后，也是最重要的一点，《无耻混蛋》中除了克里斯托弗·瓦尔兹因极其出色的个人表演技巧将党卫军上校兰达塑造得栩栩如生之外，其他所有的角色（包括布拉德·皮特扮演的美军中尉阿尔多）都沉没在碎片化的剧情中。也许在微观片段中他们为影片的心理紧张氛围贡献了精湛的演技，但他们的角色却并未真正留下独特的个性印记。西部片所特有的"独狼"环境和生存法则让演员（如克林特·伊斯特伍德）能以极其简约的动作姿态和表情来塑造个性鲜明的角色，但换到"二战"片的语境，所有行侠仗义的个人英雄主义都要让位给正反两大阵营之间的军事对决，它要求一个连贯而逻辑通顺的文本才能凸显人物的个性色彩，这同样是《无耻混蛋》无法躲避的软肋。

4

借助《无耻混蛋》，昆汀实际上做了一次类型混合的大胆尝试。这里面的精彩之处无须多言，但他疏于考虑的不同类型（西部片与"二战"片）之间的排异反应，导致影片呈现出某种整体断裂而空洞下去的趋势。

在昆汀此后的影片，如《被解救的姜戈》或者《好莱坞往事》中，他依然坚持片段化叙事的倾向，但他同样意识到需要一条隐性的锁链将所有片段连接为整体，而这条锁链必然是与片段形式和内容相匹配的社会文化背景。

在《无耻混蛋》之后，昆汀的每一部影片也都带着浓厚的

西部片色彩，甚至在《好莱坞往事》这样叙述电影工业运作的影片中也穿插着大量以戏中戏形式出现的西部片片段。这些片段并未从影片的整体中脱轨，究其原因恐怕只有一个，它们都在文化意识层面上，潜移默化地与美利坚独有的美国梦精神融合到了一起。这恰恰也是《无耻混蛋》因为内容设置的关系而无法有效利用的层面。

（《无耻混蛋》，昆汀·塔伦蒂诺，美国，2009）

失败者的"上镜头瞬间"

——评《好莱坞往事》

1

《好莱坞往事》堪称 2019 年让全世界影迷最为期待的好莱坞电影。一方面大家对于导演昆汀·塔伦蒂诺寄予了无条件信任，另一方面则是电影本身的内容让人产生无限遐想：黄金年代好莱坞明星们的秘史、20 世纪 60 年代美国娱乐界最血腥的屠杀（著名导演罗曼·波兰斯基的娇妻和未出世的孩子被邪教成员在豪宅中屠戮），甚至还有《青蜂侠》时代的李小龙出场……这一切都好像是对那个华丽顶级娱乐世界的梦幻回溯。在 2019 年 5 月戛纳电影节之前，所有人都对它翘首以待，似乎全年最佳美国电影的桂冠已经提前被它预订。

但戛纳电影节上专业人士对于《好莱坞往事》不冷不热的反响则是不祥的预兆；7 月下旬在美国市场大规模上映更是引起了不少观众反水式的质疑和争议：对于女性带着戏谑口吻的"肉体毁灭"场面，对于具有至高无上象征意义的嬉皮士运动的露骨负面嘲讽，以及对于中国功夫电影之王李小龙的"羞辱"式刻画，

都引起了政治正确先行的美国电影界的反感。而影片杂乱无章、互相之间缺乏连贯性的多条琐碎故事线更将普通观众的共情需求拒之门外。

《好莱坞往事》是不是昆汀的失手之作,甚至是他自《危险关系》以来最差的一部作品?

<div align="center">2</div>

在为宣传推广《好莱坞往事》所做的一系列电视和网络节目访谈中,昆汀不止一次提到他在儿时耳熟能详的电视系列剧和剧中曾经红极一时的电视明星们。其中少数人(如斯蒂夫·麦奎因)成功地由电视屏幕晋升至电影银幕,而大部分人则在短暂闪耀后即从观众的视野中销声匿迹。影片的主演莱昂纳多·迪卡普里奥在采访中也提到,与他同时出道的一些童星,甚至一些在当时比他更受欢迎的面孔,现在已经不知所终,无人关心他们的去向和结局。

好莱坞便是这样一个以接近残酷的方式进行高速新陈代谢的娱乐帝国,太多不可预料的复杂因素决定着身处其中者的沉浮甚至生死,往往是逆水行舟不进则退;很多人以一个偶然的机会突然蹿红,又在命运的随机中灰飞烟灭;更多的则是默默无闻的片场工作人员、配角、替身和群众演员,他们可能付出了和明星巨匠一样的辛勤努力,但获得的回报却微不足道、不值一提。

昆汀对片场替身有着特殊的情感关照:他曾经在《金刚不坏》中特意为充满传奇的新西兰女动作替身演员佐伊·贝尔打造了一

个角色；更在访谈中仔细讲述了片场拍摄间歇主角演员和他的动作替身之间彼此依赖的互动关系。应该说，《好莱坞往事》延续了他对好莱坞的失意者和默默无闻的幕后人员的关注意图。影片无意对那个时代的明星图景和八卦绯闻做全景式刻画（这正是很多人所期待的），相反，它是对浮华背后那些不为观众注意的好莱坞过客式人物所做的一次动情怀旧式的由衷赞美。

3

正是在这样的思路引导下，我们才在《好莱坞往事》中看到了如下人物：迪卡普里奥扮演的电视明星里克·道尔顿正在走向事业的下坡路。几年前为了能像斯蒂夫·麦奎因一样成功地踏上大银幕，他退出了担任主角的电视系列剧《赏金法》，导致剧集无疾而终。但随后在主演了两部毫无起色的 B 级片后，他成了在不同电视剧组游荡等米下锅的客串明星——只能靠扮演反派角色保持曝光度。在这样的窘境中，他遇到了前来挖他去意大利主演通心粉西部片的演员经纪人。能作为主角出镜固然听上去不错，但由此就被踢出好莱坞让他懊恼不已。

布拉德·皮特扮演的克利夫·布斯是个身手矫健的动作替身演员，曾经是战争英雄的他因为误杀妻子而声名狼藉，又因为在片场目中无人、放荡不羁而失去了工作机会，最后只能成为里克的司机和跟班，给他打杂处理家务。

玛格特·罗比则扮演了罗曼·波兰斯基的新婚妻子莎朗·塔特，她似乎是星途无限的好莱坞新星，但其实此前只是在一些剧

情片中出演主要配角，此时的她虽然怀孕在家待产，却对银幕演艺事业充满幻想和期待。

《好莱坞往事》的核心目的，并非讲述充满跌宕起伏、诡奇秘闻的好莱坞明星八卦故事，而是以这三位游走于好莱坞娱乐帝国却又徘徊在事业边缘的演艺人物为中心，描绘一幅60年代的好莱坞肖像画。

我们这些外人都以为好莱坞是由万人瞩目、自带永恒光环的面孔所组成的明星图景，但在昆汀的眼中，无数过客才是这个电影王国的真正构成元素。他想做的是将他们提纯为几个夺目的形象，赋予其超越言语表述的个人时间性魅力。

4

早在默片时代，法国电影批评家路易·德吕克就提出了一个独属于电影的概念——"上镜头性"，用来描述电影银幕上以不同元素构成的光彩夺目的瞬间。它不仅仅指的是那些漂亮的脸孔、华丽的服饰和炫目闪耀的色彩，更指的是电影导演通过作者化的处理，让观众体会到在日常人物和事物中绽放出的崭新光芒。

从这个角度看，《好莱坞往事》是一部标准的上镜头性影片。在三个主要人物各自以鲜明的姿态亮相后，昆汀为他们设置了一天的好莱坞之旅：里克·道尔顿心有不甘地来到电视剧拍摄现场为别人配戏，却因为头一天晚上沉迷于酒精而大脑空白，在摄影机镜头前频频忘词；克利夫·布斯来到里克家，爬上房顶修电视天线，回忆起自己在《青蜂侠》拍摄现场将"夸夸其谈"的李小

龙击倒在地的战绩，但正是因为逞了一时之快，他丢了工作，不得不沦落为打杂小工；而莎朗·塔特则在进城买书的闲暇被街边小影院外自己主演的动作喜剧片《勇破迷魂阵》的海报所吸引，忍不住走进去看起电影来。

他们各自沉浸在掺杂着痛苦和欢乐的回忆与现实之中。里克·道尔顿在对镜痛骂自己的沉沦之后，于片场瞬间大爆发，完成了一次邪恶的哈姆雷特式的精彩演出（尽管是在一集西部电视剧的先导集中）。克利夫·布斯来到电影农场（八年前他曾经在此参与拍摄《赏金法》）看望老朋友，却发现这里已经被一群无所事事的嬉皮士占据；荒废破败的牧场和双眼已瞎的老朋友让他冲动起来，用"赏金法"的拳头原则向嬉皮士讨回了公道。走进影院的莎朗·塔特则在无人认识的观众中欣赏了银幕上的自己施展拳脚打倒敌手的精彩瞬间，博得全场观众的欢呼和掌声，她由此获得了溢于言表的满足和自豪。

20年代的路易·德吕克曾经抱怨他从未在银幕上看到过"哪怕是一分钟的纯粹上镜头时间"。如果他能穿越时空来到一百年后的今天，昆汀·塔伦蒂诺在《好莱坞往事》中呈现给他的是带着满满诚意专门为上镜头性所准备的160分钟。我们在其中看到了酒醉未醒的里克·道尔顿在小童星面前痛哭流涕感叹自己英雄不再，但随后在片场全情投入演技炸裂而震惊全场，完成了一次由现实低谷到精神巅峰的瞬间精彩转换；我们也看到了无名之辈克利夫·布斯将享誉全球的功夫巨星李小龙摔倒在汽车侧门上，又在曾经的旧片场以传统的西部牛仔精神痛揍"占便宜"的嬉皮士，捍卫了自己曾经遵从的价值；我们更看到了莎朗·塔特伴着《加

利福尼亚之梦》的音乐声在暮色中走出影院欣喜地深吸一口气——
电影这份职业带给她的不仅仅是明星的光环,更是由观众的欣赏
喝彩所带来的无限个人愉悦。

昆汀在此呈现给观众的,不是我们在通常的明星传记片和报
纸杂志上能看到的八卦小道消息。他创造的是独属于这些人物的
个人时间。在通常的目光审视下,它们可能琐碎凌乱、意义模糊
无甚价值,但在昆汀的镜头里,在被重组、细化并赋予了特殊的
情感价值后,它们成为人物此生最宝贵的高光瞬间。

<div align="center">5</div>

《好莱坞往事》特殊样貌的形成还得益于昆汀·塔伦蒂诺对影
片叙事与结构可能性的超越性理解。

在常规认知中,似乎传统的好莱坞电影就是以三幕剧模式为
代表的规整叙事,但其实美国文学本身便是碎片化多线程叙事的
鼻祖之一:30年代约翰·多斯·帕索斯的《美国》三部曲几乎是
独力开创了拼贴式平行叙事结构,而此后无论是威廉·福克纳、
海明威、亨利·米勒还是战后的杰克·克鲁亚克、威廉·巴勒斯
都放弃了对于明确主旨和意义的追寻,而倾向于在对大量互不相
连的细节和零落感觉的描写基础上,表达超越固定意义的整体感
受。美国文学的这一手法在60年代末就已经渗透进电影剧作构成
方式中:以罗伯特·奥特曼及其《陆军野战医院》为代表,并在
新好莱坞风潮中被马丁·斯科塞斯和弗朗西斯·科波拉等人发扬
光大。

昆汀从 90 年代踏入电影圈开始就表现出对叙事可能性进行大胆尝试的兴趣。在《低俗小说》《金刚不坏》《无耻混蛋》这样的影片中，他不但一再用主角转换、叙事断裂、平行拼贴和颠倒时间顺序等手段探索文本叙述的多种可能性，同时还在细节设计上突破单一叙事核心的桎梏。他的人物不断表现出游离在主线之外的"疯狂走神"状态，而无关的微观细节和对话的堆砌则将观众的注意力完全引至表层叙述主体之外。毫无疑问，在新世纪日趋保守的好莱坞，昆汀是潜行于其叙事体系中自由叛逆线路唯一的真正衣钵继承者。

当《好莱坞往事》意图以呈现人物的上镜头性为主要表现目的时，昆汀显然不准备用一个单调规整的故事来承载人物的高光瞬间。这便是影片在结构上给观众最直观的感受：影片似乎成了令人眼花缭乱的叙事穿插（其中更有多层闪回互相嵌套）、不断切换的叙述焦点、各种 B 级电影桥段和人物在城市中无因漫游的大杂烩。昆汀故意将本可以延续连贯的叙事和行动线路扭向断裂，让情节的碎片堆积在一起产生多棱镜一般的反射效果。当观众对完整故事的期待心理逐渐落空后，他们反而会注意到在银幕上升腾起的交相辉映的光芒，这便是上镜头性短暂释放出的高光时刻——人物不为人知而又魅力四射的瞬间正是在剧情和意义被粉碎的前提下才在感性上被衬托得如此夺目。

《好莱坞往事》甚至不需要任何一条完整的叙事线路，它时刻都在为人物的上镜头瞬间做着潜伏式的长时间耐心准备。只等这一刻在银幕上爆发，故事情节便会戛然而止——在刹那间影片就已经完成了它的使命，任何通俗剧中的套路成规都只会拉低这些

瞬间的夺目光彩和感性价值。

<div align="center">6</div>

昆汀在《好莱坞往事》的结尾又一次改写了历史：因为有了里克·道尔顿和克利夫·布斯这样"失败"的邻居，莎朗·塔特和她未出世的孩子并没有死于邪教徒之手；而与著名导演的妻子成为亲密的邻居，会不会给这两位即将惨遭好莱坞淘汰的倒霉蛋一丝重新崛起的希望曙光？

看上去历史的另一个平行结尾像是昆汀的个人趣味，但随着字幕升起以及柔和音乐的伴奏，我们好像第一次体会到了昆汀内心的温情似水：在这个历史改写后归于美好希望的夏日夜晚，他向这些人物倾注了与众不同的欣赏、留恋甚至是感激的动人情怀。

很多人都只在影片最后十分钟的溅血厮杀中才找回以往昆汀的风格，但殊不知《好莱坞往事》原本就志不在此，它是情感丰沛的人物弧光展现和精彩绝伦的时代氛围追忆，释放出昆汀内心另一个层面的情感：他成长并受益于好莱坞，也因此对它充满感激之情；但他关注的焦点并非这个华丽梦幻的人肉大卖场上的"畅销品"，而是被压在仓库角落里无人问津的"滞销品"。他用温柔又感伤的散文式喜剧笔触描摹了后者在此沉浮的几个瞬间，只为向观众传达这样的感受：只有这些人物才是浮华虚荣之中的真实，才是组成这个电影王国的真正根基。

（《好莱坞往事》，昆汀·塔伦蒂诺，美国，2019）

电影实验文本的魔幻魅力

——评《引见》

洪常秀的影片里经常出现和梦有关的情节和意向。在《懂得又如何》和《夜与日》中，梦在剧作中被明示而透露出主人公某种在现实中无法得以实现的欲望情愫。在 2010 年以后的作品中，他逐渐隐去了明显的梦境与现实之间的分界线，而将梦的形式效果在《北村方向》《自由之丘》《这时对，那时错》《在异国》《独自在夜晚的海边》《江边旅馆》等影片中用各种充满奇思妙想的方式反复展现。它们往往表现为相同情节的无限循环，带着差异不断递进的重复，或者时间顺序错乱的情节的偶然组合，在简略到近乎白描的影像表现手法下，产生了出人意料的具有魔幻吸引力的超现实效果。

初看《引见》，它似乎像是一连串日常对话拼凑起来的 66 分钟黑白画面：年轻的英浩父母离异，一天他应约来到父亲的韩医诊所，在等待的过程中和父亲的女助理展开了一段意味暧昧的聊天；在不知多长时间以后，英浩的女友来到德国柏林学习服装设计，借住在一位美貌韩国女画家的公寓，但此时思念她的英浩却跟踪而来，生活拮据的他决定向父亲借钱到柏林来陪伴女友；又过了几年，已经当了一段时间演员的英浩想退出演艺界，心急如

焚的母亲找了一位著名戏剧演员在饭桌上劝他回心转意，但双方却话不投机；在海滩上，酒醉的英浩做了一个梦，他碰到了已经分手两年的前女友，在梦中他想象她和一个德国人结婚，但后者却和另一个韩国女人出轨，离婚后的前女友患了严重的眼疾，放弃学习回到韩国，孑然一身在海滩上发愣；从梦里醒来的英浩远远看着风韵犹存的母亲站在酒店阳台上眺望大海，他冲到冰冷的海水中浑身湿透想让自己清醒过来。

几段语焉不详的对话看似散乱随意，其间的联系也让人有些摸不着头脑。我们可以注意到男主角英浩和父亲韩东炫的行为带着一些动机不明的古怪异样：父亲明知儿子在诊室外等他，却冷淡地对其置之不理独自上楼；英浩前一刻还在和女友柔情蜜意，不一会儿却在诊所门口拥抱住诊所的女助理；他刚刚和母亲在饭桌上不欢而散，转头却在海滩上对着她在酒店露台上的身影深情凝望；在第一部分作为主要角色出现的父亲，莫名其妙地在后面三个部分里"消失"了……影片中每一段人物对话所昭示的即将到来的事件进程，在对话之后即被弃之脑后，我们好似在看一部视觉版的《寒冬夜行人》，不断展开但又被切断的情节带来的是充满断裂感的天外飞仙式梦境体验。

在《独自在夜晚的海边》和《江边旅馆》中，尽管我们并不知道梦境是何时开始的，但洪常秀特意通过人物从梦中醒来的场景来点出梦境的存在。不过《引见》却有所不同。当我们仔细回味它的整体结构，能发现其中几个并不对位的梦境入口和出口。在影片中，英浩曾经两次从睡梦中苏醒：一次在父亲诊所的沙发上，在等候的时候被女助理摇醒；另一次在酒醉梦到前女友后，

疲惫地在车里醒过来。但当我们回溯影片，却只能发现一个暗示人物入睡的镜头，但他却并不是英浩——父亲韩东炫在给戏剧演员治疗后，独自一人闷闷不乐地走上楼，坐在桌前愣神，然后趴在桌上睡着了。睡去的是父亲，醒来的却是儿子，洪常秀在此给出了一个有趣的暗示：父亲和儿子的身份重叠。这样的重叠在现实中不可能完成，但却可以在梦境中由做梦者主导。父亲的形象在影片后半程的隐去也有了剧作上的用意：他并没有消失，只是外形飘散而借由儿子的躯壳在影片中像魂魄附体一般存在。

洪常秀也无意让观众在逻辑上判断出到底是谁梦见了谁（或者谁在梦中变成了谁），但却借此点出了暗藏在影片中的整体梦境结构。事件和对话在影片中的随意跳跃因而有了依托：它们变成了由做梦者忽略事件的发展进程而随机挑选出的梦境碎片，我们完全无法知道故事的来龙去脉，也无法知晓哪一块碎片是明确的现实，哪一块碎片是梦中的臆想，或者人物所言哪一句是真实想法，哪一句又是刻意的谎言；但我们却可以由此勾勒出构成两个重叠身份复杂内心活动的事实性和情绪性因素。

也许我们首先明白的是父子之间的怨恨心结所在：父亲韩东炫在和妻子离婚后，与儿子英浩的关系十分疏远。尤其是在金钱上，吝啬的父亲并不愿意给儿子经济上的支持。这样的亲情和利益关系纠缠在一起，表现为儿子前往诊所等候向父亲张口借钱前的一段尴尬时刻，二人各自表现出的郁闷心态：韩东炫在影片一开场即坐在楼上的办公桌前发毒誓，即使把家产都捐给孤儿，也不愿给这个不争气的儿子；儿子则惴惴不安又心怀怨恨地在接待室的沙发上等待，想着父亲会用怎样的借口搪塞自己。洪常秀

剧作上的天才过人之处在于，他并未把这些人物的心理活动一开始就透露在银幕上，而是让内心对立的二人在身份重叠进入梦境后，用碎片化臆想的方式将心理矛盾外化出来。

在此，梦的主导者身份究竟是谁（父亲还是儿子）变得不重要了，他们的"合体"通过同样的"梦境材料"各自寻找着自己的心理支撑。站在父亲的角度，不学无术的儿子要钱的目的仅仅是去跨洋泡妞，于是他幻想着三心二意的儿子站在诊所门口和女助理暧昧，又买机票去德国和女朋友幽会，女友另嫁他人后，他却被恋爱消磨了意志，连演员的职业也不想干了。最没出息的是，为了挽回内心的失落，这个儿子居然在车里做了一个梦（梦中梦嵌套结构），幻想甩掉他的女友过着悲惨的人生（离婚又患病），只能在海滩上坐着发呆——内心嘲讽儿子做白日梦的父亲丝毫没意识到这正是他自己白日做梦的一部分。但站在儿子的角度，梦中发生的一切正是因为没从父亲那里借到钱的后果：爱情和事业双双鸡飞蛋打——不但女友因为异地而离去，自己也被这段感情搅得心烦意乱，只能放弃工作，在海滩上做白日梦幻想前女友遭殃来缓解内心的焦虑。

有意思的是，我们完全不知道借钱的实际行动到底发生了没有——洪常秀刻意跳过这段情节交代，直接进入了二人梦中的臆想。也许站在父亲的角度，他梦到的是自己的钱被儿子拿走以后无谓挥霍的后果；而从儿子的视角，他在梦里预料到没有这些钱将会让他在未来生活里无比失意沮丧。洪常秀在此发挥出超越通常剧作程式的高超实验性写作技巧：他精心设计了看似琐碎的片段细节，让所有人物的对话和行为都充满不可思议的多义性，同时赋予梦中

的父亲／儿子组合体某种魔幻般的薛定谔态；事件和话语的含义完全取决于我们在观看时采取的瞬间直觉倾向，故事的表述走向变成了在父亲和儿子之间视角切换的心理和情感嬗变。这种人物内心莫名的双重含义的欲望悸动甚至表现在一些看似无关的细节上，比如儿子在诊所门口对女助理的拥抱究竟是儿时性幻想的外露还是父亲"附体"儿子以后对她的意淫？再比如，儿子在海滩上对母亲的凝望，究竟是一种失去父亲后的恋母式依恋，还是父亲借由儿子的眼睛表达对母亲的暗暗怀恋？所有细节都有两个完全对立的理解方向，但它们又神奇地被剧作设定融为一体。冥冥中，观众似乎具有了某种横跨两个意识的类上帝视角，在深入不同人物内心的同时体会到他们暗藏的细微又驳杂的微妙心理异动。我们会经常看到电影评论将洪常秀和侯麦相比较，但这样的双重含义所透露出的人的内心被欲望、怨恨和情感所驱使而呈现的瞬间量子悸动态，其实已经十分贴近布努埃尔在《资产阶级的审慎魅力》《自由的幻影》《朦胧的欲望》中表现出的人类荒诞兽性的冲动意识。

洪常秀出身于实验电影圈，但当我们审视他二十年来的电影风格时，会发现他的影片在视觉处理上变得越来越简略直白。《引见》的拍摄使用的是一台无法更换镜头的小型佳能 4K 摄像机，除了独特的变焦剪辑方式外，我们几乎看不到他采用任何特殊的镜头和场面调度手段来呈现人物之间的对话，更没有用花哨的视效表现虚幻的梦境。在视觉形式极度简化抽象的同时，他却在如《北村方向》《你自己和你所有》《在异国》《独自在夜晚的海边》这样的影片中发展出超出常规的剧作模式，用实验化的文本替代了实验化的视觉去填充影片的框架。他走向了实验电影另一个前人从

未涉足的方向：舍弃视觉元素的表面构造和组合，依托精心构筑的文本支撑起的人物和对话，将观众带入无限的思维旋涡之中。

正如我们在《引见》中看到的，洪常秀在直白主题（父与子之间的金钱、亲情关系）的基础上，用充满暗示的碎片化细节构筑起具有拼贴效应的剧作晶体，它虽然不连贯，却像多棱镜一样不断向四处折射观众审视的目光，形成炫目又充满实验性的文本光学效应。它的内在核心，正如片名所示，是一种"引见"，即一个灵魂以另一个灵魂为载体，借用梦的形式，被引入事件的发生过程中，从而让不同的含义逐渐浮现。主题和导演手法也因此在这部影片中退居次要，洪常秀真正想展示的，是电影实验性文本所产生的魔幻思维性魅力。

从一些精心设计的细节也可以看出洪常秀意图创造的独特的梦境氛围。比如，影片从韩国跳到德国，但黑白影像却故意避开一切带着欧洲特征的建筑物和人物形象，在人物对话反复明示他们身处德国的同时，几乎没有差别的背景环境让观看者产生了某种困惑不解的恍惚视觉错位感。再比如，在海滩上出现的前女友暗示抢走她德国丈夫的就是同住的美貌韩国女画家，但当英浩从车里跟跟跄跄爬出来我们才意识到这是他做的梦；根据前面的剧情，他并不知道这样一位女画家的存在，那他又如何能在自己的梦境中提到这个人呢？一个可能的解释是，从车里走出来的英浩还是身处梦中，这一切都是那个父亲／儿子的重叠意识在迷离的梦境中臆想出来的。

（《引见》，洪常秀，韩国，2021）

杂 论

漫谈正反打与连续拍摄

1

正反打是一种在拍摄现场镜头调度的规律性规则组合。在绝大多数情况下，它被用于双人或者多人对话场面的拍摄。以双人对话场景为例，它的特征是 A 和 B 对面而视或站或坐，摄影机一般固定为三个机位：一是置于 A 身后对 B 的正面半身或特写；二是置于 B 身后对 A 的正面半身或特写；三是 A、B 侧面的小全景。一般的取景范围为两种：被拍摄者的单独的正面镜头以及越肩镜头，即越过背向摄影机的人的肩膀拍摄说话对象的正面镜头。根据剧本对话的侧重，剪辑师会将单独人物的镜头和过肩镜头互相驳接作为正反打组合来呈现一段对手戏。

正反打还可以有不同形式的变种，比如在汽车内拍摄的对话场景，两人并排坐，但摄影机机位基本都是越过一个人的身位拍摄另一个人说话时的半身、正脸或者侧脸，也形成了一个正反打的既成事实。根据正反打的特殊性，在镜头调度上还约定俗成地形成了所谓"轴线"原则，即在 A 和 B 的一侧画一条与它们平行的虚拟轴线，摄影机所取的三个机位必须在轴线的同一侧，否则

就会被指责犯了"跳轴"的错误。

在电影诞生的很长一段时间内，镜头是固定不动的，直到20世纪10年代摇镜头和移动镜头才逐渐普及。默片时代，电影拍摄继承的是一种类似于舞台艺术的视觉呈现效果，全景镜头和移动摇镜头主导了镜头调度逻辑。而随着电影语言的不断完善，逐渐发展出了两种不同的镜头调度组织逻辑。

一是把一个场景内的故事情节切成几段，每段用一个景别不同的机位拍摄，拍完一段再拍下一段，镜头中永远是几个人物同时出现，只在全场戏拍完以后，才会补拍几个导演认为重要的特写镜头。在后期剪辑中，将不同机位拍摄的画面按照剧情时间先后的顺序连接起来，组合成这一场戏的全部内容。它的特点是所有人物在大部分时间里都出现在同一镜框中，每一镜框的角度、景别和构图皆有所变化，呈现于银幕上的空间都不会重复。这样的镜头调度逻辑其实是以时间演进作为组织逻辑，也就是时间轴。依据时间轴而组织的镜头调度就是随后逐渐发展成形的连续拍摄。

二是把在同一场戏中进行对手戏的几方分别拍摄，将每一个人物都单独置于景框中。在后期剪辑时，将这些画面组合起来交叉切换，每个人物都获得了单独的表现机会。但是由于不同画面来回交替，镜头的景别以及其所呈现的空间经常处于重复之中，不同的人物依靠景别和所处的不同空间来形成区别，这其实就是空间轴。依靠空间轴发展出的这一套调度逻辑即为正反打。正反打在拍摄实践中逐渐演变成以人物作为组织拍摄的基准，往往是拍完一个人的戏再拍另一个人的同一场戏，多人镜头永远少于单

人镜头和特写镜头，甚至会出现拍对手戏的时候某天只要一个演员到场即可，第二天另一个人再来也不会出错。

需要强调的是，在默片时代正反打的镜头组合并未形成真正的主导作用，连续拍摄往往是导演偏爱的手段。但是剪辑赋予电影的特性使它可以利用插入的单个特写镜头来强调人物的情感、情绪和内心变化。这种全景和特写之间频繁的转换在某种程度上体现了电影的优势，尽管现在看起来景别之间的大幅度跳跃会相当别扭，但它却在某种程度上激发了拍摄者发掘和体现电影区别于舞台艺术的优势。

早期默片时代的故事即使是巨片，它的镜头调度也并不复杂。由于没有声音，也就无法让观众听见台词，因而过于复杂的故事情节无法深入展开，而频繁地插入字幕会让观众感到厌烦。所以视觉冲击、肢体语言和场景塑造在很大程度上替代言语成为电影表现的中心。特写或者单人镜头的插入不完全是为了呈现剧情或者推动故事发展，更是为了通过对人物的面部表情和动作的强调为影片增添戏剧化的感性力量。

好莱坞和欧洲电影在 20 年代末进入有声片时代后，绝大部分的拍摄和场面调度逻辑都继承了默片时代的基本拍摄原则，即以人物的动作和场景（全景）以及人物的内心活动（特写）的有机组合为基本模式，辅以有限的正反打组合以呈现对话内容。三四十年代的好莱坞黄金时期，拍摄的时候所注重的是人与景之间的搭配关系、气氛的营造，以及不同人物之间的互动。正反打镜头组合因此并不在镜头调度中占据主流。特别是根据不同的电影类型，使用的拍摄方法会明显不同。比如音乐歌舞片中的华丽

动作场景，全部采用连续拍摄手法。而人物较少、对话较多，意在突出演员个人形象的爱情片则较多地开始使用正反打的手段来展现男女之间的情感交流。

另一方面，好莱坞的片场制度给了连续拍摄很大的表现空间。彼时绝大部分的影片都是在电影制片厂内搭景拍摄，摄影机的机位变化、移动和跟拍都可以在片场中比较容易地完成，而连续拍摄又可以较为全面地呈现精心设计的布景和道具以显示影片的恢宏气势，因此它是导演相对比较偏爱的镜头调度模式。在这个时期全景、半身镜头和特写组合，以及摄影机的精确移动和演员复杂走位之间的配合技巧发展到了顶峰。无数让人感到畅快淋漓、欲罢不能的经典段落都出自这个时期。

另一个有趣的现象是，电影发展的历史其实也是一个镜头不断贴近演员的历史。40 年代以前，镜头离主要人物都有相当的距离。早期默片时代人物在银幕上很多时候几乎就是一个小点（当然也有例外，比如 1928 年德莱叶的《圣女贞德蒙难记》的画面就几乎全部以人物的特写组成）。有声片以后，镜框中人物的取景逐渐稳定在人物的膝盖到胸部以上的范围，人物和背景所占的比率也基本上是半斤八两。正因为同时体现人和景的双重需要，影片的剪辑才会是连续式的，切分场景的方式也是连续式的，即前述的以时间为轴的拍摄方法。

50 年代，出现了两种不同的趋势。首先，变形宽银幕和 70 毫米电影的出现巩固了好莱坞巨片制作模式，继续以华丽的布景和众多人物角色的复杂动作走位为体现核心。同时因为银幕大幅度变宽，仅凭少数演员已经很难将银幕"撑满"，所以大阵仗的群戏

在这类影片中继续占据绝对主导地位。与此相应，浅景深以单个人物和景物为拍摄对象的画面只占极少的数量。

但另一方面，50 年代也是好莱坞片场制度逐渐走向衰落的时期。好莱坞式巨片的超高预算使大部分制片公司都无法维持太高的影片制作数量，而一旦巨片商业票房失败，公司就将面临难以承受的经济压力。于是，不少小型公司便继续 B 级片的思路，大力拓展低成本电影的拍摄制作，甚至连独立制作也在 50 年代末期崭露头角。低廉的成本限制使影片制作在布景和道具上不可能过分讲究奢靡，制片人甚至甩开片场直接把摄影机架到街上全程实景拍摄。实景拍摄环境不允许摄影机做过分复杂的运动变化（彼时摄影机的机械装置水平、重量和操作自由度和当今是没法相比的），每天难以控制的光线造型迫使现场拍摄的速度和周期必须加快。于是影片在走向故事情节戏剧化的同时，摄影机大幅度贴近演员，在浅景深背景虚焦的情况下，演员脸部的表情被突出呈现，肩部以上的特写镜头明显增多。甚至出现了如卡萨维茨的《面孔》这样带有实验性趋向极端的作品，几乎通篇都由人物的特写镜头组成。对于绝大部分 B 级电影来说，舍弃耗费时间、精力和财力的连续拍摄，采用效率高、拍摄速度快又节省资金的正反打逐渐成为一种共识。

到了 60 年代中期，大片场制度已经彻底走向瓦解，制片成本大幅度萎缩，高成本电影的数量急剧下降，被小成本实景拍摄的电影所取代。美学上，从欧洲刮过来的艺术风——新现实主义和新浪潮的新鲜视觉风格也让行家们眼前一亮。这一切因素作用到拍片现场，就是先前的场景分割连续式的工作方法已经无法继

续，成本的限制使布景不能在全景镜头里完美体现，实景拍摄增多以后对环境和光源的控制也需要大量的时间和精力，而周期和资金的限制让摄影师的工作难上加难。正反打作为更有效率的工作方法，主导形成了新的拍摄调度和剪辑逻辑，在工作效率和视觉风格上同时适应环境和体制的变化。它产生的连锁效应是新的电影表现体系和风格出现：格局不大、现实主义趋向、强调思辨性和戏剧化效果并且以对话为主的影片逐渐占据了银幕的主流。

2

正反打虽然表面上只是一种镜头调度和剪辑手段，但它却在漫长的时间里逐渐改变了场面调度设计和演员表演的方式，甚至转移了电影表现的重心。

在20世纪三四十年代的西方，电影好似组合拳，场景、气氛、明星熔为一炉，综合体现和调动整体是导演调度的目标。其后流行起来的正反打在很大程度上是在借演员的嘴通过话语来交代剧情，通过表情来传达情绪。在其中我们很难看到场景（百分之九十的正反打镜头是浅景深），也几乎看不到正在对话的两个人物之间的动作关系。时不时插进来的小全景除了交代对手戏演员之间的位置关系，更多的是为了剪辑方便，把两个分别拍摄但在对话内容上相关的镜头无法衔接的地方抹平。

于是，观众的注意力逐渐被导向了影片中人物的说话内容。这其实是正反打的基本功能之一：以最简便直接的方式把影像作品的故事交代清楚，它是围绕文学叙事展开的一种视觉手段。这

也是为什么绝大多数电视剧从头到尾都充斥着正反打，因为它们要讲一个在规定时间内很可能讲不完或讲不清楚的故事，为了快速让观众接收到足够的信息，只能如此。对于主题严肃的影片来说，正反打同样还是跳过复杂而具有技术难度场面的表现手段，是表达意识形态概念和个人思想的捷径，这在七八十年代的欧洲电影中非常常见。

对于商业电影来说，正反打的流行实际上是电影工业和创作重点转型的衍生产物。在成本受限的 B 级片和独立制作盛行的趋势下，它是一种信手拈来且最合适、最省时间的现场拍摄逻辑。说到底，正反打得以流行的根本原因取决于它所带来的拍摄效率，以及它在表现文本化观念上的优势。

不过，从电影专业人士的角度看，很多正反打镜头要表现的内容是完全可以用其他方法替代的。在非西方国家的电影特别是日本电影中，刻意规避正反打作为镜头调度逻辑的影片和导演为数不少。比如日本五六十年代的导演增村保造、今村昌平和吉田喜重，都以镜头调度的多样化而著称。

我们在此以增村保造为例。他的大部分电影都拍摄于 50 年代至 70 年代之间，基本都贯穿着强烈的意识形态文本表达。在导演技巧和场面调度上，他的片子动作戏比较少，对话相对较多，因为成本低廉，所以大部分影片的置景空间狭窄。但在这样的拍摄意图和技术条件限制下，他依然更倾向于连续拍摄的镜头调度逻辑。在 1965 年的作品《清作之妻》中，他将对话场景分割成简短的单个镜头拍摄，按时间顺序组合成一整场。为了加快节奏以平衡对话的冗长，他经常巧妙地在狭小的布景内部设计多重的空间

变化，在此基础上增加机位的数量、角度变化和切换频率。

应该说，增村保造表现出了电影导演在镜头和场面调度上的极高素质和天赋。他的想象力会如此丰富和严谨，永远能为一个场景找到角度不同但几乎是同一景别的十数个镜头机位，同时保持了影像上的个人风格特点：《清作之妻》的人物在银幕上几乎总是保持相同的比例，特写和大全景很少。他永远有不同的办法为在镜头里同时出现的几个人物各自设计出既不单调又很实用简捷的运动方式来改换节奏。这在一个内部空间开阔的大房间里也许并不难，但是在一个铺着榻榻米的十几平方米小屋里，难度可想而知。更重要的是，在不同机位的镜头之间快速利落切换的连续拍摄方法赋予了增村保造影片极具现代感和爆发力的视觉感受。充分对比下来，才能发现连续拍摄的优势以及正反打应用于电影表现的一些盲点所在。

3

说来也许很有戏剧性，正反打的盲点逐渐为人所意识到，与日本电影几乎没有直接关系，却很可能是因为中国香港的功夫片在西方流行所致。李小龙和成龙的世界性成功，不但带来了一个崭新的电影类型，同时还逐渐普及了一种区别于西方模式的电影镜头调度和组织逻辑。

20 世纪 90 年代，徐克到美国拍片。用当时美国工作人员的话说，他甩开场记"稀里糊涂一通乱拍"的劲头震惊了所有人。最让美国人不能忍受的是，他拍摄动作场面时居然不拍全景，

半身镜头打完就完了，接着就拍下一场。动作衔接时根本不理正反打原则下的轴线规则，随意跳轴。美方人员都在背后耻笑他是外行。

以现在的眼光来看，外行的恰恰是美国人。受正反打及其轴线观念熏陶的好莱坞恰恰在意识上落后于这些从香港来的"土包子"。只要看看徐克和程小东八九十年代的作品，比如《蜀山：新蜀山剑侠》《刀马旦》《黄飞鸿》，其中令人眼花缭乱的节奏、快速而嚣张的镜头移动和匪夷所思的剪辑组合，都能一语道出这个时代的香港电影，在拍摄动作场面上的水平是同时代的好莱坞无法相比的。在《倩女幽魂》中王祖贤出浴一场戏，镜头运动和剪辑完全跳脱了传统的正反打原则，以爱森斯坦的构成方式将互相不连贯的几个动作画面组合在一起，所产生的绚烂表现主义动感效果几乎是前无古人的。这也是香港电影人彻底颠覆正反打和轴线观念的最佳范例。

在最初电影诞生之时，因为对电影语言的陌生，观众经常会感到看不明白、无所适从。有人发现这主要是由于观众对于银幕上人物和物体移动时所产生的方位感错乱而造成的。从那时开始好莱坞电影就逐渐形成了一些基本的拍摄原则，比如镜头和镜头之间要接戏。这里既包括服装、道具和场景的连续，也包括同一场戏不同镜头之间演员所处的方位、动作甚至是眼神的连贯。在传统好莱坞的连续式全景取景拍摄下，这些连戏问题很容易解决。但是在正反打拍摄逻辑下，观众很容易在镜头切换中丧失位置感，对剧情的理解产生疑惑。比如正打镜头里一个人左手举起杯子递给对方，反打镜头如果越过轴线拍摄，比较迟钝的观众就

很可能产生此人是左手变右手的错觉，从而导致所谓的穿帮不连戏。这是轴线原则最基本的产生动因，是为了避免让对电影语言不熟悉的观众产生方位错乱感，不让他们在这种小毛病上较真。而更深入的原因，实际上是为了避免剧情理解上不必要的障碍和困惑。

但是时过境迁，电影已经诞生了一百多年，电影观众已经不再是看见火车在银幕上开过来就吓得尖叫着跑出电影院的"傻观众"了。连戏的概念早已超越了"左手变右手"的小问题而衍生成情绪、气氛和光线色彩上的问题。观众早就能通过自己的大脑处理这些简单的问题。甚至镜头之间的连续都需要被重新定义，因为在某些时候，方位和角度的变换恰恰是很多影片追求的视觉效果。这个时候还纠缠轴线问题就变得异常教条、古板可笑了。

为什么颠覆这个规则的是香港武打片？这恰恰是影片所要表现的内容决定的。香港电影特技武打行业的兴起在很大程度上是由60年代好莱坞大片《圣保罗炮艇》在香港拍摄而被带动的。但当香港武师们开始用好莱坞的办法——正反打加小全景——拍摄中国武术动作时，却产生了不少问题。中国武术和西洋打斗不一样的是，它有固定的套路且一气呵成，讲究速度、复杂招数和灵巧性，节奏凌厉才是它的看点。正反打不但无法完整体现武术动作的连贯性（复杂动作在正拍和反拍的时候难以相连），为了衔接正反打镜头而切换到小全景，还会减弱整个剪辑组合的冲击力和节奏感，最后的效果看起来是一通毫无头绪的乱打。

最早的香港电影武术指导很可能是在好莱坞经典歌舞片和日本武士剑戟片中发现了连续拍摄在体现动作时的优势所在，它远比正反打要实用得多。按照刘家辉在纪录片《电影香江：刀光剑影》

里所解释的，他们把一段打斗动作按照节奏点分成几个连续的段落，每一个段落采取一个机位跟拍，段落截止更换机位，按顺序剪辑，一段武打动作就一气呵成，根本不需要正拍反拍，而没有正反打，全景补漏也就完全没必要了。在这样的拍摄方式下，机位的选择和镜头角度就变得很关键，而镜头数决定了动作的节奏变换快慢程度。通俗地说，不同机位的镜头越多，动作就会越眼花缭乱、赏心悦目。比如徐克《黄飞鸿》系列电影中那一段段打斗镜头里的机位镜头数就多到令人咋舌的程度，而且每个镜头的长度都极为短促，让武打段落保持了极高的速度和力量感。在这种情况下，正反打原则和轴线原理都变得毫无意义：如果摄影机总是保持在轴线的一侧，根本无法创造出那么多的机位和角度。而且此时吸引观众的就是镜头角度的飞快变换，方位感正确与否早已退居次要。而在正反打逻辑下，全景和半身镜头之间景别差异很大，它们之间的来回切换，会使连续画面内动作的速度、节奏和美感都无法完全保证。香港武打动作片发展出的这套拍摄方法歪打正着，重新拾起了好莱坞时代的连续拍摄原则。但这也并非首创，因为早年的日本武士剑戟片也一直遵循这样的规律，只不过动作和剪辑的节奏比较缓慢而没有达到香港动作片这样夸张的表现力。

现在再返回去看当年徐克在美国的经历，应该可以理解他的无奈了：英雄无用武之地，他和美方对动作电影的理解不在一个档次上。他在《顺流逆流》里表现出的全方位的镜头组接、疯狂运动跳跃的凌厉劲头恐怕西方人一辈子也学不会，而《倩女幽魂》里王祖贤出浴穿衣的一系列动作被拍摄得如此美奂绝伦，也是完

全甩开轴线原则追随感觉拍摄的典范。刘家辉在《电影香江：刀光剑影》里曾骄傲地强调，这个拍摄方法是香港独有的，"好莱坞是学不来，不明白的"。

<div align="center">4</div>

好莱坞在《黑客帝国》中见识了袁和平的武打动作设计以后，意识到香港电影中的连续拍摄对体现动作场面有极大的优势。在其后的十年间，美国动作电影一直青睐香港武术指导，而他们对动作场景的设计观念也有了一百八十度大转弯。我们可以参考近几年上映的一系列漫威电影中的打斗场面设计，在眼花缭乱的特效后面，其实是香港武侠动作电影的套路。不过，延伸到其他的电影类型，比如说商业片甚至是艺术片，连续拍摄还有意义吗？

实际上，正反打所表现出来的某些缺陷并不仅仅局限于动作场面。如前所述，大量使用正拍和反拍过滤掉了电影中的运动因素，并以填鸭的方式灌输文本内容。并不只是动作电影才需要运动，任何电影场景本质上都需要各种不同的因素变化组合才能焕发出潜在的气场和感受，它们和文本内容在某些时候可以共存，而在另一些时候则是此消彼长的。

正反打的画面组合割裂的也是一个场景本身的连续性。一切本可以是连续流淌的东西，画面为了叙事而频繁切换断裂成碎块，甚至演员的表演本身也被打断了。正反打开始频繁使用后，经典好莱坞时代行云流水般的场面调度和视觉风格一去不复返，这是重要的原因之一。

即使是在好莱坞或者欧洲，也依然有导演非常注意避开正反打所带来的平庸。我们可以想起安东尼奥尼《红色沙漠》中著名的一场：在红色木板房中一群男女坐在狭小的空间内谈话，安东尼奥尼将整场戏切分成几段，围绕房间的内部设置确定了几个摄影机机位，通过不同角度将所有人纳入镜框中。这一场自始至终没有一个正反打组合，那特殊的疏离感恰恰由此而来。维斯康蒂在他的作品《北斗七星》中，很传统但又很现代地安排了他的"空间"，除了在片尾晚餐一段无法避免地出现了几个景别和空间重复的镜头以外，在其他段落中，很少在取景和空间选择上使用重复的构图，机位随着人物大幅度的运动不停地变化。为了打破空间转换节奏的单一沉闷以适应影片内心化和个人化的特点，他不惜在单镜头内采用大幅度变焦，经常大胆地从全景直接变焦到特写。

对于商业电影，连续拍摄也同样有意义。杜琪峰几乎是把武打片内在贯通的镜头组织逻辑和外在美学直接移植到了黑帮片中，《PTU》中那段火锅店里饭桌前黑社会喽啰、警察和杀手几方之间的较量就是连续拍摄式的场面调度适用于文戏的典范。

进入20世纪90年代后，为了打破视觉风格的禁锢，很多西方电影在拍摄时也开始跨越障碍。电影人不再过分重视影像和画面上的方位感，开始摆脱轴线的束缚。连通镜头和镜头之间逻辑的不再是方位和人物对话，而是一种内在情绪联系和感觉气氛塑造的需要。虽然它们并不一定是连续拍摄，但很多片子镜头组织调度的方式不再以文本内容为原则组合，而是超越它的约束，用感觉、体验和想象力说话。大家开始意识到，镜头组织、调度和

剪辑的逻辑在某种程度上是不能形成规则的。人们的观念和感受在变化，追寻的体验也在变化。一成不变的规则只会窒息电影在视觉上的表现力。

5

正反打和轴线原则产生于电影创作中对文本表达的一种需求。在叙事、对话与文本意义被更为详尽地呈现的同时，它们也带来了某种视觉感受上的停滞。正反打在影片中所体现的其实是空间的重复，也就是在交叉剪辑中，两个空间的交替不是递进而是不断重复，它导致了视觉上的单调，视听手段和剪辑在它的协助下可以更为集中地为对话叙事服务，当然也可以更便捷地将电影影像转化为概念和符号化表达的工具。

在经典好莱坞时代，连续拍摄的方法将电影的各个组成因素糅合在一起体现，创造了一个感受上的神话。也许我们可以从另一个角度来审视前面所提到的时间轴和空间轴概念：在连续拍摄中，空间轴不再如正反打组合中一样是确定观众方位感的坐标；在某种程度上，此时时间轴和空间轴的变换是重合的，时间点的切换延续意味着机位的变化，也就等于空间的延续变化。它使空间的转换和场景以及人物在场景中的活动构成了一幅幅流动递进不断演变的画面组合片段。当真正有效率的电影化的空间轴在观念上主宰现场拍摄的时候，在实际操作上十有八九是围绕时间轴而展开的。在香港动作电影中，连续拍摄被用于对动作连贯性的体现和节奏感的强调，也在客观上创造了空间连续转换的流畅华

丽效果，这是文本意义和符号化的意识形态所疏于呈现的。

　　无论是正反打还是连续拍摄，它们在深层次上是两种不同的电影观念：一种将重点放在影像的表意功能，而另一种则看重电影带来的感官感受。当然，这两种镜头调度逻辑并不总是如此矛盾，比如在法国导演阿诺·戴普勒尚的电影中已经能看到他对正反打的不同理解：他有意识地将其从叙事中剥离，而作为戏剧化的汹涌澎湃的情绪的体现手段之一。

　　究其本质，电影技术手段只是电影影像实践的方法，而后者不只是表意逻辑和文本符号的堆砌，更是连贯流淌的感性产物，是通过各元素的组合——尤其是无所拘束的画面、剪辑和声响——而创造出的视听综合体。作为电影创作者，只有顺应它的如是特性才能最大限度地发挥电影影像的魅力。

岩井俊二:"被动异端"的赞美者

1

邓恩熙扮演的少女之南在《你好,之华》中登上毕业典礼的讲台发表了一番激情澎湃的演说,赞美青春,憧憬未来,为每个在场的少男少女勾勒希望中的美好蓝图。但此时作为银幕外的观众,我们已经知道二十多年后她的结局:被钟爱的男人虐待抛弃,一无所成,最后在抑郁中以自裁了结短暂的一生。这段充满理想主义情怀的文字,几乎是对之南一生最冷酷的嘲讽:她被当年所懵懂期待的美好未来断然唾弃,今生无缘看到它的实现。

客观地说,《你好,之华》的整体质量不尽如人意。但即使在这样水土不服的中日强行嫁接中,岩井俊二依然塞进了能刺激他表达冲动的核心:人生不可预料的情感错位。影片中的几个人物——之华、之南、尹川,甚至两个还未成年的少女飒然与睦睦,都或多或少地在某种情感错失状态中煎熬着。他们的情感投射对象,不是无动于衷,就是心有所属,不是在沉沦中悲观绝望,就是已经放弃自己离开人世,几乎没有人能获得那份永久的圆满幸福,只能在期待和回味中去想象愿望得以实现的满足。正

是在这个意义上(而不仅仅是书信往来的情节设置),《你好,之华》和它的姊妹片《情书》真正联系了起来:它们都是关于朝夕相处时的不解其意和错过失去以后的无限惋惜;或许也可以再放大一点,都是在以追忆的方式去揭开已然无法实现的理想。

2

看低岩井俊二的人,时常把他的影片视作将纯情情结渲染到让人起腻程度的青春片——幼稚、浅薄、二次元少女化,不具备可供深入探讨的成人复杂文本。

持这样观点的人其实遗忘了日本流行文化中独到的特征:无论是铺天盖地的成人漫画和动画片,还是不分老幼对 AKB48 的狂热,抑或是将情感寄托不断回溯到青少年时代的文学作品,都反复昭示了这个民族在封闭的自我内心世界中甘愿"幼齿化堕落"下去的纯粹意愿。

但当他们中的创作者依托《宇宙战舰大和号》《机动战士高达》《攻壳机动队》《新世纪福音战士》这样的动漫作品表达出相当程度的成人化情感和意识形态时,我们意识到这种文化形成了一个夹杂着幼齿心态和成人复杂思绪及理性思考的"怪胎"。正如经典动画片《阿基拉》中的变异少年拥有了无法自控的强大身体和毁灭世界的强烈愿望,它拓展出一个刻意隐藏在青春年少背后,以简单纯粹的外壳承载成人极端化强烈意愿的表达方式。而这本身就是一个值得反复体味和研究的文化现象。

岩井俊二也是这群"幼齿怪胎"中的一员,他的电影甚至比

前述这些作品还要极端和隐晦：他不愿意给观众提供理解其意图的明确出口，仅仅将他的意图化作生活经验和人物性格的类比模型，溶解在一个个微观情感故事之中。我们以为他是在留恋青春的美好和回味纯粹情感的甘甜，但他却在对庸常和琐碎的描绘中种下异端的种子，并让它开出意想不到的奇异之花。

<div align="center">3</div>

是枝裕和曾经这样谈论《四月物语》：他发现松隆子扮演的女主角是一个奇怪的人物，她无法主动做出任何改变状况的行动，但与此相伴的却是她内心坚韧、无法阻挡的执着。两种看似相反的个性组合在同一个人身上，我们看到了一个在表面上一直被动顺应周遭环境，却将情感埋藏于心底并坚信其沉默价值的特殊人物。

19世纪末法国哲学家柏格森曾经对人类的情感下过一个定义：它是感觉神经上的潜在运动趋势。20世纪的另一位法国哲学大家德勒兹则对此做了有趣的注解：情感是一种表情而非行动，概因人类的行动充满了偏差、迟滞和错误，只会让情感消耗殆尽；而甄别情感的最好时机是它停留在人的脸部的瞬间——因为五官是接受外在刺激信息的被动感知器官，它们不能单独做出具体实质性的反应行动，但却有做出反应行动的趋势；因此在接受外在刺激后产生的情感，在被动感知器官聚集的面部呈现得最为原始和真实。激而不发，这就是感觉神经上运动趋势的最佳表现。

我们不知道岩井俊二是否读过柏格森和德勒兹，但其影片中的人物却被巧妙地塑造成一个个情感的潜在运动趋势。他们被动地等待外在刺激，丰富地感受外在事物，但却几乎不主动做出应激的反应行动。岩井俊二赋予了他们超然的地位和难以拿捏的情绪以保持情感趋势的正确姿态，在他们的个性中保留了最真切和纯粹的情感瞬间作为影片核心的魅力来源。

于是《情书》中的男藤井树仅仅以在图书馆借阅记录上留下自己名字的方式向暗恋对象示意，甚至直到死去都未真正表露心迹；《四月物语》中的榆野卯月追随心上人来到武藏野上学，但却仅仅是在他打工的书店反复徘徊；《关于莉莉周的一切》中的莲见雄一面对特立独行的久野阳子被性侵、叛逆沉沦的津田诗织自杀、温和善良的星野修介转为残酷霸凌而几乎一直沉默失语；《花与爱丽丝》中的爱丽丝为了成全花的恋情不断躲闪自己钟情的宫本雅志；《花与爱丽丝杀人事件》中的花仅仅因为一场误会就蜗居在家闭门不出，无颜见人；最终在《瑞普·凡·温克尔的新娘》中我们看到了岩井式情感趋势集大成的人物七海：她在被动选择而随波逐流的人生中跌到谷底，却也因此体验到最惊心动魄和动情伤感的人生。

无论上述哪个人物，他们在等待情感激发的时间绵延中，都会将力量积蓄发展到纯粹而又内敛的极端，在意想不到的方向和时机绽放出来。它是《情书》中女藤井树在雪地中面向大山对死去恋人高声问候的动情，也是《燕尾蝶》中众人向燃烧的汽车中抛撒伪钞的叛逆；它既是《四月物语》里雨中送伞的执念，也是《花与爱丽丝》结尾垫在纸杯上的芭蕾舞蹈。在《瑞普·凡·温

克尔的新娘》的结尾，当女主角七海和黑中介安室在死去的 AV 女优真白母亲家脱衣饮酒痛哭的时候，那一股情感在戏剧人生的高点最终释放的快感，终于补全了女主角被动人生的最后一丝缺憾。

这些最后的绽放并不是无的放矢只为烘托气氛的廉价煽情，它们代表着对于主角们特殊生命价值的确认：因为对行动的拒绝和对主动精神的怯意，他们往往在错位的人生中徘徊不前。但他们并不想成为主动、积极、进取、热情而奋进的正面人物，而习惯于自卑、惰性、处在配角地位、永远待在圈外旁观而无所适从。岩井俊二以极为细腻的心思注意到了这些被动者闪现出的光芒。尽管他的人物往往被主流目光忽略，但却因为被动感受拥有了纯粹而细腻的情感体验。在岩井俊二的电影中，他们的激情、理想以及爱与被爱的感动才是驱动他表达的核心。

4

如果说岩井俊二早期的作品，如《烟花》《情书》《燕尾蝶》等还以正面理想主义作为主旨，那么从《四月物语》开始他就放弃了结构严整的叙事，而采用微观散点的透视拼贴法为人物勾勒他们生活的空间氛围。

在《四月物语》《花与爱丽丝》《花与爱丽丝杀人事件》《瑞普·凡·温克尔的新娘》中都出现了大段和主线情节几乎无关的支线剧情，人物似乎放弃了固有的生活目标，而游走在偶然事件与随心所欲的感受之间，他们从细腻体验中获得的快乐远远超

过宏大而规整的人生规划所带来的成就感。甚至在《你好，之华》中我们都可以发现这样的特征：无论是之南婆婆和英语老师的恋情，还是之华儿子的离家出走，抑或是让飒然烦恼的单相思，都与三位主角之间的恋情纠葛没有实质联系。但当我们回望影片的整体，却发现正是这些支线为之华家人和他们的情感走向提供了无须多言的感性支撑。

这些悄然间的变化本质上都和岩井俊二影片中人物愈加内敛和丰富的内心思绪紧密相关——在他们放弃主动的前提下，这些感性刻画成为侧面描写他们个性的有效手段。

我们也逐渐发现，在他的影片中，与众不同和特立独行并不是我们所常见的言辞激烈、行为叛逆，而是沉入自己的世界中，有意识甚至是无意识地唤起自身的坚韧力，以常人少见的沉默去耐心等待。

这也是一种异端，另类被动而异于常人。它需要的是韧性持久的精神力量，把握的则是稍纵即逝的情感最原始的状态，而岩井俊二则通过这些貌似幼稚纯情的影像，为它奉上了最诚挚的赞赏。

5

颇为遗憾的是，2018年的《你好，之华》在整体架构和人物塑造上流于草率和粗糙，也许是文化隔阂让岩井俊二的意图没能以细致流畅的方式贯通到作品当中。

不过，我们还是能体会到在粗陋的剧情背后，那独属于岩井

俊二的部分：影片内核之中的情感与思绪的错位设置、人与人之间内心的封闭与沟通的不可能，与《情书》《花与爱丽丝》和《瑞普·凡·温克尔的新娘》几乎如出一辙，甚至来得更为灰暗。它构成了《你好，之华》内在核心最有意思的冲突和扭曲：这是一个以正能量形式传递的负能量古怪组合体；一切取决于观看者的角度，到底是自我感动陷入爱情和亲情的煽动性表达之中，还是冷眼追溯一个人放弃生命的过程，并掂量这段人生在悲观失望和理想主义之间反复徘徊的价值？

　　仅仅是这个是非莫辨的意图的潜在传递，便让岩井俊二的真实导演水平在《你好，之华》看似平庸的外表之下开始暗暗地闪光。

论电影人物的亮相

电影《老炮儿》的第一个镜头，画面给出特写的不是扮演主角的冯小刚，而是前来客串的余皑磊。后者扮演的小偷在繁华的后海酒吧街熟练地偷了一个钱包，镜头跟着他的背影来到僻静的胡同里，他抽出人民币大票然后把钱包甩在垃圾桶里。这时站在他身后几十米开外的冯小刚突然开腔了：他让小偷把身份证寄还给失主。在整场对话里，我们首先看到的只是冯小刚扮演的六爷的后脑勺，然后是远景，他提着鸟笼一直站在阴影里，最后是鸟笼跟着他的步伐进了屋。在这段开场戏里，作为观众的我们根本没有看到六爷的相貌为何，要等到开篇字幕闪过之后，我们才看见提着鸟笼出现的六爷的正脸。

主角在一部电影里的第一次出现是人物塑造特别重要的一个环节：精彩的亮相会让观众对他形成难以磨灭的深刻印象，而平庸的亮相则会抹杀人物的个性特征，让他在观众心目中难以形成应该具有的存在感。这里需要注意的是，亮相并不意味着需要看清人物的面貌。正如《老炮儿》的开场，观众看到人物的行为，听见人物的话语，了解他所参与的事件的前因后果，却没有看到他的脸孔，于是在短暂的时间内，观众形成了对该人物强烈的好

奇心，以至于他在下一场真正露出面容时——在鸟笼前喂食小鸟——的特写镜头，聚集了观众积累已久的关注度，刹那间六爷成了整部电影的中心。导演的意图完满达到。

类似这种先隐含再突出的人物亮相方式——我们可以称为留白式亮相，在类型化电影中塑造具有复杂个性的人物时非常有效：先隐藏起来的面孔预示着其内心的神秘、情感的复杂和性格的多变，给观众以强烈的暗示，让他们随着剧情的展开而注意人物个性的不同侧面。一个比较典型的例子是法国导演让－皮埃尔·梅尔维尔1962年的经典犯罪影片《眼线》。开场不久，主角之一莫里斯家的门铃响起，他打开门以后，灯光斜射造成的阴影恰巧把来人的上半身笼罩在内，我们看不清他的面孔，却只能看清他戴着一顶礼帽（法语中"眼线"的同义词）；该人在阴影中站立了几秒钟，才上前一步来到亮光中，这下我们才看清这是莫里斯的同伙，由让－保罗·贝尔蒙多扮演的西里安。这样的亮相实际上给西里安蒙上了一层难以琢磨的神秘感，而实际上整部电影的核心就聚焦于莫里斯对于西里安的怀疑：这个人到底是赤胆忠心的朋友，还是一个向警察告密的无耻小人？一个几秒钟遮挡住人物面部的亮相，把影片的主题以充满视觉画面感的方式预示给了观众。

留白式亮相只是众多电影人物亮相方式中的一种，它比较适合于单一或者双重人物为主角的影片。当一部电影有多重主角或者干脆是一部群像电影的时候，人物亮相的设计就会变得相当复杂。昆汀·塔伦蒂诺的影片《落水狗》里的主要角色有八个，每个人的个性、秉性、说话方式都不尽相同。为了在有限的时间

内展现所有人的特点，昆汀很聪明地把他们安排在一个圆形的早餐桌旁，让摄影机围绕圆桌移动。针对两三个看似无关紧要的话题，这些人各抒己见，运动的镜头恰到好处地捕捉了每个人说话时的表情、神态和动作，一场按照常规原本会耗时耗力的八人亮相在几分钟之内就完成了，而每个人的形象都给观众留下了深刻的印象。2015年国产电影《心迷宫》也是一部群像式心理惊悚片，它在开场不久设置了一个由长镜头带出的五个人物的亮相，摄影机像在拍摄接力赛一样由上一个人物走向下一个人物，同时把这些人物之间的恩怨情仇一笔勾勒而出，这也是国产电影里少见的精彩亮相之一。

上文所说的人物亮相方式都是通过镜头调度、画面构图和光影变化而实现的。不过另有一种更高超的人物亮相方式是通过人物在画面内的运动而达到使其由不可见到可见，由不被关注到变为焦点。梅尔维尔1966年的影片《独行杀手》开场第一个镜头是在一间空荡而黑暗的卧室里，日光从两扇狭长的窗户照射进来，在光影中我们大概能看到画面远景的右下角放着一张床，几乎安静无声的画面中跳出影片的开始字幕。字幕起到一半，忽然床上火光闪亮，一根香烟被点着，我们这才意识到原来床上一直安静地躺着一个人。两分钟后字幕出完，画外响起曲调悲伤的音乐，这个人缓缓从床上坐起，镜头反打，我们看清这是面容冷峻的阿兰·德隆。无须多言，这样一个沉默无声却充满着细腻人物动作的开场亮相，将一个孤独、决绝而又内心忧郁、情感丰富的杀手形象刻画得丝丝入扣。

以这一方式让人物亮相的登峰造极之作要属劳伦斯·奥利弗

自导自演的莎翁名著改编的电影《哈姆雷特》。影片开场以后，各路人物纷纷出场，唯独主角哈姆雷特一直不见踪影。在新晋国王举行的宴会上，奥菲利亚的哥哥雷欧提斯从长餐桌旁站起身向国王申请返回法国，后者应允。画面镜头从雷欧提斯的正面切换到他的背面，他站在远景的桌子旁边弯腰鞠躬致谢。桌子旁边坐满了正在吃喝的大臣食客，而观众的目光也都集中在画面右侧正在和国王对话的雷欧提斯，而此时国王突然微微转头，口中念出"哈姆雷特"的名字，我们这时才发现画面的左侧下方近景的一张椅子上躺坐着一个人，他用手托腮遮住了脸，也因此我们几乎看不清他的面容。而此时所有人都停下动作注视着他，他这才放下遮住脸的右手，让脸孔缓缓出现在镜头画面中：正是劳伦斯·奥利弗扮演的哈姆雷特。这一人物亮相的高超之处在于，我们注定要看到的主角哈姆雷特从一开始就一直在观众的视野之中，而且他的位置比任何其他人都要更靠近摄影机。但画面中其他人物杂乱的动作和对话神奇地"拽"走了观众的关注点，让所有人在一开始都聚焦于其他人纷乱的谈话和华丽的动作，根本没有注意到哈姆雷特的存在。只有当所有人都安静下来，他们的视线才引导了观众的视线，让后者在人群中发现了哈姆雷特的存在，同时也在瞬间勾勒了他隔离于尘世喧嚣而内心忧郁悲痛的精神状态。这样在同一画面内通过精准而神奇的细腻调度让角色从"无"到"有"的浮现，堪称达到了电影人物亮相的最高水准。

主要人物在影片中的第一次出场，看似简单但却凝聚了导演和编剧最精华的技巧和构思。在影片剧作和调度结构中的比重位置注定了它不可能占用太长的时间，但却需要起到类似"一击即

中"的瞬间效应。人物在电影中出场的平庸会直接导致观众对他个人性格、情感和动作的忽视，导演和编剧可能在随后要花费很大的力气和篇幅才能把观众的关注点和热情重新聚焦在这个人物身上。也正是因此，电影人物的首次亮相，正如我们在前述例子中所看到的，并不完全依赖于文学化的叙事手段，而是伴随着高超而余味悠长的电影化镜头和场面调度技巧。换句话说，一个主要人物在影片中的亮相成功与否，不但是这个角色塑造成功与否的关键，更是导演和编剧是否具有灵光闪现的电影天赋和相应技巧的试金石。

洪常秀：不确定性异动的创造者

　　洪常秀电影模式具有几个一成不变的明显外在特征：在内容上，它自始至终都聚焦于都市文艺男女的情感纠葛；在形式上，他的影片风格、手法和节奏越来越简约。如果说在早期的作品中还能见到通过剪辑手段串联起的景别变化，那么在最近十年的作品中，洪常秀的影片几乎就只剩下单场镜头下的横摇和变焦，以及人物之间大段闲谈式的对话；简陋的拍摄条件和几乎看不出任何雕琢和设计的光影让他的作品很多时候在视觉上看起来像是随意乱拍的学生作业。在制作模式上，他一直保持着十余人的小团队，尽管出演他影片的都是在韩国具有相当知名度的明星级演员，但零片酬也几乎变成了洪常秀模式的标准配置。据称，近十年来他的每一部影片制作成本均可以保持在 50 万元人民币以下，这是他的制作模式在商业上可以持续下去的重要支柱性特点。

　　环顾世界艺术电影圈，洪常秀几乎成了孤例。虽然不少独立电影人都在开动大脑以低成本作品博取电影节和观众的欢心，但是二十年如一日以同样模式的"简陋"作品出现在世界影坛，并不断受到热烈关注和追捧，只有他做到了。

　　于是，我们的问题也变得简单起来：洪常秀的诀窍是什么？

1

法国哲学家柏格森曾经这样定义情感：这是一种感官神经的运动趋势。柏格森的论断包含两个层面：一、情感是建立在运动的基础上的，之所以称它为趋势，是因为要保持运动状态，它必定不能因为落到实处而停滞下来，只有不断游移的姿态才是它的本质；二、情感只关乎人作为个体的感官层面，它与情感的接收对象，或者我们通常所认为的情感归宿与结果毫无关系，它只是个体不断向外界所发散出的精神运动趋势和状态。

在洪常秀 2010 年的影片《夏夏夏》里，女主角王文玉和一位年轻诗人相恋，但又一直被来自首尔的导演曹文京追求，二人互相挑逗接吻以后，逐渐发展成情侣；但随后王文玉的情感焦点却一直游移摇摆不定，仅仅从她和诗人曾经相聚的饭馆前走过，就足以让她忆起往昔又再次投向诗人的怀抱。曹文京的情感也并非定向专一，他在以令人肉麻的方式"骚扰"王文玉之前，首先撩起他暧昧之意的是在母亲饭店里帮忙的小妹，但该小妹在和曹文京互相暗送秋波之后，却和诗人走进旅馆开房同居；而同一位诗人，在再次接到王文玉的示好电话后欣喜若狂，迫不及待地和她再续前缘。

洪常秀以喜剧式的口吻在四位青年男女之间刻画了一个有趣的情感场，在其中情感掺杂着欲望以令人意想不到的方式于四人之间流动，在影片的结尾我们意识到谁与谁在一起并不重要，这种由柏格森所定义的情感运动趋势才是洪常秀表现的重点所在。影片中每一个人物的内心都涌动着一股难以名状的情感／欲望暗

流，它并没有固定的方向，只是本能地冲出人物的躯体，去寻找下一个猎物。

如果说在《夏夏夏》中洪常秀还是以一种相对温和甚至喜剧化的方式呈现人物之间充满随机性和偶然性的情感游移，那么在《懂得又如何》中，洪常秀则以冷峻的嘲讽口吻创造了一股惊悚突兀的欲望异动：金太祐饰演的电影导演受邀到一位朋友家里喝酒做客，朋友夫妇二人如胶似漆的亲密状态对他产生了难以名状的刺激，以至于第二天早上起床后，偶然撞见正在淋浴的友妻，竟然上前强奸了她。这段令人错愕的人物行为堪称洪常秀电影中最精彩的欲望冲动刻画：在简单的吃饭、喝酒、家庭闲聊场景和浴室门口地面上的女性内衣画面之间，构筑的不仅是在男主角内心升腾起的情感／欲望异动趋势，更是人性内部无法抑制的摧毁欲念——在对于情感的渴求和占有欲的失落双重压迫下，男主角在瞬间爆发出对于身外美好事物的憎恨与厌恶，以最邪恶和极端的方式表现出来。

如是闪念中突破伦理界限的异动和即刻兽性的短暂爆发是洪常秀电影中最独特的部分——无论是《夜与日》中男主角面对熟睡的少女突然捧起她的左脚把玩的痴迷状态，还是《北村方向》中男主角在深夜的街头忽然抱住连姓名都不知道的酒馆女老板狂吻，抑或是《懂得又如何》中严志媛所扮演的电影节组委会人员在彬彬有礼的社交言辞中夹杂着突兀的愤慨状态的亢奋表达，都是洪常秀影片中最让人难以捉摸的抽象性神秘部分。他之所以有能力以极简的方式和手段构筑这样复杂而莫名的短暂瞬间的情绪异动，皆因为他有能力以极为细致的手法把握角色情感游走在道

德伦理边缘的游离动势。这种永不停歇的处在逃离式喷发状态的情感／欲望组合体所构造的人物精神的不确定状态，是他影片内在能量的永恒发动机。

2

在《懂得又如何》中还有这样一场戏：被众星捧月一般奉为导师的杨前辈新婚不久，在一场酒局后与众人来到旅馆房间内聊天，他在大谈了一通人应该忠实于自己的高论之后，敲了敲一旁满脸崇拜状的女学生的脑袋，二人便借口相继离座。不一会儿隔壁就传来该女生的呻吟声，而刚刚还在屋内听他高谈阔论的其他人则表情尴尬又充耳不闻地继续饮酒。杨前辈前后言行的突然断裂不但是难以抑制的欲望冲动的闪现，更是一种道德形象的瞬间垮塌，而屋内的人对此习以为常的反应将影片的基调瞬间扭转为对一种道貌岸然式背德的强烈反讽。《懂得又如何》所刻画的就是复杂而多变的人心在情感与欲望、邪恶与真诚之间的瞬间异动，以及人物在道德面貌坍塌之后力图维持内心尊严而表现出的极度伪善。这种对于人性的嘲讽口吻几乎成为洪常秀影片模式的另一个标志。

洪常秀的天赋在于他总能设计出模棱两可的片段细节场景来表现人物徘徊在道德困境边缘时的怯懦猥琐。他乐于将男性主角人物包装为作家、诗人、导演、艺术家、文化人和电影学院教授，正是这样的身份让他们有机会以追求人文艺术理想的名义站在道德制高点上大放厥词，但同时又无法抑制内心对于欲望、利

益和名誉的渴求。

在《夜与日》里，男主角画家流落巴黎遇见了过去的女友，在二人暧昧的同时，画家内心却并不真正钟情于她。在旅馆房间内，当前女友欲行放纵之时，画家眼神温情脉脉，但手中却抱起《圣经》高声朗诵其中的章节，然后告诉她应该摆脱欲望的诱惑，令后者大为惊愕。但同一位画家，面对不断挑逗他内心欲望的年轻女学生，却迫不及待如饿虎扑食一般搂住后者狂吻，并为随后处心积虑都不能尽床第之欢而懊恼不已。

如是言行呈诡异悖论状态的人物在洪常秀的影片中比比皆是：《这时对，那时错》中为了追求偶遇的美女而夸夸其谈的已婚导演；《之后》中为了给情妇提供便利而牺牲无辜雇员的出版商，后者居然在几年之后将被他解雇的女主角彻底遗忘；《独自在夜晚的海边》中逃避责任将第三者情人甩手不管的著名电影导演等。他们都是面目伪善的人物代表，在影片中念着洪常秀为他们撰写的高大上台词，却在实际行动中朝着最龌龊的方向一路狂奔。这样的设置反过来赋予洪常秀影片一种普遍存在的双层文本架构：人物言论与行动的反差导致所有表层文本的实际指向都与其字面含义产生错位，无论这些言辞如何激进、理想化、发自肺腑并道德崇高，无论意在表达的情感是如何专一、强烈、甜蜜和忠贞不渝，它们都会在随后的人物行为中被证否，成为人物虚伪性的佐证。每当他们情绪激荡、义正词严之时，都会神奇地为影片整体的反讽基调添上一块砝码。

洪常秀影片的潜文本设置为演员的表演提供了极大的自由发挥空间。由于韩国主流影片所追求的整体风格和叙事模式，导

致演员必须将自己纳入方法派的框架内，用直接外放的情绪、夸张的肢体语言甚至是歇斯底里的嘶吼念白方式才能达到影片的要求。但洪常秀影片的双层文本构架使演员的念白和动作具有了两层意旨相反的理解可能，由此将表演推向与韩国传统相左的细节把握和自然主义风格。演员在领会人物内外反差的同时，可以用收放自如的方式将情绪以相对放松的姿态呈现出来，为语调、行为和肢体动作的多义性和背后蕴含的尖锐讽刺性埋下伏笔。

可以说，金相庆、李善均、刘俊相、权海骁、严志媛、高贤贞、郑有美以及已经去世的李恩珠等这些在韩国有着相当知名度的演员，他们的最佳银幕表现都出现在洪常秀的影片中，这也是众多明星愿意以零片酬出现在洪常秀作品中的重要原因。当然，这里面最明显的例子，当属和洪常秀发展成情侣关系的金敏喜。正是与洪常秀的合作将她从先前电视剧套路程式化的拘谨和浮夸表演中带出，将自身带着距离感的敏感脆弱特质在银幕上发挥到极致。这一切都与洪常秀影片的潜文本构架趋向密不可分。

3

洪常秀在青少年时代就极度热衷实验电影的拍摄，当他进入以实验性创作而著称的芝加哥艺术学院学习时更是如鱼得水。尽管在看过布列松的《乡村牧师日记》后，他改变了对创作故事长片的偏见进而投身其中，但他对创作实验影像作品的热情并未消退，而是潜心将其融入剧情片的架构之中。这样的意图首先表现在对叙事结构的改造上。

在《自由之丘》中，由日本到韩国来寻找爱人的男青年莫利留下了一沓日记式的信札手记，但它们却被阅读者不小心散落在楼梯上。当阅读者再次将它们拾起时，前后顺序已经被打乱。于是电影的时间线也随着读信的随机性而彻底破碎，观众在搞不清先后顺序的片段中，看着人物的情绪阴晴无常地转换，时而亲密，时而疏远，时而欢喜，时而绝望，时而已经走向结束，时而又停滞在事件当中不知所终。

在《夏夏夏》中，两位男主角曹文京和方俊植聊着夏天各自在海边城市统营的闲散见闻，但观众却在影片的行进过程中逐渐发现，尽管他们二人在统营从未碰面，但和他们相识交往甚至产生交集的其实是同一群朋友。于是在两人的交叉讲述中，我们获得了对同一群人的两个角度有别的审视视野，它们之间的差别产生了难以名状的有趣的混合化学反应。

洪常秀对剧情片的实验性改造并不聚焦在图像化的形式上，而是深入影片的叙事方式中，以不断阻挡连贯剧情逻辑的产生，但却保持统一的情绪特征为要旨。正像我们在《自由之丘》和《夏夏夏》中所看到的，不断击碎常规的叙事线路并提供对于相同事物重叠又相异的视点是他始终着迷的手段。在此基础上，他发展出一种装饰意味极强的重复技巧，让其作品在看似简单的外在形式下，不断陷入带着轻度迷幻色彩的不可辨别的氛围之中。

重复是实验电影的一种基本美学和技术手段。在早期图像化的实验电影中，制作构造复杂精巧的点与线的图案，并在快速叠加的重复中生成细微的变化，产生被称为"频闪"效应的连续动图效果，是"构造电影"的基本手段。早年诺曼·麦克拉伦的《线

与色》和托尼·科拉德的《闪烁》都是这一类型的典范。在剧情片领域，曾经在超现实主义运动中大放异彩的布努埃尔是将重复概念带入影片叙事的大家，在他的影片如《泯灭天使》《资产阶级的审慎魅力》和《朦胧的欲望》之中，都埋藏了以不断重复的行为和事件将影片推向荒诞性高潮的意图。

对实验电影美学谙熟于心的洪常秀显然意识到将重复以不同形式插入影片的叙事中，是让影片具有实验性的首选技巧。在《玉熙的电影》中，他将女主角玉熙和一老一少两位电影人在不同年份的同一季节游逛同一景区的画面交叉剪辑在一起，两组人物不但游走的路线、所做的事情，甚至连所站的位置都几无区别。在事件重叠效应的基础上，人物的情绪、话语及其所揭示出的命运流转变化却截然不同，它产生了一种将"构造电影"式的频闪视觉效果剧情化的美学效应。

在洪常秀随后的创作中，他不断以别出心裁的方式延伸重复效应在叙事上的可能性：《北村方向》中影像在前后不同的进程中循环到了同一点上，在这一时刻男主角与陌生的酒吧女老板分别在一晴一雪的两个夜晚以同一种方式在街头狂吻；《在异国》里伊莎贝尔·于佩尔扮演的三个不同法国女性都来到茅项海滩，住在同一间海边民宿，被同一个偶遇的女孩引路，最终都在海边与一名傻气十足的救生员展开对话；而《这时对，那时错》干脆由两个在事件进程上几乎完全相同的部分组成，在其中男主角导演和女主角画家两次偶遇相识，同样在家中闲聊并在酒馆饮酒，但人物态度在前后微妙的变化却让两个片段的结局并不相同。

还是法国哲学家柏格森，他在论述人的记忆模式时有过这样

的论断：人对外在事物的认知是建立在对过去回忆的不断召唤基础上的，头脑中的回忆会形成同心圆式的不同回路，在相同的进程中不断依照外在事物的轮廓进行比对；涟漪一般的同心圆一圈圈扩大，不断分辨相近回路中的异质元素，并由此建立对外在事物的定义性认知。当这个召唤回路的过程一直延续无法停止下来的时候，便意味着人陷入了对外在事物的不可判定状态。柏格森的这部分论述几乎就是洪常秀影片运作机制的理论总结。二十年来他所有的作品几乎都可以归为一种对事物（爱情、友谊、欲望和道德伦理价值）不断循环式演进的判断中，无论具体的剧情在事件上是否产生了实质的重复效应，它们在情绪的意旨上都处在一种旋涡式的回旋上升或者下降状态之中。正如柏格森所说，这个过程无休止地进行代表了人对外在事物无法分辨的困惑，这也正是洪常秀影片最终带给我们的抽象观感：几乎没有任何一段情节和人物关系产生了实质性的最终结果，所有一切都在不确定的状态中循环往复运行下去。

大概也正是因为如此，被一些观众所"诟病"的洪常秀电影的单调场景——不断上演的小饭馆多人饭局、反复出现的饮酒场面、在人物口中无休止重复的"姑娘漂亮，食物好吃"的台词，甚至是情侣们赤裸上身并排躺在白床单上的体姿，都是洪常秀在不断提醒观众"重复"无休止进行的信号。正是它们在单调场景中的细微差别，在洪常秀影片的特殊语境下，烘托出一种产生于机械运作中的困惑、荒诞和无法确定时空位置的梦幻感。

4

洪常秀式重复对观众的观影心理也产生了潜移默化的影响：当事件不断以相同方式一再发生时，它带来的是观影连续性的断裂，成为爆破影片整体内在真实的定时炸弹。它阻止观众将自身的视角投射到任何一个人物身上，主动破坏了认同／共情效应，而把观众从剧情中抽离出来，成为单纯的旁观者。这便是我们常说的陌生化间离效应。洪常秀影片中一直普遍存在的反讽基因以及随之而来的实验影像意味，本质上都来自他动用各种技术和美学手段对断裂感的塑造和雕琢，而重复仅是其中的主要手段之一。

在《夏夏夏》中，曹文京和王文玉在咖啡馆偶遇，当曹文京就要展开一套花言巧语的奉承追求王文玉时，镜头忽然变焦收窄，将二人紧紧框在画面之中；当曹文京的一套甜言蜜语奏效，王文玉心动转头看向窗外，镜头又快速聚焦推向窗外海边的旅馆招牌，预示着二人下一步的归宿所在。

很多人将洪常秀式变焦镜头画面解释为画内剪辑的一种技术手段，但甚少有人仔细地思考它为洪常秀作品所带来的美学效应。常规的剪辑将不同景别、机位和时间点的画面连接在一起，它的意图之一是在观众的头脑中建立画面之间的虚拟联系，以智识化的方式将原本处在断裂状态的画面在逻辑、内容和观感上缝合在一起。洪常秀的电影尽管被大量的人物对话场景填充，但他却甚少采用镜头切分的方式呈现每个人说话的状态。与通常剪辑所追求的技术和美学目标完全相反，他故意在漫长的对话镜头中不断用镜头变焦的方式切割画面。在技术层面上，它起到了引导

观众视线和注意力的作用，但在潜意识观感层面上，这其实是以人工方式将连续画面硬性切割为几个不同的片段，这依然是在以断裂的方式制造陌生化效果，将观众从具体剧情和人物关系中间离出来，在超越故事和剧情纠缠的同时，体会到影像背后抽离化的反讽意图。从这个角度看，洪常秀影片对于变焦的使用，并不是信手拈来随意为之，它是为洪常秀式影像所定制的一种技术手段，与其核心表达意图紧紧联系在一起。当我们以此回看《夏夏夏》中那一场突兀的两次变焦所导致的画面连续断裂，会发现洪常秀的用意非常清晰：第一次意在潜意识中提醒观众，曹文京要开始极尽阿谀奉承之能事的挑逗；第二次则预示观众，言语爱意表达的功效并不意味着男人真正收获了女人的芳心，它卸掉的是后者的心理防线，为其后的云雨之事扫清了障碍。

洪常秀为创造影像的整体断裂感还使用了更多颇费心思的招数，如戏中戏和梦境片段的插入。在《玉熙的电影》《剧场前》和《独自在夜晚的海边》中，影片的第一部分都呈现为剧中人物制作或观看的电影和话剧片段。但观众在开始阶段往往并不知晓，直到影片突然停顿在电影院或者电脑前才意识到这一点，而同一群剧中人物则在银幕上另外开辟出一个现实情境，在几乎相同的语境和氛围下继续生活式表演。本质上这是和重复手段异曲同工的一种"叙事分叉"：在剧情猛然断裂后，重拾叙述继续向另一个相似但又有所不同的方向演进。同理，在《夜与日》《懂得又如何》《自由之丘》《江边旅馆》这样的影片中，洪常秀都安排了主角在不知不觉中进入梦境，一方面是对人物内心潜意识的某种"前置/后置"式拓展延伸；但另一方面，梦与非梦的差别在洪常秀影片中的区

别几乎可以忽略不计，它与戏中戏的设置意图一致，都是对叙事
分叉的包装运用，达到的依然是剧情被强行扭断之后产生的间离
效果。

最后，也是最处心积虑的，是洪常秀对于配乐的使用。在《草
叶集》中，一位身无分文的艺术家低声下气地向朋友乞求一间可
以租住的房间，但此时背景响起的却是曲调雄浑激荡的交响乐，
与音乐本身所揭示的宏大氛围完全相反，它配合着二人对生活细
节的纠结式谈话，让艺术家吐露出的每一个字都带着针扎一般的
反讽式刺痛感。在《之后》中，洪常秀采用了一段特殊音效手段
处理后的舒缓弦乐片段，听起来犹如从旧唱机里播放出的噪声一
般混沌模糊，情绪含混又突兀，既独立于影片中因误解而被掌掴
的女主角凄惨的境地，又和男主角在三角关系暴露后的懦弱虚伪
反应毫不相称，它实际上为观众明示了一个独立的情绪位置，让
他们得以拥有一个超脱的视角去审视这一纠缠混乱的道德困境
关系。

在洪常秀的早期作品中，特别是在如《懂得又如何》这样内
含激烈的欲望对撞冲突和道德伦理价值观颠覆的影片中，洪常秀
非常喜爱用轻盈愉悦的钢琴小品式音乐穿插其中。这样的曲调勾
勒出的是与剧情内容和情绪并不统一的戏谑氛围，它所起到的作
用同样是把观众从本该严肃的道德和情感判断中拉出，安置在一
个超出影片现实情境的抽象位置上冷眼旁观。

无论是情感／欲望流动场域的建立、重复性技巧手段的反复
使用、剧作上梦境／戏中戏的出人意料设置，抑或是对变焦镜头
和音乐的反常使用，都体现出洪常秀与绝大部分导演在创作诉求

上的本质区别：他希望观众能从对通俗剧的体味当中抽身而出，具有一个抽离的视角来接收他通过双层文本设置传达出的道德反讽信息。在此基础上，他通过切断和颠覆连续性（影像、剧情和感性认识）的方式，塑造出一种只存在于他的理性／感性意识之中的不确定性。

5

由于洪常秀影片相对固定的模式，不少人都将他与侯麦相对比，并得出他多年来一直拍摄同一部影片的结论。

从《生活的发现》开始，他的作品分成两个主要方向：一部分以重复和断裂为形式，通过实验电影的方式在叙事结构和技术手段上不断拓展各种可能性(以《玉熙的电影》《剧场前》《北村方向》《自由之丘》为代表)，应该说这样的方向和侯麦作品的美学特点截然不同；另一部分则集中火力在道德层面上对情感和欲望展开冷峻嘲讽(以《夜与日》《懂得又如何》《夏夏夏》《我们善熙》《你自己与你所有》为代表)，而这些影片才真正体现了洪常秀和侯麦的内在共通之处。

这一时期的洪常秀作品与其电影生涯刚开始时相比，表现出两个明显的转变。一是他逐渐将直接表现男女性爱的情色场面请出了自己的作品：在讲述男女性爱挑逗的影片《夜与日》中，甚至连男女的裸体都从影片里消失了；而在《懂得又如何》中，导演性骚扰友妻的意图仅仅是通过他看到被放在浴室门口地板上的女性内衣来暗示的。这些对性场面的处理方式其实代表着他由直

白的陈述状态转向了带着双层文本的反讽设计——越是隐晦的意会才越能拓展反讽的锋利程度。二是在早期拍摄《猪堕井的那天》《处女心经》时，洪常秀还比较讲求人工光影设计和构图上的形式美感，但到了《这时对，那时错》《你自己与你所有》时期，作品的外在形式雕琢已经被完全排除在创作之外，他的思路变得异常清晰——仅仅是呈现人物内心情感微妙又游移的异动，并为观众提供独立的批判性视角去体味创作者释出的道德嘲讽意味，就足以让影片具有无可比拟的价值。其他一切技术和视听手段都变成无用、多余的矫饰，它们不但徒然增加影片的拍摄成本，更对影像直观粗粝、带着实验电影色彩的力量感表达起到了阻碍作用。有耐心去体会影片特质的观众，自然会在学生作业式的外表下抓住在时间和情感上千变万化的影像趋势。我们甚至可以说，观看洪常秀的影片是一次对观众视听审美习惯的矫正式再教育。

　　和金敏喜的恋情深刻影响了洪常秀的创作。从《独自在夜晚的海边》开始，他在作品中表现出了之前从未有过的犹疑、悲悯和同情之意，甚至有将反讽口吻一百八十度扭转变为隐性抒情式赞颂的趋向，这在《独自在夜晚的海边》《之后》和《江边旅馆》等影片中表现得尤为明显，也实质上改变了他之前作品内在贯穿的基调。至于洪常秀会如何将旧有的美学和技术手段融入新的主题情绪之中，并演化出不同的风格趋势，我们期待在他未来的作品中找到答案。

非人之声：科幻电影中的音乐与声响

 科幻片作为一个经久不衰的类型从电影诞生开始就不断地吸引观众的眼球。不但因为科学幻想类型的设定可以为剧情和叙事拓展出无限的可能性，更因为在它的框架下，各种技术表现手段都可以获得极大程度的发挥，给观众以全新的感受体验。这里面就包括音乐和声响的创作。

 大部分科幻电影的爱好者都对银幕上的奇观视觉效果怀着极大的期待，但对音乐和声响却并没有投入太多的关注。殊不知，声音创作比视觉呈现更有难度，需要具有更强大的突破疆域的想象力：科幻电影的视觉创造绝大部分都有我们对现实世界的观感作为依托，而对虚拟世界的物体、运动和环境会伴随着什么样的声响我们几乎没有任何概念。在某种意义上，为科幻电影创作音乐和声响是在制造非人类经验但又必须符合观众潜在感性体验的声音。

 从有声电影诞生伊始至 20 世纪 50 年代初，科幻电影的音乐一般都遵循最传统的好莱坞模式，音乐以管弦乐编排并紧扣场景情节发展，从旋律到编配都与普通的剧情片大同小异。但 40 年代末 50 年代初又是新派爵士乐蓬勃发展的年代，其对电声乐器的拓

展使用（电子键盘和电吉他）极大丰富了乐器的音色和表现力。在同一时期，前卫实验音乐中的电子乐也逐渐摆脱了它在 40 年代的实验室状态而对主流音乐创作产生了影响。先锋音乐家沉迷于电子设备所能发出的声响，尝试把它们组成带有循环结构的音乐作品。这些音乐上的探索都对科幻电影的音乐和声响创造产生了深远而具有决定性的影响。它们集中体现在好莱坞作曲家伯纳德·赫尔曼为 1951 年的影片《地球停转之日》谱写的具有划时代意义的电影音乐上。

《地球停转之日》讲述了外星人造访地球和人类之间产生的种种误解和不信任。伯纳德·赫尔曼大量吸取三四十年代先锋音乐的曲式结构和即兴爵士乐的爆炸性音色，用管弦乐奏出大量尖厉惊悚的不和谐音来代表未知文明给人类带来的恐慌。同时他还创造性地引入了当时刚刚投入使用不久的电声合成器，用缥缈又充满太空感的音效来模仿飞碟降落和外星人移动时所产生的声响。有意思的是，在此之前并没有人真正能确认外星访客在地球上会制造出什么样的响动。而在此片之后一直到 80 年代，这种电子键盘所创造出的悠长轻飘电声几乎成为外星人声响的标志，在各种 B 级科幻电影和科幻电视剧中反复使用，直至被庸俗化到耳熟能详的地步。

从 50 年代至 80 年代，主流好莱坞科幻电影配乐分成了两个流派：一种继续沿着最传统的好莱坞方式，以大管弦乐队为主，基本不太在乎音乐的科幻未来感，而注重旋律和叙事起承转合的搭配，它发展到顶峰的例子就是 70 年代末约翰·威廉姆斯谱写的《星球大战》配乐。另一种则是或多或少延续了伯纳德·赫尔

曼开创的风格，模糊配乐和声响之间的差异，以前卫实验的声音效果取而代之。比较有代表性的例子是前卫爵士音乐家吉尔·梅勒于 1971 年为影片《人间大浩劫》创作的配乐。该片的音乐曲目几乎没有成型的旋律，几乎全部由电子设备所制造的充满变化的疏离声响组成，呈现出早期的实验电子音乐的雏形。配乐和声响之间的界限在此则被彻底打破。

无论哪一种风格，其创作思路都还没有摆脱具体表意的意图，即电影的音乐和声响对画面起到的是情节性的补充辅助功能，具有强烈的叙事性。真正突破这种好莱坞传统配乐套路的是 1968 年的《2001 太空漫游》。导演库布里克放弃了由知名好莱坞作曲家阿列克斯·诺斯为影片专门谱写的配乐，在后期制作中转而采取了著名古典音乐作曲家理查德·施特劳斯、约翰·施特劳斯以及匈牙利裔现代作曲家捷尔吉·利盖蒂的作品。在音乐使用的思路上，库布里克也做了革命性的转换：音乐不再是剧情叙述的一部分，而是与画面内容产生了相当的距离感，所勾画的不仅仅是画面的内容和情绪，而是超越银幕之所见，为影片哲学思想的表达添加了整体上多样化的超文本意义。比如开场在约翰·施特劳斯优美的《蓝色多瑙河》曲调下，我们不但看到了宇宙飞船在太空中以优雅的姿态滑行，更看到船舱里失重状态下钢笔在空中缓缓飘动，以及空中服务员为宇航员送去画着各种食品图案的压缩饮料。优美的圆舞曲中，观众似乎陶醉在由先进的科学技术创造的视觉奇观中，在技术手段和人类幸福之间构架了一条顺畅的通路。但在影片的后半部分，当失去控制的科学技术结晶——超级人工智能电脑哈尔 9000——企图谋杀宇航员破坏飞船的时

候，再回想起开头的《蓝色多瑙河》，猛然间这优美的旋律便带有了上帝视角下的嘲讽口味：人类已经处在欲望膨胀而技术失控威胁自身存在的边缘，却依然浑然不知扬扬自得。这样具有强烈反差的讽刺意图以及抽离荒诞的氛围创造，几乎要全部归功于库布里克对《蓝色多瑙河》的天才使用。实际上，抽离、反讽、荒诞和象征的意图主导了库布里克对于音乐的选择，这里包括在环形船舱里伴随着慢跑的宇航员戴夫而使用的舒缓忧伤的哈恰图良芭蕾舞剧组曲《加雅涅》片段，预示着他使命的悲剧性结局；每次黑石出现而固定使用的捷尔吉·利盖蒂充满神秘象征意义的《安魂曲》；以及理查德·施特劳斯宏大而富有哲学意味的《查拉斯图拉如是说》，为人类的终极宿命做出了定性描述。实际上正是由于《2001 太空漫游》在整体叙事结构和主题表达上与此前的科幻电影具有本质的区别，才决定了它在配乐上的特殊要求。当 2006 年听众有机会听到被集合出版发行的诺斯原始配乐后，才真正理解了库布里克放弃它们的原因：诺斯的作品依然是好莱坞流水线上的工业模式化产品，远远无法承载《2001 太空漫游》所要表达的宏大哲学化主题。

在同样的原则指导下，《2001 太空漫游》的声响设计也融入了极强的现代意识。库布里克是最早意识到太空中寂静无声的魅力的导演：形体巨大的飞船以完全沉默的姿态横穿过银幕所塑造的神秘感无与伦比，甚至连宇航员遭遇危机失控滑向太空也处在完全的静默状态中。画面呈现的危机与声音的整体缺失所形成的反差塑造了极其紧张的压力和晕眩感。应该说反差设计贯穿了整部《2001 太空漫游》的声响创造，其中最为著名的莫过于为超级计算

机哈尔 9000 所设计的和蔼可亲但却不带任何真实感情色彩的说话腔调。正因为哈尔 9000 的无形（整部电影中我们只能看到一个代表它的红色圆孔），所以只有这听上去无懈可击的友好声音塑造了它的形象，让它外表天使与内在恶魔的神秘莫测的性格得以完美成立，使它最后的毁灭（唱着儿歌《雏菊》衰弱而去）变得具有如此邪恶的戏剧性。《2001 太空漫游》中许多天才的声响创造，如寂静宇宙中宇航员沉重的呼吸声、莫名紧张时刻响起的带有日照灼烧感的高频噪声，以及影片结尾处在巴洛克房间内部人物移动所产生的震耳欲聋的回声等，都成为电影声响设计史上的经典范例，被后来的科幻电影反复模仿。

《2001 太空漫游》后的十年间，科幻电影发展成为一个成熟而变化多端的电影类型，其对音乐的使用也更为灵活多样。最有整体创见性的作品当数由希腊裔美国作曲家范吉利斯为雷德利·斯科特 1982 年的作品《银翼杀手》创作的配乐。和其他未来感很强的科幻片不同，《银翼杀手》在视觉表现上大胆地采取了一种末世复古化的设定，在世界末日般的城市里融入了很多 40 年代好莱坞黑色电影中的布景、道具、服装和光影设计。与影片的整体风格相映衬，同时又受到 70 年代末合成器电子摇滚和新浪潮音乐的强烈影响，范吉利斯彻底放弃了管弦乐模式，而利用新兴的电子乐器带来的崭新音色为影片创作了宏大而充满流行歌特色彩的音乐。在过往好莱坞电影配乐中被过分强调的充满激烈情绪对撞的旋律和缺乏留白意识的多乐器合奏彻底消失，取而代之的是大段舒缓而迷幻的合成器演奏出的氛围音墙和高潮部分动感强烈的电子节奏。电影音乐由旋律的载体彻底转换为情绪积累的平

台。《银翼杀手》外在怀旧而内核前卫的音乐与其在视觉上的复古风格配合得恰到好处。它一经问世就广受欢迎，成为影史上最经典的电影配乐之一。

电子乐和合成器在流行乐界的普及使它迅速取代了传统的管弦配乐模式而成为科幻电影配乐的主力。在这方面日本走在了最前沿。七八十年代日本成人漫画和 TV 动画连续剧的广泛流行，使成人与青少年之间的界限变得模糊起来。主流和非主流日趋接近，相关影视作品的风格同时趋向于流行化和前卫化，各种流行元素都汇集到动画行业，而这里就包含大量含有科幻元素的动画连续剧和电影。伴随日本流行音乐和摇滚乐在 80 年代的强劲发展，这些动画影视作品的配乐迅速突破传统的束缚，呈现出非常强的革新意识。

比如，1988 年大友克洋推出了他最有影响力的科幻动画电影作品《阿基拉》而一鸣惊人，由艺能山城组制作的该片配乐糅合了电子摇滚、工业噪声、氛围音乐和独特的日本能剧风格的民族音乐，显示出与西方电影配乐完全不同的思路。而同时期大受欢迎的科幻动画连续剧《机动警察》由初出茅庐的川井宪次担任作曲，他很好地集合了通俗流行乐、电子音乐以及氛围音乐的特点，为该剧谱写了轻松悦耳、广受欢迎的配乐。不过真正显示出川井宪次创作实力的是 1993 年的《机动警察剧场版》。"机动警察"系列的导演押井守在剧场版续集的创作上彻底改变了原著中轻松逗笑的氛围，把它扭转成一部整体氛围沉重、具有哲学和政治思考的严肃成人科幻电影。而川井宪次则摆脱了商业作曲的困扰，以节奏和氛围作为主打，用音乐重塑了"机动警察"系列的整体

风格。与此同时，对于情绪的勾勒并不意味着旋律创作的平庸，川井宪次也有日本人敏感细腻的表达特质，他为影片中处于敌对两方的旧情侣深夜船上相会一场所谱写的 *With Love*，堪称日本科幻动画电影原声中最优美的旋律。

通过"机动警察"系列，川井宪次和押井守建立了稳固的合作关系。他对押井守科幻电影中所要呈现的赛博朋克化的复杂哲思有着良好的把握，并有足够的信心用音符将其表达完整。二人合作的巅峰终于在 1995 年的科幻动画巨作《攻壳机动队》中到来。从电影的角度看，《攻壳机动队》彻底革新了科幻电影世界的概念，把焦点从物质科幻的奇观化展现转移到对人的精神状态的科幻性描述上。川井宪次此次采取了极简风格：除了开场震撼人心的由日本古老土语 Yamato 演唱的女声和声外，通篇使用低调而沉稳的节奏作为主打烘托气氛，伤感而优美的旋律只是在各种打击乐相互配合的节奏中时隐时现，衬托出女主角在机器意识与人类情感之间彷徨抉择的内心迷惘。精彩的段落，如结尾处暴雨中的博物馆决战一段的配乐 *Floating Museum*：在打击乐的衬托下，冷峻而伤感的弦乐勾勒出动人的旋律，配合着画面中从屋顶坠下的雨滴、打碎的玻璃、青蓝色阴郁光线的大厅、硕大而威严的以蜘蛛的方式运动的坦克、崩出后掉入冰冷水中的滚烫弹壳、在热光罩中隐蔽的女主角半机械人令人难以置信的迅猛动作，以及最后她强健的肉体在极度忧伤的音乐中分崩离析……在一气呵成的战斗场景中音乐所表现的是出奇的沉静。激烈的交锋似乎是无声的，只有一个肉体上无坚不摧的灵魂被另一个灵魂极度吸引而陷入迷茫中的困惑，在一段与画面充满疏离感的旋律中体现出来。

在 2002 年的《攻壳机动队：无罪》中，川井宪次将其标志性的打击乐节奏氛围刻画得更加缓慢低迷阴沉，而另一方面又将土语 Yamato 女声发展为声势浩大的交响合唱，配合画面上人偶游行的场面而产生的震撼视听效果，堪称动画科幻电影中最经典的一幕。尽管《攻壳机动队：无罪》本身并没有超越前作，但川井宪次却通过本片显示了自己可以匹敌任何一位世界电影音乐大师的才华。

从 90 年代开始，科幻电影配乐更多地和流行音乐结合起来。最典型的例子是掀起新一波赛博朋克电影浪潮的《黑客帝国》，它在使用经典好莱坞配乐的同时，又大量采用了另类摇滚乐队 Rammstein、Rage Against The Machine、Marilyn Manson 和疯克电子乐队 The Prodigy 的作品，它们制造了传统配乐所无法达到的颠覆反叛效果。另一个出色的科幻电影配乐例子是法国导演吕克·贝松在好莱坞拍摄的科幻电影《第五元素》。该片的作曲家是吕克·贝松的长期搭档、法国人埃里克·塞拉。塞拉年轻时曾热衷于 70 年代颇为流行的融合爵士乐，其最大特点是将不同类型的音乐融进爵士乐的框架中进行演奏，这极大地帮助了塞拉日后的电影音乐创作。在《第五元素》中，塞拉不但采用了他擅长的新浪潮音乐的整体风格，还融进了当时流行的迷幻电子乐旋律和节奏。当女主角丽露站在高楼顶端俯瞰眼前的滚滚车流时，缥缈轻盈的电子节奏将影片带入了前所未有的迷幻之境，这是先前任何好莱坞电影都从未有过的情绪。当然，《第五元素》最为著名的还要数在太空歌剧院中女伶放声高歌的一幕。充满融合精神的塞拉迸发出超凡的想象力，将古典音乐中的花腔女高音和电子音

乐脉动的节奏接驳在一起，谱写了科幻电影音乐中最华丽炫美的一章。

进入 21 世纪后，科幻电影成为银幕主流电影类型之一，特效和 3D 技术的成熟使视觉表现的极限一再被突破，而音乐的创造和使用的思路也愈加清晰和有特殊针对性。以 2013 年由阿方索·卡隆指导的《地心引力》为例，影片以一场未曾预料的太空灾难开始，描述女宇航员摆脱困境的过程。对于配乐和声响，导演卡隆有着和当年库布里克相同的思路：他意识到在茫茫太空中声音是完全无法传播的，静默是唯一的真实，而环环相扣的紧张剧情又需要声响上的有力配合。卡隆的解决办法是以音乐完全替代声响：在宇宙空间站激烈碰撞、碎裂和爆炸的场景中，我们听不到任何相关的声效，它们在声音上的震撼效果是由音乐以戏剧化的方式模拟而成的。音乐的情绪替代了声响而在观众的头脑中与画面组合在一起。这样具有探索性的尝试获得了主流好莱坞的认可：英国作曲家史蒂文·普莱斯因在本片中的出色表现而获得了奥斯卡最佳原创音乐奖。

随着观念的更新，科幻电影也不再为好莱坞大制作所垄断，一些小成本的独立制作从概念科幻的角度出发，以现实生活为基调，也拍出了氛围迷离、意念前卫的科幻影片。比如 2013 年的影片《皮囊之下》，影片描述了一个伪装成美女的外星人以自己的容貌吸引地球人落入死亡陷阱，但最终对自己产生身份怀疑的故事。影片绝大部分的场景为实景拍摄，女主角的扮演者斯嘉丽·约翰逊在大街上开着车与人搭讪的镜头甚至是偷拍的，很多被拍者都毫不知情。在这样的条件下，音乐对氛围的刻画成为影

片基调塑造特别重要的一环。《皮囊之下》的作曲者是年仅二十八岁的英国女音乐家米卡舒，她是一名 DJ，同时又擅长制作前卫实验音乐。与其他科幻电影竭力创造出具有未来感的音乐截然相反，《皮囊之下》的主旋律充满了异域色彩，采用了类似于中东音乐特点的音色，同时又完整遵循了实验音乐的极简主义原则，对意境的塑造以及情绪的勾勒极为克制。当斯嘉丽·约翰逊引诱捕猎对象进入陷阱时，充满妖艳魅力的东方旋律响起，将整个氛围刻画得异常诡谲诱惑；而当人的实体消失，只剩下皮囊飘浮的时候，响起的是接近于现代曲调的急促弦乐，作为映衬，预示着不可挽回的肉体消亡。

褪去科幻的外壳，《皮囊之下》隐喻了一种肉体与情感的悖论关系：肉体是征服武器，而情感则让自身彻底脆弱。充满抽离感与冷峻诱惑意味的配乐恰到好处地呈现了游走在理性与感性之间的人类深层欲望和自身弱点之间的矛盾。

纵观科幻电影配乐的发展历史，尽管在不同的时代有着截然不同的发展方向，但杰出的科幻电影配乐都有着相同的目的：创造出符合人类潜在感官体验的非人之声。它们之间的区别更多地与观念的更新和技术的进步联系在一起。从另一个角度看，科幻电影音乐始终走在电影配乐潮流发展的最前端，正是因为许多概念前卫的科幻电影中充满试验性和个人风格的音乐的出现和流行，才对墨守成规的正统电影配乐模式形成挑战，从而推动了电影音乐的整体风格和表现形式不断向前发展演进。这是这些超越人类常识经验的声音对电影工业做出的不可替代的贡献。

巴黎，电影文化之都养成记

　　6月初路过位于巴黎贝西公园内的法国电影资料馆，或者市中心巴黎大堂地下商业中心旁的巴黎影像论坛（Forum des Image）放映中心，会看到张贴着刚刚结束不久的戛纳电影节影评人周单元和导演双周单元的海报。原来电影节一结束，这两个单元的二十多部影片拷贝就移师北上，在这里做巡回放映。忙碌的巴黎人只需要稍微挤出一点空闲时间，就可以欣赏到这一年出产的最优秀的艺术电影，而其他城市和国家的观众很可能要等上几个月甚至一年才能有机会在影院看到其中的一些作品。近水楼台先得月，这就是作为一个影迷生活在巴黎这座世界电影之都所享受到的优惠与便利。

　　根据法国专门刊载演出信息的网站 L'Officiel des spectacles 的统计，每天在巴黎上映的影片都会超过百部。在秋季观影高峰，一周内可能会有数百部影片的数字和胶片拷贝在全城上映。除了纽约，世界上没有其他城市可以在看电影这件事上这么疯狂。这大概就是为什么我们会把巴黎称作影迷的天堂。在一个城市里看几场电影是很简单的事，但是形成一个成熟持久、参与人数众多而颇具品位的观影文化却并不是一朝一夕就可以完成的事。或者

说，虽然有那么多的城市都以自己的电影为傲，但拥有真正电影文化的却寥寥可数，而巴黎就是其中最实至名归的一个。

城市电影文化的养成，并不仅仅是在公共场所张贴一些老电影海报，或者在咖啡馆里播放一些原声插曲这么简单。电影放映和影迷培养分别是"一硬一软"两个最重要的基本条件，而巴黎有着全世界最兴盛、多元和复杂的影院放映系统和制度。它们满足的不仅是具有时效性的商业新片需要，同时也将放映艺术、经典和历史电影，以及和其他人文学科相关的影像资料等多重文化功能揽入怀中。正是在这样的指导思路下，巴黎才形成了商业院线、独立影院和公共放映三足鼎立的局面。

高蒙百代、UGC 和 MK2 是巴黎主要的三条商业院线。前两者是老字号的传统商业院线，排片紧紧跟随时效性，上映的多是美国和法国本土出产的最新商业电影。在 20 世纪 70 年代成立的MK2 不但在商业上紧随其他二者的步伐，每年也会大量发行和放映来自世界各地的非商业影片。比如位于市中心乔治·蓬皮杜广场一侧的 MK2 Beaubourg 就算得上是巴黎著名的艺术影院，从不上映主流商业影片，只对最新的艺术影片开放银幕。

相对于其他国家的商业院线，这三者的特殊之处在于带有优惠性的经营方式：观众除了单独购票之外，还可以成为院线月卡订户。无论是高蒙百代的 Pass 卡还是 UGC 和 MK2 联营的 Illimité卡，一个月仅需付 20 欧元出头一点，也就是不到三张电影票的价钱（相当于国内一线城市两三张 3D IMAX 电影票价格）。持这张卡可以无限次观看旗下院线的所有新片以及加盟独立影院的艺术片。换句话说，如果你是一个每天都想看电影却并不富裕的影

迷，那么院线月卡是你的必备武器：它不但会为你省下巨额的电影票钱，而且就像一张通行证可以保证你随意出入整个大巴黎地区半数以上大大小小的电影院。

也正因为如此，我们才会看到这样的电影狂热爱好者：他们怀揣着院线月卡，胳膊下夹着午餐长棍面包三明治，一大早就站在塞纳河左岸拉丁区各个独立电影院大门前排队，然后一头扎进去三场、四场甚至五场电影连看，直到圆月初升满天星斗才心满意足地踱步离开（天知道这些人为什么从来不用上班上学）。

说到这里，就必须提到巴黎历史悠久的独立电影院，正是它们撑起了这座城市迷影文化的半边天。独立影院几乎有一半都聚集在五区圣米歇尔大道两侧方圆几公里的小街旁（也就是著名的拉丁区）。坐落于此的影院，如 Le Champo、Filmothèque du Quartier Latin、Reflet Médicis 等，几乎成为法国电影文化的象征。很多影院的历史都可以追溯到 20 世纪三四十年代，Espace Saint-Michel 甚至是 1911 年开业的，不知不觉已经有了超过一百年的历史。

地处巴黎最古老的具有历史风味的街区，尽管经过多次规模有限的翻修，但它们的放映条件却依然简陋，场地设备、音响条件和座椅舒适程度都远远不及实力雄厚的商业院线（像 Filmothèque du Quartier Latin 的放映厅里居然有根粗大的柱子，剧场满员的时候，最后进场的倒霉观众就得被迫坐在柱子后面头歪向一侧绕过柱子看完一场电影，这也是一种神奇的体验）。但是依然有无数忠实的观众不断地回到这里，特别是如雅克·塔蒂、让·迦本或者西蒙·西涅莱这样传统的法国电影偶像出现在银幕上时，不大的影院里永远是座无虚席，稍微晚到几分钟就会遇到

检票员无奈地摊手耸肩说着"Complet"（满座）。

出于对法国电影所代表的某种文化性和艺术性的忠诚，独立影院系统形成了与商业院线截然不同的排片原则。它们或者聚焦于对电影历史的回顾而不断地重映被列为经典的欧洲和美国电影，或者走在艺术放映的前沿，引进来自国外特别是第三世界国家的独立电影。这些影院烘托出的文化氛围，已经远远超出了影片本身的范畴，演变为一种对城市的情怀式体验。特别是在天气晴朗的休息日，沿着拉丁区的小道穿过熙攘的人群从一家影院散步到另一家，宛如在不同的朋友家串门，看到无数魅力无限的形象，听到不同婉转深情的故事，留下的回忆已经不能简单地用美好来形容。

独立影院有很多情感怀念式的象征意义，但是经典电影日常放映活动的中流砥柱，还要数由法国政府和巴黎市政府投入巨额财力、人力和物力支持的三大公共放映体系——法国电影资料馆、巴黎影像论坛和蓬皮杜艺术中心。

法国电影资料馆既是电影放映场所（三个放映厅保持着总共每日六场至七场的放映频次），又是电影学术研究机构。虽然隶属于私人，但它的主要经费来源一直由政府提供，同时在运营上又保持相当的独立性。它的宗旨不仅是保存法国本土电影文化，更是成为世界电影遗产的守护者。应该说，法国电影资料馆的策展能力是极其惊人的。这集中表现在所有的放映计划都是由资深的电影专业学者组成的团队经过长时间的筹备才最终敲定的。以其最擅长组织策划的电影人回顾展为例，策展团队会通过大量的案头研究和历史调查，尽力在世界范围内的公立以及私人电影收藏

机构搜集调用该影人曾经拍摄过的每一格胶片。这样的回顾展不办则已，一旦开展就是相关主题和影人全套作品放映，其全面性往往令人咋舌不已。伴随放映活动的往往还有相关的大型历史文献和实物资料展览。

需要提到的是，法国电影资料馆的电影人回顾展在欧洲电影业界内部有着极为重要的分量，它往往意味着这位影人的电影作者地位获得了权威的承认，其作品可以被正式写进电影史，所以重要性自然不言而喻。这大概也是为什么2008年杜琪峰的法国电影资料馆回顾展期间，他特地从香港飞到巴黎参加开幕式并与观众举行大型座谈会，这代表了其作品的艺术价值终于获得了来自作者电影国度的肯定。当然，对普通影迷来说，每年大大小小几十个专题回顾展足以让人眼花缭乱。在他们眼中，这几乎就是全年常设且永不会闭幕的迷影电影节。

巴黎影像论坛的前身是巴黎市政府设立的电影遗产保护机构，负责收藏、放映和巴黎有关的各种影像文献资料，但随后逐渐演变成巴黎的另一个公共电影放映中心。与法国电影资料馆不同的是，它往往进行的是围绕社会、历史、文化和地理概念的主题放映，口吻和营造的氛围都不会那样严肃和学术。比如2017年6月和7月的放映主题是"朋友"，而曾经举办过的城市主题影展则包括"德黑兰""东京"和"新德里"等。它的排片数量丝毫不输给法国电影资料馆，每日放映的电影长片也都保持在五部至六部。

蓬皮杜艺术中心则走向了另一个极端。作为欧洲著名的当代艺术博物馆，它放映的影像都和先锋前卫的艺术表达紧密相关。

除了剧情片以外的其他各类电影，比如纪录片（它是欧洲最重要的纪录片电影节之一 Cinéma du Réel 的举办地）、动画片、实验电影和装置录像艺术是日常放映的主要内容。当然，它也有着举办超大型主题影展的声誉，比如 2006 年 4 月至 8 月在此举行的戈达尔大型回顾展，展映了戈达尔 1946 年到 2006 年拍摄的 140 部各类影片以及关于他的 75 部资料片和纪录片，是迄今为止关于戈达尔最全面和最权威的一次整体回顾。

总体看来，巴黎的这三家公共电影放映机构各司其职：法国电影资料馆定位于相对严肃的历史学术放映，巴黎影像论坛是带有嘉年华色彩的大众放映，而蓬皮杜艺术中心则偏向带有实验色彩的艺术放映。但它们又都带有强烈的公共社会福利性质：法国电影资料馆和巴黎影像论坛的观影会员卡每月仅需花费 10 欧元左右（也就是在巴黎吃一顿麦当劳的价格），而在蓬皮杜艺术中心只需付 48 欧元就可以观看全年所有的放映。这几乎是花买零食的钱享尽全年的电影饕餮大餐。无怪乎众多的迷影分子来到巴黎就再也不愿意离开，因为全世界没有任何一个城市可以花如此少的费用看这么多的电影。

完善的电影放映系统如果没有观众也就如无鱼之水，但在巴黎完全用不着担心，因为这里有着世界上欣赏水平和接受能力最出类拔萃的观众，堪称专业。看电影似乎是世界上最简单的事，但是理解一部电影，懂得欣赏它的独到之处，甚至拆解分析它，指出它的优点和不足之处，却需要长时间的养成式培养。也许在其他国家，这样对于电影的成熟思考被归于专业电影研究和评论人士的工作，但是在法国，它却是为"专业观众"所习惯的电影

欣赏方式。

法国"专业观众"的出现起源于 20 世纪 20 年代的电影俱乐部观影模式。由著名的电影评论家和导演路易·德吕克创建的法兰西电影俱乐部从一开始就把观影和普通的商业娱乐活动区分开来，而旨在通过电影放映和影迷之间的交流活动发掘电影的艺术性、文化性甚至是学术性。从战后至 60 年代，电影俱乐部发展到如火如荼的巅峰：它一般由著名的影评人和电影学者主持，按照不同的主题展开，在映前有非常详细的关于影片背景的介绍，在映后会由主持人组织观众就影片艺术、社会和文化等各个层面进行深入的讨论。电影俱乐部不但在巴黎而且在整个法国的中小城市都异常普遍，它直接启发了大众对于电影文化属性的深入思考，培养了观众有别于娱乐性的电影艺术品位。在巴黎，电影俱乐部和法国电影资料馆的放映结合起来，滋养了大批具有高超艺术品位和鉴赏能力的观众，从中更是走出了许多电影行业的精英：特吕弗、戈达尔、侯麦、里维特，以及稍后的皮亚拉、贝特朗·塔维涅和阿萨亚斯，无不是从中汲取了大量的电影养分，完成了从"专业影迷"到专业电影人的身份转换。

时至今日，电影俱乐部虽然已经走过了高峰期，但它依然是巴黎人文化生活的重要组成部分。我曾经常年参加影评人让·杜谢在法国电影资料馆组织的主题为"被遗忘的法国电影"的电影俱乐部活动。从皮埃尔·肖恩多夫的《317 分队》到科斯塔—加夫拉斯的《卧车上的谋杀案》，从克莱尔·德尼的《兄兄妹妹》到拉埃蒂恰·玛松的《出售》，从贝特朗·塔维涅的《手到擒来》到阿兰·吉罗迪的《勇者不眠》，让·杜谢有意避开那些被报纸杂志和

电影书籍反复咀嚼的经典电影，用他视角刁钻又品位独到的观影经验和评介开启了另一扇认知法国电影的大门。

正是这样既对电影充满热爱之情又不断以批判意识挑战旧有观念的态度深深渗透进了巴黎电影文化的血液，让它成为一种格调高企且兼容并蓄具有广泛接受能力的观影文化。举例来说，巴黎几乎是全世界艺术电影最重要的市场，任何一个国家的非商业影片只要在巴黎上映并获得观众的首肯，就意味着其艺术价值获得了承认。我至今依然记得大卫·林奇的《内陆帝国》于 2007 年 2 月在巴黎的 MK2 Bibliothèque 影院首映的盛况：在半个篮球场大小的巨幅海报下，不顾凛冽的寒风苦雨排队等候入场的观众沿着门口的广场蜿蜒排出了几百米远。而为了配合影片的隆重上映，巴黎的卡地亚当代艺术基金会博物馆还特意举行了迄今为止规模最大的林奇艺术展，将他多年来创作的所有造型艺术作品和实验录像作品做了一次总结性展出。与此形成鲜明对比的是，《内陆帝国》在大卫·林奇的祖国美国却一直被冷遇，始终没能获得大规模发行的机会，在网上甚至可以找到他为了推广《内陆帝国》而牵一头奶牛坐在洛杉矶街头当活广告的无奈影像。这和他在巴黎受到的国家级待遇简直是天壤之别，在这后面起到决定性推动作用的是巴黎影迷对大卫·林奇的狂热喜爱，它显示了这座城市的电影文化超越国界的强大包容性。

应该说，巴黎电影文化的形成，除了民间力量的推动，来自国家政策性的背书也是极其重要的一环。自从 80 年代初时任文化部长雅克·朗格对电影产业进行了大刀阔斧的改革后，电影在法国便成为一项文化国策，在某种程度上是在世界范围内与英语文

化特别是好莱坞电影文化对抗的排头兵。雅克·朗格不但大力支持公立电影机构的整合和发展，启动国家资金支持世界范围内的艺术电影制作与拍摄，还将保护世界电影文化遗产引为己任，同时把电影教育推广至中小学，电影作品甚至成为高中毕业考试的题目。正是这样积极的国家政策造就了巴黎浓厚的电影氛围，广泛培养了青少年对于电影的强烈兴趣，并让巴黎成为世界电影遗产保护的策源地。比如，没有任何一座城市像巴黎这样常年不间断地推广、纪念和放映经典时代的好莱坞电影和黄金年代的日本电影，甚至那些在美国和日本本土早已被遗忘的电影人，我们都会在巴黎不同的影院里看到他们的作品反复上映。这里俨然已是世界电影遗产交汇的中心。

当然，对于生活在巴黎的电影爱好者来说，看电影还是一项不分财富、身份和地位的全民活动。当年不满二十岁身负债务甚至无家可归的特吕弗，正是通过在电影俱乐部中观影后言辞犀利的发言才结识了电影评论大家安德烈·巴赞，并被后者所欣赏。在现实中，我也见过这样几乎身无分文的流浪汉影迷，他们衣衫褴褛居无定所甚至在公园的长凳上过夜，却拥有一张巴黎电影资料馆的会员卡，会出现在所有重要的放映活动中，认真观看影片并就电影内容与其他人侃侃而谈。在这样一座纸醉金迷的物质生活与超然世外的精神生活激烈对撞的城市中，是电影在某种程度上消除了人与人之间的隔阂，为来自不同阶层的人提供了情感交流的平台，并不断激发出新的思想火花。这才是巴黎电影文化长盛不衰的重要原因。

后 记

《阿飞正传》里梁朝伟只出现在最后的三分钟。

在一间狭窄的阁楼小屋里，他叼着烟修指甲，穿衣，拾起桌上的打火机、零钱钞票、手表和扑克牌装进兜里，叠好白色手帕插进前胸的口袋，梳头，关灯，把烟头扔出窗外。

没有一句台词。

所有这些物件都是身份的符号，但我们看到的是他跟随着音乐的节奏，轻盈悠闲，有条不紊，将每一个符号的含义通过细腻而又充满变化的肢体动作在瞬间表达到极致，然后又让它悄无声息地融入身体之中。随着它们一个个在银幕上消失，人物的形象渐次凸显而出：这是另一个即将潜入城市夜色中不羁放纵的"浪子阿飞"。

王家卫说在此之前的梁朝伟只会念台词，而梁朝伟则说这是他第一次意识到人的身体可以散发出如此动人的氛围。从此他的表演焕然一新。

让标识带领观众进入情境，随后任由情感、情绪和气息潮水般涌上将前者卷入波浪中，融化为无形的整体而不留外在痕迹，我们就看到了纯粹的电影。

是为擦去符号的印记。